이탈리아 미술관 산책

예술의 천국을 함께 거닐다

Musei Italiani

이탈리아 미술관 산책

한광우 지음

SIGONGART

들어가며

◇◇◇

이 책은 2011년부터 2020년까지 이탈리아 밀라노에서 가진 경험과 예술로 덮인 주변의 것들에 대한 호기심을 바탕으로 시작되었다. 이 호기심은 미술관으로, 박물관으로, 오래된 성당과 이름 모를 유적으로 발길을 이끌었다. 그리고 그 수많은 공간들이 선물한 예술적 감흥을 일부나마 기록하고 추억하는 기회가 되어 늘 기쁜 마음으로 글을 썼다.

책을 쓴다는 것은 다분히 개인적인 예술적 이끌림으로 작품을 마주할 때와는 또 다른 마음가짐을 갖게 했다. 공간 속 작품을 마주하며 평면 작품의 붓터치 하나하나와 입체 작품에서 보이는 수없이 많은 형태의 변화를 관찰하려고 노력했다. 그리고 표현 너머 존재할 작가나 주문자의 의도와 마음 역시 이해하려 했다. 그 과정 중에 생겨나는 꼬리에 꼬리를 무는 의문은 작품의 탄생 배경이나 시대적 상황, 작가의 심리 등에도 관심 갖는 계기가 되었다. 비록 어떤 곳의 작품들은 인파 속에서 작품과 함께 호흡하며 관계를 발전시키기 어려웠지만 그럼에도 불구하고 그저 "좋다"라고 느꼈던 작품들의 이유가 점점 선명해졌다.

이 책의 내용들은 기본적으로 개인적인 감상을 바탕으로 한다. 거기에 좀 더 깊은 감상을 하기 위해 자료를 찾고 나름의 상상과 의견을 곁들였다. 그리고 단순히 작품 하나를 설명하기보다는 문화, 예술, 정치, 역사 등 작품에 관련된 사회 현상들과 함께 미술표현의 기법과 그 안에 담긴 의미에 대해서도 이

해할 수 있도록 글을 썼다. 그 이유는 책을 세심히 읽는 이가 다른 도시에서 새로운 작품을 마주했을 때에도 생소함에 뒷걸음치지 않고 자신 있게 작품을 향할 수 있었으면 하는 작은 바람 때문이다.

　작품을 소개하기 위한 자료로 이탈리아어로 된 미술관이나 박물관의 도록, 홈페이지, 브로슈어, 전시장 내 안내판 등을 중점적으로 참고하였다. 예술에 대한 애정이 강한 나라답게 작품과 관련된 깊은 정보들을 비교적 쉽게 얻을 수 있어 많은 도움이 되었다. 그리고 예술과 문화에 대한 애정과 자부심이 이를 통해 느껴져 한편으로 부럽기도 했다.

　이 책은 대부분 이탈리아라는 한정된 지역을 배경으로 탄생한 작품만을 다루고 있지만 고대 그리스와 로마부터 근현대까지의 미술 이야기가 부족하나마 담길 수 있도록 노력했다. 로마의 미술관과 박물관에서는 고대 그리스와 로마의 미술과 함께 르네상스와 바로크 양식의 회화와 조각 작품을 중심으로 소개하였고, 피렌체에서는 르네상스 회화, 조각과 함께 피렌체를 르네상스 도시로 만든 메디치 가문과 관련된 건축물을 함께 다루었다. 밀라노에서는 여러 르네상스 대가들의 작품들과 이탈리아 신고전주의, 낭만주의 작품과 1900년대 초반에 활동한 근현대 이탈리아 작가들의 작품을 소개하였고, 베네치아에서는 베네치아만의 독특한 문화 속에서 탄생한 르네상스와 매너리즘 회화 작품을 중심으로 다루었다. 이렇게 다양한 시대와 양식을 가진 미술을 한 나라

에서 탄생한 작품들로 소개할 수 있는 이유가 바로 이탈리아가 가진 예술적인 저력일 것이다. 이 책은 표면적으로는 물질로 남겨진 미술 작품을 다루고 있다. 하지만 작품을 매개로 하여 작품의 뒤에 숨겨져 있는 다양한 시대의 "사람들"을 독자들이 만나볼 수 있으면 좋겠다. 그렇다면 작품들은 마치 영원히 문 닫지 않는 단골가게의 주인처럼 언젠가 다시 찾을 때 입꼬리 한껏 올린 여전한 미소로 반겨줄 것이기 때문이다.

책을 구성하는 도시 중 밀라노 미술관에 관한 자료 조사는 2020년 1월경 대부분 마무리되었다. 하지만 로마, 피렌체, 베네치아에 관련된 자료들은 왕관 쓴 질병Corona이 한창이던 2020년 7-8월 여름에 재방문하며 이루어졌다. 이 시기는 미술 작가로서 이탈리아에서의 생활을 정리하는 시기이기도 했고, 소위 록다운Lockdown이라고 불리는 모든 사회활동이 정지되는 시기가 끝나 이탈리아 내의 이동이 그나마 자유로운 불행 중 다행인 시기였다. 하지만 이 기간 내내 보이지 않는 질병에 대한 여전한 불안과 40도에 육박하는 더위는 온전히 감내해야만 하는 것이었다. 그럼에도 자료 조사와 방문을 서두른 이유는 이탈리아에서의 삶을 아끼고 사랑하던 한 사람으로서의 감정과 태도를 잃지 않고 작품을 느끼며 책을 쓰고 싶었기 때문이었다. 그런 갈등의 시기에 뜨거운 더위와 마스크 위로 보이는 어색한 눈빛들 속에서도 태양보다 더욱 따뜻하고, 차가운 시선들보다 더욱 냉철하게 도와준 이와 함께 이탈리아에서의 생활을 기

쓰고 멋지게 마무리할 수 있던 점은 이 책이 가져다준 크나큰 행운이라고 생각한다. 그리고 책을 출판하기 위한 본격적인 편집 과정은 2023년 중에 시작되었다. 작품에 대한 큰 호기심이 불러일으킨 수백 장의 원고를 올바른 방향으로 이끌어 준 김화평 님과 김예린 님, 처음 책 출간을 제안해 준 한소진 님께도 감사의 글을 남긴다.

또한 한 명의 예술가 탄생을 고대하며 헌신한 한국의 가족들, 이탈리아의 문화와 사람을 믿고 사랑할 수 있도록 해 준 판디노Pandino와 베르가모Bergamo의 가족들Marina Pino, Grazia Teresella 그리고 밀라노에 머문 9년간 늘 천사와 같았던, 하지만 이 책의 출판까지는 기다려 주지 않은 조각가 마태오 베라Lo Scultore Matteo Berra 1977-2023와 늘 올바른 어른의 모습을 보여 주셨던 그라치아노 베라Graziano Berra 1946-2023에게 아쉬움과 감사의 마음을 전한다.

차례

◇◇◇

Part 3

Milano, Venezia 밀라노와 베네치아

미술관 산책을 시작하기 전에

○ 이 책은 실제 작품을 바라보며 읽을 때 더욱 의미 있을 것이라고 생각한다.

○ 작품을 보며 느낀 감상들 그리고 그것이 시작점이 되어 다가온 지적 호기심의 여정을 기록한 글이다.

○ 세부적인 전시장의 위치는 다소 변동될 수 있다.

○ 이탈리아어에는 실내 공간을 부르는 다양한 단어들이 있다. 살라sala, 살로네salone, 스탄자stanza, 카메라camera, 아우라aula 등 공간의 목적과 크기에 따라 다양하게 사용한다. 미술관이나 박물관의 전시장에서도 마찬가지이다. 공간이 처음 만들어졌을 때의 목적이나 크기 등 각각의 기준에 따라 전시장의 이름이나 번호 앞이나 뒤에 이 단어들을 선택해 사용하곤 한다. 이 책에서는 이를 모두 –전시장이라고 번역하였다. 그리고 가급적 전시장 이름을 원어 그대로 병기하여 실제 방문했을 때 전시장을 더욱 쉽게 찾을 수 있도록 했다.

○ 작품 제목은 이탈리아어로 된 작품명을 한국어로 번역하거나 기존에 통용되는 한글 제목을 따랐다.

○ 신화 속 인물의 경우 그리스와 로마 신화 속 인물명을 병기하거나 고대 로마 문화를 배경으로 하는 작품일 경우 로마 신화의 인물명을 사용하였다.

○ 작품 제작 연도나 크기 정보가 자료마다 상이한 경우에는 미술관 혹은 박물관의 책자 혹은 홈페이지 자료를 따랐다.

○ 작품의 위치는 미술관의 상황에 맞춰 일부 변경되었을 수도 있다.

그리스 신 이름과 로마 신 이름 비교

우라노스 ····· 우라누스	아레스 ····· 마르스
제우스 ····· 유피테르	헤르메스 ····· 메르쿠리우스
포세이돈 ····· 넵투누스	디오니소스, 박코스 ····· 바쿠스
하데스, 플루톤 ····· 플루톤, 디스	에로스 ····· 큐피드, 아모르
헤라 ····· 유노	페르세포네 ····· 프로세르피나
데메테르 ····· 케레스	에오스 ····· 아우로라
헤스티아 ····· 베스타	튀케 ····· 포르투나
아테나, 아테네 ····· 미네르바	니케 ····· 비토리아
아폴론 ····· 아폴로	헤라클레스 ····· 헤르쿨레스
아르테미스 ····· 디아나	아이네이아스 ····· 아이네아스
아프로디테 ····· 베누스	아스카니오스 ····· 아스카니우스

Part
1

Roma

로마 국립박물관의 팔라초 마시모

카피톨리니 박물관

바티칸 미술관

보르게세 미술관

로마 국립박물관의
Museo Nazionale Romano

팔라초 마시모
Palazzo Massimo

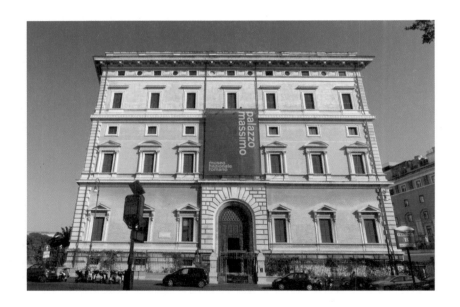

이탈리아 반도에서 시작된 거대한 문화와 예술의 첫발자국을 보기 위해서는 팔라초 마시모를 가야 한다. 서양 미술사의 초반부에 등장하는 고대 로마 예술은 그보다 앞선 그리스 예술을 머금고, 로마 제국의 위엄에 어울리도록 응용되고 발전했다. 제국이 멸망한 이후에도 로마의 예술은 멈추지 않았다. 또 다시 후대에 전해지고 인용되어 유럽 문화의 한자리를 차지하는 터줏대감과

같은 역할을 한다. 그런 로마 예술의 자취를 눈앞에서 느낄 수 있는 것은 로마를 방문한 이들의 특권이다. 비록 지나치게 크고 많은 고대 로마인들의 흔적에 가끔 지치고 피곤하기도 하지만 말이다.

오랜 역사의 흔적을 미리 보여 주듯 팔라초 마시모 건물의 파사드(정면 외벽)도 여기저기에 색이 바랜 모습이다. 테르미니 기차역 근처 라르고 디 빌라 페레티 2Largo di Villa Peretti 2에 자리 잡고 있다. 로마 국립박물관은 수천 년 된 로마 예술을 가까이에서 볼 수 있는 편안한 보물 창고와 같다. 이곳이 편안한 이유는 무엇보다도 로마의 다른 유명 미술관들보다는 한적하게 작품을 관람할 수 있기 때문이다.

1889년 고대 로마의 황제 디오클레티아누스의 목욕탕 터에 처음 개관한 이후 디오클레티아누스의 목욕탕Terme di Diocleziano 전시장, 팔라초 마시모Palazzo Massimo 전시장, 팔라초 알템프스Palazzo Altemps 전시장, 크립타 발비Crypta Balbi 전시장이라는 4개의 각기 다른 공간을 가진 박물관으로 확대되었다.

그중 팔라초 마시모 혹은 팔라초 마시모 알레 테르메로 불리는 건물은 로마 국립박물관 가운데 가장 정돈된 전시 공간이다. 예수회 사제이자 교육자

였던 마시밀리아노 마시모Massimiliano Massimo의 이름을 따 만든 이 건물 뒤로 '알레 테르메alle Terme'라는 단어가 붙기도 하는데 이는 '목욕탕에 있는'이라는 뜻이다. 4세기 초 지어진 디오클레티아누스의 거대한 목욕탕 폐허 위로 16세기에 산타 마리아 델리 안젤리 에 데이 마르티리 바실리카la Basilica di Santa Maria degli Angeli e dei Martiri와 카르투지오회 수도원convento di Certosini이 세워졌다. 그 터에 들어선 전시장에서 고대 조각들과 함께 고대 목욕탕의 흔적을 볼 수 있다. 특히 수도원 회랑 4면을 휘감는 대리석 황제 두상이나 정체 모를 파편들은 비록 원래의 자리는 잃었지만 그 숫자가 어마어마해서 과거 제국의 영광을 상상하게 한다.

화려한 그리스 문명을 사랑하던 로마인들은 주거지를 장식하기 위해 그리스에서 무거운 조각 작품을 옮겨 오기도 했고 따라 만들기도 했다. 로마의 황제들 역시 그리스 석공이 만든 기둥이나 주두 장식을 수도인 로마까지 옮겨 건물을 장식하기도 했다. 이 박물관에는 로마 멸망 수백 년 후 발굴된 그리스 조각부터 이를 응용하고 재창조한 로마 조각, 그리고 고대 주거지를 화려하게 꾸미던 모자이크와 프레스코화까지 수천 년 전 장인의 손길이 담긴 작품들이 전시되어 있다. 아무런 가림막 없이 이 오래된 유적들을 눈앞에서 마음껏 보고 느낄 수 있어 놀랍다.

팔라초 마시모는 서양 미술의 근원에 대한 호기심을 갖고 있다면 꼭 방문해야 할 곳이다. 이곳에서 물을 필요 없는 질문이 하나 있다. "이 작품은 근래에 새로 만든 복원작이거나 복제품인가요?"라는 것이다. 이탈리아의 미술관이나 박물관에서는 늘 똑같은 대답을 들을 수 있다. "여기 있는 것은 다 원본originale입니다."라고…

팔라초 마시모에 들어서면 분홍색, 붉은색, 검은색, 초록색 등 색색의 돌을 적재적소에 섞어 표현한 미네르바 조각이 마중을 나온다. 미네르바는 그리스 신화 속 '지혜와 전쟁의 여신'인 아테나와 동일시된다. 이후 펼쳐질 이탈리아 여행에서 지혜를 상징하는 부엉이와 함께 메두사의 머리가 조각된 둥근 방

다양한 로마 조각과 이집트 관련 작품이 있는 팔라초 알템프스

수많은 변천사를 거친 고대 건물과 프레스코화 등을 만날 수 있는 크립타 발비

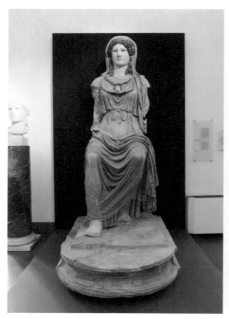
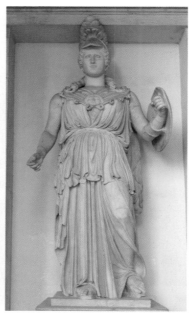

〈앉아 있는 미네르바 조각상Statua di Minerva Seduta〉, 1세기경, 대리석, 현무암, 석고, 높이 250cm

〈미네르바 조각상Statua di Minerva〉, 기원전 2세기, 대리석, 높이 321cm, 카피톨리니 박물관

패와 창을 들고 투구를 쓴 젊은 전사 모습의 여신을 자주 발견할 수 있을 것이다. 가슴 위로 보이는 얼굴은 고르곤이라는 신화 속 괴물인데 지혜와 전쟁의 여신이라는 정체를 알려 주는 친절한 힌트 중 하나이다.

1 전시실sala I과 5 전시실sala V에서는 고대 로마 달력의 흔적을 볼 수 있다. 한 해를 365일로 본 현대 달력은 1582년 교황 그레고리오 13세가 채택한 '그레고리력'에 의한 것이다. 그전에는 고대 로마에서 발명된 달력을 시대에 따라 조금씩 수정하면서 과학적으로 더욱 정확한 달과 날 수를 정해 사용했다. 이 두 유적 역시도 그 과정 중의 모습을 드러낸다.

파스티Fasti는 고대 로마에서 연중 주요 행사와 고관의 명단을 기록한 연표이다. 2개의 판으로 구성된 〈파스티 안티아테스〉 좌측의 파편들에는 달력과

〈파스티 안티아테스Fasti Antiates〉, 기원전 84~55년, 회벽에 프레스코, 1 전시실

〈파스티 프라에네스티니Fasti Praenestini〉,
서기 6~10년, 대리석, 5 전시실

함께 달의 일주, 재판이 열리는 날, 종교적 축제일 등과 같은 일상생활에 관련
된 중요한 정보가 기록되어 있다. 우측의 파편들에는 기원전 164-84년까지 로
마의 행정관, 집정관들의 명부가 있다.

　　고대 로마의 초기 달력을 엿볼 수 있는 〈파스티 안티아테스〉와 달리 〈파스
티 프라에네스티니〉는 기원전 46년에 율리우스 카이사르Gaius Iulius Caesar 시대에
새롭게 등장한 '율리우스력'을 보여 준다. 대리석 위로 새겨진 이 달력은 도시
의 중심인 포럼foro romano에 설치되어 있었다.

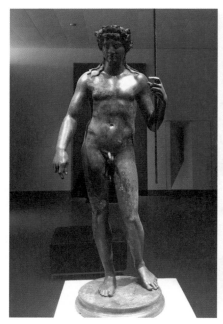

〈디오니소스 조각상statua di Dioniso〉, 약 2세기,
청동, 높이 158cm

미켈란젤로 부오나로티, 〈바쿠스Bacco〉, 1496-1497년,
대리석, 높이 207cm(좌대 포함) 중 일부,
바르젤로 국립 미술관, 피렌체

2층primo piano 7 전시실sala VII의 중심에는 검푸른 청동으로 남겨진 디오니소스 조각상이 있다. 경외의 대상이자 초월적 존재라는 인상을 강하게 풍기며 술의 신다운 모습을 보여 주는 듯하다. 디오니소스 혹은 로마 신화의 바쿠스는 중성적인 젊은 남성으로 표현된다. 식물이 가지는 생명력과 관계된 고대 그리스 신에서 출발했지만, 시간이 지나며 다양한 것들이 뒤섞여 한층 미스터리하고 매혹적인 존재가 된다. 인간의 욕망 깊은 곳에 숨겨진 원초적인 창조력, 방탕, 풍요 등을 상징하는 신으로서 다양한 예술작품에서 활약한다. 신들은 각자 자신을 표현하는 상징물을 지니고 있는데 디오니소스는 포도 덩굴과 포도로 된 머리 장식이나 손에 든 술잔, 한 손에 솔방울이 달린 지팡이 티르소스Thyrsus를 들고 있기도 하다.

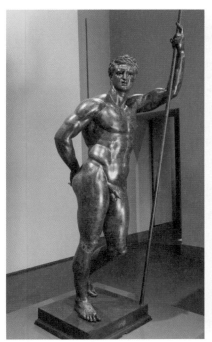
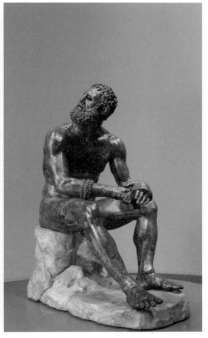

〈그리스 군주Principe ellenistico의 초상 조각상〉,
기원전 3-2세기 혹은 기원전 2-1세기, 청동, 높이 244cm

〈휴식 중인 권투선수Pugilatore in riposo〉, 기원전 2-1세기,
청동, 높이 128cm

　빠질 수 없는 신화 속 또 다른 인물로 사티로스가 있다. 염소나 말을 닮은 다리와 뿔, 꼬리, 귀를 갖고 수염이 가득한 반인반수의 모습이지만 어린 남자 아이가 동물 가죽을 몸에 두른 모습으로 표현되기도 한다. 바쿠스와 어울리며 악동 같은 모습으로 온갖 추문과 스캔들의 촉매제 역할도 하고, 피리 연주의 대가답게 한 손에 피리를 들고 있거나 술잔을 든 모습으로 표현되기도 한다.

　개인적으로 7 전시실을 좋아한다. 붉은 광택이 도는 초록색 피부를 가진 근육질의 두 남성 조각이 있기 때문이다. 바로 〈그리스 군주의 초상 조각상〉과 〈휴식 중인 권투선수〉이다. 기원전 수세기 전에 그리스에서 만들어진 것으로 추정되며 거대 제국의 수도인 로마로 옮겨져 콘스탄티누스 목욕탕Terme

di Costantino 주변 어딘가를 장식하였다. 이후 땅속 깊은 곳에 마치 숨겨지듯 묻혀 있었다. 덕분에 청동 조각상 다수를 녹여 동전과 무기로 만들었던 참혹한 시기를 무사히 지날 수 있었다.

대리석으로 만들어진 고대 그리스와 로마의 조각 작품들은 로마의 미술관과 박물관에서 쉽게 만날 수 있다. 순수한 백색 대리석 조각도 아름답지만 고대 그리스와 로마의 사람들은 청동을 사용하기도 했다. 조각가의 솜씨와 함께 청동을 다룰 수 있는 기술과 경제력도 뒷받침되어야 하는 쉽지 않은 제작 과정이었을 것이다. 여러 난관이 있었겠지만 청동은 대리석 작품과 달리 수정이 가능하고 손가락처럼 가는 부분이 쉽게 부러지는 단점도 보완할 수 있었다. 게다가 무게도 대리석보다 가벼워 작품의 이동도 쉬웠을 것이다.

청동 조각에는 '실랍법', 일명 체라 페르사Cera persa라는 기법을 사용하는데 기본 방식은 이러하다. 우선 흙과 같은 재료로 대략 형태를 잡고 밀랍으로 표면을 얇게 덮어 세부 표현을 완성해 원형을 만든다. 원형의 여기저기를 관으로 서로 연결하고 위아래 외부로 통로를 확보한다. 그 위를 흙으로 덮고 가마에 넣고 가열한다. 이때 내부의 밀랍은 자연스럽게 열에 녹아 연결된 관을 타

실랍법의 진행 방식을 나타낸 모형

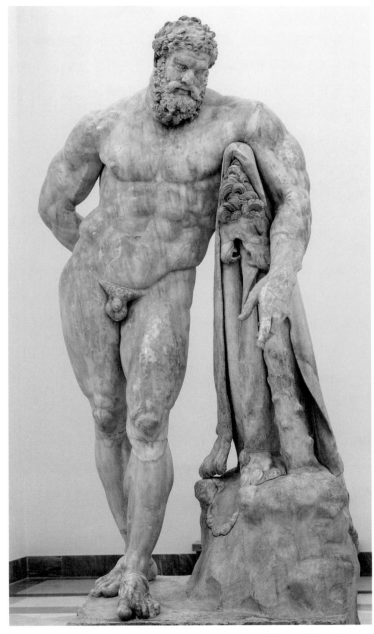

〈파르네세의 헤라클레스Ercole Farnese〉, 기원전 4세기 조각가 리시포스 작품을 3세기에 복제, 대리석, 높이 317cm,
나폴리 국립 고고학 박물관

고 하부의 통로로 흘러나오게 돼 밀랍이 있던 자리가 빈다. 이후 윗부분의 통로로 녹인 청동을 부으면 서로 연결된 관을 타고 빈 공간에 청동이 채워져 작품의 형태가 만들어진다. 작품 내외부의 흙과 관들을 정리하고 표면을 말끔히 하면 청동 조각 작품이 완성된다. 고대부터 사용된 이 방법은 현대에도 큰 변화 없이 사용된다.

거대한 근육을 가진 이 조각의 이름은 〈그리스 군주의 초상 조각상〉이다. 흔히 〈헬레니즘 왕자〉라고도 불리는데 누구인지는 명확하지 않다. 기원전 3-2세기 그리스의 통치자 혹은 기원전 2-1세기 그리스 지역의 로마 공화정기 정치인일 수도 있다. 당시 로마인들은 그리스 장인을 데려와 작품을 만들게 하기도 했는데 로마의 권력가들에게는 자신들이 동경하던 고대 그리스 예술을 눈앞에서 실현하는 마법사처럼 느껴졌을 것이다.

아마도 지체 높았을 이 인물은 이상적 인체를 가진 누드로 표현되었다. 이는 영웅적인 모습을 보여 주는 가장 고전적인 방법이었다. 이후 시대가 지나면서는 권위 있는 영웅의 모습을 다채로운 장신구들로 뒤덮는 것으로 변하기도 했다. 또한 〈파르네세의 헤라클레스〉(023쪽) 같은 고대 그리스 조각의 자세를 차용하여 더욱 남성적이고 영웅적인 모습을 강조했다. 특히 오른팔을 자연스

턱 부분과 목에는 수염을 묘사한 듯한 세부 표현이 보인다. 두 눈은 빈 공간처럼 남겨져 있지만 다른 청동 조각과 마찬가지로 상아나 돌 등을 깎아 실제 눈처럼 만들어 삽입해 사실감을 더했을 것이다.

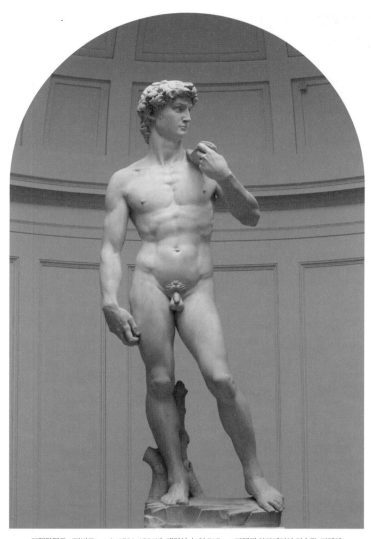

미켈란젤로, 〈다비드David〉, 1501-1504년, 대리석, 높이 517cm, 피렌체 아카데미아 미술관, 피렌체

과거 조각상들은 누드로 표현된 경우가 많다. 특히 그리스나 로마의 남성 신 대부분이 그렇다. 고대 그리스 문화에서 운동 경기는 나체로 진행되기도 했으며 이에 영향을 받은 로마에서는 아름다운 남성의 육체가 이상理想과 미덕을 상징했다. 그만큼 남성 누드 작품에 대해 거리낌이 없었을 것이다. 오히려 아름답고 이상적인 비율을 가진 완벽한 신체는 신이나 영웅의 특권으로 여겨지기도 했다. 즉, 남성 누드는 신성함과 영웅성의 표현이었다. 이런 표현 방식은 중세에 잠시 멈추었지만 르네상스 시대에 다시 부활하며 그 의미를 다시 생각하게 했다.

럽게 뒤로 꺾어 오른쪽 어깨 주변 근육이 부풀어 오르게 강조했고 체중이 실려 힘이 들어간 오른쪽 다리는 근육을 더욱 풍성하고 단단하게 만들었다. 그리고 뒷짐진 오른손은 관람자의 시선을 또 다른 인체의 방향으로 유도했을 것이다. 왼손의 막대기는 대체된 것으로 원래는 긴 창이 들려 있었으리라 추측되는데 창을 든 전쟁의 신 같은 인상을 주었을 것이다.

또한 조각상에서 숫자와 글씨를 발견할 수 있다. 오른쪽 허벅지 높은 곳에는 그 의미는 알 수 없지만 바늘로 표면을 눌러 'MAR'이라고 새겨 놓았다. 그 위로 시선을 옮기면 배꼽의 상단에 'L VI P L XXIIX'라고 새겨져 있는 것도 보인다. 도서관에서 책을 분류하는 기호처럼 작품을 기록하고 목록화하는 과정에서 고대 로마인들이 표시해 둔 기호라고 한다.

작품 앞에 서면 2미터가 넘은 근육질의 조각상이 갖는 거대함과 세월이 만든 청동의 극적인 색감, 거기에서 은은하게 풍겨 나오는 광택에 압도된다. 하지만 작품을 자세히 보면 조각가의 섬세한 손길, 그리고 세월이 담긴 이야기까지 상상할 수 있다.

전시장 깊숙한 곳에 또 한 명의 청동의 근육질 남성이 한숨을 쉬며 잠시 휴식을 취하고 있다. 만들어진 시기는 다르지만 〈그리스 군주의 초상 조각상〉처럼 그리스 조각가의 손길로 만들어져 로마로 건너와 어딘가에 귀중하게 놓였을 것이다. 〈휴식 중인 권투선수〉는 〈그리스 군주의 초상 조각상〉과 더불어 팔라초 마시모의 대표 작품 중 하나로 꼽힌다. 청동으로 된 작품은 그 수가 많지

않은 데다 형태까지도 완벽하게 보존되어 있기 때문이다.

기원전 2-1세기에 만들어진 것으로 추정되는 이 청동 남성은 격렬한 경기를 마친, 혹은 또 다시 격전지로 나가야 하는 선수의 심리 표현과 함께 곳곳의 사실적 묘사가 눈에 띄는 작품이다. 몸에 남겨진 상흔과 사실적인 옷차림은 마치 2000여 년 전의 운동선수가 눈앞에서 피를 흘리며 가쁜 숨을 쉬고 있는 것 같은 착각을 하게 한다. 그리고 상체와 달리 우측을 향한 얼굴과 시선은 관객들을 작품 주위로 빙글빙글 돌며 감상하도록 유도하기도 한다.

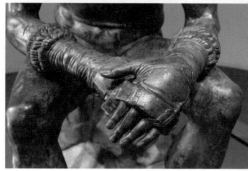

전체적인 양감과 자세도 눈길을 끌지만 그 세부 표현은 작품을 바라보는 관객의 눈을 더욱 가까이 이끈다. 굵은 굴곡을 가진 수염과 머리카락 사이로 노출된 얼굴에는 치열한 시합의 흔적이 고스란히 남아 있다. 결투의 상흔이 잠시 전의 격렬함을 온몸으로 보여 준다. 부풀어 오른 얼굴과 찢어진 피부 그리고 그곳에서 터져 나온 피, 그간의 고된 훈련을 알려 주는 부어오른 귀까지 모두 너무나도 사실적이다.

몸 여기저기에 황금색 혈흔이 남겨져 있으며 글러브도 섬세하게 표현되어 있다. 글러브는 이미 고대 그리스에서 사용되었는데 가죽띠로 손을 묶었던 것이 이후 로마 시대에는 그 위에 철제로 된 조각을 붙이면서 경기는 더욱 잔혹해지고 격렬해졌다고 한다.

이 작품은 원래 청동 위로 사실적인 채색이 되었던 것으로 알려져 있다.

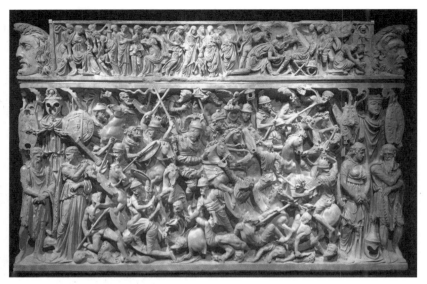

작가 미상, 〈포르토나치오의 석관Sarcofago di Portonaccio〉, 180년경, 대리석, 높이 150.5cm, 길이 239cm, 폭 116cm

〈그리스 군주의 초상 조각상〉처럼 눈 부분에 석재나 상아 등으로 만든 안구가 삽입되어 더욱 강한 생동감을 가졌을 것이다. 거친 숨소리를 내며 임하는 혈전은 수천 년이 지난 지금까지 끝나지 않고 손에 땀을 쥐며 이어질 경기를 기다리게 한다.

2층 12 전시실sala XII에 들어서면 거대한 하얀 물체가 보인다. 자세히 보면 수십 명의 인물이 육면체 덩어리 위에 움직임을 만들고, 죽은 이의 '한창때'의 한 장면을 생생하게 재현한다.

작품은 누군가의 죽음과 관련하여 탄생하는 경우가 많다. 망자의 권력이 크면 클수록 죽음은 무無로 끝나지 않고 필연적으로 조각과 건축을 향해 나아간다. 그리고 죽음 이후에도 자신의 영광과 승리가 후대에 영원히 기억되기를 바라는 목적으로 거대한 묘비나 무덤을 짓고 그 안을 수많은 조각과 장식으로 채운다. 〈포르토나치오의 석관〉도 이와 다르지 않다. '포르토나치오에서 발

견된 바바리안과 로마인 사이의 전쟁이 조각된 석관'이라는 긴 이름도 있지만 일반적으로 지역명만 붙여 〈포르토나치오의 석관〉이라 부른다.

조각적 섬세함은 이미 첫눈에 보는 이의 마음을 사로잡는다. 전쟁 영화 속 클라이맥스를 향해가는 것처럼 숨죽이고 석관 속 주인공의 승리를 기대하게 한다. 고대 로마 석공의 섬세한 손길과 인내심이 그저 대단할 뿐이다.

한편 역사와 권력이라는 관점에서 바라본다면 또 다르게 보일 수도 있다. 이 석관에는 로마인들과 바바리안 간의 전쟁 장면이 담겨 있다. 거대한 대리석에 고부조高浮彫로 표현된 인체는 화려하게 얽히고설켜 있다. 자세히 바라보면 그 안에 또 다른 이야기가 펼쳐진다. 철저하게 상-하 수직적이며 '위엄'과 '굴욕'이라는 승리자와 패배자의 미덕이 극명하게 대비된다. 석관의 중심에 칼을 들고 말을 탄 장군이 있다. 주변의 로마 기병들과 그 아래 보병들은 우월한 전투력과 속도로 거대한 파도처럼 바바리안들을 순식간에 휩쓴다. 완벽한 승리의 장면이다. 누가 봐도 멋진 갑옷과 말로 무장한 로마인과 그렇지 못한 바바리안이 대비되며 힘의 역학이 시각적으로 쉽게 드러난다.

패배자의 현실과 비참함은 석관의 정면 양끝에서 전해진다. 로마 병사들에게 끌려가는 두 바바리안 죄수들, 노인과 여인들의 조각이 표현되어 있다. 희망을 잃은 이들은 다가올 참혹한 미래를 걱정하는 듯하다. 암울한 이들의 모습 뒤

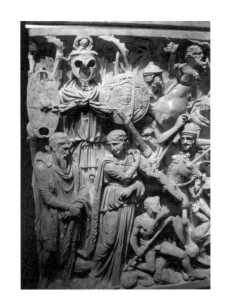

불안에 떠는 노인과 여성, 그 뒤로 로마군의 트로피가 보인다.

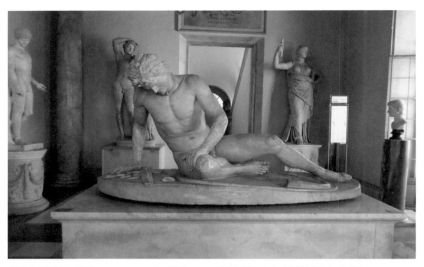

〈죽어가는 갈라타인 조각상Statua Galata Morente〉, 기원전 230-220년경의 원본을 로마 시대에 복제한 것으로 추정,
대리석, 높이 93cm, 카피톨리니 박물관, 로마

로 로마군이 투구와 방패 등을 쌓아 자축하는 승리의 트로피가 세워져 있다.
로마의 거대한 영광과 함께한 주인공은 2000년이 지난 오늘까지도 석관 앞을
지나는 이들에게 자신의 업적을 예술에 빗대어 과시하며 드러낸다.

패배자를 소재로 한 또 다른 작품이 있다. 〈죽어가는 갈라타인 조각상〉과
〈자살하는 갈라타인 조각상〉이다. 주문자는 기원전 241-197년 소아시아 지역
의 고대 그리스의 도시 페르가몬의 전설적 군주이자 왕이었던 아탈로 1세로
알려졌다. 갈라타인과의 전쟁 이후 왕이 된 그는 위대한 업적을 자축하는 기
념비를 페르가몬의 아크로폴리스에 짓도록 한다. 그리고 자신의 위대한 영광
을 위한 장식물로서 갈라타인들의 패배를 등장시킨다. 수많은 초월자들의 누
드는 영웅적인 모습을 더욱 위대하고 당당하게 보이도록 했지만, 패배자의 누
드는 모든 것을 빼앗기고 숨을 곳 없는 나약한 인간을 더욱 초라하게 만드는
듯하다. 갈라타인들은 불멸하는 위대한 영웅의 이름을 빛내 줄 영원한 패배자

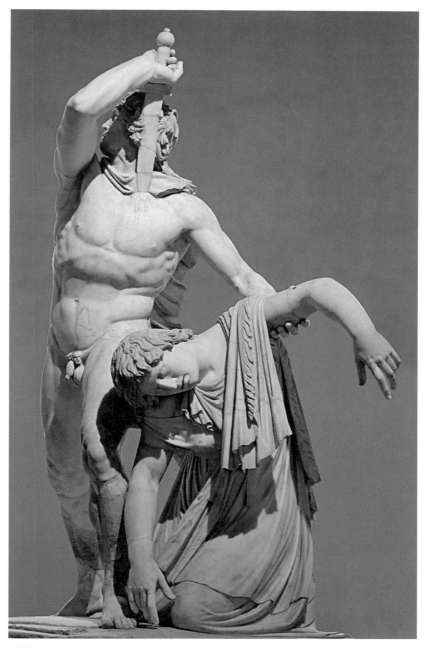

〈자살하는 갈라타인 조각상Galata suicida〉, 기원전 230-220년경 복제, 대리석, 높이 211cm

로 남게 되었다. 2000여 년 전의 의도 그대로 말이다.

　사람들은 아름다운 것을 좋아한다. 그리고 소유하고 싶어 한다. 하지만 수량이 한정되어 있다면? 그것을 갖기란 쉽지 않은 일이다. 이때 등장하는 것이 바로 복제이다.

　만약 작가가 직접 만든 것은 아니지만, 작가의 작품과 완전히 동일한 형태로 복제된 것이 있다면 어떤 가치를 가지는 것일까? 그리고 작가가 만든 원본이 사라져 복제품만 남아 있다면, 그 수천 년 된 복제품은 사본copy이라는 낙인이 찍힌 채 영원히 그늘 속에 있어야 할까?

　이렇게 복제와 원본의 가치에 대한 동시대적인 질문을 하는 작품이 2층 6

전시실sala VI에 있다. 바로 〈란체로티의 원반 던지는 사람〉인데 기원전 5세기에 활동한 그리스 조각가 미론이 청동으로 만든 〈원반 던지는 사람〉을 1-2세기에 대리석으로 복제한 것이다. 원작자 미론이 기원전 450년경 아테네 출신 원반 던지기 선수의 올림픽 승리를 축하하고 기념하기 위해 만들었다고 한다. 아름 다운 자세는 실제 사람이 원반 던지는 순간의 모습과는 차이가 있을 수 있지 만 그리스식 인체 비율이 만들어 낸 이상적인 운동선수 모습의 대명사로 여겨 진다.

기원전 2세기경 로마는 동쪽으로 확장 정책을 펼치며 그리스를 점령해 나 간다. 정치적인 점령과 달리 예술적으로 로마의 상류층들은 그리스 문화를 동 경하며 그리스에서 만든 다양한 작품을 소유하기를 원했다. 이들의 요구에 맞 춰 수많은 복제 장인과 공방이 번성하였고, 그리스 문화의 황금기가 낳은 청 동 작품들이 대리석으로 복제되었다.

이후 476년 서로마가 멸망하며 다가오기 시작한 중세에 고대 그리스와 로 마의 청동 작품은 동전이나 무기 등을 만들기 위해 용광로 속에 녹여졌다. 그 결과 로마인들이 그리스 문화에 대한 사랑과 동경을 담아 복제한 대리석 작품 들이 유일하게 그리스의 원작을 추측할 수 있게 하는 역할을 맡게 되었다. 비 록 청동 조각을 대리석으로 복제하는 과정에서 장인들이 발휘한 약간의 창의 가 결합되기도 하고, 무거운 대리석 하중을 버티도록 작품 하단에 식물 줄기 나 기둥 같은 형태의 지지대를 추가하면서 부분적인 형태 변화가 있기는 했지 만 말이다.

사실 원본과 복제품을 나누고 가치 판단을 하는 것은 르네상스 이후 서양 미술에서 등장하기 시작했다. 그 이전까지만 해도 아름다운 것을 복제하는 것 은 당연한 일이었고, 복제한다고 해서 아름다움이 담긴 사물의 가치가 훼손된 다고 여겨지지 않았다고 한다.

대리석으로 된 〈원반 던지는 사람〉은 1781년 로마의 에스퀼리노 언덕 근처

〈타운리의 원반 던지는 사람Townley Discobolus〉, 대리석, 높이 170cm, 대영박물관, 런던

원반 던지는 사람은 영국 대영박물관이나 바티칸 미술관 등에서도 만날 수 있다. 〈타운리의 원반 던지는 사람〉은 란체로티 버전과 달리 얼굴이 땅을 향하고 있다. 이 작품은 18세기 이탈리아 티볼리Tivoli에서 목이 부러진 채로 발견되었는데 복원 과정에서 본래와는 다른 모습이 되었다고 한다. 하나의 원본과 그를 닮은 수많은 복제품, 각각이 만드는 다른 사연들은 작품 너머 존재하는 또 다른 감상의 재미를 선사한다.

에서 발견된 후 로마 귀족 '란체로티' 가문이 소유하게 되면서 〈란체로티의 원반 던지는 사람〉이라 이름 붙여진다. 이탈리아 반도에서 세력을 과시하던 나폴레옹이나 히틀러가 권력의 정점에서 이 작품을 자신들의 제국 수도에 있는 수장고로 옮겼던 이력에서 보이듯이, 이 작품이 품고 있는 조형적인 아름다움과 마력은 원본과 복제품의 간극이나 시대를 초월한다.

팔라초 마시모에는 2000년 가까이 된 모자이크들이 벽면에 여러 개 전시되어 있다. 한때 고대 로마의 건물을 장식했던 것을 바닥째로 뜯어 세운 것이다.

모자이크를 알기 위해서는 우선 테세라Tessera라는 단어를 알아야 한다. 현대 이탈리아어에서 '테세라'는 카드 형태로 된 신분증이나 교통카드 혹은 증명사

<고양이와 오리가 있는 모자이크Emblema a mosaico con gatto e anatre>, 기원전 1세기 초, 석회암과 다양한 색의 대리석, 41×41cm, 1층 갤러리아 III

진을 가리킨다. 모자이크가 카드나 사진과 무슨 상관이 있을까 생각하기 쉽지만 한 가지 공통점을 갖고 있다. 네모난 조각 형태라는 사실이다. 모자이크에서 테세라는 작은 한 점을 이루는 한 조각을 뜻한다. 표현하려는 이미지의 형태에 맞춰 작은 삼각형이나 다각형의 자유로운 형태일 때도 있지만 일반적으로 작은 사각형이니 증명사진이나 카드와 아주 무관하게 보이지는 않는다.

모자이크는 테세라 하나하나를 붙여 전체 이미지를 만든 것이라고 할 수 있다. 테레사는 색색의 석재나 유약을 발라 구운 세라믹, 유리 등을 재료로 한다. 경우에 따라 유리질의 테세라 위에 금이나 은을 입혀 사용하기도 한다. 테세라와 테세라를 붙이고 벽면이나 바닥에 고정하는 접착제로 밀랍이나 시멘트가 사용된다.

모자이크의 역사는 생각보다 오래되었다. 우리 현대인의 눈에는 그저 장식일 수도 있지만 기원을 생각해 보면 철저히 실용적인 목적에서 시작되었음을 알 수 있다. 기원전 3000년경 메소포타미아에서 흙으로 된 바닥 위에 자갈을 끼워 넣어 길을 정비했는데 이것이 모자이크의 시초가 된다고 한다. 비가 오면 질펀해지고 망가지는 흙바닥을 생각하면 그 이유를 충분히 이해할 수 있다.

〈나일강 풍경을 담은 모자이크mosaico con paesaggio Nilotico〉, 2세기, 로마,
채색 석회암 테세라, 자갈, 유리질 테세라, 중심 이미지 181×186.5cm, 3층 갤러리아 III

〈디오니소스와 인디언들의 결투가 있는 바닥 모자이크mosaico pavimentale con lotta tra Dioniso e gli indiani〉,
4세기 초반, 다양한 색의 대리석 테세라, 유리질 테세라, 52×44cm

베네치아의 산 마르코 바실리카 외부의 한 모자이크 장식

　　이런 실용적 용도를 가졌던 초기의 모자이크가 점차 아름다움과 장식의 목
적을 함께 갖게 된 것은 로마에 의해서이다. 그리스인들로부터 전해진 모자이
크 기술은 점차 로마인들의 미감이 더해지며 제국 전체로 퍼져 나갔고 더욱
장식적으로 발전하였다. 신화나 역사적 사건 등의 이야기가 벽과 바닥에서 펼
쳐지기도 하고 식물 형태나 기하학적 도형이 세련되게 표현되어 있기도 하다.
자신이 키우던 동물이나 일상이 담긴 장면에서는 당대 로마인의 삶이 엿보인
다. 중세 비잔틴 문화권에서는 주로 종교적 내용을 담은 모자이크들을 볼 수
있다. 금으로 도금한 유리질 테세라를 이용한 모자이크로 성당 벽면이나 천장
을 장식해 금빛으로 가득한 신의 공간을 창조하였다. 이런 비잔틴 모자이크의
흔적은 이탈리아 베네치아의 산 마르코 바실리카Basilica di San Marco의 화려한 내외
부에서 확인할 수 있다.
　　팔라초 마시모 3층piano secondo의 2 전시실에는 오직 한 작품만을 위해 마련된

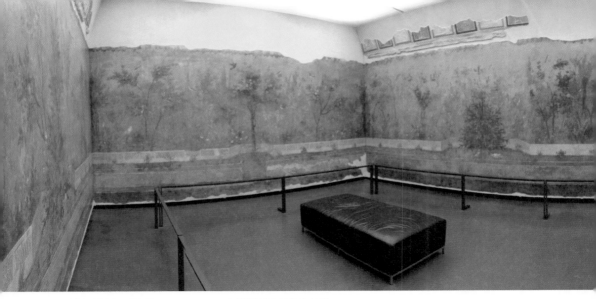

〈빌라 리비아의 프레스코화Affreschi della villa di Livia〉, 기원전 30-20년, 5.90×11.70m

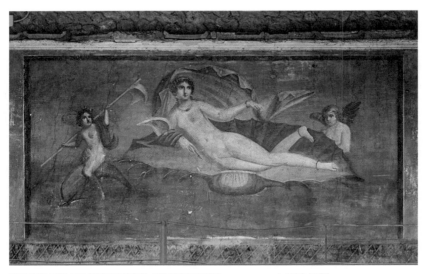

작가 미상의 프레스코화, 〈조개에서 탄생하는 미의 여신 아프로디테Venere in Conchiglia〉, 1세기, 폼페이

특별한 공간이 있다. 약 2000년 전 로마의 빌라 내부를 장식하던 4면 프레스코화를 벽째로 가져다 옮겨 놓은 곳이다. 들어서면 잘 가꾸어진 정원 안에 들어온 것처럼 느껴진다. 기분 좋은 착각을 주는 네 벽면에는 실제 정원에 있을 법한 여러 동식물이 향기와 소리를 만들어 내는 듯하다. 차갑고 딱딱한 육면체 안을 자연의 무한한 공간으로 바꾸어 놓으며 잠시 쉬어가는 여유를 준다.

프레스코화라는 단어는 익숙하다. 특히 라파엘로 산치오, 미켈란젤로 부오나로티, 레오나르도 다 빈치 등 르네상스 예술가의 작품들을 떠오르게 한다. 하지만 프레스코화의 기원은 그보다 훨씬 오래되었다. 기원전 2700-1400년의 미노스 문명에서도 발견되고 이후 그리스와 로마에서도 건물 벽면을 장식하곤 했다. 하지만 폼페이 지역을 제외하고는 남아 있는 것이 많지 않기 때문에 우리는 흔히 르네상스 천재들의 작품들을 연상한다. 또한 르네상스 시대에 프레스코화로 건물 내부를 화려하게 장식하는 것이 유행하며 더욱 발전하게 된다.

프레스코화는 쉽게 생각하면 회벽 위에 그리는 그림이라 할 수 있다. 건식 프레스코화(일명 템페라)와 습식 프레스코화 2가지로 나눌 수 있는데, 건물 벽

이나 돌 위에 바른 하얀 석회가 마른 후 그리는 것인지 아니면 마르기 전에 그리는 것인지에 따라 구분한다. 이탈리아어 프레스코fresco의 뜻이 '신선한'인 것에서 유추할 수 있듯이, 일반적으로는 석회 벽면이 마르기 전에 그리는 '습식 프레스코화'를 가리킨다. 석회가 마르는 시간을 정확히 고려해서 그려야 하기 때문에 작가는 재빨리 색을 칠해 그림을 완성해야 한다. 물론 마르는 시간 내에 그림을 그릴 수 있을 만큼만 회벽을 바르는 것도 중요하다. 불행히도 마르기 전에 완성을 못했다면 그 부분은 회벽을 긁어내고 다시 회를 올리고 그림을 그려야 한다.

〈빌라 리비아의 프레스코화〉는 원래 로마 프리마 포르타Prima Porta 지역 '리비아의 빌라villa di Livia'의 한 방에 있었다. 기나긴 로마의 역사에서 처음 황제 칭호를 받은 아우구스투스 황제와 부인 리비아 드루실라 클라우디아Livia Drusilla Claudia를 위한 곳이었다. 빌라는 쉼을 위한 교외의 별장과 같은 건물을 뜻하므로 아마도 이곳에서 아우구스투스 황제와 가족들이 삶의 무게를 피해 여유를 즐겼을 것이다.

이 프레스코화가 있던 공간은 계단으로 내려가는 지하에 있어 여름을 시원하게 보내기 좋았을 것이다. 또한 습기에 약한 프레스코화가 잘 보존될 수 있도록 벽면에 공기가 통하는 틈도 있었다고 한다.

작품 속에는 풍성한 자연이 세밀하게 그려져 있다. 20여 종의 수목과 60여 종의 새들이 사실적으로 그려져 있는데 서로 개화 시기가 다른 꽃들이 한데 어울려 초현실적인 분위기를 연출한다. 상단에는 파란 하늘 위로 동굴의 종유석들이 보인다. 리비아의 빌라 지하에 있었던 것을 고려하면, 동굴처럼 시원하면서도 자연의 개방감을 느끼고 싶은 불가능한 바람이 담겨져 있는 것이 아닐까 생각해 본다.

그림 아래쪽을 보면 나뭇가지로 만든 듯한 울타리가 그려져 있다. 그 뒤로 수종을 알 수 있을 정도로 세밀하게 그려진 나무가 있고 주변에 다양한 색을

〈빌라 리비아의 프레스코화〉 일부

3층의 3 전시실과 4 전시실에는 로마 시대의 고급 빌라인 카사 델라 파르네시나Casa della Farnesina 터에서 발견된 프레스코화들을 볼 수 있다. 건물의 실내 장식 역할을 했던 벽채 그대로 떼어 온 프레스코화는 붉은색이나 검정색 배경에 담긴 강렬한 색채와 함께 로마인들의 삶을 반영한 흥미로운 이미지들도 포함되어 있어 눈길을 끈다.

가진 동물들과 열매들이 가상의 광대한 정원을 더욱 생기 있게 해 준다. 밝은 대리석으로 만든 듯한 얕은 담도 보이는데 초기적인 투시도법을 사용하여 공간에 입체적인 생동감을 더한다. 저 멀리 빽빽이 덮인 나무들은 세세하게 묘사된 전경의 나무와 달리 뿌옇게 그려져 있어 수백 년 지나 완성될 원근법을 미리 예상해 볼 수 있도록 한다. 이 무성한 나무들에는 아우구스투스 황제가 이끄는 로마가 더욱 융성하고 평화롭기를 바라는 마음이 반영되었을 것이다.

카피톨리니 박물관

Musei Capitolini

로마 제국의
정체성을
확인하다

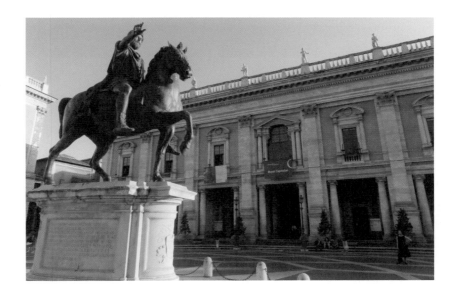

로마의 캄피돌리오 광장을 둘러싸고 있는 카피톨리니 박물관은 3개의 건물
로 이루어진다. 광장 중심의 마르쿠스 아우렐리우스 황제 기마상을 바라보면
오른편이 박물관 입구가 있는 팔라초 데이 콘세르바토리Palazzo dei Conservatori, 왼편
이 팔라초 누오보Palazzo Nuovo, 정면이 팔라초 세나토리오Palazzo Senatorio이다. 3개 건
물 모두 내부에서 통로로 연결되어 있다. 비슷한 외관의 이 세 건물은 교황 파

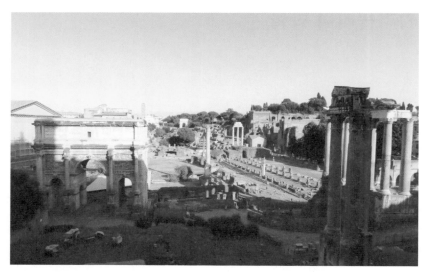

박물관에서 바라본 포로 로마노의 모습

박물관 내 고대 로마 시대 건물의 흔적들

올로 3세Paolo III의 주문을 받은 미켈란젤로의 계획에 따라 1500년대 초반부터 1654년까지 계속 재정비한 결과이다. 미켈란젤로가 만든 좌대 위로 기마상을 옮긴 것도 이 계획의 일환이다. 현재 광장에 있는 것은 복제품이고, 로마 시대의 원본은 박물관 내에 전시되어 있다.

'카피톨리노'는 거대 로마 제국의 시작을 알리는 전설 속에 등장하는 7개 언덕 중 하나로서 역사성 짙은 그 이름만으로도 박물관의 정체성을 다시 한번 설명해 준다.

이곳은 1471년 교황 식스토 4세Sisto IV가 교황청 소유의 고대 청동 조각 작품들을 기증하며 박물관으로 첫발을 내딛었다. 처음 방문을 계획했을 때는 〈마르쿠스 아우렐리우스 기마상〉이나 〈콘스탄티누스의 거대 조각〉과 같은 로마의 웅장한 조각만을 기대했다. 하지만 막상 '세계에서 가장 먼저 개장한 대중미술관'이라는 명성에 어울리게 생각보다 훨씬 많은 작품이 있었고 전시장도 넓었다. 수많은 소장품 외에도 수천 년 역사 위에 자리 잡은 건물 자체도 중요한 유적이라 충분히 시간을 들여 방문할 가치가 있다는 생각이 들었다.

1144년부터 로마 시청 역할을 한 팔라초 세나토리오는 세계에서 가장 오래된 시청 건물이라는 이력이 있다. 지하에는 베요비스 신전Tempio di Veiove과 공식문서 보관소인 타불라리움Tabularium 등 로마 시대 흔적이 남겨져 있다. 한 장씩 쌓아 올린 얇은 벽돌과 불규칙하게 덮인 부서진 대리석 장식들은 과거 수천 년 역사가 한곳에 뒤섞여 있음을 보여 준다. 포로 로마노Foro Romano를 가까이 바라볼 수 있는 공간도 마련되어 있는데 방문객들이 누릴 수 있는 특권이다.

'전설적인 언덕'이라는 위상과 함께 신전 터에 들어선 이곳은 서로마 제국 멸망 이후 수세기의 역사가 켜켜이 쌓인 연대표와도 같다. 흔치 않은 거대 조각 원본을 볼 수 있고 내부에 1748-1750년에 개장한 카피톨리나 회화관Pinacoteca capitolina에서는 티치아노 베첼리오, 카라바조, 피터 폴 루벤스와 같은 거장의 회화도 볼 수 있다. 특히 이 유명 작가들이 도시 로마와 로마 제국을 소재로

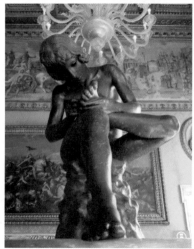

〈스피나리오Spinario〉, 기원전 1세기, 청동, 높이 73cm

그린 작품들을 볼 수 있다는 점이 흥미롭다.

팔라초 데이 콘세르바토리의 '카피톨리노 유피테르 신전 구역'에는 실외에 있을 법한 건물 폐허가 실내 전시장을 채우고 있다. 범상치 않은 돌들은 기원전 6세기, 로마인들이 이곳에 유피테르 신에게 바치는 신전을 세우며 시작된다. 이후 수차례 재건되었으며, 점차 유피테르 신뿐 아니라 유노와 미네르바를 포함하는 카피톨리나 3신triade capitolina에게 봉헌된 신전의 형태를 갖게 된다. 이 폐허에서 한때 62×54미터 평면을 가진 엄청난 신전을 상상할 수 있다.

〈스피나리오〉는 팔라초 데이 콘세르바토리의 '살라 데이 트리온피 Sala dei Trionfi' 중앙을 차지하고 있다. 암석 위에 앉아 왼쪽 발을 오른쪽 허벅지 위에 올리고 발바닥에 박힌 가시를 뽑고 있는 남자아이다. 라틴어와 현대 이탈리아어에서 '스피나spina'가 가시 또는 바늘을 의미하는데 흔히 '가시를 뽑는 소년'으로 번역하기도 한다. 그리스로부터 영향 받은 남성 누드 조각이 영웅적인 모습으로 탄성을 자아낸 것과 달리 현실적이고 인간적인 친근함을 보여 주면서 창작 배경과 소년의 정체에 대해 상상하게 한다.

<금박의 청동 헤라클레스 조각상Statua di Ercole in bronzo dorato>, 기원전 2세기, 청동, 높이 241cm

유피테르 신전 구역 전시장에는 강렬한 금빛을 내뿜는 청동 조각이 시선을 빼앗는다. 손에 쥔 올리브 나무 방망이와 황금 사과로 신화 속 헤라클레스라는 것을 알 수 있다. 로마의 포로 보아리오Foro Boario 지역 신전에 설치되어 있던 작품이라 <포로 보아리오의 헤라클레스>라고 부르기도 한다. 금을 휘감은 241센티미터의 거대한 헤라클레스 조각상은 당장이라도 좌대 아래로 내려와 방망이를 휘두르며 부여된 과업을 풀어 나갈 듯한 기세이다. 초월적인 존재에 대한 경외감을 느끼도록 한다.

팔라초 데이 콘세르바토리 내 '암늑대'의 방이라는 뜻을 가진 살라 델라 루파Sala della Lupa에는 도시 로마 곳곳에서 다양한 형태의 이미지로 등장하던 주인

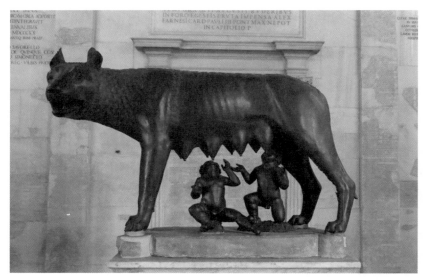

〈카피톨리나 암늑대Lupa Capitolina〉, 기원전 5세기 혹은 중세, 청동, 높이 75cm

공들이 하얀 대리석 좌대를 무대삼아 서 있다. 날카로운 이빨과 대비되는 마른 몸과 모성애 넘치는 얼굴을 가진 암늑대와 그 아래 벌거벗은 두 아이가 바로 그 주인공이다.

　도시 로마 그리고 제국 로마, 다양한 의미와 범위로 사용되는 이 '로마'라는 단어에 더 큰 의미를 부여하는 것은 로마의 건국 신화일 것이다. 전설과 역사 사이에서 외줄타기를 하고 있는 이 이야기는 신화, 전설, 상상이 결합되어 신비롭고 흥미진진하게 다가온다.

　미의 여신 아프로디테의 아들이자 트로이 영웅인 아이네이아스Aeneas는 트로이가 멸망하자 이탈리아 반도로 오게 된다. 이후 아이네이아스의 먼 자손인 레아 실비아Rhea Silvia가 전쟁의 신 마르스와의 사이에서 로마 건국의 시작을 마련하는 쌍둥이 형제 로물루스와 레무스를 낳는다. 그러나 쌍둥이의 할아버지 누미토르Numitor가 자신의 동생 아물리우스Amulius에게 왕좌를 빼앗기면서 갓 태

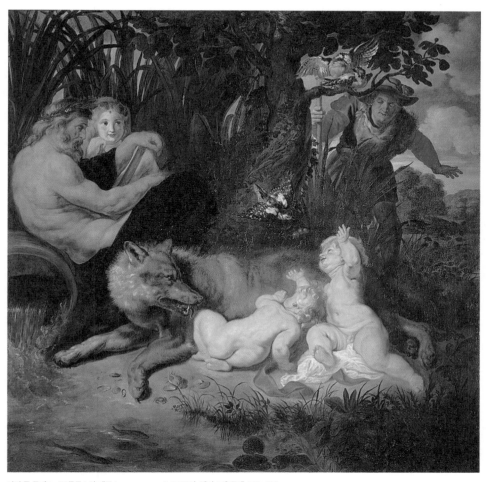

피터 폴 루벤스, 〈로물루스와 레무스Romolo e Remo〉, 1612년, 캔버스에 유채, 213×212cm

카피톨리나 회화관의 살라 디 산타 페트로닐라Sala di Santa Petronilla에는 루벤스의 〈로물루스와 레무스〉가 있다. 1577년 현재 독일 서부의 도시 지겐에서 태어난 루벤스는 1600년부터 1608년까지 이탈리아에서 생활하며 자신의 화풍을 만드는 자양분을 얻었다. 이 작품에는 건국 신화 속 쌍둥이를 발견한 암늑대와 목동 파우스툴루스, 근육질의 노인으로 의인화된 테베레강, 쌍둥이의 엄마인 레아 실비아, 마르스를 대신해 온 딱따구리가 등장한다.

어난 쌍둥이는 테베레강의 조류 속으로 던져져 죽음의 고비를 겪게 된다. 하지만 우연히 한 암늑대가 나타나 강가에 멈춘 바구니 속 쌍둥이를 발견해 보호하였고, 이후 쌍둥이는 목동 파우스툴루스Faustulus의 집에서 성장하며 로마 건국의 서막이 오른다는 내용이다.

〈카피톨리나 암늑대〉는 1471년 교황 식스토 4세가 로마 시민들에게 기증한 수많은 조각 작품들 중 하나이다. 당시 쌍둥이 형제 없이 암늑대만 있던 작품이었는데 당대 사람들이 가졌던 고대 로마 문화에 대한 애착은 기원이 불분명한 이 조각상에 건국 신화 속 중요한 역할을 부여했다. 그리고 15세기 말 암늑대의 품 안에 쌍둥이 형제를 덧붙이기에 이른다. 시대가 지남에 따라 이 조각상이 건국 신화를 바탕으로 만들어진 작품이 아니라는 것이 알려지기 시작했음에도 불구하고 여전히 로마를 아끼고 사랑하는 사람들에게 로마를 상징하는 대표 작품으로 여겨지고 있다.

카피톨리니 박물관을 방문하기 전부터 기대했던 몇몇 작품이 있었다. 그중 하나가 〈마르쿠스 아우렐리우스 기마상〉이다. 그 기대감은 팔라초 데이 콘세르바토리 내 자르디노 로마노Giardino Romano 전시장에 들어선 순간 이미 만족되었다.

기마상을 보며 피렌체의 시뇨리아 광장 한편에 우뚝 선 미켈란젤로의 〈다비드〉가 떠올랐다. 각각 로마와 피렌체의 대표 광장에서 도시의 정체성과 예술 수준을 대변해 주고 있다는 생각이 들었기 때문이다. 동시에 대다수의 사람들이 원작을 보호하려고 설치해 둔 복제품만을 기억 속에 남긴 채 여정을 이어가는 것도 흡사하다.

수백 년 로마 제국 역사에서 전성기를 꼽으라면 보통 96년 황제가 된 네르바의 집권 시기부터 시작하여 트라야누스, 하드리아누스, 안토니누스 피우스, 마르쿠스 아우렐리우스로 이어지는 5현제 시대를 이야기한다. 친아들이 아닌 선택된 양자에게 황위를 계승한 시기이기도 하다. 이 황금기는 마르쿠스 아

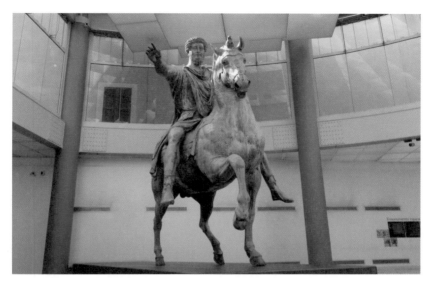

〈마르쿠스 아우렐리우스 기마상Statua equestre di Marco Aurelio〉, 161-180년, 청동, 높이 424cm

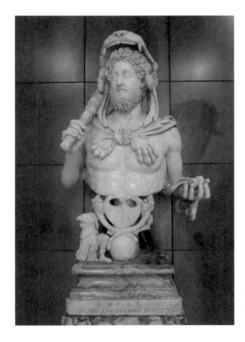

〈헤라클라스와 같은 콤모두스의
초상 조각Ritratto di Commodo come Ercole〉,
180-193년, 대리석, 높이 133cm

우렐리우스가 서기 180년 세상을 떠나며 끝난다. 마르쿠스 아우렐리우스 황제는 자신의 아들 콤모두스에게 황제 자리를 넘겨준다.

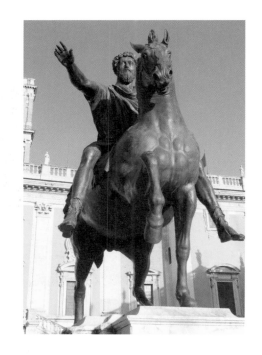

카피톨리니 박물관에서 아들 콤모두스 황제의 초상 조각을 볼 수 있다. 콜로세움에서 열린 검투 경기에 직접 검투사로 참여하는 등 역사상 유래 없는 황제로 기억되는 인물이다. 콤모두스는 신화 속 헤라클레스의 과업을 연상시키는 네메아의 사자 가죽을 머리에 쓰고 올리브 나무 방망이와 헤스페리데스의 황금사과를 각각 양손에 든 모습으로 표현되었다. 검투사로서 경기에 참여할 때 머리와 몸을 덮는 사자 가죽을 쓰고 등장했다고 한다. 아마도 로마인들에게 인기 있던 신 헤라클레스의 이미지로 자신을 장식하려 했을 것이다.

다시 기마상으로 돌아오면 마르쿠스 아우렐리우스에게 헌정된 이 작품이 만들어진 시기는 정확하지 않다. 다만 황제로 재임한 161-180년 사이, 게르마니아와의 전쟁에서 승리한 176년이나 그가 세상을 떠난 180년에 만들어졌을 것으로 추측할 뿐이다.

수없이 만들어졌을 로마 황제들의 청동 기마상 중 유일하게 남겨진 작품이지만, 당대 기록에는 또 다른 로마 황제의 기마상이 로마 곳곳에 있었다고 한다. 왕래가 많은 지역에 세워 황제의 위엄을 보여 주는 역할을 했을 것이다.

로마 제국 말 격변기와 더불어 중세가 다다르며 로마 황제들의 청동 기마상은 실용적인 목적 혹은 종교적인 이유 등으로 사라지기 시작한다. 하지만

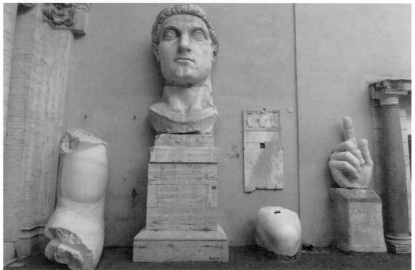

〈콘스탄티누스의 거대 조각Statua colossale di Costantino〉, 313-324년, 대리석, 머리 높이 260cm, 손 높이 166cm

이 작품이 보존된 이유에는 오해가 한몫했다. 이탈리아 고고학자 카를로 페아 Carlo Fea (1753-1836)는 당대 사람들이 기마상 주인공을 서로마 지역에 그리스도 교 관용령인 '밀라노 칙령'을 내린 콘스탄티누스 황제로 잘못 알고 있던 점이 가장 큰 이유라고 주장한다. 신앙의 자유를 준 인물로 로마 황제로서는 흔치 않게 그리스도교인들에게 추앙받았기 때문이다.

이 작품에서 황제는 멋진 갑옷이나 이상적인 몸으로 영웅적 면모를 보여 주기보다는 일상적인 옷차림을 하고 있다. 우아한 자세의 말 위에서 위엄 있는 표정으로 오른팔을 가볍게 들어 인사하며 철학자 황제다운 지혜롭고 관대한 모습을 보여 준다. 시간이 만든 푸른빛 청동과 부분적으로 남은 금박의 흔적은 꽃가루를 던지며 찬양하는 대중의 환호 사이로 말을 타고 행진하는 황제의 영광스러운 한 순간 속으로 초대하는 듯하다. 그리고 로마의 평화로운 전성기를 함께 만끽하자고 하는 것 같다. 물론 그 평화는 황금빛의 황제가 만든 것임을 강조하면서 말이다.

콘스탄티누스 황제의 업적을 생각하면 그의 모습을 거대한 기념상으로 만들 만큼 큰 영향력을 가졌던 것은 사실이다. 그는 324년 동과 서로 분리된 로마 제국을 합쳐 황제가 되었고, 흔히 콘스탄티노플로 불리던 비잔티움을 발전시킨 주인공이기도 했다. 이후 중세 그리스도교인들에게는 그리스도교 관용령인 '밀라노 칙령'의 업적으로 '사도'로 불리며 존경을 받았다.

이 작품이 가장 보고 싶고 궁금했던 이유에는 크기의 영향이 컸다. 두상만 260센티미터에 이르는 어마어마한 규모이다. 머리, 손, 종아리, 무릎, 발 등 파편화된 조각들을 머릿속에서 끼워 맞추면 거대 조각이 완성된다. 육중한 무게를 감히 지탱할 실내 공간이 없어서인지, 아니면 천 년이 훨씬 넘는 시간을 견딘 대리석의 단단함을 믿어서인지 눈과 비를 그대로 맞게 되는 안뜰의 한쪽 벽에 기대어져 있어 괜히 안타까운 마음도 들었다.

만약 이 작품만 보았다면 아마도 사람들의 손길과 시간이 만든 풍화로 다른 부분이 사라졌다고 생각할 수도 있겠지만, 박물관의 자르디노 로마노 전시장의 〈콘스탄티누스의 거대 청동 조각〉과 비교해 보면 너무나도 비슷한 흔적만이 남아 있어 호기심을 자극한다. 고령의 황제를 표현한 작품인데 표면이 금박으로 덮였고 인체의 부분 부분만 어색하게 남아 있다.

사실 〈콘스탄티누스의 거대 조각〉과 〈콘스탄티누스의 거대 청동 조각〉은

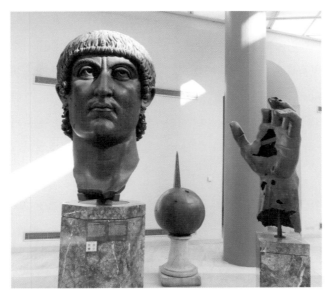

〈콘스탄티누스의 거대 청동 조각Statua colossale bronzea di Costantino〉, 4세기, 청동,
머리 높이 177cm, 손 높이 150cm, 구체 높이 150cm

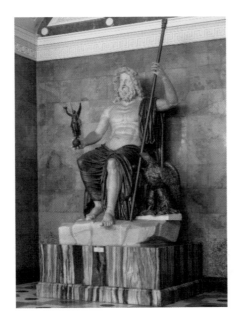

〈유피테르 조각상〉, 1세기 후반(이후 복원),
대리석과 청동처럼 처리된 석고,
좌대 포함 높이 347cm, 예르미타시 미술관, 러시아

모두 아크로리토acrolito라고 부르는 조각상이었다. 아크로리토는 옷 밖으로 노출되는 인체 부분은 대리석이나 청동으로 세심하게 만들되 옷 안쪽에 가려지는 부분은 나무나 벽돌을 쌓아 구조를 만들고 그 위를 천으로 덮어 마치 거대한 청동 혹은 대리석 조각상이 옷을 입은 것처럼 보이게 하는 방법이다. 그러다 보니 수천년이 지나면 옷 밖으로 노출된 머리, 팔, 손, 손 위로 들고 있는 기물, 종아리, 발 등이 따로 남겨지게 된다. 지금 살펴보는 거대 조각의 흔적처럼 말이다.

〈콘스탄티누스의 거대 조각〉은 포로 로마노에 있는 막센티우스 바실리카Basilica di Massenzio 내부에 있었다고 한다. 바실리카는 다양한 의미를 가졌다. 초기 그리스도교 시대의 성당이나 그 터 위에 새롭게 지은 성당 등을 뜻하기도 하지만, 로마에서는 많은 사람들이 모일 수 있는 직사각형 평면의 대형 공공건축물이었다. 그곳에서 시민들이 모여 회의를 하기도 하고, 법관이 판결을 하기도 했다.

막센티우스 바실리카는 로마에서 가장 큰 바실리카라고 하는데 거대 조각은 그 내부에서도 가장 중요한 인물의 자리가 마련된 앱스Apse, 즉 후진後陣에 놓였을 것이다. 약 10-12미터로 4층 건물 높이였을 조각상은 이상화된 얼굴과 로마 신화 최고 신 유피테르(제우스)처럼 권력을 상징하는 긴 막대기와 세상을 상징하는 구를 손에 쥐고 왕좌에 앉아 방문자들을 내려다보았을 것이다. 당시 사람들은 신과 같은 황제의 모습에 압도당했을 것이다. 살아 있는 거대 권력의 위압감으로서 말이다.

조각들로 가득한 박물관의 팔라초 데이 콘세르바토리에는 회화 작품만을 모아 놓은 카피톨리나 회화관Pinacoteca capitolina이 있다. 그곳의 살라 디 산타 페트로닐라Sala di Santa Petronilla 전시장에 흥미를 끄는 그림이 하나 있다. 수백 년 전 모습에서 현재에도 벌어질 법한 사건을 발견할 수 있기 때문이다. 특히 로마로 향하는 여행자에게는 더더욱 그렇다.

카라바조, 〈행운La Buona Ventura〉, 1595년, 캔버스에 유채, 115×150cm

전 세계의 많은 이들이 로마로 향한다. 한때 세상의 중심(머리)이라는 라틴어 카푸트 문디Caput mundi로 불렸던 도시답게 수많은 여행객들은 로마라는 두 글자에 가슴 뛰기도 하고, 동시에 악명 높은 소매치기에 다른 흥분을 느끼기도 한다.

밀라노에서 훈련받던 화가 카라바조가 로마에 도착한 지 얼마 되지 않은 1595년에 그린 〈행운〉에서도 젊은 카라바조가 창작열을 불태우던 그때도 크게 다르지 않음을 보여 준다. "행운을 빕니다!"로 번역할 수도 있는 작품 〈행운〉은 로마 방문의 행운을 가진 여행자에게 뒤따를지 모를 불운을 경계하도록 한다.

이 그림은 카라바조에게 성공운을 열어 주었다. 작품 완성 후 머지않아 동

일한 제목으로 또 다른 주문을 받았을 뿐만 아니라 당대 많은 작가들이 행운과 불운이 공존하는 이 그림을 각색하여 그리며 동참하고자 했다.

115×150센티미터의 캔버스는 관람객을 여전한 흥분과 긴장, 감정 이입으로 이끈다. 한 소녀와 앳된 얼굴에 어울리지 않는 어른 옷을 입고 긴 칼을 찬 다소 허세스러운 소년이 보인다. 소년의 모든 것을 꿰뚫어 본 듯한 어린 집시 소녀의 달콤한 미소는 머지않아 불운으로 끝날 짧은 인연을 암시한다.

소녀는 손금을 봐 준다며 호기심을 자극했고 우연히 만난 이국적인 집시의 미소는 뿌리칠 수 없는 유혹이 되어 반지 낀 손을 기꺼이 내주었을 것이다. 짧은 속삭임을 끝으로 그녀가 저 멀리 떠난 후에야 오른손 중지에 있던 반지도 신기루처럼 사라졌음을 느끼는 소년. 젊은 날 한 가지 인생 교훈을 얻은 '행운'의 하루였을 것이다.

카라바조도 1590년대 로마에서 작가로 활약하며 그림과 같은 '행운'을 맞이한 날이 있었을 지도 모르겠다. 삶의 중요한 교훈을 얻었다는 의미에서 그날의 불운을 행운으로 애써 생각했을까 멋대로 상상도 해 본다. 이런저런 생각을 하며 다시 그림을 바라보면 어리숙하게만 보였던 소년에게서 왠지 '그래, 해 볼 테면 해 봐', '나도 한때 저렇게 당했지'라는 결연한 눈빛이 읽히기도 한다. 그리고 허리춤의 칼에 닿은 왼손이 금방이라도 움직일 듯도 하다.

어떤 작품은 미술사적인 가치로, 혹은 유명세로, 때로는 조형적인 아름다움으로 관객의 시선을 끌어모은다. 하지만 그리 알려지지 않은 이 그림은 저마다의 경험을 토대로 바라보고 상상하도록 하는 일상적인 마력으로 갈 길 바쁜 여행자의 발걸음을 붙잡는다.

팔라초 누오보Palazzo Nuovo의 살라 델리 임페라토리Sala degli Imperatori는 황제의 방이라는 뜻을 가졌다. 로마 시대에 대리석으로 만들어진 황제와 황후의 초상 조각들이 전시되어 있다. 역사책 속 활자로만 존재한 듯한 그들이 로마에서 살아 숨 쉬던 존재였음을 새삼 느끼게 한다. 로마의 제정기를 연 첫 황제 아우

구스투스와 부인 리비아의 초상 조각을 비롯하여 마르쿠스 아우렐리우스, 네로, 칼리굴라 등 익숙한 황제의 모습을 찾아볼 수 있다.

'베누스의 작은 방'을 의미하는 가비네토 델라 베네레Gabinetto della Venere라는 팔각형의 작은 공간도 있다. 그곳 중심에는 다른 남성 누드 조각상들이 전 세계 방문자들의 시선을 의식하며 당당히 자신의 몸을 드러내느라 여념이 없는 사이, 구부정한 자세로 두 손으로 숨기고 감추기 바쁜 미의 화신이 서 있다. 〈카피톨리나 베누스 조각상〉이다. 〈원반 던지는 사람〉처럼 고대 그리스 조각을 로마 시대에 복제한 것이다. 로마 시대 부유한 누군가의 저택에서 고대 그리스 작가의 손길을 간접적으로나마 향유할 수 있는 값진 매개체가 되어 소중히 다루어졌을 것이다.

시대를 달리하는 예술 작품 속에서 우리는 수많은 '몸'을 볼 수 있다. 회화, 조각, 사진 등 영역을 가리지 않고 등장하는 벌거벗은 몸은 가장 익숙한 소재인 동시에 가장 금기시되는 소재이기도 하다.

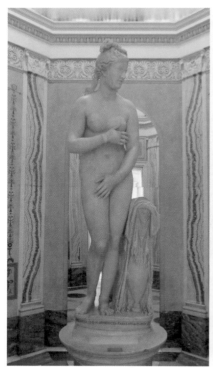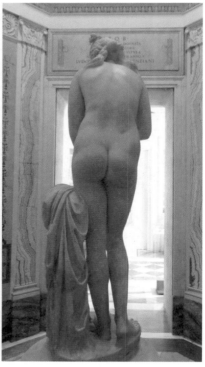

〈카피톨리나 베누스 조각상Statua della Venere Capitolina〉, 2세기 전반(원작은 기원전 4세기 말), 대리석, 높이 193cm

그리스와 로마 조각에서 남성 누드를 종종 볼 수 있다. 다양한 신들, 신을 닮은 영웅, 그리고 그들을 닮고 싶은 권력자들의 몸이 관객을 향해 자연스럽게 노출된다. 반대로 여성의 완전한 누드 작품은 생각보다 흔치 않다. 〈밀로의 베누스〉나 〈상처 입은 니오비데〉처럼 아름답고 이상적인 인체 위로는 얇은 천이 휘감겨 있는 경우가 많다. 이런 관점에서 볼 때 〈카피톨리나 베누스 조각상〉은 제법 과감한 노출을 감행한 것임에 틀림없다.

이는 기원전 4세기 전설적인 조각가 프락시텔레스의 〈크니도스의 아프로디테〉에서 영감받아 제작된 작품이라고 한다. 실제 인체보다 큰 193센티미터

높이의 여신이 구부정한 몸을 세워 당당히 아름다움을 과시하였다면 2미터가 훨씬 넘었을 것이다. 큰 키와 수십 센티미터 좌대 위에 올라가 있음에도 불구하고 웅크림, 가림, 부끄러움의 신체 언어를 보여 주며 남성 누드 조각과의 차이를 느끼게 해 준다. 이러한 모습은 당대 여성 노출에 대한 사회적 분위기를 드러내기도 한다.

한편 왼쪽 다리 옆의 천과 물병을 통해 이제 막 목욕을 끝냈거나, 시작하려는 순간임을 암시한다. 조각가는 몸을 씻는 지극히 개인적인 혹은 종교적인 의식의 한순간 속으로 관객을 침입하게 함으로써 미의 여신을 당혹케 하는 불경스러운 공범으로 만드는 듯하다.

조각상의 자세는 '정숙한 아프로디테Afrodite pudica'라고도 불리며 중세를 지나 등장할 새로운 시대의 예술가들에게 미의 여신 혹은 아름다운 여인을 표현하는 방식의 한 예를 제시한다. 르네상스 대표 작가 산드로 보티첼리의 〈베누스의 탄생〉을 비롯하여 여러 작품 속 아름다운 여신과 여인들의 모습에서 〈카피톨리나 베누스 조각상〉을 떠올릴 수 있다.

〈카피톨리나 베누스 조각상〉에 영감받은 것으로 보이는 표현을 라파엘로가 그린 초상화에서도 발견할 수 있다. 1520년 젊은 나이로 세상을 떠날 때쯤 완성한 〈라 포르나리나〉(062쪽)이다. 한 여인을 향해 느낀 감정이 고스란히 녹아 있는 듯해 더욱 유심히 바라보게 된다. '라 포르나리나'는 '빵집의 여인' 정도로 번역되므로 1500년대 초 라파엘로가 오가던 로마 지역 제빵사의 딸이 아닐까 추측한다. 상반신을 노출한 터번 쓴 여인은 한손으로 가슴을, 다른 손으로는 다리 사이를 가리는 자세를 취하고 있다. 아마도 사랑의 열정을 불러일으킨 여성의 아름다움을 표현하기 위해 미의 여신을 닮은 모습으로 그렸을지도 모른다. 이 묘령의 여인은 라파엘로가 그린 몇몇 그림 속 주인공과도 닮아 있어 작품 뒤로 숨겨진 일화를 상상하게 한다.

베누스 조각상은 성화 속 성모 마리아를 표현하는 방법에도 영감을 주었

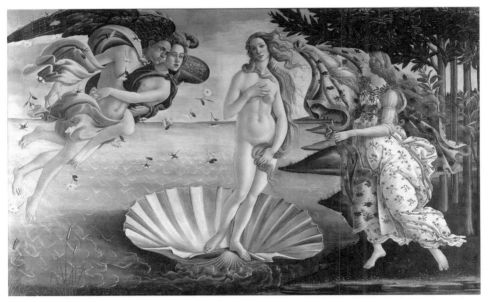

산드로 보티첼리, 〈베누스의 탄생Nascita di Venere〉, 1485년경, 캔버스에 템페라, 172.5×278.9cm, 우피치 미술관, 피렌체

라파엘로, 〈라 포르나리나La Fornarina〉, 1520년,
목판 위에 유채, 87×63cm, 국립 고대 예술 미술관의
팔라초 바르베리니Palazzo Barberini, 로마

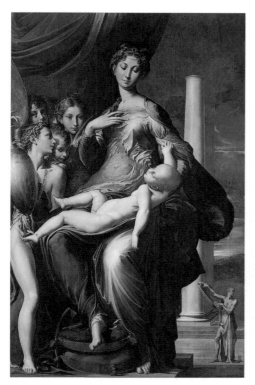

파르미지아니노, 〈성모자와 천사들Madonna col Bambino e Angeli〉,
1534-1540년, 목판에 유채, 216.5×132.5cm, 우피치 미술관, 피렌체

다. 파르미지아니노의 〈성모자와 천사들〉은 매너리즘 양식 성화이다. 르네상스의 이상미와 균형, 비례에 익숙해진 눈에 신선한 자극을 주며 매너리즘이 내뿜는 비정형적인 아름다움에 빠져들게 만든다.

여성의 육체는 중세 그리스도교 문화 속에서 탐욕과 욕망의 상징으로 치부되곤 했다. 그렇기 때문에 순수함과 종교적 열정을 드러내는 성녀를 그린 경우 신체적 특징이 드러나지 않도록 하는 경우가 많다. 하지만 이 그림 속 성모는 마치 〈카피톨리나 베누스 조각상〉에서 누드의 여신이 미의 정수를 보여 주던 자세를 연상시킨다. 게다가 하얀 옷을 입은 상체는 젖은 천을 입은 듯 육체적 특징이 가감 없이 드러나 모성의 상징 이상을 보여 주려는 듯하다. 길쭉한 몸과 그에 비례한 유난히 긴 손가락 역시 이상적·균형적 미와는 또 다른 차원의 아름다움을 추구하려 했던 매너리즘 시대 작가의 속마음이 보인다. 또한 마리아와 아기 예수의 모습은 미켈란젤로의 〈피에타〉를 연상시키며 예수의 미래를 예견하는 듯하다.

바티칸 미술관
Musei Vaticani

'미술관들의 미술관'이라 불리는 바티칸 미술관은 성벽과 같은 거대한 벽에 둘러싸여 있다. 신의 공간과 인간의 공간 사이를 이동하는 성당 출입문인 포탈portale처럼 미술관의 입구와 출구가 두꺼운 성벽의 한쪽에 은밀하게 나 있다. 이 출입구들은 도시 로마와 바티칸 시국 사이의 이동을 가능하게 해준다.

바티칸 미술관은 '크다', '많다', '대단하다' 외에 어떤 말도 필요 없는 곳이

바티칸 미술관 내 고대 이집트 관련 유물이 모여 있는
그레고리안 이집트 박물관Museo Gregoriano Egizio

다. 그 수많음과 다양함이 말하듯 하나의 미술관이라기보다는 세계에서 가장 가치 있는 수집품을 가진 여러 미술관을 한데 모아 놓은 것 같다. 원어 이름 '무세이 바티카니'Musei Vaticani가 단수 무제오museo가 아닌 여러 개를 의미하는 무세이musei라는 것만 봐도 이곳의 성격을 쉽게 알 수 있다. 바티칸 미술관은 고대 이집트를 시작으로 근현대까지 서양 미술사에 등장하는 뿌리와 줄기, 열매 그리고 새싹의 역할을 하는 작품까지 모두 망라하는, 불가능해 보이는 미션을 수행하고 있다.

또한 미켈란젤로가 그린 유명한 시스티나 성당Cappella Sistina 벽화나 라파엘로의 〈아테네 학당〉처럼 내부의 크고 작은 공간을 장식하고 있는 벽화들과 태피스트리들도 빼놓을 수 없다. 시대를 달리하며 만들어진 작품과 공간 주변으로 그것을 주문한 교황들의 출신 가문 문장도 표시되어 있어 작품의 이해를 넓혀 준다.

이 거대한 미술관을 여유롭게 둘러보기 위해서는 하루 이상의 시간이 필요하다. 그리고 이곳의 작품들과 하루를 함께 보내기 위해서는 애정 어린 준비 시간이 더욱 오래 필요하다.

로마 안에 있는 바티칸 시국은 신비로운 느낌이다. 2000년의 신앙이 살아 숨 쉬는 도시이기도 하고, 교황이 국가의 원수로서 역할을 하는 중립 도시 국가라는 특수성에다 행정적으로는 이탈리아의 한 부분이기 때문이다. 바티칸 미술관은 위치마저도 복잡하고 특수한 상황을 그대로 반영한다. 미술관을 향해 길게 난 인도는 행정 구역상 로마의 도로이다. 그래서 미술관의 입구는 로

천장, 벽면, 바닥의 곳곳에는 공간의 건축과 관계된
교황들의 출신 가문 문장이 표현되어 있는 경우가 많다.

마의 비알레 바티카노viale Vaticano에 위치해 있다. 하지만 미술관 자체는 바티칸
영토에 속한다.

바티칸 미술관은 기나긴 시대의 변화를 몸소 겪었다. 이곳은 교황들이 주
거와 집무를 위해 사용했던 팔라초 아포스톨리코Palazzo Apostolico 중 한 곳으로
교황들의 수집품 전시장으로 사용되기도 했다. 미술관 역할을 하게 된 것은
1503년 율리오 2세Giulio II Della Rovere가 교황으로 선출되면서이다. 그리스와 로마
시대의 고전 조각 소장품을 그가 바티칸에 기증했다. 당시 귀족, 예술가, 학
자 등이 귀중한 고대 작품을 보기 위해 이곳에 왔다고 한다. 율리오 2세는 조

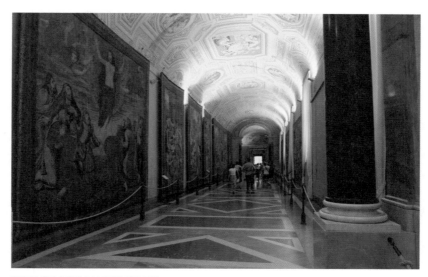

갈레리아 델리 아라치(태피스트리의 회랑) 전경

각가 미켈란젤로에게 시스티나 성당의 천장화를 주문한 인물로도 유명하다. 현재처럼 모든 사람에게 개방되기 시작한 것은 1771년 교황 클레멘스 14세 Clemente XIV 때부터이다. 이후 전시 공간이 확대되며 현재의 모습으로 변화했다.

이곳은 역사적인 권력자와의 일화도 갖고 있다. 나폴레옹이 이탈리아 반도의 중북부를 점령한 18세기 전후에 다른 예술 작품들처럼 바티칸의 작품들도 파리로 옮겨졌다고 한다. 물론 짧지만 강렬했던 권력이 막을 내린 후 다시 돌아올 수 있었지만 말이다. 역사의 흔적, 예술과 권력의 생생한 현장이던 바티칸 미술관은 예술 작품이 가진 물질성 너머에 존재하는 '사람과 세상' 이야기까지 들려주는 훌륭한 공간의 역할을 한다.

갈레리아 델리 아라치galleria degli Arazzi는 '태피스트리의 회랑'이라는 뜻으로 비오 6세가 교황으로 재임하던 1788-1790년에 꾸며진 긴 공간이다. 이를 보여주듯 천장에는 비오 6세의 업적을 소개하는 단색 프레스코화가 그려져 있다.

갈레리아 델레 카르테 제오그라피케(지도들의 회랑) 중 일부

'아라치'는 흔히 '태피스트리'라고 부르는, 벽에 거는 용도로 만들어진 섬유 작품을 뜻하는 이탈리아어이다. 난방 도구가 발전하지 않았던 시기에 겨울철 외부에서 들어오는 한기를 막아 실내를 따뜻하게 하려는 실용적 목적으로 탄생하였다. 하지만 르네상스 이후 특권층의 값비싼 장식품이 되었으며 다양한 색의 실을 섬세하게 엮어 표현한 이미지는 장인의 손길에 놀라움을 느끼도록 한다. 또한 화가와 장인 간의 협업을 보여 주는 점도 흥미로운데 화가가 태피스트리 도안을 그려 태피스트리 장인에게 보내면 도안의 크기와 색에 맞춰 제작했다고 한다. 이곳에는 그리스도의 생애와 교황 우르바노 8세의 업적을 담은 16-17세기 아라치 작품들이 좌우 벽면을 채우고 있다.

　120미터에 이르는 긴 회랑인 갈레리아 델레 카르테 제오그라피케Galleria delle Carte Geografiche는 '지도들의 회랑'이라는 뜻의 공간으로 1581년 교황 그레고리오 13세(1572-1585년 재임)의 주문으로 시작되었다. 그는 이곳에 펼쳐진 40개의 과

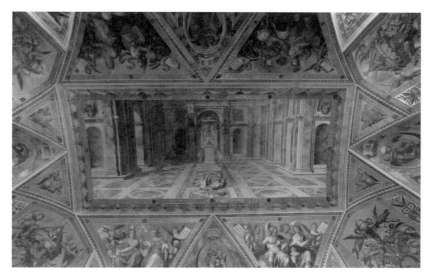

토마소 라우레티Tommaso Laureti, 천장화 〈그리스도교의 승리Trionfo della Religione Cristiana〉, 1585년

학적이고 현대적인 지도뿐만 아니라 오늘날 사용되는 달력인 그레고리력이 사용되도록 한 주인공이기도 하다. 회랑에서는 교황 그레고리오 13세를 배출한 본콤파니Boncompagni 가문의 '붉은 배경을 두고 날개를 펼치고 있는 황금 용' 문장이나 이탈리아를 여행하며 방문했던 지역을 찾아보는 재미가 있다. 또한 볼트 천장의 장식에는 벽면 지도에 그려진 지역과 관련한 종교적 인물의 삶과 업적이 채워져 있어 이곳이 종교적인 맥락 속에 탄생한 공간임을 잊지 않게 한다.

'콘스탄티누스의 방'을 뜻하는 살라 디 코스탄티노Sala di Costantino는 313년 밀라노 칙령으로 역사적·종교적으로 큰 이정표를 남긴 콘스탄티누스는 황제의 이름을 딴 공간이다. 이름에 걸맞게 중요 일화를 소재로 하는 프레스코화들이 제법 큰 실내 공간을 채우고 있다. 벽화을 채우는 〈십자가의 계시Visione della Croce〉, 〈콘스탄티누스와 막센티우스의 전쟁Battaglia di Costantino contro Massenzio〉, 〈콘스탄티누스

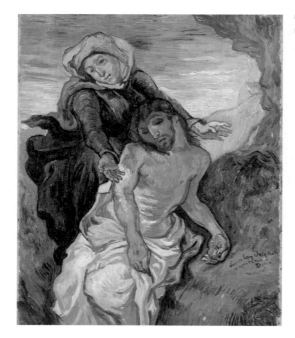

빈센트 반 고흐, 〈피에타Pieta〉, 1890년경,
캔버스에 유채, 41.5×34cm

의 세례Battesimo di Costantino〉, 〈로마의 봉헌Donazione di Roma〉을 통해 로마 제국의 종교가
점차 그리스도교로 변화하는 과정을 보여 준다.

　이곳 벽화들은 1517년 교황 레오 10세의 후원으로 시작되었는데 1520년
라파엘로의 갑작스러운 죽음에 라파엘로가 남긴 스케치를 토대로 제자들이
완성했다고 한다. 1585년 로마의 신 조각상이 쓰러진 좌대 위로 십자가를 그
린 천장화 〈그리스도교의 승리〉가 완성되며 살라 디 코스탄티노는 모든 단장
이 마무리되었다.

　바티칸 미술관 내 과거 교황의 주거지였던 아파르타멘토 보르지아Appartamento
Borgia에는 중세와 르네상스풍의 실내 장식이 있었다. 이곳에 반 고흐의 작품이
뜻밖에 등장한다. 자살을 몇 달 앞둔 시점에 고흐는 〈피에타〉를 두 점을 그려
하나는 여동생 빌레미나Willemien에게, 또 하나는 평생 많은 도움을 준 남동생 테

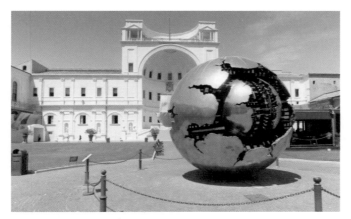

아르날도 포모도로Arnaldo Pomodoro, 〈구 안의 구Sfera con Sfera〉, 1989-1990년, 청동, 지름 400cm

오Theo에게 남겼다고 한다. 그중 이 작품은 여동생에게 남긴 것이다. 죽은 그리스도의 얼굴이 반 고흐 본인의 모습과 어딘가 닮아 있어 마치 그의 죽음을 예견하는 듯하다. 종교를 소재로 한 유명 작가의 희귀작을 경험하는 것도 바티칸 미술관에서 느낄 수 있는 매력 중 하나이다.

외부 전시장인 코르틸레 델라 피냐Cortile della Pigna, 즉 '솔방울의 안뜰'에는 황금색 물체가 중심을 차지하며 빛나고 있다. 작가 아르날도 포모도로는 고전 예술 작품이 넘치는 이탈리아 출신의 작가답게 육면체, 원기둥, 원뿔, 구체 등 고대 그리스 철학자들로부터 시작된 완벽한 입체 형태에 관심을 가졌다. 작품에서도 완전한 구체가 보인다. 동시에 내부의 기계처럼 복잡한 형태들이 완전히 노출되며 구 형태가 갖고 있던 완전함이 사라지는 것처럼도 보인다. 완전함과 불완전함이 공존하는 작품의 모습에는 작가가 바라보는 세상의 모습이 담겨져 있을 것이다.

바티칸 미술관 내에 있는 바티칸 회화관Pinacoteca Vaticana은 총 18개의 방으로 구성되어 12세기부터 19세기까지의 작품들을 품고 있다. 레오나르도 다 빈

치의 〈성인 예로니모S. Girolamo〉, 라파엘로 산치오의 〈변모Trasfigurazione〉, 카라바조의 〈십자가에서 내리심Deposizione〉등의 작품을 볼 수 있다. 그 외에도 다 빈치의 〈최후의 만찬〉을 재현한 태피스트리나, 바로크 대표 조각가 잔 로렌초 베르니니Gian Lorenzo Bernini가 성 베드로 대성당 내부 장식에 필요한 청동 천사상을 위해 흙으로 만든 원형 작품을 전시해 놓은 것도 흥미롭다. 회화관 입

구에는 미켈란젤로의 〈피에타〉 석고 복제가 등장한다. 수많은 인파와 유리 보호막으로 늘 가로막혀 있어 감상이 어려운 원본 〈피에타〉를 대신해 눈앞에서 작품을 느낄 수 있는 기회가 된다. 원본은 1972년 5월 21일, 감시를 피해 작품에 올라간 한 관람객이 망치로 작품을 수차례 내려친 사건 이후로 지금처럼 유리관 안에 숨겨지고 꽁꽁 싸이게 되었다.

바티칸 미술관 내의 몇몇 전시장을 지나면 환한 노란색으로 반기는 팔각형 안뜰에 도착하게 된다. 반원형 아치와 신전의 삼각형 박공에서 영감을 얻었을 벽면의 높은 곳에는 눈을 부릅뜨고 입을 벌리고 있는 돌들이 보인다. 그 얼굴들은 들리지 않는 짧은 외침으로 정적을 깨며 나른한 공간에 활기를 만든다. 이곳이 바로 '팔각형의 안뜰'이라는 뜻을 가진 코르틸레 오타고노Cortile Ottagono이다. 한때 코르틸레 델레 스타투에Cortile delle Statue 즉 '조각상들의 안뜰'로 불리던 이력이 있던 것처럼 '고전'의 대명사라 할 수 있는 조각상들로 바티칸 미술관의 진면목을 보여 준다.

코르틸레 오타고노에는 바티칸 미술관의 역사와 함께한 작품이 있다. 〈라오콘〉 혹은 〈라오콘 군상〉으로도 불리는 대리석 작품이다.

　라오콘은 신화와 역사가 뒤섞여 있는 트로이 전쟁에 등장하는 인물이다. 트로이와 그리스 연합 사이에 벌어진 이 전쟁은 고대의 신화적 신비로움을 담고 있다. 라오콘은 트로이의 아폴로 신전의 사제였고 아폴로 신은 이 전쟁에서 트로이를 지지하고 있었다. 라오콘은 전쟁 막바지에 그리스인들이 해안가에 가져다 둔 거대한 목마를 도시 안으로 들이는 것에 반대했는데 이는 전쟁에서 그리스의 승리를 바라던 신들의 노여움을 사는 결과로 이어졌다.

　라오콘과 그의 두 아들은 그리스의 승리를 바라던 아테나와 포세이돈이 보낸 바다뱀에 의해 죽임을 당하게 된다. 끝까지 삶을 갈망했던, 하얀 대리석으로 만들어진 인물들은 두 마리 바다뱀에게 생명의 빛을 잃기 전 최후의 순간을 역동적인 육체로 더욱 극적으로 이야기한다.

　〈라오콘〉은 기원전 1세기경 상업과 무역, 문화가 발달했던 그리스 로도스섬의 조각가들이 만든 것으로 알려져 있다. 아게산드로스, 폴리도로스, 아테노도로스 이 세 조각가가 직접 대리석을 조각했는지 아니면 이들이 만든 청동상을 후대에 대리석으로 복제한 것인지는 불확실하다.

　심미성이나 미술사적 가치 외에도 작품 자체가 겪은 역사도 무척 흥미롭

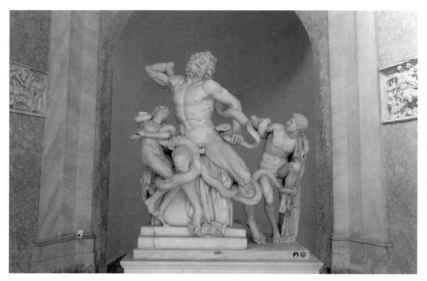

아게산드로스, 폴리도로스, 아테노도로스 〈라오콘Laocoonte〉(또는 〈라오콘 군상〉), 기원전 40-30년, 대리석, 높이 242cm

다. 발견부터 잘못된 복원 그리고 나폴레옹의 약탈과 환수, 이후 본래 모습으로 복원되기까지 500년에 가까운 시간은 작품에 대한 이야기가 바깥세상까지 확장되는 것을 보여 준다.

1506년, 고대 로마의 초석이 된 일곱 언덕 중 하나인 에스퀼리노 언덕의 포도밭에서 〈라오콘〉이 발견된다. 고대를 탐구하고 발굴하는 데 열의를 보인 르네상스 시대에 발견된 〈라오콘〉은 당대 지식인들이 모두 관심을 갖고 지켜 본 큰 사건이었다. 이후 고전 조각을 애호하던 교황 율리오 2세가 구입해 현재 바티칸 미술관이 있는 곳으로 옮겨졌고 수많은 문학가, 예술가, 학자들이 이 고대 작품을 보기 위해 몰려들었다. 그중에는 로마에 머물며 교황 율리오 2세의 지원하에 예술혼을 불태우던 미켈란젤로도 있었을 것이다.

1506년 발견된 〈라오콘〉은 대체적으로 온전한 형태로 땅속에서 보존되었지만, 안타깝게도 라오콘의 오른팔과 작은아들(왼쪽)의 오른팔 그리고 큰아들

미켈란젤로, 〈줄리아노 디 로렌초 데 메디치 무덤Tomba di Giuliano de` Medici〉 부분, 카펠레 메디체Cappelle Medicee, 피렌체

르네상스 시대 예술가들은 그리스, 로마 건축과 조각에 많은 영감을 받았고 그 영감을 자신의 작품에 적극적으로 활용했다. 미켈란젤로는 남성적 육체와 육체의 꺾임이 만드는 역동성에 주목했다. 그의 작품을 보면 남성이든 여성이든 간에 근육질 육체와 역동적 자세가 표현되어 있다. 미켈란젤로에게 〈라오콘〉은 육체 표현을 위한 좋은 본보기가 되었을 것이다.

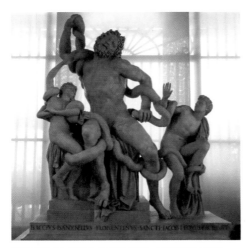

바치오 반디넬리, 〈라오콘〉, 1520년, 대리석, 우피치 미술관, 피렌체

(오른쪽)의 손이 떨어져 나간 상태였다. 그중 주인공 라오콘의 오른팔 본모습에 대해 많은 예술가들과 학자들은 토론을 벌였다고 한다. 논쟁 끝에 오른쪽 팔을 수직으로 세운 모습이었다는 결론에 도달하였다. 그에 따라 조각가 바치오 반디넬리Baccio Bandinelli는 〈라오콘〉 복제품을 새로 제작하였고, 원본 〈라오콘〉에는 의수처럼 새로 만든 오른팔을 끼워 놓았다. 수백 년이 지나 1906년 로마의 한 골동품점에서 라오콘의 오른팔이 발견되며 잘못된 복원임이 밝혀졌고 현재 코르틸레 오타고노Cortile Ottagono에서처럼 팔꿈치가 뾰족하게 꺾인 원래 모습을 가질 수 있게 된다.

세간의 관심을 받는 유명한 작품이라는 영광은 시대 흐름에 따라 불행으로 이어지기도 한다. 〈라오콘〉은 1797년 나폴레옹의 이탈리아 점령 시기에 다른 걸작들과 함께 프랑스 루브르 박물관으로 옮겨졌다가 나폴레옹의 권력이 끝나며 로마로 귀환한 이력도 있다.

라오콘과 두 아들이 등장하는 이 작품은 인간적인 감정을 전달해 준다. 작고 어린 두 아들의 죽음을 무기력하게 마주해야 하는 한 아버지의 모습이기 때문일 것이다. 정적 속에 침묵의 미를 드러내는 다른 고전 작품들과 달리, 처절한 비명이 들리는 듯 비극적인 아름다움을 전한다.

코르틸레 오타고노Cortile Ottagono에는 눈여겨보아야 할 또 다른 작품이 있으니 바로 〈벨베데레의 아폴로〉라 불리는 대리석 조각이다. 인체의 아름다움을 고요한 무표정 속에 자랑하는 태양의 신은 라오콘과 몇 가지 공통점을 갖고 있다.

〈벨베데레의 아폴로〉는 교황 율리오 2세가 교황명으로 불리기 전, 즉 '줄리아노 델라 로베레Giuliano Della Rovere 추기경'이던 시절인 15세기 말 로마의 한 지역에서 발견되었다. 추기경은 열정적인 고대 조각 애호가답게 이 작품을 바로 구입하였고 이후 1503년 교황이 되면서 고대 조각 소장품과 함께 교황청으로 가져왔다. 트로이 편에 섰던 태양의 신 아폴로와 트로이의 아폴로 신전 사제였던 라오콘의 재회가 바티칸에서 이루어지게 된 것이다.

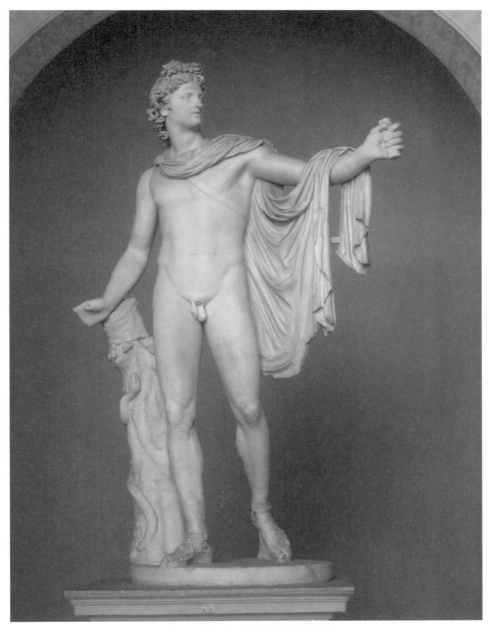

〈벨베데레의 아폴로Apollo del Belvedere〉, 2세기(기원전 330년경 작품을 로마 시대에 복제), 대리석, 높이 224cm

신화 속 거대한 뱀 피톤을 물리친 아폴로를 표현한 부조 작품, 아르코 델라 파체Arco della Pace (평화의 개선문)의 한 부분, 밀라노

〈벨베데레의 아폴로〉는 기원전 330년경 조각가 레오카레스의 청동 작품을 2세기 로마에서 대리석으로 복제한 작품이다. 벨베데레는 바티칸 미술관 내 '벨베데레 안뜰', 즉 코르틸레 벨베데레cortile del Belvedere에서 따온 것이다. 그저 멋진 모습으로 서 있는 것만 같지만 자세히 바라보면 다양한 장기를 가졌던 아폴로의 모습 중 '활의 신'으로서의 면모가 보인다. 거대한 뱀을 향해 쏜 화살을 신중하게 바라보고 있다. 신의 표적물이 된 피톤은 곧 그 자리에 쓰러질 것이다. 왼손에 쥔 활과 등 뒤로 보이는 화살통은 완벽한 궁수로서의 신의 모습을 더욱 명확하게 보여 주며 동시에 신에게 대항하는 오만한 이들에게 역병과 죽음의 형벌을 내릴 수 있음도 상기시켜 준다. 냉혹한 형 집행자 같은 아폴로의 일화는 〈상처 입은 니오비데〉나 〈마르시아스 조각상〉에서도 볼 수 있다.

니오베Niobe는 신화 속 등장하는 불행한 여인이며 니오비데는 그녀의 자녀들을 의미한다. 한때 많은 자녀들로 행복했던 니오베는 신을 향한 오만함을 품었다가 아름답고 건강했던 자식들을 아폴론과 사냥의 여신 아르테미스의 화살에 잃게 된다. 〈상처 입은 니오비데〉는 신의 화살이 등에 박힌 채 죽어가

<상처 입은 니오비데Niobide ferita>,
기원전 440-430년,
대리석, 높이 149cm(좌대 포함),
로마 국립박물관의 팔라초 마시모

는 딸을 표현한 작품으로 기원전 440-430년경 그리스의 한 도시에 있던 아폴론 신전의 박공 장식용이라 알려져 있다. 오만을 경고하며 그것이 부르는 비극을 상기시키는 막중한 역할을 했을 것이다.

신화 속 아폴론의 형벌과 관련된 또 다른 일화로 마르시아스의 이야기가 있다. 사티로스 중 하나였던 그는 아폴론에 도전해 음악 시합을 벌인다. 마르시아스는 피리를 불어 대적했지만 음악의 신에게는 상대가 되지 못했고 신에 도전한 대가로 피부가 벗겨지는 형벌을 받게 된다. <마르시아스 조각상>은 기둥에 묶여 형벌을 받는 모습을 표현했다.

아폴로는 형벌을 내리는 냉철함을 보이기도 하지만 예술, 음악, 예언, 의학의 신이기도 하다. 아폴론으로 불리던 그리스 신화에서뿐만 아니라 로마 신화

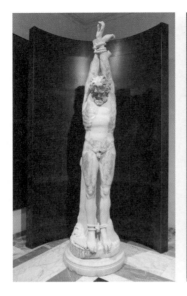
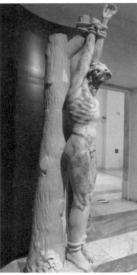

〈마르시아스 조각상Statua di Marsia〉,
기원전 2세기 그리스
조각상을 로마 제정기 초기에 복제,
대리석, 높이 266cm,
카피톨리니 박물관, 로마

에서도 늘 태양 같은 존재감을 과시한다. 최고의 신답게 조화로운 비율의 신체로 묘사되었다. 그 아름다움으로 인해 〈라오콘〉과 함께 나폴레옹 시기에 파리로 옮겨지는 수난을 겪지만 말이다.

　많은 예술품들은 권력이 만드는 파도를 따라 흐르는 숙명을 보여 준다. 나폴레옹 시절 바티칸의 미술 작품이 파리로 옮겨졌고 타향살이하던 작품들은 권력이 몰락하며 이탈리아로 되돌아왔다. 바티칸 미술관은 새 건물을 지으며 여독에 지친 작품들을 위한 공간을 마련하는데 〈프라마 포르타의 아우구스투스〉가 전시되어 있는 '브라초 누오보Braccio Nuovo'도 그런 공간이다. 긴 회랑을 가진 이 새로운 별관은 바티칸 미술관 내 키아라몬티 미술관Museo Chiaramonti과 연결된 곳이다. 고풍스러운 내부 장식은 19세기 전후로 시작되는 신고전주의 양식인데 이곳에 즐비한 고대 그리스, 로마의 조각들과 잘 어울린다.

　고대 로마 유적에서 아우구스투스Augustus라는 단어를 자주 접하게 된다. 로

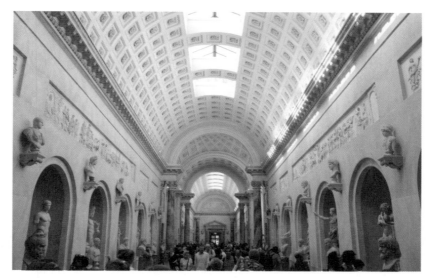
브라초 누오보 내부

마 제국에서 황제를 지칭하는 고유 명사로 사용되었다. 그 시작점을 연 인물이 바로 〈프리마 포르타의 아우구스투스〉의 주인공이다. 아우구스투스 황제와 관련된 유물로는 로마 국립박물관 팔라초 마시모의 〈빌라 리비아의 프레스코화〉나 〈대신관大神官 아우구스투스 조각상〉 등이 더 있다. 앞에 붙은 프리마 포르타는 현재 로마 지명이다. 〈빌라 리비아의 프레스코화〉와 함께 1863년 프리마 포르타 지역에서 발견되었기 때문에 〈프리마 포르타의 아우구스투스〉라는 이름을 갖게 되었다.

본명은 옥타비아누스인데 기원전 27년 로마의 원로원이 '위대한 자'라는 뜻의 '아우구스투스'라는 이름을 선사했다. 아우구스투스 황제 시대부터 공화정기가 막을 내리고 황제 1인이 제국을 이끄는 로마 제정기가 시작된다. 아우구스투스는 황제를 꿈꾸었던 종신 독재관Dictator perpetuo 율리우스 카이사르의 양아들이기도 하다. '아우구스투스'가 황제를 지칭하는 명사로 사용된 것처럼

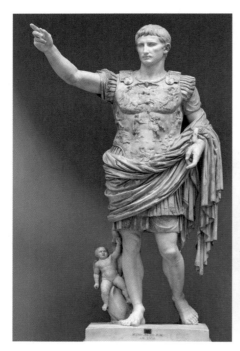
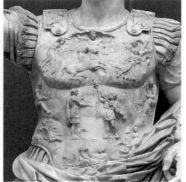

〈프라마 포르타의 아우구스투스Augusto di Prima Porta〉,
1세기, 대리석, 높이 204cm

'카이사르' 역시도 이후 황제를 지칭하는 고유 명사로 로마에서 사용된다.

〈프라마 포르타의 아우구스투스〉는 로마 제국 첫 황제인 아우구스투스를
보여 주는 상징적인 조각상이다. 몸과 자세는 고대 그리스 조각가 폴리클레이
토스의 걸작인 〈도리포로스〉, '창 든 남자'에서 영감을 받았고 사실적으로 표
현된 황제의 얼굴과 옷차림이 더해지며 로마 조각가의 섬세함이 빛을 발한다.
특히 상체를 보호하는 갑옷과 군인들이 입는 짧은 튜닉, 그리고 허리를 감싸
는 망토의 섬세한 주름 묘사가 돋보인다. 전쟁터로 나가는 병사들에게 용기를
북돋우는 연설Adlocutio을 하는 모습에서 지도자의 풍모가 느껴진다. 갑옷 위로
부조 표현된 다양한 이미지들은 단순한 장식이 아닌 황제의 위엄과 업적을 신
화적 표현을 통해 은유적으로 드러내는 수단이 된다.

폴리클레이토스, 〈도리포로스Doryphoros〉, 로마 시대 복제품,
서기 120-140년, 대리석, 높이 212cm

상반신을 덮은 갑옷에는 인물과 동물이 섬세하게 표현되어 있다. 가슴 중앙에는 하늘을 상징하는 남성이 하늘 장막을 들고 있다. 좌측으로 태양의 신 아폴로가 황금 마차를 타고 새벽의 여신 오로라를 쫓고 있는 것을 볼 수 있다. 지금 막 떠오르는 태양의 강렬함을 빌려 황제의 힘을 은유적으로 나타내는 장면일 것이다.

또한 복부의 눈에 띄는 곳에는 두 남성이 서로를 마주보고 있는데 황제의 외교적 업적을 설명하는 것이다. 말끔한 얼굴의 로마 장군이 오른손을 내밀어 악수를 청하고 있다. 우측에 수염 난 남성은 로마의 상징인 독수리가 있는 휘장을 좌측의 장군에게 건네주려고 한다. 이 장면은 기원전 53년 파르티아 제국을 침범한 로마 장군 크라수스Marcus Licinius Crassus가 파르티아 제국에 대패하고

죽임을 당한 사건을 배경으로 한다. 파르티아 제국의 지속적인 위협 속에서 아우구스투스 황제는 기원전 17년 평화 조약을 맺었고 로마 제국은 안정을 도모할 수 있게 되었다. 즉, 손 내밀어 평화를 청하는 아우구스투스 황제와 이에 응하여 과거에 패한 크라수스 군대의 휘장을 돌려주는 파르티아인의 모습이 표현된 것이다.

황제를 찬양하는 이야기는 조각상 아래 돌고래 등에 타고 있는 날개 달린 아이로 이어진다. 돌고래는 베누스를 은유적으로 표현하는 수단이며 아이는 그의 아들인 큐피드이다. 모두 미의 여신의 등장을 알려 주는 배경 음악과 같은 역할을 한다. 로마 황제의 조각에 베누스가 등장하는 이유는 건국 신화에 등장하는 베누스(혹은 아프로디테)의 역할 때문일 것이다. 암늑대의 젖을 먹고 자란 로물루스와 레무스 형제는 트로이 영웅 아이네이아스의 먼 자손으로 묘사된다. 아이네이아스는 인간인 안키세스와 여신 베누스 사이에서 태어난 아들이다. 즉 건국 신화를 연상시키는 표현을 통해 아우구스투스의 세속적인 권력과 함께 신의 힘 그리고 정통성을 이어받은 인물로 묘사하는 것이 가능해진다. 이 아름답고 섬세한 조각품은 권력자의 속뜻을 작품에 담아 은유적으로 드러낸다. 그리고 특별한 존재, 신들을 표현하는 '맨발'을 조각에 사용하는 것도 잊지 않았다. 이뿐만 아니라 2미터가 넘는 대리석의 무게에 가느다란 발목이 부러지지 않도록 버티는 지지대로서의 막중한 역할도 작고 귀여운 큐피드가 맡고 있다.

팔라초 마시모에는 나이 든 아우구스투스 황제를 묘사한 〈대신관大神官 아우구스투스 조각상〉이 있다. 대신관Pontifex maximus은 로마 제국이 정한 가장 높은 사제이다. 황제는 공공장소에서의 옷차림인 토가를 입고 가죽신을 신었다. 지금은 사라진 손에는 신에게 바치는 제사용 잔이 들려 있었을 것으로 추정한다. 사실적인 두상은 몸과 따로 만들어져 결합되었는데 자세히 보면 연결부가 나뉜 것을 알 수 있다.

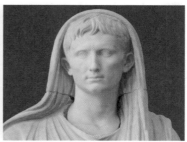

〈대신관 아우구스투스 조각상Statua di Augusto Pontifex maximus〉, 약 기원전 10년경, 대리석, 높이 217cm(좌대 포함), 팔라초 마시모

　　대표적인 르네상스 예술가를 꼽으라고 하면 머릿속이 혼란스러워진다. 다 빈치, 브라만테, 미켈란젤로, 보티첼리, 라파엘로 등 수많은 이름이 물음표를 그리며 눈앞을 지나간다. 하지만 그중 교황청과 가장 관련 깊은 화가를 택하 라면 아마도 라파엘로 산치오라는 이름이 남을 것 같다. 화가이자 건축가이며 인문학적 지식까지 갖춘 다재다능한 인물이었다. 삶은 길지 않았지만 교황청 과 돈독한 관계를 가지며 바티칸 이곳저곳에 쉴 새 없이 손길을 남겼다. 가장 큰 흔적은 단연 프레스코화일 것이다.

　　라파엘로와 관련된 프레스코화를 연달아 볼 수 있는 곳이 바티칸 미술관 의 '스탄제 디 라파엘로stanze di Raffaello'인데 단순 명확하게 '라파엘로의 방들'이라 는 의미이다. 1508년부터 1524년까지 라파엘로와 제자들이 함께 작업한 스탄

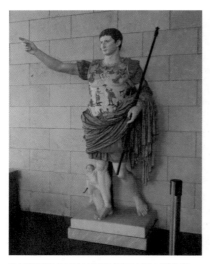

미술관 한편의 〈프라마 포르타의 아우구스투스〉 복원품을 통해 원래 대리석 위에 채색이 되어 있었음을 알 수 있다.

제 디 라파엘로는 총 4개의 방으로 되어 있다. 스탄자 델라 세냐투라Stanza della Segnatura, 스탄자 디 엘리오도로Stanza di Eliodoro, 스탄자 델 인첸디오 디 보르고Stanza dell'Incendio di Borgo, 살라 디 코스탄티노Sala di Costantino이다. 스탄자 델라 세냐투라는 16세기 중반 교황청의 상급 재판소가 있던 곳인데 무엇보다 중요한 이유는 라파엘로의 가장 유명한 프레스코화인 〈아테네 학당〉이 있기 때문이다. 이곳은 르네상스 전성기의 시작을 알리는 〈아테네 학당〉을 보려는 관람객들로 늘 북적인다.

1503년 교황이 된 율리오 2세는 1507년, 스탄자 델라 세냐투라를 자기 연구실과 서재로 꾸미려 했다. 바티칸 미술관 내 유명 고대 조각이나 미켈란젤로와도 깊은 인연을 가졌던 율리오 2세는 종교적이면서도 새 시대에 적합한 예술적인 공간을 원했기에 1508년 라파엘로에게 이곳을 장식할 작품을 주문한다. (미켈란젤로가 근처 시스티나 성당에 천장화를 그리기 시작한 것도 1508년부터이다.) 인문학과 예술에 조예가 깊던 교황의 취향에 맞는 공간 구성을 위해 인문학자들과 신학자들도 라파엘로와 함께 노력을 기울였다고 한다.

〈아테네 학당〉을 제대로 알려면 공간 전체의 맥락을 이해해야 한다. 가장 먼저 고개를 들어 천장을 바라보자. 88쪽 도판에 보이듯이 거대한 원에 〈신학〉(A), 〈정의〉(C), 〈철학〉(E), 〈시학〉(G)이라는 4가지 학문을 상징하는 여인들이 각각의 상징물들과 함께 표현되어 있다. 각 원형은 아래 벽면에 그려진 프레스코화로 확장되므로 스탄자 델라 세냐투라의 벽에 펼쳐질 이야기의 서문 역

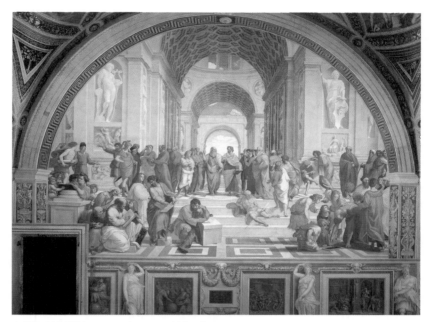

라파엘로, 〈아테네 학당Scuola di Atene〉, 1509-1511년경, 프레스코, 500×770cm

할을 한다. 이러한 이유로 〈아테네 학당〉을 〈철학〉이라는 제목으로 부르기도
한다. 원형 그림은 연결된 직사각형의 그림과도 관련이 있다. 〈신학〉은 〈아담
과 이브〉를 표현한 그림과 의미상 연결되며 〈성사의 논쟁〉으로 이어지고, 〈정
의〉는 〈솔로몬의 심판〉과 〈추덕과 신덕 그리고 법〉으로, 〈철학〉은 〈첫 번째 움
직임〉과 〈아테네 학당〉으로 이어지고, 〈시학〉은 〈아폴로와 마르시아스〉와 연
결되고 벽면의 〈파르나소스〉로 마무리된다.

　　〈아테네 학당〉은 다양한 면에서 시대상을 보여 준다. 〈아테네 학당〉에는 과
거의 영광을 뒤로 하고 중세 동안 잊힌 고대의 철학자들이 등장하는데, 그리
스와 로마의 고전을 통해 새로운 시대가 도래하기를 바란 르네상스인들의 문
화적 요구가 반영되었을 것이다. 또한 수많은 인물과 드넓게 펼쳐진 공간에서

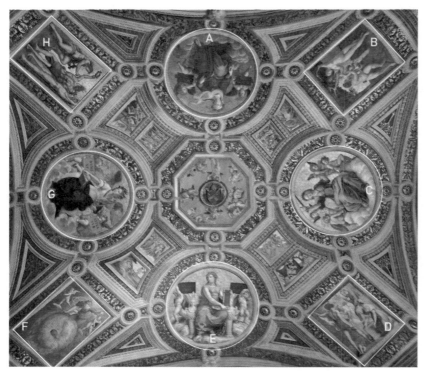

스탄자 델라 세나투라의 천장에 그려진 도안들. 신학(A) ↔ 아담과 이브(B), 정의(C) ↔ 솔로몬의 심판(D), 철학(E) ↔ 첫 번째 움직임 (F), 시학(G) ↔ 아폴로와 마르시아스(H) [↔기호는 서로 관련이 있다는 의미]

당대 유행한 건축 양식과 함께 이런 표현을 평면 위에 가능하게 한 투시도법 역시 알 수 있게 해준다.

건축만큼이나 수많은 인물이 눈길을 끈다. 58명의 고대 철학자들이 등장하 는데 한때 철학을 탐구하며 진리를 향한 열망을 불태웠던 각자의 사상과 성격 을 반영한 듯한 자세로 건축물 내부에 두 층으로 펼쳐져 있다. 대표 인물은 위 층 중심에 있는 플라톤과 아리스토텔레스이다. 다 빈치를 연상시키는 외모를 가진 플라톤은 붉은색의 그리스 전통 의복 히마티온himation을 입고 자신이 쓴 『티마이오스』를 든 채, 현세에서는 알 수 없을 이데아의 세계를 향해 한 손가

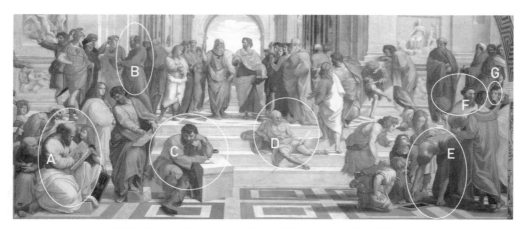

〈아테네 학당〉속 인물은 각각 피타고라스(A), 소크라테스(B), 미켈란젤로의 모습을 한 그리스 철학자 헤라클레이토스(C), 디오게네스(D)로 추정된다. 유클리드 혹은 아르키메데스로 추측되는 붉은 옷의 인물은 건축가 브라만테(E), 차라투스트라(F), 그림 끝의 검은 모자를 쓴 이는 라파엘로(G)라고 알려졌다.

락을 높게 들고 있다. 파란색 히마티온을 입고 지상에도 진리가 있다고 주장하는 아리스토텔레스는 자신의 저서 『에티카』를 들고 세상을 향해 팔을 뻗고 있다. 손에 든 저서들은 수많은 인물 가운데서 이들의 정체를 쉽고 확실하게 알려 주는 이정표가 된다.

　아래층 인물 중에는 라파엘로가 〈아테네 학당〉을 그릴 무렵 바티칸을 함께 장식하던 예술가들의 모습이 등장한다. 거대한 르네상스 건축물의 무대 위에서 라파엘로가 각자에게 부여한 고대 철학자 역할을 연기하는 듯하다. 소크라테스, 피타고라스 등 친숙한 철학자의 모습을 그림 속에서 찾아보는 것도 흥미로운 감상 과정이다.

　〈아테네 학당〉을 보다 보면 라파엘로의 또 다른 벽화에 대해 자연스레 관심이 생긴다. 천장화가 알려 주는 공간 맥락에 따라 천장과 벽면의 인물과 사건을 찾고 나면 이곳이 단순한 그림이 아니라 완벽하게 맞춰 놓은 퍼즐과 같

〈성사의 논쟁Disputa del SS. Sacramento〉 혹은 〈신학〉, 1509년, 프레스코, 500×700cm

〈성사의 논쟁〉은 시끌벅적한 지상과 천상, 천상 가장 높은 곳의 황금빛 배경에 영원불멸하는 성부聖父가 존재하는 성스러운 공간까지 총 3개의 층으로 구성되었다. 지상에서 논쟁 중인 두 남성 사이로 금색 실로 장식된 제대祭臺가 보인다. 그 위의 성광聖光이라는 제구 안에 성체가 모셔져 있다. 그리스도의 몸을 상징하는 성체가 갖는 의미와 해석이 작품이 이야기하는 핵심이 된다.

이 다가온다. 시대를 초월해 작가의 머릿속에서 경험과 지식을 공유하는 느낌이다. 작품을 실제 마주한 이들만이 느낄 수 있는 특별한 기쁨이 아닐까 싶다.

이제 특별한 공간에서 한 인간의 특별한 업적을 만날 차례이다. 셀 수 없이 많은 방들과 그곳을 잇는 회랑과 안뜰, 형형색색의 작품들을 지나면 어느덧 시스티나 성당Cappella Sistina에 도착한다. 거대한 공간을 가득 채운 벽화는 매우 강렬하다. 누구든 숨죽여 높이 올려다보며 오랜 시간을 머무르게 된다. 유일하게 사진 촬영이 허락되지 않는 장소여서인지 더욱 차분하고 고요하다.

베드로는 수염 난 얼굴에 금색과 은색으로 된 2개의 열쇠를 든 모습으로 표현된 경우가 많다. 금 열쇠는 그리스도에게서 부여받은 하늘나라의 힘을, 은 열쇠는 지상에서의 교황의 권위를 상징한다. 교황청 문장을 보면 두 열쇠

〈파르나소스Parnaso〉 혹은 〈시학〉, 1510-1511년, 프레스코, 폭 670cm

파르나소스는 고대 그리스 도시인 델포이에 있던 산 이름이다. 그리스 신화에 따르면 그 산에는 뮤즈들의 성스러운 샘이 있었다고 한다. 그림 중심에서 음악과 시 등 예술의 신으로서의 직무를 맡은 아폴로가 뮤즈의 샘 앞에서 연주를 하고 있다. 젊고 아름다운 태양의 신 주위를 아홉 뮤즈가 둘러싸고 있고 그 곁에 다양한 시대의 시인들이 있다. 고대 그리스 시인 호메로스(A), 사포(B)와 단테(C)의 〈신곡〉에도 등장하는 로마 시인 베르길리우스(D), 중세 말에 활약한 단테 알리기에리 등이 보인다.

가 따로 이어져 천상과 지상의 연결을 보여 준다. 그 사이에 삼관tripla corona이라 불리는 교황의 모자가 씌워져 있다. 역대 교황들이 베드로의 역할을 계승하고 있음을 나타낸다.

예수 그리스도의 첫 제자 베드로는 교회의 주춧돌 역할을 했다. 교황이 베드로의 역할을 대대로 이어받으며 어느덧 2000년의 시간이 흘렀다. 새로운 교황을 선출하는 의식인 콘클라베Conclave는 전 세계의 추기경들이 이곳 시스티나 성당에 모인 채 진행된다. 성스러운 선택이 이루어지는 공간을 가득 채운 프레스코화들은 산드로 보티첼리, 기를란다요, 페루지노, 미켈란젤로와 같은 르네

라파엘로, 〈추덕과 신덕 그리고 법Virtù Cardinali e Teologali e la Legge〉 혹은 〈정의〉, 1511년, 프레스코, 폭 660cm

창문에 의해 세 면으로 나뉜 그림은 각 제목과 어울리는 이야기를 들려준다. 가장 높은 곳 반원에 등장하는 세 여인은 3가지 추덕(추기경의 미덕: 용기, 신중, 절제)과 3가지 신덕(신앙적 미덕: 신앙, 희망, 자선)을 상징한다. 아래 좌우로 나뉜 그림에는 6세기 동로마의 유스티니아누스 황제와 13세기의 교황 그레고리오 9세가 등장한다. 민법과 종교법에 관한 업적을 남긴 인물들이다.

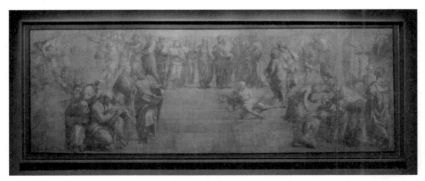

라파엘로, 〈아테네 학당 스케치Scuola di Atene〉, 1509년, 종이에 목탄과 백연, 285×804cm, 암브로시아나 회화관, 밀라노

라파엘로는 〈아테네 학당〉을 위해 실제 벽화와 동일한 크기의 밑그림을 미리 그려 작품 제작을 위해 사용하였다.

교황청을 나타내는 문장

〈최후의 심판〉 중 황금 열쇠와
은 열쇠를 손에 쥔 베드로의 모습

상스 대표 작가들의 합작이다. 이 벽화들은 성경 속 성스러운 사건을 머리뿐 아니라 가슴으로 느끼게 하며 신에게 다가가는 디딤돌과 같은 역할을 한다.

놀라운 벽화의 향연에서 가장 눈길을 끄는 작품은 미켈란젤로의 〈시스티나 성당 천장화〉와 〈최후의 심판〉일 것이다. 천재 예술가는 높이 21미터, 길이 40미터, 폭 13미터의 거대한 천장과 서쪽 방향의 높이 13.7미터, 폭 12미터 벽면에 고뇌에 찬 위대한 손놀림을 남겼다.

하지만 처음 세워질 때부터 미켈란젤로의 기운이 가득했던 것은 아니다. 시스티나 성당으로 재단장되기 전 카펠라 마그나Cappella Magna라는 성당이 있었다. 카펠라 마그나의 재건을 시작한 인물은 교황 식스토 4세(1471-1484년 재임)이다. '아비뇽 유수'(1309 - 1377년, 교황청이 강제적으로 프랑스 아비뇽으로 옮겨진 사건)로 방치되고 황폐화된 로마 교황청을 복구하려는 강한 의지를 갖고 있었다. 자신의 교황명 '식스토'를 따라 시스티나('식스토의')라고 명명하면서 우리가 아는 시스티나 성당으로 재탄생시킨다. 20여 년이 지나 율리오 2세(1503-1513년 재임)는 삼촌 식스토 4세처럼 바티칸에 르네상스의 기운을 불러일으켰다. 그리고 시스티나 성당의 천장 장식을 위해 1508년 조각가 미켈란젤로에게 천장화를 주문하게 된다.

조각가에게 그림 그리는 것이 아주 낯선 행위는 아니다. 조각 전에 많은 스

〈1400년대 시스티나 성당 복원도〉

미켈란젤로의 천장화가 그려지기 전 동정녀 마리아의 승천Assunzione della Vergine Maria에 봉헌된 성당은 승천에 어울리는 하늘의 별이 프레스코로 천장에 그려져 있었다.

케치를 한다. 머리와 가슴속에 형상 없는 영감이 피어나면 하얀 종이 위에 자신 없는 선들을 연신 그어 영감이 남긴 발자취를 뒤쫓기도 한다.

　미켈란젤로도 조각가로서 조각품을 만들기 위해 수많은 스케치를 했다. 뿐만 아니라 어린 시절 스승으로부터 그림 훈련을 받았고 1505-1506년에는 일명 〈톤도 도니Tondo Doni〉로 불리는 템페라화를 그리기도 했다. 하지만 조각가로서 조각 작업을 하며 간간히 소형 그림만 그려 온 미켈란젤로에게 13미터 폭에 40미터 길이에 이르는 대형 천장화, 그것도 움직임이 자유롭지 않은 높은 곳에 그림을 그리는 임무는 파격임과 동시에 고난스러운 영광의 시작이 된다.

　천장화나 벽화는 캔버스나 목판에 그리는 작품과 달리 건물 구조에 따라 굴곡지고 구획된 면을 따라 그려진다. 때문에 벽면 형태에 어울리는 구도를

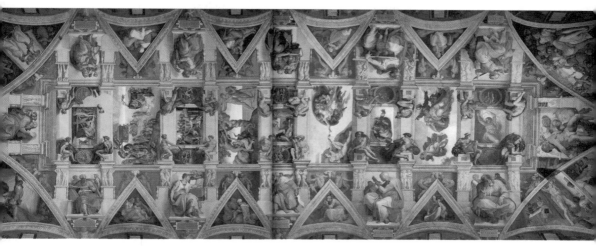

미켈란젤로, 〈시스티나 성당 천장화〉, 1508-1512년, 프레스코, 4093×1341cm

시스티나 성당의 천장화는 역삼각형과 반원형 등 건물의 구조에 따라 분할되어 있는 모든 면의 그림들을 포함한다. 이곳에는 구약 성경에 등장하는 인물들과 사건들 위주로 표현되어 있다. 필리스티아의 거인 골리앗을 무찌른 어린 이스라엘 목동 다윗, 적장 홀로페르네스를 죽이고 이스라엘 민족을 구한 유디트 등 인기 있는 일화도 발견할 수 있다.

구상하고 전체 이야기를 전개시켜 나가야 한다. 미켈란젤로의 작품은 천장 중심을 따라 9개 그림이 있고 그 주변으로 반원과 역삼각형 등 다양한 면이 분할되어 각기 다른 성경 속 이야기를 다루고 있다. 이 작은 화면 모두가 〈시스티나 성당 천장화〉의 일부가 된다.

수많은 인체들이 만드는 이야기 중에서도 천장 중심부 9개 그림이 이 천장화를 대표하는 이미지일 것이다. 구약 성서 초반 '창세기'의 내용을 주제로 그려졌는데 제대가 있는 벽면에 가까운 곳부터 이야기가 순차적으로 시작된다. 약 6미터 폭을 가진 거대한 9개의 그림들은 각각 〈어둠으로부터 빛의 분리Separazione della luce dalle tenebre〉, 〈별과 식물의 창조Creazione degli astri e delle piante〉, 〈땅과 물의 분리Separazione delle acque dalla terra〉, 〈아담의 창조Creazione di Adamo〉, 〈이브의 창조Creazione di Eva〉, 〈원죄와 지상 낙원으로부터의 추방Peccato originale e cacciata dal Paradiso terrestre〉, 〈노아의 희생Sacrificio di Noè〉, 〈대홍수Diluvio universale〉, 〈노아의 만취Ebbrezza di Noè〉라는 이름으로 불리며 구약의 주요 서사를 전하는 역할을 한다.

가장 친숙하게 알려진 그림은 〈아담의 창조〉일 것이다. 해부학적 지식으로 무장한 르네상스 예술가들의 특징 때문인지 '신이 인간에게 지식을 주는 것'이라는 추측을 낳기도 한다. 조물주의 붉은빛 망토가 마치 인간 뇌의 단면을 형상하는 듯해서다. 미켈란젤로가 조각한 〈다비드〉에서 인간만이 가진 특징, 즉 '정신'과 '지혜' 등을 표현하기 위해 다소 커진 머리와 부릅뜬 눈, 큰 손 등을 등장시킨 것과 연결되는 듯하다.

천사들이 받치고 있는 붉은 망토 안의 창조주는 아담을 향해 나아간다. 시스티나 성당 서쪽 벽에 그려진 미켈란젤로의 〈최후의 심판〉에서처럼 천사의 날개는 생략되었다. 창조주의 형상을 따라 절대적 미의 기준대로 만들어진 아담에게 아직 생명의 숨결이 느껴지지는 않는다. 생명의 온기를 전달하는 두 손가락 사이의 작은 틈에 관객의 이목이 집중되며 앞으로 벌어질 인류의 역사를 숨죽여 기다리게 한다.

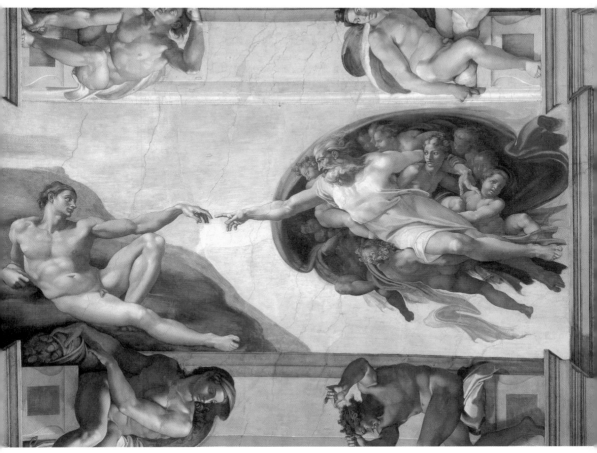

〈아담의 창조〉

천장화를 보는 뒷목이 아파질 무렵 시선은 자연스럽게 제대가 있는 서쪽 벽의 또 다른 작품으로 향하게 된다. 〈최후의 심판〉을 처음 보았을 때 거대한 푸른 벽면에 펼쳐지는 수많은 붉은 인체들이 인상적이었다. 남녀노소 할 것 없이 근육질인 나체는 미켈란젤로의 작품임을 몸소 보여 주며 파란 물속을 유영하는 듯했다. 자신감 넘칠 몸을 가졌음에도 어딘가 움츠러든 듯한 인상을

준다. 아마도 신 아래에서 나약함, 부끄러움, 어리석음을 가리지 못한 채 모든 것을 드러내고 심판받는 모습이기 때문일 것이다.

〈최후의 심판〉의 소재는 그리스도교적 종말론이다. 2000여 년 전 인류에게 온 구원자 그리스도가 언젠가 이 세상에 재림하여 선한 자는 천국으로, 악한 자는 지옥으로 보내 심판한다는 내용이다. 세상의 종말 혹은 종말 이후의 새 세상을 알리는 중대한 사건을 보여 주기에는 높이 1370센티, 폭 1200센티의 거대한 벽면이 제격이다.

이 작품은 이미 미켈란젤로의 실력을 알고 있던 메디치 가문 출신의 교황 클레멘스 7세(1523-1534년 재임)의 주문으로 시작되었다. 1536년에 시작한 작품은 1541년 교황 바오로 3세 때에야 마무리된다.

수많은 육체가 복잡하게 얽힌 〈최후의 심판〉은 기존 성화에서 찾아보기 어려운 표현을 볼 수 있다. 으레 천사는 날개를 가진 모습으로, 성인santo들은 후광이나 범접할 수 없는 성스러운 분위기로 세속 인간들과 차별화된 모습으로 표현되는 경우가 많았다. 하지만 400명이 넘게 그려진 〈최후의 심판〉에서는 재림한 예수 그리스도의 작은 황금빛 후광을 제외하고는 어떠한 특별한 인물을 위한 장치를 마련하고 있지 않다. 복잡하고 예측할 수 없이 펼쳐지는 인간사의 얽히고설키는 양태를 보여 주는 근육질 육체와 이들을 가상 공간에 세우는 좌대 역할을 하는 구름만이 떠 있을 뿐이다.

〈최후의 심판〉은 세 부분으로 나눌 수 있다. 지옥의 형벌을 받는 인간들은 악마에 의해 가장 아래에 있는 지옥으로 끌려간다. 악마들은 뿔과 긴 발톱 등으로 쉽게 구분된다. 처절함과 암울함을 나타내듯 지옥에 있는 인체의 색은 더욱 짙고 어두워 보인다. 하단 우측에는 그리스 신화 속 저승과 이승 사이의 뱃사공 '카론'의 배에서 내리는 인간들이 있다. 살덩어리 같은 육체를 제대로 가누지 못해 쓰러지고 얽혀 아수라장을 만든다. 그러고는 우측 모서리의 긴 귀를 가진, 몸에 뱀을 감고 있는 지옥의 재판관 미노스를 향해 간다.

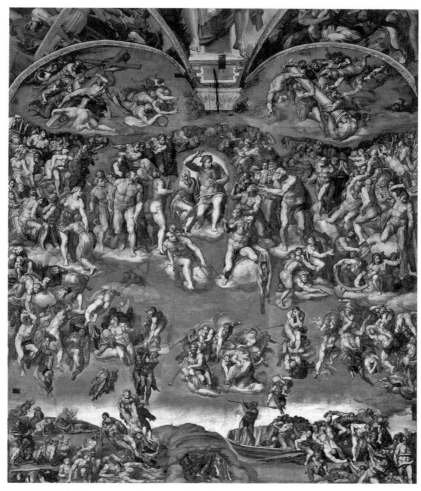

미켈란젤로, 〈최후의 심판Giudizio Universale〉, 1536-1541년, 프레스코, 1370×1200cm

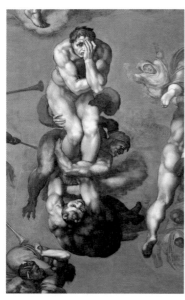

〈최후의 심판〉 바르톨로메오 성인 부분

예수의 열두 제자 중 하나인 바르톨로메오는 피부가 벗겨지는 형벌을 당해 순교했다. 〈최후의 심판〉 중 등장하는 성인의 벗겨진 피부에는 미켈란젤로와 흡사한 얼굴이 그려져 있다. 미켈란젤로는 이렇게 몇몇 작품에 본인을 연상시키는 인물을 표현해 놓았다.

〈최후의 심판〉 우측 하단 부분

　그림 중심의 날개 없는 천사들은 긴 나팔을 불며 죽은 자들을 불러 깨운다. 지옥과 천국이라는 양극단 사이에서 누군가는 천사의 손을 잡고 하늘나라로 올라가며 누군가는 악마에게 붙들려 지옥으로 내려간다. 선택의 공간에서 천사와 악마가 한 육체를 붙잡고 서로 싸우기도 하고, 이 극단의 선택에서 한 인간은 무엇도 숨길 수 없는 두려움에 몸서리 치고 있기도 하다.

　최상단에서는 가장 밝게 빛나는 하늘나라의 중심에 예수 그리스도와 성모 마리아가 있고 교리에 따른 삶을 산 성인들이 자리 잡고 있다. 순교를 상징하는 기물을 든 성인들은 성모자를 둥글게 둘러싸고 있다. 영웅적인 포즈와 황금빛 후광을 가진 예수 그리스도 옆에는 붉은색과 푸른색이 교차하는 옷을 입은 성모 마리아의 모습이 함께 표현되어 있다. 2개의 반원형 공간에는 지상에서 예수 그리스도가 겪은 수난을 떠올리게 하는 기물이 천사들 사이로 보인

다. 십자가와 면류관, 십자가형을 받기 전 예수가 묶여 태형을 당하던 기둥이 바로 그것들이다.

지금은 모든 이가 인정하는 르네상스 대가의 걸작이자 인류사의 값진 보물이지만 작품이 갓 완성되던 무렵에는 혹평과 비난의 대상이 되기도 했다. 그것은 다름 아닌 푸른 배경 위로 온몸을 숨김없이 드러낸 육체들 때문이다. 시스티나 성당은 바티칸의 어느 곳보다도 중요시된다. 교황 선출 예식인 콘클라베 공식 행사가 거행되는 권위와 위엄의 공간이기 때문이다. 그런 장소에서 수많은 나체의 유영은 누군가에게는 외설과 신에 대한 불경으로 느껴졌다. 그 결과 1564년 트리엔트 공의회에서 그림 속에 지나친 노출이 있는 부분을 덮으라는 결정이 내려진다. 이로 인해 미켈란젤로가 남긴 진실한 인간의 모습은 두터운 천들로 가려졌다. 이 중 일부가 현대에 와서 복원되기는 했다.

시스티나 성당에서 미켈란젤로의 흔적을 통해 느낄 수 있는 기쁨은 독일의 대문호 괴테가 이탈리아를 여행하며 쓴 1787년 8월 23일 기록에도 담겨져 있다. 그는 '미켈란젤로의 천장화와 제단화를 보면 온전한 한 인간이 이룰 수 있는 업적의 크기를 이해할 수 있다'고 기록했다. 조각가 미켈란젤로가 그려낸 그림은 예술가의 땀과 인내심을 거름 삼아 피어났다. 르네상스의 가장 달콤한 열매 중 하나로서 시대를 달리하는 방문자들에게 변치 않는 예술의 단맛을 느끼게 한다.

보르게세 미술관

Galleria Borghese

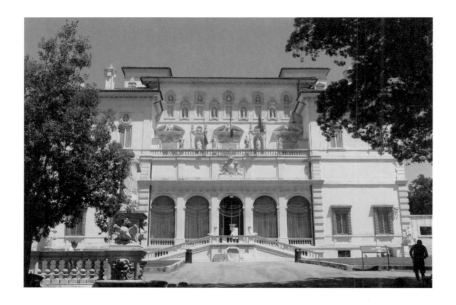

보르게세 미술관을 품은 하얀 파사드는 그 자체로 예술이다. 새하얀 벽채 사이 섬세한 조각들은 예술품을 담은 장소도 하나의 작품처럼 보이게 한다. 조각상과 외벽 창문이 만드는 흐름은 시각적 리듬감을 주며 수백 년 꼼짝없이 있었을 건물에 생기를 준다.

이탈리아를 방문해 보면 각 도시의 대표 미술관들은 역사적으로 함께한 가

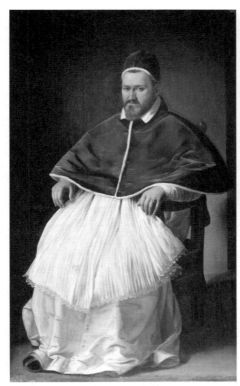

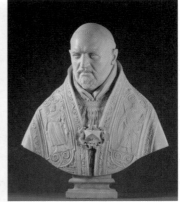

지안 로렌초 베르니니, 〈교황 바오로 5세의 흉상〉,
1621년, 대리석, 78cm, 게티 미술관, 미국

베르니니가 창작한 교황 바오로 5세의 또
다른 흉상이 미국 게티 미술관에 소장되
어 있다.

카라바조, 〈교황 바오로 5세 초상화〉,
1605-1606년경, 캔버스에 유채, 203×119cm

문이나 단체가 있음을 알 수 있다. 수백 년 지난 지금까지 계속 언급되는 이유
가 당대에 가졌던 강한 군사력이나 자금력 때문만은 아니다. 이들이 후원했던
예술가와 수집한 예술품 덕분이라 할 수 있다. 피렌체의 메디치 가문, 밀라노
의 암브로시아나 교단, 베네치아의 몇몇 스쿠올라 그란데Scuola Grande 등이 대표
적이다.

　이러한 맥락에서 대표적인 가문 중 하나가 바로 보르게세이다. 로마를 방
문할 때 잊지 않고 가야 한다고 손꼽히는 이 미술관은 보르게세 가문이 수세
기에 걸쳐 수집한 작품들의 전시장이다. 시에나 출신이면서도 점차 로마 귀

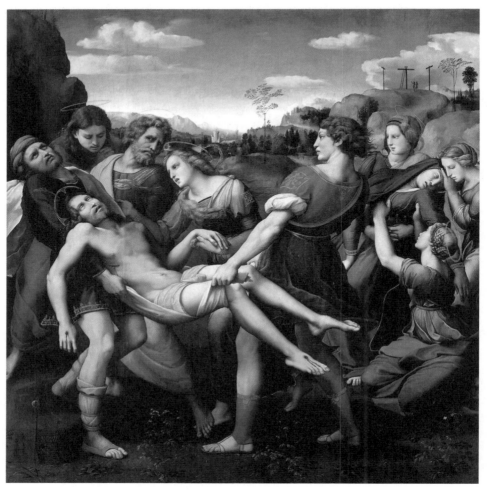

라파엘로, 〈십자가에서 내리심Deposizione〉, 1507년, 174.5×178.5cm, 목판 위에 유채

족 사이에 등장하게 된 계기는 교황을 배출하면서부터이다. 카밀로 보르게세Camillo Borghese 추기경이 1605년 교황으로 선출되고 바오로 5세라는 교황명을 받았다. 교황의 가문 역시 자연스럽게 로마에서 큰 영향력을 갖게 되었다.

현재 미술관과 주변 공원 지역은 보르게세 가문이 16세기 말 구입한 것이다. 규칙적인 창문들은 예나 지금이나 햇빛을 실내로 끌어와 작품 감상을 위한 훌륭한 조명을 제공한다. 또한 빌라라는 건물 특성도 빡빡한 도시를 잊고 교외의 여유로움을 즐길 수 있도록 돕는다.

보르게세 미술관 소장품은 예술에 관심이 많던 시피오네 보르게세Scipione Borghese 추기경으로부터 시작된다. 보르게세 가문의 일원으로 교황 바오로 5세의 조카였다. 고전 조각과 르네상스 예술, 그가 살던 1600년대 전후로 펼쳐진 바로크 예술에도 관심이 많았다고 한다. 이를 보여 주듯 미술관에는 고대 로마의 모자이크나 르네상스 시대 작품 뿐 아니라 바로크 시대 대표적인 작가들의 작품들이 들어차 있다.

다양하고 방대한 만큼 각 수집품에는 다사다난한 이야기가 담겨 있다. 예술가가 이루어 낸 성취 자체도 재미있지만, 액자와 좌대 밖 작품의 뒷이야기는 항상 흥미롭다. 라파엘로의 대표 걸작인 〈십자가에서 내리심〉을 시피오네 보르게세 추기경이 수집하게 된 비화도 눈길을 끈다. 살라 델레 트레 그라치에Sala delle Tre Grazie라 불리는 9 전시실Sala IX에서 만날 수 있는데, 라파엘로가 로마로 오기 전 피렌체에서 활동하던 시기의 작품으로 십자가에서 죽음을 맞이한 그리스도의 몸을 내리는 장면을 표현했다. 성서 속 인물뿐 아니라 그림의 주문자인 발리오니Baglioni 가문 사람들의 모습도 등장한다. 원래 페루자의 한 성당 내 발리오니 가문 경당에 설치되어 있던 것을 시피오네 보르게세가 17세기 초 페루자의 성당에서 비밀리에 가져 왔다고 한다. 삼촌이자 교황인 바오로 5세의 은밀한 도움이 있지 않았을까 추측되기도 한다. 작품의 원소유주는 이 사실을 한참 뒤에야 알게 되었다고 한다.

보르게세 미술관은 건물 자체가 역사이자 예술 작품이다. 17세기 초에 지어진 벽과 천장에는 프레스코화를 비롯한 그림이 가득 차 있어 작품과 전시장의 경계를 허문다. 다채로운 색색의 벽화들은 신화나 보르게세 가문에 관련된 그림들로 채워져 있다. 마치 그림 속 인물들이 관객을 바라보며 건물 안 곳곳에 함께 살아 숨 쉬는 것 같은 느낌을 준다.

보르게세 소유지에서 발견된 4세기의 검투사 모자이크, 대리석, 석회석

1층 살로네 디 마리아노 로시Salone di Mariano Rossi 전시장 바닥에는 치열했던 삶의 한 현장이 모자이크로 촘촘히 바닥에 새겨져 있다. 보르게세 가문의 한 건물 지하에서 고대 모자이크가 발견되는 행운이 찾아오게 되면서 수집품 목록에 로마 모자이크까지 추가되었다.

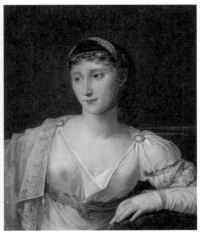

안토니오 카노바, 〈승리자 베누스와 같은 파올리나 보르게세 보나파르트Paolina Borghese Bonaparte come Venere Vincitrice〉, 1805-1808년, 대리석, 192×60cm

로베르 르페브르Robert Lefèvre, 〈파올리나 보나파르트의 초상〉, 1806년, 캔버스에 유채, 65×53cm, 베르사유궁, 베르사유

 살라 델 바소Sala del Vaso라고도 불리는 1 전시실Sala I에서 침대에 누운 한 여성 전신 조각을 볼 수 있다. 매트리스의 푹신함과 안락함을 몸으로 느끼는 모습은 차갑고 단단한 대리석을 한순간에 가장 부드러운 것으로 만드는 마법을 부린다. 한 손에 사과를 살포시 쥐고 있다. 신화 속 세 여신들이 벌인 미의 대결에서 승리자에게 주어진 의미심장한 사과를 연상하게 한다. 아름다움을 자랑하는 여인의 정체는 파올리나 보르게세 보나파르트(폴린 보나파르트)이다. 빌라 보르게세 주인의 아내이자, 당시 유럽을 호령하던 나폴레옹 보나파르트의 여동생으로서 당대 최고 권력을 향유하고 있었다.

 안토니오 카노바Antonio Canova는 르네상스의 미켈란젤로, 바로크의 잔 로렌초 베르니니 같은 이탈리아 조각계의 위대한 계보를 잇는 신고전주의 작가였다. 이상적 비례를 가진 인체 조각을 많이 만들었는데 권력자 혹은 주문자의 얼굴을 고전적인 육체 위로 결합시키기도 했다. 〈승리자 베누스와 같은 파올리나 보르게세 보나파르트〉도 같은 맥락에서 만들어졌다. 파올리나는 미의 여신처

럼 표현되며 범접할 수 없는 특별한 인물로 느껴지도록 한다.

　시대가 지나며 새로운 수집품들로 더욱 풍성해지기도 했지만 일부는 외부로 빠져나가기도 했다. 앞서 설명했듯이 이탈리아의 많은 작품이 나폴레옹의 뜻에 따라 파리로 옮겨졌다가 귀향한 이력이 있다. 하지만 이곳 작품들은 나폴레옹에게 공식적으로 판매를 했다는 점이 달랐다. 1807년 카밀로 보르게세 Camillo Borghese (교황 바오로 5세의 이름과 같은 후손)는 조각 수백 점을 나폴레옹에게 판매한다. 그때 판매된 〈보르게세의 검투사〉 등은 현재 루브르 박물관의 주요 전시품이 되어 흥미로운 연결 고리를 만들어 낸다. 아마도 카밀로 보르게세가 1803년 나폴레옹 보나파르트의 여동생 파올리나 Paolina Borghese Bonaparte (폴린 보나파르트)와 결혼한 것이 큰 계기가 되었을 것이다. 가문의 역사가 담긴 소장품을 1902년 이탈리아 정부가 매입하며 공식적으로 미술관으로 변모하게 되어 지금 우리 앞에 있다.

　로마 시대 모자이크나 라파엘로 산치오, 티치아노 베첼리오 같은 르네상스 대표 작가의 솜씨도 볼 수 있지만, 바로크 양식의 대가인 조각가 지안 로렌초 베르니니와 화가 카라바조의 작품을 소장했다는 점도 이 미술관의 중요한 매력이다. 두 작가 모두 시피오네 보르게세 추기경과 동시대를 살았던 유명 작가들이니 그의 눈에 들어 작품 수집으로 이어졌을 것이다.

　켄타우로스의 방 Sala del Centauro이라 불리는 20 전시실 Sala XX에는 창문을 통과한 자연광을 조명 삼은 작품들이 빼곡하다. 크고 작은 작품 사이로 유독 시선이 가는 금빛 액자가 있

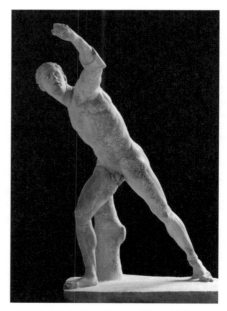

〈보르게세의 검투사Gladiatore Borghese〉, 기원전 1세기경, 대리석, 높이 155cm, 루브르 박물관, 파리

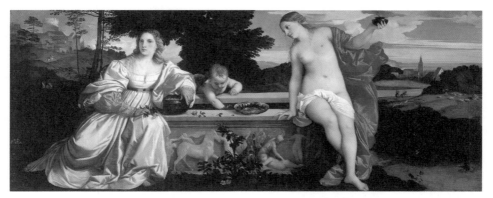

티치아노 베첼리오, 〈신성한 사랑과 세속적인 사랑Amore sacro e Amore profano〉, 1514년, 캔버스에 유채, 118×279cm

다. 베네치아 출신 화가 티치아노 베첼리오의 〈신성한 사랑과 세속적인 사랑〉
이다. 본래 제목이 무엇인지, 다채로운 상징물은 무엇을 의미하는지 정확히
알 수 없지만 우여곡절을 겪은 결혼 언약이 배경이라는 점에서 이런저런 상상
을 하게 한다. 가문 간 다툼과 결혼이라는 복잡미묘한 상황은 그림 속 두 여인
과, 폭력적인 장면을 새긴 부조 장식 등을 통해 퍼즐처럼 연결되어 있다. 죽음
을 상징하는 석관, 그 위 작은 수반에 숨겨진 신랑 신부 두 가문 문장이나 세
속적 사랑을 담당하는 흰 드레스, 결혼을 상징하는 장신구들을 찾아보는 것도
흥미롭다. 오른쪽의 누드 여인은 날개 날린 큐피드와 함께 있어 미와 사랑의
여신 베누스를 연상시키며 신성한 사랑을 담당한다. 결혼에 대한 찬양과 사랑
을 이야기하는 작품이다. 티치아노는 갈등이 있던 두 가문의 화합을 그림을
통해 은유적으로 이야기하려 했을지도 모르겠다.

〈십자가에서 내리심〉이 있는 곳에는 또 다른 라파엘로의 그림이 큰 눈을
뜨고 기다리고 있다. 이 신비한 여인의 품에는 상상 속 동물인 유니콘이 안겨
있어 더욱 큰 관심을 끈다. 하지만 입을 꾹 다문 모습처럼 여인이 과연 누구인
지, 또한 누가, 언제, 무슨 이유로 주문한 작품인지 알려진 것은 없다. 다만 이

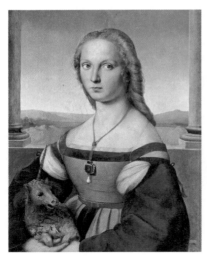

라파엘로, 〈유니콘과 있는 귀족 여인Dama col liocorno〉,
1506년경, 캔버스에 유채, 67×56cm

젊은 귀족 여인 주변에 펼쳐진 사물들로 정체를 짐작할 뿐이다.

그림의 중심이나 소실점이 위치하는 곳에는 중요한 것이 표현되는 경우가 많다. 여기서는 목걸이가 그 역할을 한다. 초상화 중심부에 위치한 목걸이는 길고 하얀 목과 쇄골을 지나 가슴 윗부분에 단단한 매듭을 만들어 내고 다시 흘러내려 커다란 펜던트와 결합된다. 커다란 루비 위아래로 사파이어와 표주박 모양의 하얀 진주로 연결된 펜던트이다. 결속과 결합을 의미하는 매듭은 그녀가 약혼한 상태임을 알려 준다. 백색 진주는 순수함을, 붉은 루비는 사랑을, 하늘을 담은 듯한 푸른 사파이어는 진실함을 상징하는 보석이다. 그리고 품 안에 얌전히 안긴 유니콘은 전설 속 정결한 여성만이 길들일 수 있는 동물로 등장하며 그녀가 가져왔던 삶의 태도를 암시한다. 1500년대 초 피렌체 인근 어딘가에서 순수함과 열정, 진실함으로 살아갔을 여인은 다가오는 결혼식을 설렘으로 기다리고 있는지도 모르겠다.

8 전시실 살라 델 실레노Sala del Sileno는 바로크 대가들의 회화와 조각을 소장한 보르게세 미술관의 정체성을 톡톡히 보여 준다. 살라 델 실레노는 '실레노(실레노스)의 방'이라는 뜻을 갖고 있다. 신화 속 실레노는 포도주의 신 디오니소스(바쿠스)와 함께 포도주 제조와 취함 등을 상징하는 나이 든 사티로스로, 반인반수의 모습이다. 전시실 곳곳에는 사티로스들이 천장과 벽면 높은 곳에서 관객을 바라본다. 술과 놀이, 취기를 좋아하는 천성에 맞게 그들의 축제로

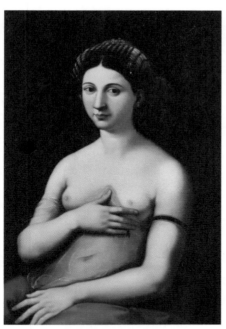

라파엘리노 달 콜레Raffaellino dal Colle,
라파엘로의 〈라 포르나리나〉의 모작, 1525-1550년,
목판 위에 유채, 86×58.5cm

체사레 다 세스토Cesare da Sesto 추정, 〈레다Leda〉,
16세기, 목판 위에 템페라, 115×86cm

보르게세 미술관에는 코피아copia, 즉 복제
품 혹은 모작이라 적힌 작품이 여럿 있다.
라파엘로의 연인으로 추측되는 여인의 초
상화 〈라 포르나리나〉 복제작이나 다 빈치
가 '신화 속 제우스가 백조로 변신하여 등
장한 내용'을 소재로 그린 〈레다〉의 복제작
도 있다. 각각 라파엘로나 다 빈치와 깊은
사제 관계를 맺고 있던 제자들의 그림이다.
그중 〈레다〉 복제작은 스케치만 남은 현 상
황에서 원작을 추정하는 데 의미 있는 역할
을 한다.

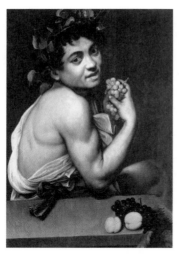

카라바조, 〈바쿠스와 같은 자화상Autoritratto come Bacco〉, 1595년경, 캔버스에 유채, 67×53cm

초대하려는 듯하다.

카라바조의 〈과일 바구니를 든 젊은이〉, '병든 작은 바쿠스Bacchino malato'라고도 불리는 〈바쿠스와 같은 자화상〉, 〈마돈나 데이 팔라프레니에리〉, 〈예로니모 성인〉, 〈세례자 요한 성인〉, 〈골리앗의 머리를 든 다윗〉이 여기 모여 있다. 그리스 로마 신화와 그리스도교 인물 모두를 소재로 했던 카라바조의 작품 세계를 한곳에서 쉽고 편하게 볼 수 있는 것이다. 한 점의 작품을 위해 공간 하나를 비워 어둡게 하고 미세 조명으로 작품에만 집중하도록 하여 타 미술관과는 사뭇 다른 모습이다. 이를 통해 보르게세의 수집 능력을 다시 한번 생각해 보게 된다.

작가의 삶에 대해 잠시 생각해 보면 좋을 것이, 시대 배경이나 개인사도 작품을 이해하는 데 큰 도움을 주기 때문이다. 카라바조의 생애는 반 고흐가 연상될 만큼 극적이었다. 극도로 대비되어 보이는 작품 속 빛과 어둠, 그리고 색이 딱 그 삶을 보여 주는 것 같다.

흔히 카라바조로 불리는 미켈란젤로 메리시Michelangelo Merisi는 어린 시절 이탈리아 반도의 북부 밀라노에서 미술 교육을 받았다. 1590년대 20대의 큰 포부를 안고 온 로마에서 수년 간 열정적으로 활동하며 가장 사랑받는 화가로 이름을 날린다. 하지만 1606년의 예상치 못한 사건은 찬란할 것만 같던 작가 인생을 어둠으로 몰아넣는다.

1606년 5월 28일 다혈질의 카라바조는 운동 경기 중 살인을 저질렀다. 이내 참수형을 언도받으나 그의 작품을 사랑하던 사람들의 도움으로 도망치게

되었다. 이후 이탈리아 남부 지역을 돌며 작업을 이어간다. 하지만 1610년 젊은 나이에 죽음을 맞이하기 전까지 로마로 돌아가 작가 활동을 이어가고픈 열망, 참수에 대한 공포, 죄책감, 후회 등을 품고 살았을 것이다.

여섯 점 중 〈바쿠스와 같은 자화상〉, 〈골리앗의 머리를 듯 다윗〉은 카라바조 본인의 모습을 담아 그린 일종의 자화상이다. 자화상에는 작가의 속마음이 은연중에 반영되어 표현된다. 기쁨, 분노, 불안이 만들어 낸 삶의 흔적들은 작품 속에 말없이 드러난다.

〈바쿠스와 같은 자화상〉은 20대이던 1592-1593년경 로마에서 병원 신세를 지며 그린 것으로 추정된다. 〈병든 작은 바쿠스〉라고도 불리는 데서 알 수 있듯이 그림 속 얼굴은 카라바조 자신이다. 예술적으로나 육체적으로 혈기 넘치던 그의 주체할 수 없는 창작열은 병중에도 붓과 캔버스가 있는 곳으로 이끌어 자전적 이야기를 새겨 넣도록 했을 것이다. 반짝이는 금빛 액자와 유독 대비되는 푸르스름한 얼굴로 힘없이 앉아 있는 카라바조가 보인다. 웅크린 듯한 자세와 어딘가 불편해 보이는 표정은 그가 투병 중임을 알려준다.

수척한 얼굴 주변으로 포도주의 신 바쿠스를 상징하는 포도 담쟁이덩굴으로 만든 관과 하얀 토가가 보인다. 담쟁이덩굴은 계속적으로 뻗어나가는 이미지 때문에 그리스 로마 신화뿐 아니라 그리스도교 문화에서도 영원과 불멸의 의미를 갖는다. 특히 포도 담쟁이덩굴관은 고대 그리스 시대부터 생명력, 풍요, 환희 등을 상징하는 포도주의 신을 표현할 때 나타나는 특징적인 형태 중 하나이다. 또한 회색조 배경과 기물 사이로 생기 넘치는 과일들도 눈에 띈다. 사실적인 청포도와 검붉은 포도, 2개의 복숭아도 병을 이길 수 있도록 기운을 북돋우는 기물로서 그렸을 것이다. 카라바조 스스로 그림으로 희망을 다짐하고 있는 듯하다. 거울을 보며 자기 연민과 함께 다시 회복하여 혈기 넘치던 모습으로 돌아가고자 하는 염원 역시 작품에 담았다. 불멸의 바쿠스에 자신을 투영하면서 말이다.

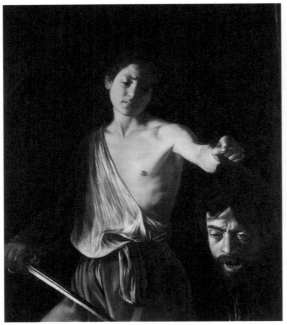

오타비오 레오니Ottavio Leoni, 1621년경,
카라바조의 초상 스케치, 23.4×16.3cm,
마루첼리아나 도서관Biblioteca Marucelliana, 피렌체

카라바조, 〈골리앗의 머리를 든 다윗Davide con la testa di Golia〉, 1609년 혹은 1610년,
캔버스에 유채, 126×100cm

　〈골리앗의 머리를 든 다윗〉은 자화상 역할을 하는 그림 중 작가에게 가장
의미 있는 작품이라는 생각이 든다. 1606년 이후 도망자로 살아간 감정을 캔
버스 위로 솔직하게 드러냈기 때문이다. 살인자로서 느끼는 자책과 참회, 용
서를 구하고픈 마음은 새빨간 피가 참혹하게 떨어지는 머리에 자기 얼굴을 그
려 넣음으로써 정점에 치닫는다.

　이 처절한 그림은 카라바조가 시피오네 보르게세 추기경에게 선물한 작품
이다. 살인으로 도망자가 된 그가 시피오네 추기경과 교황 바오로 5세에게 보
낸 반성문과도 같다. 잘린 머리는 최악의 악당이 가장 참혹한 죽음으로 처벌
받는 카타르시스를 전하는 듯하다. 참수형을 피해 수년간 나폴리, 몰타, 시칠
리아를 떠돈 도망자의 삶에서 품게 된 회개와 참회의 마음을 표현하려 했던

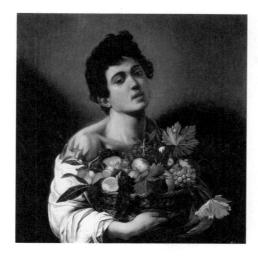

카라바조, 〈과일 바구니를 든 젊은이Ragazzo con canestra di frutta〉, 1593-1594년경, 캔버스에 유채, 70×67cm

것이다. 그리고 골리앗의 머리를 든 다윗에게 연민 어린 표정을 부여함으로써 교황과 추기경에게 선처를 호소하고 있는지도 모른다.

여기서도 카라바조의 다른 작품처럼 극명한 빛의 효과를 볼 수 있다. 왼쪽 높은 곳에서 오는 빛에 다윗의 오른쪽 얼굴과 빛을 향하는 몸이 어둠 속에서 드러나며 사실적으로 묘사되어 있다. 얼굴을 중심으로 나뉘는 밝음과 어두움은 마치 살인 사건 전후에 닥친 극단적인 삶의 변화를 보여 주는 것 같기도 하다. 자기 얼굴을 그린 골리앗의 머리에서는 다윗에게 돌팔매질당한 이마 중앙의 상처와 주름이 보이며, 반쯤 열린 입 사이로 잘못을 되뇌는 후회와 회한의 음성이 들리는 것 같다. 골리앗 얼굴을 밝기로 나누어 살펴보면 밝은 쪽에는 반성하며 눈물 흘리는 듯한 슬픈 모습이 보인다. 반면 우측 어두운 그림자 쪽에는 살인자와 도망자라는 이름을 얻은 악마 같던 날이 보이는 것 같다.

이 참회의 그림은 작가의 삶과 작품이 얼마나 밀접하게 연관되는지 보여 준다. 수백 년이 지난 지금까지도 죄를 고백하는 한 인간의 진솔한 모습을 전달한다. 다윗이 든 날카로운 칼에는 'H-AS OS'라고 새겨져 있는데 '겸손은 오

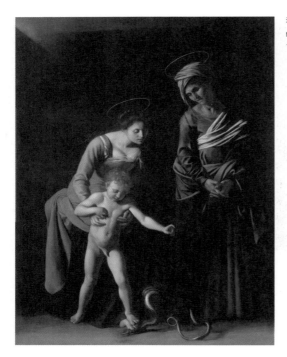

카라바조, 〈마돈나 데이 팔라프레니에리
Madonna dei Palafrenieri〉, 1605년 혹은
1606년, 캔버스에 유채, 288×207cm

만함을 없앤다'라는 구절의 약자이다. 본인의 죄를 자책하며 스스로 전하는
말이었을 것이다.

〈과일 바구니를 든 젊은이〉는 카라바조가 20대 초반에 그렸다. 그림 속 인
물은 탐미가 만드는 질주와 허무가 만드는 멈춤의 그 중간 어딘가의 감정을 느
끼고 있는 듯하다. 길게 뻗은 쇄골을 노출한 채 들고 있는 바구니에는 사실적
으로 그려진 과일들이 한가득 담겨져 있다. 젊음과 향기와 생명력, 아름다움을
다시 한번 이야기하는 듯하다. 하지만 싱그러운 과실 중간중간 시든 나뭇잎이
보이기도 한다. 젊음과 나이듦, 삶과 죽음을 드러내며 유한한 생명을 잊지 말
라고 일깨우는 듯하다.

〈마돈나 데이 팔라프레니에리〉는 '거절'의 쓰디쓴 상처를 품고 있다. 작품

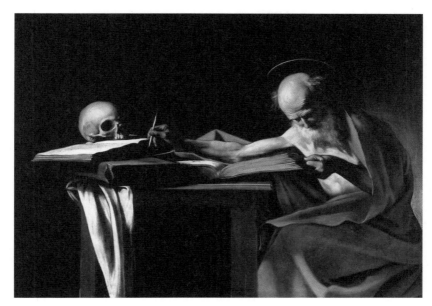

카라바조, 〈예로니모 성인San Girolamo〉, 1605년, 캔버스에 유채, 116.5×153cm

속에는 성모와 어머니 안나 성녀, 뱀을 밟고 있는 아기 예수가 등장한다. 원래 바티칸의 성 베드로 대성당 내 안나 성녀에 바친 경당에 설치하기 위해 주문 되었다. 하지만 등장인물의 표현 혹은 설치 장소와의 부조화 등을 이유로 8일 만에 철거된다. 이후 시피오네 보르게세 추기경이 구입하며 보르게세 가문의 수장품 목록에 오르게 된다.

예로니모 성인은 다양한 작품에서 발견된다. 시대를 초월하는 스테디셀러 같은 모습을 표현하기 위해 카라바조는 본인만의 장기를 살린다. 다름 아닌 테네브리즘tenebrism으로 불리는 '빛과 어둠의 강렬한 대비와 사실적 표현'이다. 그림 밖의 좌측 높은 곳에서 쏟아지는 강한 빛을 맞고 있는 성인은 인상을 깊게 찌푸리며 고된 번역 과정을 표정으로 보여 주는 듯하다.

고대 그리스어와 히브리어로 쓰인 고대 성경을 5세기 초에 라틴어로 번역

카라바조, 〈세례자 요한 성인San Giovanni Battista〉, 1610년, 캔버스에 유채, 152×125cm

한 성인이다. '불가타 성경'이라 불리는 번역본이다. 책을 보고 있거나 글을 쓰는 노인으로 표현되며 앙상한 몸 위로 추기경을 상징하는 붉은 천이나 옷이 걸쳐져 있기도 하다. 주변에 전설적인 일화와 연관된 사자나 수도자의 인내와 고뇌를 상징하는 해골이 등장하기도 한다. 다양한 시대에 다양한 작가들이 그린 예로니모 성인의 모습을 비교해 보는 것도 흥미롭다.

한 목동이 강렬한 붉은 천 위로 비스듬히 앉아 있다. 가까이 갈수록 진갈색의 어두운 배경 속에 숨어 있던 초록 식물, 뿔 달린 양이 보이기 시작한다.

신약 성서 속 세례자 요한은 공생활을 시작하는 예수 그리스도에게 세례를 준 인물이다. 막중한 임무만큼이나 각기 다른 시대의 다양한 작가의 솜씨로 남겨졌다. 광야나 사막에서 낙타털 옷을 입은 남루한 남성이 한 손에 십자가가 장식된 가느다란 나무 지팡이를 들고 있다면 세례자 요한일 가능성이 높다. 아기 예수를 그린 작품에서는 주로 어린아이의 모습으로 곁에 등장한다.

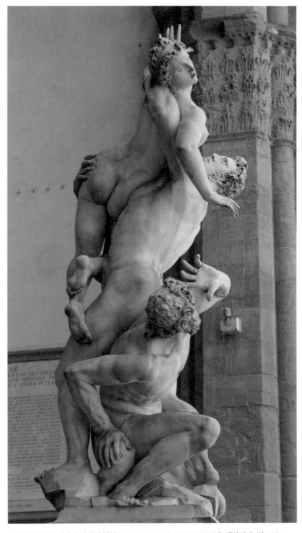

지암볼로냐, 〈사비니 여인의 강탈Ratto delle Sabine〉, 1574-1580년, 대리석, 높이 410cm,
로지아 델라 시뇨리아Loggia della Signoria, 피렌체

피렌체에서 활약한 지암볼로냐는 대표적인 매너리즘 조각가이다. 대표작 〈사비니 여인의 강탈〉은
고대 로마 건국 신화 중 하나를 소재로 한다. 사비니족 여인과 여인을 강탈하는 로마인, 그리고 이
를 지켜봐야 하는 사비니족의 남성이 등장한다. 각기 다른 감정을 표출하는 세 인물은 나선형으로
서로 휘감겨 솟아 있어 작품 주변을 빙글빙글 돌며 감상하도록 유도한다. 동선에 따라 예측할 수
없던 새로운 인상이 새롭게 펼쳐진다. 지암볼로냐 조각에서 베르니니가 영감받았을 닮은 표현 방식
을 찾아보는 것도 흥미로운 과제가 될 것이다.

카라바조의 〈세례자 요한 성인〉은 정체를 묘사하는 외형적 특징보다는 어둠을 배경으로 몰입감 있게 등장하는 주인공의 내면 깊은 곳의 이야기에 더욱 귀 기울이게 한다. 이는 카라바조 작품에서 발견되는 공통적인 특징이기도 하다. 카라바조는 세례자 요한 성인을 소재로 한 작품을 여럿 남겼다. 그럼에도 이 작품이 특별한 이유는 살인죄에 대한 교황청 사면을 바라고 기다리던 말년의 작품이기 때문이다. 사면을 위한 도움을 주던 시피오네 보르게세 추기경에게 기증하기 위해 그려졌다고 한다.

바로크라는 이름은 아마도 익숙할 것이다. 르네상스와 매너리즘을 지나 미술사에 등장하여 조각, 회화, 건축 등 예술 다방면을 풍미한 양식이다. 르네상스가 균형과 조화로움의 미술이라면 바로크는 역동성과 대비의 미술로 극명한 차이를 보인다. 17세기 전후 반종교개혁적인 목적으로 시작한 바로크 예술은 시각적인 얼얼함을 주는 듯한 강한 자극으로 사람들의 눈과 마음을 다시 한번 예술 작품 앞에 멈춰 서도록 한다. 바로크 예술 중심지 로마에서 활동한 대표 예술가로는 회화에서 카라바조, 조각에서 잔 로렌초 베르니니를 손꼽는다.

나폴리 출신의 지오반 로렌초 베르니니, 쉽게는 '잔 로렌초 베르니니'는 매너리즘 양식 조각가였던 부친의 작업장에서 대리석을 만지며 자랐다. 1606년 교황 바오로 5세의 부름을 받은 아버지를 따라 로마에 오며 조각가로서 본격적인 훈련을 받게 된다. 시간이 흐르며 성장한 베르니니를 눈여겨본 시피오네 추기경이 삼촌 '교황 바오로 5세'의 흉상을 그에게 주문하며 인연을 맺기 시작한다. 그 흉상은 지금도 보르게세 미술관에서 볼 수 있다. 시피오네 추기경은 남다른 감각을 가진 베르니니의 후원자를 자처하며 여러 작품을 주문했고 보르게세 가문 빌라를 그의 작품으로 꾸몄다.

로렌초 베르니니는 추기경 외에도 교황 우르바노 8세와 이노첸시오 10세의 후원 아래 조각뿐 아니라 건축 등 다양한 영역에서 예술적 영감을 발휘하게 된다. 로마의 산타 마리아 델라 빅토리아 바실리카에 있는 〈아빌라의 성녀

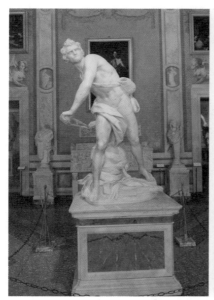
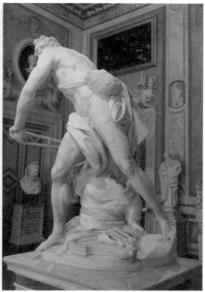

잔 로렌초 베르니니, 〈다비드〉, 1623-1624년, 대리석, 높이 169.5cm

테레사의 희열〉조각, 로마 나보나 광장의 〈4대강 분수〉, 성 베드로 대성당 주
제대가 있는 곳의 천개(발다키노) 장식과 함께 로마 여러 곳에서 그의 넘치는
능력을 볼 수 있다.

　　잔 로렌초 베르니니의 작품은 순간의 미학을 담고 있다. 성경이나 신화 속
인물의 역동적 움직임이 정지된 그 순간에 대해 몰입하게 한다. 앞뒤로 펼쳐
질 움직임뿐만 아니라 전체 사건까지도 상상하게 하는 마법을 부린다. 2 전시
실Sala del Sole에 있는 〈다비드〉도 그러한 작품이다.

　　다윗과 골리앗이 등장하는 성경 속 이야기는 이스라엘과 필리스티아의 전
투를 배경으로 한다. 거인 골리앗을 용기 있는 어린 목동 다윗이 돌팔매로 물
리친 영웅적 서사이다. 약자가 강자를 이기는 흥미로운 내용 때문인지 르네상
스 시대 이후 가장 빈번히 다뤄진 성경 인물 중 하나다. 승리를 기원하고 기념

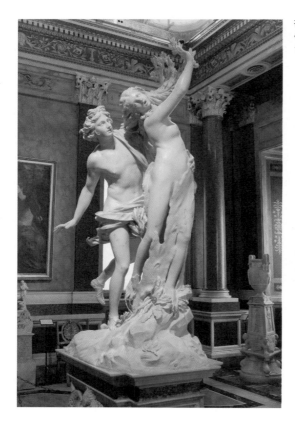

하기 위해 다윗을 창작의 소재로 삼기도 했다.

다양한 〈다비드〉 중에서도 잔 로렌초 베르니니의 〈다비드〉는 특별하다. 이전에는 다윗이 돌을 던지기 전 상대를 바라보는 모습이나 승리의 자세로 등장했다. 하지만 베르니니는 골리앗을 향해 돌을 던지는 순간을 포착했다. 격정적 움직임 속에 마치 시간이 멈춘 것 같은 느낌을 준다. 순간의 움직임 속에 의도치 않게 멈춰진 얼굴은 쉽게 볼 수 없는 진실을 마주하게 한다.

또한 역동적인 다윗의 발아래 좌대에는 갑옷과 검 그리고 '체트라'라는 악기가 있는데 이는 성경 속 이야기를 배경으로 한다. 하지만 단출했을 목동의

체트라에 장식된 독수리 장식은 보르게세 가문을 상징하며 작품 너머 존재하는 작가와 후원자 간의 현실적인 진실 역시 보여 준다.

〈아폴로와 다프네〉에서도 시간이 멈춘 듯한 순간의 진실을 마주할 수 있다. 시피오네 추기경의 주문을 받은 베르니니가 여느 작품보다 오랜 시간 공들여 만들었다고 한다. 살라 디 아폴로 에 다프네Sala di Apollo e Dafne라고 불리는 3전시실에 들어서면 눈으로만 들리는 감탄과 비명이 조용한 전시장에 울려 퍼진다. 한 덩어리 하얀 대리석은 사랑의 다가감과 증오의 멀어짐으로 각자 감정에 최선을 다하는 두 인물을 담고 있다. 이 둘은 질투의 화신이 벌인 짓궂은 장난에 애꿎은 피해자가 되었다.

신화 속 큐피드는 활과 화살을 가진 날개 달린 변덕스러운 아이로 묘사된다. 신성한 사랑 혹은 성적 욕망의 신인 그에게는 2개의 화살이 있다. 금으로 된 화살과 납으로 된 화살이다. 금 화살을 가슴에 맞으면 상대방과 사랑에 빠지게 되고 납 화살을 맞으면 사랑이 급속히 식어 버리고 혐오에 빠지게 된다. 신화에서 아폴로는 거대한 뱀 피톤을 장기인 화살로 무찌르고 우쭐해하며 큐피드를 무시한다. 이에 큐피드는 사랑과 욕망의 화신다운 복수극을 준비한다. 금 화살을 아폴로의 가슴에 쏘아 페네우스강 신의 딸인 님프 다프네를 사랑하도록 만든다. 반대로 다프네에게는 납 화살을 쏘아 아폴로의 사랑을 거부하게 한다. 사랑에 빠진 아폴로는 다프네에게 기쁨의 탄성을 지르며 다가가지만, 사랑을 거부할 수밖에 없는 다프네에게 아폴로는 비명을 부르는 대상이 된다. 도망가던 다프네는 잡힐 순간이 임박하자 아버지에게 '아폴로가 사랑하지 않을 다른 존재로 변신시켜 달라'는 기도를 한다. 그 기도로 다프네는 월계수로 변하게 되었다. 하지만 아폴로는 다프네를 기억하기 위해 월계수 잎으로 만든 관을 쓰거나 월계수로 자신의 악기 리라를 장식하기 시작한다. 이후 이것은 아폴로를 상징하는 식물이 되었고 월계수에 영원히 푸르게 유지되는 능력을 선물로 주었다고 한다.

〈아폴로와 다프네〉 부분

사랑과 증오가 공존하는 이 작품을 오랜 시간 바라보아도 지루하지 않은 것은 신화의 흥미로움이나 젊고 아름다운 두 인물의 얽혀 있는 육체만이 아니다. 어긋난 감정이 만든 순간이 눈을 자극하기 때문일 것이다. 예술가의 상상력이 낳은 초현실적 변신은 스펙타클함 그 자체이다. 다프네의 작은 발은 마치 괴물의 사나운 발톱을 심어 놓은 듯 월계수의 뿌리로 변해 간다. 매끈하고 가녀린 다리 위로 거칠고 두꺼운 나무껍질이 뒤덮는다. 긴 머리카락과 손가락은 서로 연결되며 잎이 무성한 월계수로의 변신을 준비한다. 그리고 그 찰나 아폴로의 왼손에 남은 그녀의 마지막 온기는 영원한 아쉬움의 상징이 된다. 구석구석 변신 과정을 찾아보노라면 작품 주변을 빙글빙글 돌며 오래 머물게 된다.

공간을 바꿔 4 전시실Sala IV로 이동하면 제법 넓은 전시장 안을 하얀 파동으로 채우는 두 인물을 만날 수 있다. 이 〈프로세르피나의 강탈〉은 시피오네 추기경의 주문으로 만들어져 교황 바오로 5세 별세 후 선출된 그레고리오 15세에게 선물로 전해졌다. 로마 신화 속 프로세르피나(페르세포네)를 보고 사랑에 빠진 플루톤이 그녀를 납치한다는 이야기를 배경으로 한다. 플루톤(하데스)은 사후 세계의 왕이다. 쌍지창, 왕관, 머리가 셋 달린 개 '케르베로스'가 정체를 암시해준다. 강한 힘을 가진 신이지만 지하의 어둠과 고독 속에 홀로 살아가야 하는 운명이기도 했다. 어느 날 지상의 꽃이 핀 들판에 있던 아름다운 여인을 보고 사랑에 빠진다. 곡물의 여신 케레스의 딸 프로세르피나였다. 플루

〈아폴로와 다프네〉 이야기는 고대 로마의 시인 오비디우스Publius Ovidius Naso의 저서 『변신 이야기Metamorphoses』가 원천이다. 기원후 8년에 완성된 『변신 이야기』에서 오비디우스가 수집하고 정리한 그리스 로마 신화는 250편에 달한다. 르네상스 이후 수많은 예술 작품의 소재가 된 〈아폴로와 다프네〉, 〈레다〉, 〈나르시스〉, 〈이카루스의 추락〉, 〈메두사의 머리를 든 페르세우스〉, 〈베누스와 아도니스〉, 〈아폴로와 마르시아스〉, 〈피그말리온〉, 〈프로세르피나의 강탈〉 등의 내용은 모두 오비디우스가 수집하고 정리한 『변신 이야기』를 참고한 것이다. 르네상스가 시작되며 다시 시작된 그리스 로마 문학에 대한 탐구는 예술 작품에도 큰 영감을 주며 다양한 작품의 소재로 사용된다.

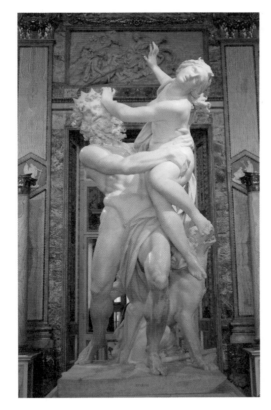

잔 로렌초 베르니니,
〈프로세르피나의 강탈Ratto di Proserpina〉,
1621-1622년, 대리석, 높이 256cm

톤은 그 누구도 지하 세계에서 자신과 살아가기를 원치 않는 것을 알았기 때문에 청혼보다는 납치라는 어둡고 음흉한 방법을 선택해 그녀를 얻으려 한다. 마치 작품에서 보이는 장면처럼 말이다.

꽃향기와 푸른 자연, 태양의 따스함을 사랑하는 프로세르피나에게 어둡고 차가운 지하 세계로의 동행은 지옥과 마찬가지일 것이다. 지하의 고독 속으로 가고 싶지 않은 프로세르피나의 저항은 처절하다. 하지만 강하게 거부하는 표정과 몸짓도, 일그러진 얼굴 위로 힘없이 흐르는 하얀 눈물도 강력한 플루톤의 힘 앞에는 아무 소용이 없다. 플루톤의 강한 손은 허벅지와 허리를 헤어 나올 수 없이 강하게 휘감고 있다. 이는 자연의 섭리를 말해 주는 것도 같다. 따스한 봄과 여름을 사랑한다 해도 겨울이 오면 생명의 푸름도 차가운 땅 밑으로 숨게 마련이다. 피할 수 없는 시간의 흐름은 아무리 저항하고 밀어내도 이겨낼 수 없다.

그럼에도 불구하고 한 덩어리 대리석 안에서 프로세르피나는 눈을 맞추며 관객들에게 도움을 호소하는 듯하다. 이를 경계하듯 지옥문을 지키는 케르베로스는 서로 다른 방향으로 향하는 세 머리로 지하 세계의 왕이 향하려는 길을 지켜준다.

이후 이야기는 딸의 실종으로 슬픔에 빠진 여신 케레스가 곡물을 더 이상 돌보지 않자 알곡이 자라지 않고 땅이 황폐해지는 것으로 이어진다. 찰나를 다룬 작품을 통해 전체 이야기에 호기심을 갖고 찾아보도록 하는 신비한 힘을 보여 준다.

살라 델 글라디아토레Sala del Gradiatore라고도 불리는 6 전시실Sala VI에서 베르니니의 초기작 〈아이네이아스와 안키세스〉를 볼 수 있다. 독특한 형상이 눈길을 끄는 이 작품은 로마 건국 신화에 등장하는 트로이 영웅 아이네이아스가 아버지 안키세스와 아들 아스카니오스와 함께 이탈리아 반도에 도착하는 장면을 묘사한다. 안키세스는 왼손에 집안의 수호신 조각상을 소중히 들고 있고, 어

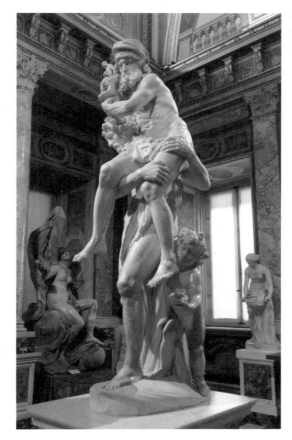

린 아스카니오스는 다소 겁먹은 듯 왼손에 작은 불꽃이 타오르는 램프를 들고 앞길을 조심스레 밝히고 있다. 표면적으로는 삼부자의 모습을 다루었지만 로마의 기원이 되는 신화 인물을 통해 시피오네 보르게세 추기경이 교회에 크게 공헌했음을 보여 주는 목적이 담겨 있다고 한다.

Firenze

피렌체

우피치 미술관
피렌체 아카데미아 미술관
메디체오 라우렌치아노 단지

우피치 미술관

Galleria degli Uffizi

르네상스의 도시 피렌체 중심에는 베키오 궁전과 궁전을 감싸고 있는 시뇨리
아 광장 그리고 미켈란젤로의 〈다비드〉가 있다. 그 중심과 연결된 한쪽 골목
에는 ㄷ자 형태로 된 긴 회랑을 가진 3층 건물이 마치 그림 속 투시도법을 그
리기 좋은 모델처럼 길게 들어서 있다. 이 건물이 바로 우피치 미술관이다. 그
리고 건물에 감싸진 골목은 '피아찰레 델리 우피치Piazzale degli Uffizi' 즉 '우피치의

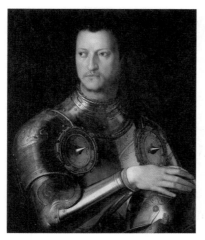

작은 광장'이라고 불리는 곳이다.

르네상스 예술 도시 피렌체의 얼굴 격인 미술관치고는 건물의 인상이 예술적이라기보다 오히려 단정한 위압감에 더 가까운 것 같다. 건물 외벽을 감싸는 사각형 창문들과 그 위를 번갈아 장식하는 삼각형과 아치 형태 장식들의 규칙적인 반복이 아마도 그 첫인상의 이유였을 것이다.

사실 이 건물은 아름다움과 예술을 논하기 위한 곳으로 처음부터 계획된 것은 아니다. 오히려 피렌체 최고 권력의 필요에 의한 행정 건물로서 설계된 공간이었다.

우피치 미술관 건물은 1537-1569년까지 피렌체 영주였던 코시모 1세 데 메디치의 정치적인 필요에 따라 계획되었다. 당시 피렌체의 여러 행정 부처가 각기 다른 곳에 있었는데 코시모 1세는 정부청사로 사용하던 베키오 궁전 근처에서 자신의 통솔력이 직접 신속하게 전달될 수 있도록 주요 행정 부처를 모으려고 했다. '우피치'가 사무실을 뜻하는 어원을 갖고 있는 것과도 어울린다. 또한 현재 미술 작품 거래를 목적으로 하는 전시장인 갤러리gallery 즉, 갈레리아galleria라는 단어 역시 생각해 보게 한다. 원래 회랑이나 긴 복도를 의미하

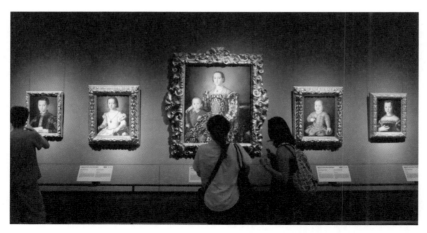

65 전시실에서는 코시모 1세 데 메디치와 부인 엘레오노라 톨레도, 자식들의 초상화를 볼 수 있다. 이를 그린 아뇰로 브론치노는 코시모 1세 데 메디치의 궁정에서 활약한 화가로 메디치 가문 사람들의 모습을 사실적이고 섬세한 붓 터치로 남겼다. 특히 〈엘레오노라 디 톨레도와 아들 조반니의 초상화〉는 이 중에서도 압권이다. 또한 우피치 미술관의 첫 시작을 연 프란체스코 1세 데 메디치의 어린 시절도 볼 수 있다.

는 건축 용어인데 그 기다란 공간에서 예술 작품을 전시하던 전통을 이어받아 미술관을 의미하게 되었다. 우피치 미술관뿐만 아니라 베네치아 아카데미아 미술관Gallerie dell'Accademia di Venezia이나 보르게세 미술관Galleria Borghese 등도 여전히 '갈레리아'로 소개하며 상업적 의미의 공간으로 불리기 전의 이탈리아 전통을 고수하고 있다.

　우피치 광장에서 미술관을 바라보면 기다란 건물 밖으로 토스카나 출신 위인 28명의 조각이 설치되어 있다. 무표정하고 질서 정연한 외벽에 예술적 숨통을 트이게 하며 생기를 불어 넣는다. 19세기에 만들어진 이 조각상은 서양 문화의 여러 방면을 화려하게 꽃피운 토스카나인들을 보여 준다(토스카나는 피렌체가 포함된 주 이름이다). 좌대에는 위대한 이들의 정체가 새겨져 있는데, 미켈란젤로나 레오나르도 다 빈치와 같은 르네상스 예술가뿐 아니라 단테나 보카

우피치 미술관 외벽에 등장하는 토스카나의 위인들

치오와 같은 문학가, 피렌체 르네상스 예술의 위대한 후원자인 로렌초 일 마니피코(로렌초 데 메디치) 등도 있다.

미술관 건물의 설계와 건설은 1560-1580년 사이 르네상스 예술가들의 생애를 다룬 책『미술가 열전』(원제는 Le vite de' più eccellenti pittori, scultori e architettori로 '더욱 뛰어난 화가, 조각가, 건축가들의 삶' 정도의 의미이다. 국내에는『르네상스 미술가 평전』시리즈 등으로 소개되어 있다)을 지은 조르조 바사리가 담당했다. 미술 사학자로 널리 알려진 그가 건축 분야에서까지 활동했다는 점은 르네상스 시대가 선호하던 다방면에 능력 있는 인재상을 다시금 떠오르게 한다.

피렌체 정치의 핵심과도 같은 건물에 예술의 바람이 불기 시작한 것도 메디치 가문에 의해서였다. 코시모 1세 데 메디치의 역할을 이어받은 아들인 프란체스코 1세 데 메디치Francesco I de' Medici는 일부 공간을 메디치 가문의 다채로운 수집품을 보관하는 장소로 사용하기 시작한다. 이후 시대가 흐르며 이곳은 대중에게 영구적으로 공개된 전시장으로 변하게 된 것이다. 지금까지 보전된 수

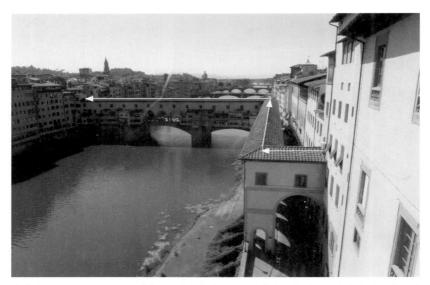

바사리 복도Corridoio Vasariano는 베키오 궁전에서 시작해 우피치 미술관, 베키오 다리의 건물 위를 지나 아르노 강 건너편에 있는 메디치 가문의 주거지이던 피티 궁전Palazzo Pitti에까지 연결된다. 이곳의 시작은 1565년으로 거슬러 올라간다. 당대 영주 코시모 1세 데 메디치는 정부 기관이 있던 베키오 궁전부터 주거지가 있던 피티 궁전까지 쉽고 안전하게 지나고 싶어 했다고 한다. 그 주문에 따라 조르조 바사리는 여러 건물 꼭대기 층과 건물 내부를 통과하도록 통로를 이어 메디치 가문만을 위한 760미터의 복도를 5개월 만에 완성하였다. 이 숨겨진 복도를 개방하는 시기에 맞춰 피렌체를 방문해 보는 것도 의미 있을 것이다.

많은 예술 작품들은 프란체스코 1세 데 메디치가 옮긴 메디치 가문의 수집품을 바탕으로 이후에 추가된 것들이다. 우피치 미술관에서는 고대 로마와 르네상스의 예술 작품뿐만 아니라 12-18세기까지의 수집품을 볼 수 있다.

우피치 미술관 실내에 들어서면 프란체스코 1세 데 메디치 때 추가된 그로테스크 양식을 따른 천장 장식이 눈길을 끈다. 흔히 기괴하고 부조화스럽다는 의미로 사용하는 '그로테스크'라는 단어는 동굴에서 발견된 양식이라는 뜻도 갖고 있다. 단어의 발단은 한창 고대 로마 유적 발굴 사업이 벌어지던 15-16세기로 거슬러 올라간다. 고대 유적에 대한 높은 관심으로 네로 황제의 도무스

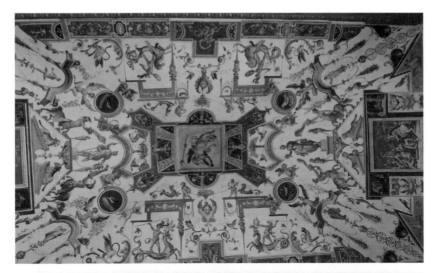

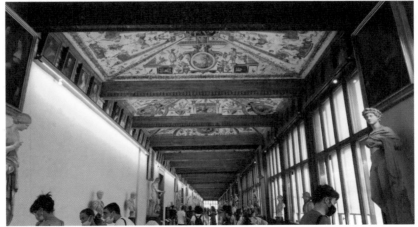

아우레아(Domus Aurea, 황금 궁전) 등 고대 로마 건물의 흔적을 땅속 깊은 곳에서 발굴하였다. 비례, 조화, 균형과 같은 고대의 이상미를 담고 있으리라는 예상과 달리 발굴된 벽화 장식들은 동식물과 인간 등이 기괴하게 변형된 모습이었다. 당대 사람들은 동굴을 의미하는 그로타grotta라는 단어를 이용해 그들이

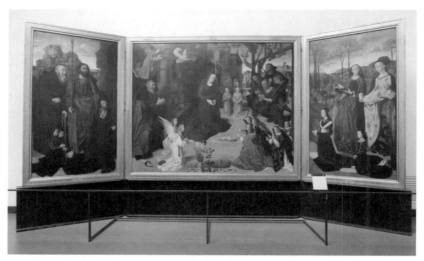

휴고 반 데어 구스, 〈천사들과 토마스 성인, 안토니오 아바테 성인, 마르게리타 성녀, 마리아 막달레나 성녀, 그리고 포르티나리 가족과 함께하는 목동들의 경배(뒷면 수태고지)〉, 1478년경, 목판에 유채, 274×652cm(펼쳤을 때)

느낀 생소함과 기괴함을 표현했고 이를 예술가들은 예술적 영감으로도 십분 활용했다.

르네상스 하면 흔히 이탈리아에서 만들어진 크고 작은 작품들을 떠올린다. 하지만 북유럽 지역에서도 특유의 감각 토대 위에서 르네상스 예술을 창조해 냈다. 우피치 미술관의 15 전시실에 가면 어딘가 다른 느낌을 주는 작품이 거대하게 펼쳐져 있다. 북유럽 르네상스의 대표 작가 중 하나인 휴고 반 데어 구스Hugo van der Goes가 피렌체 은행가 톰마소 포르티나리Tommaso Portinari, 1428-1501의 주문으로 제작해 피렌체로 옮긴 작품이다. 3단으로 이루어진 작품의 좌우 하단부에는 톰마소 포르티나리의 가족들이 플랑드르 지역의 옷차림을 하고 무릎을 꿇고 성스러운 아기 예수의 탄생에 동참하고 있다. 또한 그림 정중앙 하단에는 하얀 아이리스, 붉은 백합, 짙은 보랏빛 매발톱꽃 등의 등장하며 아기 예수에게 다가올 수난과 이를 지켜봐야 하는 성모 마리아의 고통을 미리 알려 주

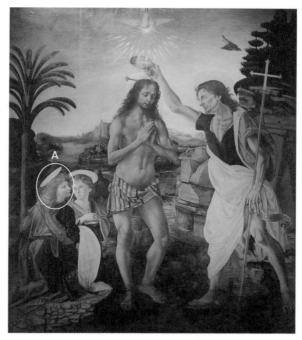

안드레아 델 베로키오, 〈그리스도의 세례Battesimo di Cristo〉, 1470-1475년경, 목판에 유채와 템페라, 177×151cm

는 역할을 한다.

북유럽의 플랑드르는 실제 삶의 모습을 배경 삼아 인물을 사실적으로 묘사하는 특징을 가진다. 이상적인 아름다움이나 고전적인 분위기를 추구하는 이탈리아와는 다른 신선함을 준다. 작품 재료 역시 프레스코화나 템페라를 주로 사용한 이탈리아와 달리 세밀하고 정확한 묘사가 가능한 유화 작품이 대부분이다. 또한 이탈리아의 많은 그림이 그리스 로마 신화와 그리스도교 문화를 소재로 한 이야기를 다루었던 것과 다르게 풍경화, 정물화, 풍속화 등이 등장하며 현대 미술의 한 모습을 앞서 보는 듯한 인상을 주기도 한다. 교회와 귀족 중심으로 발전한 이탈리아 르네상스 예술과 달리, 북유럽 르네상스 예술은 중세를 지나 무역을 통해 부를 축적한 부유한 상인과 시민들이 작품을 주문한

데서 차이가 나타났을 것이다.

　레오나르도 다 빈치 관련 작품을 모아 놓은 35 전시실에 가면 낯선 작가의 작품이 어둑한 전시장 한편에서 환한 조명을 받고 있다. 그 낯선 작품의 작가는 안드레아 델 베로키오Andrea del Verrocchio로 다 빈치의 어릴 적 스승이다. 당대에는 제자가 스승의 작품에 참여하는 것이 자연스러운 분위기여서 베로키오의 〈그리스도의 세례〉에 다 빈치의 흔적이 남겨지는 계기가 되었다. 이 작품은 예수 그리스도 공생활의 첫걸음을 알리는 성스러운 세례를 세례자 요한으로부터 받는 장면을 담은 그림이다. 두 주인공 주변으로 지상 세계로 온 어린 두 천사가 등장하여 예식의 성스러움을 더욱 강조한다. 긴 곱슬머리에 부드러운 명암의 얼굴을 가진 천사(137쪽 A)가 당시 한창 수련 중이던 다 빈치의 솜씨라고 한다.

　41 전시실에는 미켈란젤로의 원형圓形 그림 한 점을 만날 수 있다. 〈시스티나 성당 천장화〉나 〈최후의 심판〉과 같은 대형 프레스코를 주문받기 전에 그린 이 작품은 피렌체의 부유한 상인 아뇰로 도니Agnolo Doni가 1504년 귀족 가

미켈란젤로, 〈성가족Sacra Famiglia〉, 1505-1506년,
목판에 템페라, 지름 120cm

문 출신 막달레나 스트로치Maddalena Strozzi와의 결혼과 딸의 탄생을 축하하기 위해 주문한 것으로 알려졌다. 성스러운 가족을 뜻하는 〈성가족〉은 다양한 작가의 작품에서 등장하는 소재이다. 아기 예수와 성모 마리아, 아버지 요셉은 그리스도교적인 가족의 모범으로서 작품에 표현된다. 미켈란젤로의 〈성가족〉은 〈톤도 도니Tondo Doni〉라는 이름으로 불리기도 하는데 주문자의 가문명인 '도니'와 원형, 둥근 물건을 의미하는 '톤도'가 합쳐진 이름이다. 쉽게 풀어보면 '도니 가문의 원형 그림' 정도로 해석할 수 있다.

　아기 예수, 성모 마리아, 요셉이 서로 얽히고설켜 마치 한 몸처럼 살가운 가족 같다. 작품 중심에 크게 자리 잡은 성모 마리아의 자세는 〈라오콘〉의 모습을 연상하게 한다. 이 때문에 완성 시기를 〈라오콘〉이 로마에서 발견된 1506년 이후로 추측한다. 성가족 뒤로 자리 잡은 배경을 자세히 보면 〈벨베데레의 아폴로〉를 닮은 자세와 머리 장식 등을 한 인물들도 발견된다. 이들은 이교도의 신 혹은 신도들을 연상시키며 난간을 통해 성가족과 분리되어 있는 것을

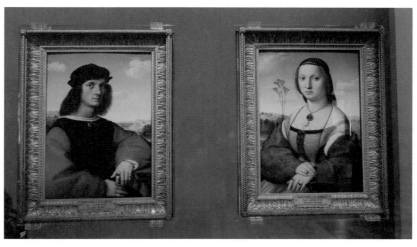

라파엘로, 〈아뇰로 도니의 초상Ritratto di Agnolo Doni〉, 〈막달레나 스토로치의 초상Ritratto di Maddalena Strozzi〉, 1504-1507년경, 각 63.5×45cm, 목판에 유채

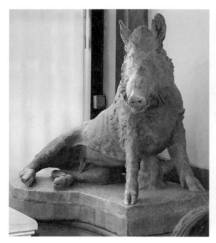
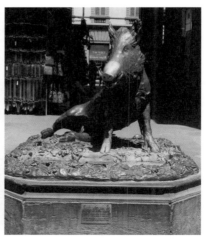

작가 미상, 〈멧돼지Cinghiale〉, 기원전 2-1세기, 대리석, 높이 95cm

〈작은 돼지의 분수La Fontana del Porcellino〉, 1640년경, 청동, 로지아 델 메르카토 누오보, 첫 청동 복제품 이후 현재는 새롭게 복제한 작품이 설치되어 있다.

볼 수 있다. 난간에 보이는 짙은 갈색 낙타 털옷을 걸친 어린 세례자 요한을 통해 세례의 의미를 다시금 생각하게 한다.

마치 거대한 후광처럼 작품을 돋보이게 하는 금색 원형 액자도 흥미롭다. 액자에는 다섯 얼굴이 입체적으로 표현되어 있는데 높은 곳 중심에 있는 예수 그리스도와 성경 속 네 예언자를 표현한 것이다. 또한 액자에는 3개의 초승달 무늬가 숨겨져 있는데 이는 막달레나 스트로치Maddalena Strozzi의 가문을 의미한다. 41 전시실에서 펼쳐지는 아뇰로 도니와 막달레나 스트로치의 이야기는 라파엘로가 그린 〈아뇰로 도니의 초상〉과 〈막달레나 스토로치의 초상〉으로 이어지며 전성기 르네상스 회화를 맛을 느끼게 한다.

가끔은 원본보다 오히려 복제품이 더 큰 유명세와 인기를 얻는 경우가 있다. 우피치 미술관의 코리도이오 디 포넨테Corridoio di Ponente에 있는 〈멧돼지〉 조각상이 대표적이다. 피렌체 시내에 가죽 제품 노점상들이 모여 있는 로지아 델 메르카토 누오보Loggia del Mercato Nuovo 입구에는 〈작은 돼지의 분수〉라는 명소가 있

다. 전 세계의 여행객들이 청동으로 복제된 멧돼지 조각상을 만지며 사진 찍는 데 여념이 없다.

〈작은 돼지의 분수〉의 실제 주인공인 〈멧돼지〉는 지금은 사라진 기원전 3세기의 고대 그리스 청동 조각상을 바탕으로 기원전 1-2세기에 대리석으로 복제한 것으로 알려져 있다. 사냥감이 되어 잔뜩 겁에 질린 멧돼지를 사실적으로 표현하고 있어 사냥과 관련된 다른 조각과 함께 설치되었을 것이라고 추측하기도 한다.

이 고대 작품은 1556년 로마에서 발굴되며 교황청이 소유하게 되었다. 이후 교황 비오 4세가 코시모 1세 데 메디치에게 선물하며 피렌체에서의 여정을 시작하게 된 것이다. 피렌체에 온 〈멧돼지〉는 청동으로 복제되어 분수 형태로 현 위치에 설치되기에 이르렀고, 피렌체를 방문하는 전 세계인이 기억하는 〈작은 돼지의 분수〉의 시작을 알리게 된다. 유명세로 포장된 수많은 예술 작품 속에 생각보다 더 많은 이야기가 숨겨져 있음을 멧돼지에서 작은 돼지로 정체가 바뀐 이 작품을 보며 알 수 있다.

전시장에 작품을 설치하는 단순한 규칙 하나가 있다. 평면 회화 작품은 벽에 걸고, 360도 전체를 보아야 하는 입체 작품은 전시장 중앙에 놓는다는 것이다. 우피치에는 이 규칙을 깨는 작품이 하나 있다. 사각형으로 된 8 전시실 중심에 놓인 평면 회화는 관람객들이 입체 작품처럼 빙글빙글 돌며 바라본다. 르네상스 대표 화가 피에로 델라 프란체스카_{Piero della Francesca}의 〈페데리코 다 몬테펠트로와 바티스타 스포르자 우르비노 공작 부부〉이다. 유난히 유명 작품이 많은 르네상스 시대의 초상화 중에서도 앞뒤를 함께 보여 주는 독특한 구성과 주문자의 사연 때문에 수많은 이들의 걸음을 멈춰 세우는 대표작이다.

주문자이자 그림 속 주인공은 제목에서 드러나듯 15세기 우르비노의 공작 페데리코 다 몬테펠트로와 부인 바티스타 스포르차이다. 예술을 적극 후원하며 우르비노를 르네상스 양식의 대표 도시로 만든 영주로도 유명하다.

피에로 델라 프란체스카, 〈페데리코 다 몬테펠트로와 바티스타 스포르자 우르비노 공작 부부I duchi di Urbino Federico da Montefeltro e Battista Sforza〉, 1473~1475년경, 목판 위에 유채, 각 47×33cm

그림 앞뒤를 모두 볼 수 있는 독특한 형태의 액자에 보관되어 있다.

불의의 사고로 얻은 신체적 불완전함을 가리려는 듯 그의 다른 초상화처럼 이 작품도 좌측면 얼굴을 보여 준다. 눈가의 주름과 사마귀에서 세월의 흔적이 엿보이는 가운데 감정을 감추듯 굳게 입술을 다문 채 아내를 바라보고 있다. 그를 마주하는 여인은 공작 부인임을 보여 주려는 듯 화려한 자수가 놓인 소매와 진주 목걸이, 머리 장식이 보인다. 또한 치장한 차림과 대비되는 하얀 얼굴이 당대에 화장법을 뛰어넘는 또 다른 의미를 가지고 있는 듯한 인상도 받게 된다.

이들 공작 부부의 우아한 옷차림과 그 뒤로 펼쳐지는 이탈리아 중부 마르케Marche 지역의 아름다운 풍경에도 불구하고 깊고 슬픈 사연은 수백 년이 지난 오늘날의 관객에게까지 전달되어 더욱 애처롭게 바라보게 한다. 이 작품은 1473-1475년경 그려진 것으로 알려져 있다. 그림 속 바티스타 스포르차는 1472년의 어느 날 27살의 젊은 나이에 급작스러운 병으로 세상을 떠나게 된다. 결국 그림 속 마주 보고 있는 이들은 같은 세상 속에서 함께 살을 맞대고 살아가던 시기가 아닌 공작 부인 사후에 그려진 부부 초상화인 것이다.

은유적이고 상징적인 표현에 능했던 피에로 델라 프란체스카답게 초상화 뒷면에 담긴 알레고리적인 표현으로 이들의 사연을 들려준다. 정면에서 보았던 분리된 부부의 초상화의 뒷면에는 각 주인공이 여러 인물들과 함께 마차를 타고 있는 것이 보인다. 페데리코 다 몬테펠트로의 초상화 뒷면을 보면 용병 대장Condottiero으로 활약했던 사실에 어울리는 갑옷 입은 모습을 볼 수 있다. 뒤로는 승리를 상징하는 여인이 승리의 월계관을 씌워 주며 그가 이룬 수많은 승리를 찬양하는 듯 서 있다. 4가지 미덕을 상징하는 4명의 여인들은 각기 다른 기물들을 들고 그의 붉은 마차 위에 함께 앉아 있다. 칼과 저울을 든 인물은 '정의', 거울을 든 인물은 '신중', 부러진 기둥을 든 인물은 '용기', 뒷모습만 어렴풋이 보이는 인물은 '절제'를 의미한다.

바티스타 스포르차의 초상화 뒷면에도 마차를 탄 그녀의 모습이 등장한다.

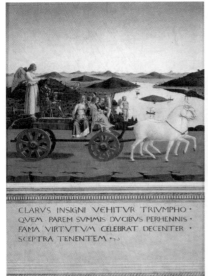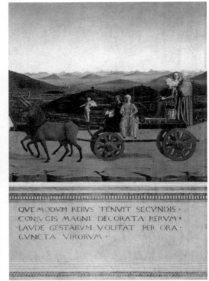

CLARVS INSIGNI VEHITVR TRIVMPHO ·
QVEM PAREM SVMMIS DVCIBVS PERHENNIS ·
FAMA VIRTVTVM CELEBRAT DECENTER ·
SCEPTRA TENENTEM ⊶

QVE MODVM REBVS TENVIT SECVNDIS ·
CONIVGIS MAGNI DECORATA RERVM ·
LAVDE GESTARVM VOLITAT PER ORA ·
CVNCTA VIRORVM ·

그림 뒷면의 모습

주변의 여인들 역시 각기 다른 기물을 갖고 있다. 바티스타 스포르차가 품에 안은 펠리컨은 '자선', 한 손에 든 성체와 성합은 '신앙', 등 돌린 모습은 '희망'을 상징하며, 얼굴만 보이는 인물은 '절제'를 의미한다. 그들이 탄 마차를 뿔이 달린 유니콘이 끄는 것을 발견할 수 있는데 전설 속에서 유니콘은 정결을 지킨 여인만이 이끌 수 있다는 상상의 동물로 표현된다.

공작 부부의 초상화 뒷면에 등장하는 '정의, 신중, 용기, 자선, 신앙, 희망, 절제'라는 7가지 미덕을 다시 한번 알려 주려는 듯 연결된 9 전시실에는 15세기 르네상스 화가 피에로 델 폴라이올로Piero del Pollaiolo와 젊은 시절의 산드로 보티첼리가 그린 7개의 덕을 상징하는 여인들의 그림이 있다. 미덕 혹은 악덕 등 상징화된 인물이나 기물을 이용하여 퍼즐을 짜 맞추는 것처럼 어떤 이야기를 만들어 내는 알레고리화는 르네상스 시대에 많이 그려졌다.

피에로 델 폴라이올로, 산드로 보티첼리의 7가지 미덕을 상징하는 여인들 그림.
좌측부터 '용기, 절제, 신앙, 자선, 희망, 정의, 신중함' 순이다.

〈페데리코 다 몬테펠트로와 바티스타 스포르자 우르비노 공작 부부〉의 초상화 뒤로 등장하는 7가지 미덕을 담은 알레고리화와 그 아래 라틴어 문장에는 공작 부부에 대한 찬사가 담겨 있어 신앙적으로나 도덕적으로나 부부로서 역할을 충실히 한 초상화 속 주인공들의 삶의 이야기를 작품 주변을 빙글빙글 도는 관객에게 눈으로 전해 준다.

필리포 리피의 그림은 짙푸른 파란색이 유독 아름답다. 가상 입체 공간에 자리 잡은 대상들의 그림자를 최소화해 그림의 색을 더욱 밝고 서정적이고 달콤하게 표현한다. 그에게 손맛을 전수받은 산드로 보티첼리의 그림에서 스승인 리피의 영향이 느껴진다.

다소 낯선 이름일지 모르지만 필리포 리피는 피렌체에서 시작되는 초기 르네상스 대표 화가 중 하나이다. 선명한 외곽선으로 형태를 정확히 묘사하고 그 안을 화사하고 우아한 색으로 채우던 피렌체 르네상스 회화의 전형을 보여 준다.

〈성모자와 두 천사〉는 8 전시실의 넓은 공간을 차지하며 젊은 성모 마리아의 우측면 모습을 관객에게 드러내고 있다. 턱선과 콧날, 단정히 포갠 양손은

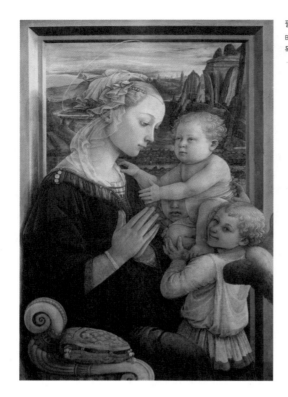

필리포 리피, 〈성모자와 두 천사Madonna col Bambino e Due Angeli〉, 1460~1465년경, 목판 위에 템페라, 95×62cm

선명한 외곽선을 통해 선명하게 형태가 전달된다. 섬세하고 우아한 진주 머리 장식은 성모 영혼의 고귀함을 표현한다. 머리 위로 보일 듯 말 듯한 가늘고 둥근 선은 중세와는 다른 가볍고 산뜻한 후광을 보여 주며 르네상스 시대에 어울리는 살냄새 나는 성인의 모습을 상상하게 한다.

무표정한 듯 혹은 슬픔이 묻어나는 옆모습의 성모는 반쯤 감긴 눈이다. 아기 예수를 바라보는 것 같기도 하고 고통스러운 십자가형으로 삶을 마칠 아들의 미래를 상상하며 마음의 준비를 하는 것도 같다. 천사들이 받치고 있는 곱슬머리의 아기 예수는 작은 오른손으로 마리아의 어깨를 짚었다. 순수한 아이처럼 안아 달라 조르는 듯도 하고 슬퍼하는 모친을 위로하는 듯도 하다. 또한

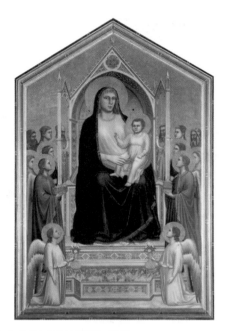

조토 디 본도네, 〈천사들, 성인들과 함께 있는 성모자 Madonna col Bambino in trono, angeli e santi〉,
1300-1305년경, 목판 위에 템페라(배경 도금), 325×204cm

조토 디 본도네 Giotto di Bondone는 중세와 르네상스를 이어주는 작가이다. 중세적인 모습과 초기 르네상스적인 표현들이 작품 속에 등장한다. 중세 이후에 등장한 르네상스 미술 속 아름다운 인체를 보다가 중세적 느낌이 강한 그림을 보면 어딘가 어색한 느낌이 든다. 하지만 중세에는 신과 성인들을 도식화된 방법으로 표현함으로써 초월적 존재의 신성함과 위엄을 보여 주려 했다. 그렇기 때문에 '실제 인체처럼 사실적으로 잘 그렸다' 혹은 '아름다운 인체의 비율로 모습으로 잘 그렸다'와는 다른 기준이다. 이 사실을 기억하며 작품을 대하면 중세 미술이 새롭게 보인다. 그리고 르네상스 작품에 여전히 남아 있는 중세적 표현 방법도 발견할 수 있다.

천사 중 하나는 미소 지은 채 그림 밖 사람들과 눈을 맞추고 있어 그림 속 세계에서 펼쳐지는 성스러운 이야기에 더욱 귀 기울이게 한다.

　성모가 등장하는 르네상스 작품을 보다 보면 성모 마리아가 예술가들에게 무슨 의미였을까 생각하게 된다. 현대에는 오랜 역사를 지닌 종교의 신화적 인물 중 하나로 여길 수 있겠지만 르네상스 작가들에게 마리아는 종교적 의미

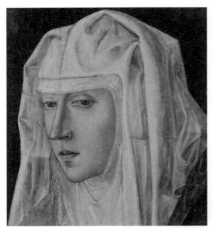

안토넬라 다 메치나, 〈책 읽는 성모 마리아〉 부분,
1460년경, 목판 위에 유채와 템페라, 38.7×26cm,
폴디 페촐리 미술관, 밀라노

라파엘로, 〈세지올라의 성모 마리아Madonna della Seggiola〉 부분,
1513-1514년경, 목판 위에 유채, 지름 71cm, 피티 궁전, 피렌체

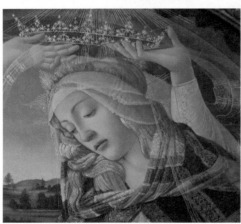

산드로 보티첼리, 〈천사들과 있는 성모자〉
혹은 〈마니피캇의 성모 마리아〉 부분, 1483년경,
목판 위에 템페라, 지름 118cm

를 넘어서는 듯하다. 왜냐하면 포근한 어머니상뿐 아니라 예술가가 동경해 온
여인의 이상향을 화면 속에 살아 숨 쉬게 하려는 작가의 노력이 느껴질 때가
많기 때문이다. 물론 신앙심의 발휘일 수도 있겠지만 그림 속 성모는 마치 그
리스 신화 속 피그말리온의 이야기를 떠오르게 하는 아름다운 모습으로 늘 관
객을 마주한다. 그리고 작가들마다의 미적 관점을 알려 주는 것 같아 흥미롭

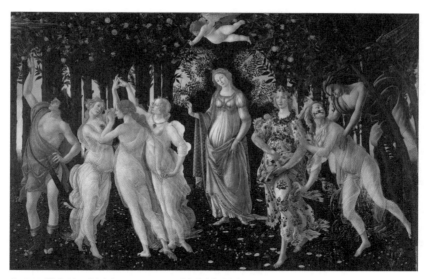

산드로 보티첼리, 〈라 프리마베라La Primavera〉, 1480년경, 목판에 템페라, 207×319cm

게 바라보게 된다.

산드로 보티첼리는 피렌체 르네상스의 아이콘과도 같다. 인물에서든 자연에서든 그의 작품에는 늘 화사한 아름다움이 느껴진다. 그리스 로마 신화를 배경으로 하는 작품이나 종교적 주제에서도 동일하다(물론 그의 인생 후반기 작품은 또 다른 느낌을 주기도 하지만…).

우피치 미술관의 10 전시실에서 14 전시실까지는 보티첼리 그림들로 가득하다. 휴대전화를 높이 든 사람들이 유난히 북적이는 모습은 이 작품들 중 대표작이 무엇인지 쉽게 알 수 있게 한다. 그리고 물감과 나무판으로 된 사물이 내뿜는 향기에 이끌리듯 다가가는 자신을 발견하게 된다. 후각이 아닌 눈으로 맡고 머리로 상상하는 그런 향이다.

인파를 넘어 도착한 한 그림에서는 쌉쌀한 풀 냄새와 달콤한 꽃향기가 뒤섞여 그림자 깔린 습한 숲에서 벌어진 신들의 향연에 참여하게 한다. 산드로

보티첼리의 손꼽히는 유명작인 〈라 프리마베라〉는 '봄'이라는 뜻을 갖고 있다. 1480년경 주문되었으며 메디치 가문의 한 빌라 내 침대 머리맡에 걸려 있었다고 한다.

월계수와 오렌지 나무가 두드러지게 눈에 띄지만 그림 속에는 130종이 넘는 식물이 표현되어 있다고 한다. 이를 배경으로 선 9명은 신화 속 인물들로 각자의 정체를 몸짓과 옷차림, 상징물들로 보여 주며 봄이 만드는 싱그러운 탄생의 기운을 느끼게 한다.

3미터가 넘는 폭을 가진 작품 앞에 서면 '제법 큰 화면의 어디를 먼저 보아야 할까?' 하는 생각이 든다. 수평으로 나열된 인물 모두 주인공처럼 매혹적이어서 자기 이야기를 먼저 보라고 아름다운 몸으로, 치장으로, 몸짓으로 마치 경쟁을 벌이는 것 같다. 그림 중심에는 하얀 드레스 차림에 화려하기 그지없는 붉은 천으로 한쪽 어깨와 팔다리를 감싼 여인이 관객을 바라보고 있다. 눈을 가린 채 화살을 겨누는 큐피드가 머리 위로 날고 있어 그녀의 정체가 미의 여신 '베누스'임을 짐작하게 한다. 베누스는 그림 속에 흐르는 이야기가 아름

다움과 사랑, 그리고 그 결실이라는 사실을 간접적으로 알려준다.

우측으로 시선을 옮겨보면 봄의 의미를 가장 잘 나타내는 인물들이 등장한다. 마치 무게가 없는 존재처럼 하늘에 떠 있는 남성이 입김을 불려는 듯 입에 한가득 공기를 머금고 한 여인의 겨드랑이에 손을 넣어 들어 올리려 하고 있다. 푸른빛을 띤 이 남성은 서쪽에서 부는 바람을 상징하는 신 제피로스이다. 제피로스는 온몸이 비치는 얇은 천을 걸친 님프 클로리스를 들어 어딘가로 옮기려 한다. 클로리스는 봄과 꽃을 관장하며 식물을 자라게 하는 성장의 여신이다. 젊은 남녀의 모습으로 표현된 제피로스와 클로리스의 결합은 새봄을 알리는 신호탄처럼 겨울이 지나간 땅에 꽃과 식물이 자라게 한다는 이야기를 해준다.

이들 옆으로 온갖 식물로 머리와 옷을 치장하고도 모자라 꽃을 한아름 안은 채 초록의 땅 위에 형형색색 꽃을 뿌리고 있는 여인이 보인다. 꽃의 여신 플로라Flora이다. 클로리스와 동일한 여신으로 표현되기도 하는데, 제피로스와 결혼한 후 꽃의 여신 플로라로 변신한다고도 한다.

그림의 중심부, 베누스의 오른손이 향하는 곳에 삼미신이 등장한다. 보티첼리의 장기인 얇은 천으로 몸을 감싼 모습으로 표현되었다. 둥글게 둘러서서 손가락과 팔을 교차하며 눈으로 들리는 화음과 함께 아름다운 춤을 만들어 낸다.

삼미신들의 좌측이자 이 그림의 마지막 장면에는 유피테르(제우스)의 메신저 역할을 하는 메르쿠리우스(헤르메스)가 있다. 자신의 정체를 알리는 투구와 날개 달린 신발을 신고 하늘을 향해 평화와 번영을 상징하는 지팡이 카두케오스caduceus를 들고 있다. 그 끝을 자세히 보면 어둠의 그림자와 구름이 밀려오는 것이 보이는데 마치 지팡이로 구름이 다가오는 것을 가로막고 있는 것이 보인다.

이 작품은 다른 르네상스 알레고리화처럼 많은 부분이 불확실함으로 남겨져 있다. 이는 퍼즐 맞추기와 같이 각자의 상상으로 불확실함을 채우는 자유를 준다. 아마도 사랑, 평안, 번영, 잉태 등을 의미를 갖고 부부의 침대 머리맡

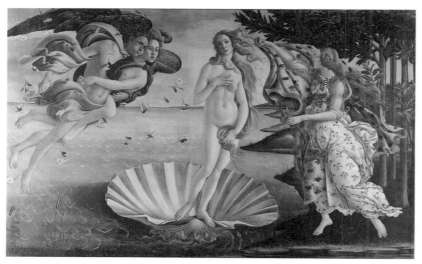

산드로 보티첼리, 〈베누스의 탄생Nascita di Venere〉, 1485년경, 캔버스에 템페라, 172.5×278.5cm

을 장식했을 것이라고 추측한다. 이런 추측에 힘을 싣듯 그림 속 여인들 모두는 사랑의 결실과 같은 불룩한 배로 관객을 마주한다.

우피치 미술관에서 〈라 프리마베라〉와 함께 인파가 끊이지 않는 작품이 있다. 바로 거대한 조개껍데기를 타고 땅에 도착한 누드의 여인을 그린 그림, 〈베누스의 탄생〉이다. 아름다운 여인 탄생의 아이콘 같은 이 그림은 다양한 매체에 인용되어 온 만큼 우리에게 익숙하다. 신화적 은유를 이용한 알레고리화로서 매혹적인 인물들이 만드는 신비한 이야기가 따뜻한 봄날의 키프로스 섬 해안가로 관객을 초대한다.

〈베누스의 탄생〉은 정확히 누가 주문했는지는 불확실하다. 다만 작품의 배경에 등장하는 감귤류 나무인 말라 메디카mala medica가 '메디치'와 유사한 발음을 가졌기에 주문자 정체에 대한 힌트가 될 수도 있다고 추측한다.

이 그림에는 〈라 프리마베라〉 속 몇몇 인물들이 재등장해 두 작품이 연결

보티첼리, 〈멜라그라나의 성모 마리아〉 1487년경, 목판 위에 템페라, 지름 143.5cm

우피치의 여러 보티첼리 작품 가운데 가장 인상 깊은 것은 〈멜라그라나의 성모 마리아Madonna della Melagrana〉였다. 〈베누스의 탄생〉이나 〈라 프리마베라〉의 유명세에 가려져 있어 상대적으로 여유롭게 작품의 앞뒤 양옆을 왔다 갔다 하며 마음껏 음미할 수 있었기 때문이다. 보티첼리의 다른 그림과 마찬가지로 실제로 보면 더욱 영롱하고 화사하다. 금색 안료를 이용한 섬세한 표현이 머리카락, 옷 위의 자수, 성인의 후광 등 자세히 보지 않으면 보이지 않는 곳에까지 가득하기 때문이다. 이 작품을 통해 유독 반짝이고 화사했던 보티첼리 그림의 비밀을 알게 되었다.

된 듯한 느낌을 주기도 한다. 넷 중 가장 주목되는 인물은 당연히 중심에 그려진 주인공 베누스이다. 고대 로마의 〈카피톨리나 베누스 조각상〉에서 본 '정숙한 아프로디테Afrodite pudica'의 모습으로 표현되어 있어 고전에 대한 르네상스인들의 관심 역시 엿볼 수 있게 한다.

신화 속 베누스는 하늘의 신 우라누스의 성기가 잘려 바다에 떨어졌을 때

그 거품 속에서 탄생했다. 미의 여신다운 자세와 반짝이는 긴 금발을 유일한 장식으로 사용하여 충만한 아름다움을 보여 준다. 머리카락에 사용된 금빛 안료는 전시장 조명 각도에 따라 다채롭게 반짝이며 그녀를 유독 돋보이게 한다. 보티첼리 작품을 눈앞에서 마주한 사람들만이 발견할 수 있는 특별한 반짝임이다.

그림 왼쪽에는 제피로스가 〈라 프리마베라〉에서처럼 입 안 가득 바람을 머금고 베누스가 키프로스섬으로 안착하도록 도와준다. 바람을 상징하는 인물답게 몸을 감싸는 푸른 천은 바람에 흩날리고 있고 등 뒤에는 짙은 색의 멋진 날개가 솟아 있다. 제피로스 품속의 존재는 산들바람과 봄바람을 의미하는 님프 아우라Aura일 것이다. 싱그러운 산들바람으로 봄날의 시작을 알리고 베누스의 탄생을 축하하는 분홍 꽃을 하늘에 흩뿌리고 있다. 이들이 만들어 낸 훈풍은 조개껍데기 뒤로 부드럽게 펼쳐진 에메랄드빛 바다 위의 하얀 물결에서 그대로 느낄 수 있다.

그림 우측의 여인은 시간과 계절을 상징하는 여신들인 호라이Horai 중 하나로서 봄을 상징하는 존재이다. 순수하고 아름다운 모습으로 지상 세계로 도착한 베누스를 붉은 천으로 감싸주려 한다. 그녀의 성급한 마음에서인지 아니면 제피로스와 아우라의 훈풍이 만든 것인지 알 수는 없지만 휘날리는 붉은 천과 꽃무늬 가득한 풍성한 드레스에서 생동감이 느껴진다.

보면 볼수록 〈라 프리마베라〉가 떠오른다. 봄의 생기를 알리는 수많은 꽃과 나무들은 〈베누스의 탄생〉과 맞닿아 사랑과 탄생과 번영이라는 이야기를 신화 속 인물들로 알려 주는 듯하다.

우피치 미술관 35 전시실은 레오나르도 다 빈치와 연관된 작품을 모아 놓았다. 다 빈치가 30세가 되던 1482년, 새로운 꿈을 위해 밀라노 영주 루도비코 스포르차의 궁정으로 떠나기 전 피렌체에서 그린 젊은 시절 작품들을 볼 수 있다. 완벽하고 까다로운 듯 보였던 인물의 의외의 어린 시절의 모습처럼 더

산드로 보티첼리, 〈죽은 그리스도의 애도Compianto sul Cristo Morto〉,
1495-1500년경, 107×71cm, 목판에 템페라, 폴디 페촐리 미술관, 밀라노

보티첼리 하면 〈베누스의 탄생〉이나 〈라 프리마베라〉 같은 신화를 주제로 한 신비롭고 화사한 그림들이 먼저 생각난다. 하지만 신화만을 소재로 그렸던 것은 아니다. 특히 인생 후반부인 1490년대 이후부터는 성경 이야기를 소재로 종교적 표현이 두드러진 작품을 그리게 되는데 이는 1490년대 초 피렌체를 휩쓴 지로라모 사보나롤라Girolamo Savonarola의 사상적 영향이 반영된 것이다. 1492년, 도메니코 수도회 수사인 사보나롤라가 실질적인 피렌체의 권력자로 등장한다. 그는 과거의 허영과 사치에 대한 속죄와 회개를 외치며 피렌체가 보수적인 신앙적 가치를 내세우는 중세적인 모습으로 회귀해야 한다고 주장했다. 〈죽은 그리스도의 애도〉 역시 이러한 시대적 분위기에 영향받은 보티첼리가 그림으로 화답한 것이다. 숨을 거둔 그리스도는 실신한 성모 마리아의 품에 마치 태아처럼 웅크리고 있다. 주변에는 그리스도의 죽음을 함께한 여러 성인들이 등장하며 그 수난과 슬픔을 상기시킨다. 발에 빰을 맞댄 마리아 막달레나는 눈을 감고 가장 소중한 존재의 마지막 순간에서 영원을 느끼고 있는 것처럼 보인다.

레오나르도 다 빈치, 〈수태고지〉, 1472년경, 목판에 유채, 90×222cm

레오나르도 다 빈치, 〈동방박사들의 경배〉, 1482년경, 목판에 목탄 스케치, 잉크 수채, 유채, 244×240cm

욱 신선하게 와닿는다. 미완성작인 〈동박박사들의 경배〉도 있다. 피렌체의 한 성당을 장식하기 위해 주문되었지만 1482년 다 빈치가 밀라노로 떠나며 완성 본은 온전히 관객의 상상에 맡겨졌다.

르네상스 시대뿐만 아니라 미술사에서 가장 유명한 사람을 뽑으라고 한다 면 제법 많은 사람들이 레오나르도 다 빈치를 거론할 것이다. 다 빈치는 피렌 체 인근 빈치Vinci의 작은 마을 안키아노Anchiano에서 1452년 태어난다. 어린 시절 끊임없는 질문과 왕성한 호기심을 가졌던 그는 아버지 피에로 다 빈치Piero da Vinci의 조언에 따라 안드레아 델 베로키오Andrea del Verrocchio의 공방에 들어가 예술 가로서의 꿈을 꾸기 시작한다. 당시 베로키오는 피렌체에서 유명 화가이자 조 각가로 활동 중이었고 피렌체 르네상스 회화의 꽃과 같은 산드로 보티첼리 역 시 그의 공방에서 훈련받고 있었다고 한다.

다 빈치가 베로키오의 공방에서 수련하던 시기에 그린 〈수태고지〉는 무명 시절 작품 중 하나이다. 그래서인지 누구로부터 주문받았으며, 어디에 놓기 위한 작품이었는지는 기록이 남아 있지 않다.

그럼에도 불구하고 가로세로 비율이 2:1도 넘는 듯한 길쭉한 그림 위에는 수많은 르네상스 작가들이 한번씩은 그렸던 익숙한 이야기가 펼쳐지고 있다 는 것을 알 수 있다. 작품의 이름이기도 한 '수태고지'는 동정녀 마리아에게 대 천사 가브리엘이 찾아와 신의 아들, 예수 그리스도를 잉태할 것이라고 전해 주는 신약 성경 속 이야기를 가리킨다.

그 익숙하면서도 중요한 순간에 마리아는 한 손은 책에 올리고, 다른 손은 신의 계시를 받아들이려는 듯한 자세를 취하며 천사를 당당히 마주하고 있다. 복부에 두드러지는 금빛 천은 신성한 잉태를 다시 한번 강조하는 것 같다. 사 방을 둘러싼 벽은 〈수태고지〉 주제화에 흔히 등장하는 '닫힌 정원Hortus conclusus' 으로 신성한 잉태를 은유적으로 전한다. 대천사 가브리엘은 수태고지를 소재 로 한 작품에 고정 출연한다. 여기서도 순수함을 의미하는 백합을 한손에 들

산드로 보티첼리, 〈수태고지〉, 1481년, 프레스코, 243×555cm

요셉과의 결혼 전, 마리아는 천사로부터 신의 아들을 잉태했다는 소식을 듣는다. 예수 그리스도의 삶을 다룬 신약 성경의 첫 시작이 된 이 성스러운 사건은 신의 아들을 지상 세계로 초대하는 역할을 하는 젊은 마리아의 비범한 잉태, 즉 처녀 잉태를 은유적으로 표현하는 한 방법을 보여 준다. 수태고지를 다룬 여러 작품에서는 천사를 마주하는 마리아가 울타리나 성벽 등으로 분리된 정원 안에서 세속과 단절된 것처럼 표현된다. 세속과 단절된 그녀가 있는 공간을 '호르투스 콩루수스Hortus conclusus' 즉 '닫힌 정원'이라 부른다. 사방이 막힌 이 공간은 성모의 정결을 은유적으로 표현하는 수단이 된다.

시모네 마르티니Simone Martini와 리포 맴미Lippo Memmi, 〈수태고지와 안사노 성인과 마시마 성녀Annunciazione e i santi Ansano e Massima〉, 1333년, 184×210cm, 목판에 템페라, 금박 배경

시에나의 두오모 한편에 있던 이 중세 제단화는 금박 배경 위로 수태고지 장면이 등장한다. 천사가 성모 마리아에게 전하는 "AVE GRATIA PLENA DOMINUS TECUM(은총이 가득한 당신에게 인사드립니다)"라는 라틴어 글귀가 쓰여 있어 천사가 전하는 신성한 소식을 더욱 정확히 알려 준다.

고 진지한 얼굴과 손짓으로 범상치 않은 소식을 전달한다. 빛의 규칙 따위에 구속되지 않는 듯 유독 밝은 대천사의 얼굴은 자연계를 넘어 존재하는 초월적 존재의 신성함을 드러내는 것 같다.

이 그림에서 해부학적으로 유독 어색한 부분을 발견할 수 있다. 책을 넘기는 마리아의 긴 오른팔이다. 사실 해부학적 지식이 뛰어났을 다 빈치에게 어울리지 않는 실수이다. 때문에 이 작품은 정면이 아닌 측면에서 바라보도록 설치되었을 것이라 추측한다. 측면에서 바라보면 팔의 비율이 짧아 보일 수도 있으니 일부러 길게 그려 왜곡을 상쇄하려는 의도라고 생각할 수 있기 때문이다. 다 빈치는 평생에 걸친 연구를 기록한 〈코덱스 아틀란티쿠스Codex Atlanticus〉에 광학과 착시에 대한 자료도 남겼다. 그런 만큼 인체 형태를 왜곡해 착시를 교정하려 한 의도라는 주장에 더욱 무게가 실린다.

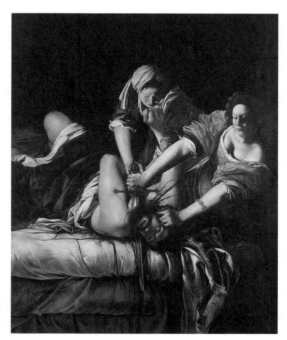

아르테미시아 젠틸레스키,
〈홀로페르네스의 머리를 자르는 유디트〉,
1620년경, 캔버스에 유채, 146.5×108cm

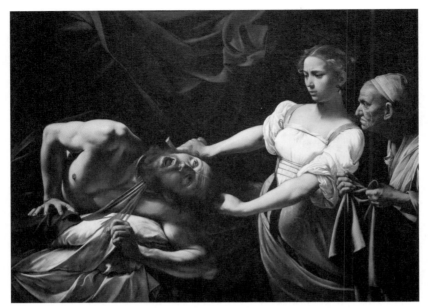

카라바조, 〈홀로페르네스의 머리를 자르는 유디트〉, 1597-1600년경, 캔버스에 유채, 145×195cm, 국립 고대 예술 미술관의 팔라초 바르베리니

우피치 벽면에 등장하는 곱고 우아한 자태 사이로 눈길을 사로잡는 여인들이 있다. 이 남다른 작품의 작가 아르테미시아 젠틸레스키는 전통적으로 여성들에게 강요된 미덕을 뛰어넘는 시도를 〈홀로페르네스의 머리를 자르는 유디트〉를 통해 감행하려 한다.

구약 성경(이 일화가 담긴 '유딧기'는 천주교, 유대교 성서에 포함되며 개신교에서는 외경으로 분류한다—편집자) 속 유디트가 주인공이 되어 펼치는 영웅적 이야기이다. 아름다운 젊은 과부 유디트는 유대인들이 살던 베툴리아를 포위한 앗시리아 장군 홀로페르네스의 적진으로 항복을 가장해 들어가 술에 취해 잠든 적장의 목을 벤 용맹한 여인으로 묘사된다. 유디트는 용기 있는 여성의 대명사가 되어 젠틸레스키뿐 아니라 만테냐, 보티첼리, 미켈란젤로, 카라바조 등 시대와

취향을 달리하는 붓 터치로 탄생하였다.

　카라바조의 〈홀로페르네스의 머리를 자르는 유디트〉와 젠틸레스키의 〈홀로페르네스의 머리를 자르는 유디트〉는 어딘가 닮은 듯하다. 마치 무대 위 어두운 배경 앞에서 한줄기 빛으로 등장인물들의 감정과 사건의 진실을 전하려는 바로크 양식 회화의 공통점 때문일 것이다. 그럼에도 불구하고 차이도 느껴진다. 일말의 망설임 없이 과감한 결단을 내리는 젠틸레스키의 유디트와 다른 망설임을 예쁘게 단장한 카라바조의 유디트에서 볼 수 있다.

　카라바조에게 많은 영향을 받은 젠딜레스키의 작품은 잔혹한 영화의 한 장면처럼 피의 향연을 펼치며 악인이 처벌받는 카타르시스를 관객에게 선사한다. 하지만 젠틸레스키의 그림은 카라바조의 것과 비교해도 더욱 강렬하다. 이 지나치게 잔인한 표현 때문에 주문자로부터 원래 약속된 작품 금액을 받는데 어려움을 겪었다고 한다.

　아르테미시아 젠틸레스키는 남성 위주의 사회에서 여성 예술가로서 도전적인 삶을 살았다. 17세기 초 미술학교인 피렌체 아카데미아Accademia delle Arti e del Disegno di Firenze에 입학한 첫 여성이라는 점과 우피치 미술관을 채우는 수많은 대가들 틈에서 유일한 여성 작가라는 것 역시 그 삶의 한 단면을 보여 준다. 20세기 중반 페미니즘이 등장하며 그녀의 삶이 재조명되기도 한 이유도 이런 역할들 때문일 것이다.

　작가의 생각과 경험, 감수성은 작품에 반영되어 표현된다고 흔히 이야기한다. 시대를 앞서가는 그녀의 적극적인 삶이 은연중에 투영되었겠지만, 그렇다해도 그림 속 살해 장면은 유디트를 소재로 한 타 작품들과 비교해도 더욱 잔인한 것은 사실이다. 이토록 냉혹한 처벌을 표현한 것은 아마도 단 하루에 벌어진 사건에서 비롯했을 것이다.

　아르테미시아 젠틸레스키는 당대 유명 화가였던 아버지 오라치오 젠틸레스키Orazio Gentileschi로부터 그림을 배웠다. 어려서부터 부친의 작업장을 오가며 자

아르테미시아 젠틸레스키,
〈알렉산드리아의 카타리나 성녀Santa Caterina d'Alessandria〉,
1615-1620년, 77×62cm, 캔버스에 유채

신만의 예술 세계를 풍성하게 가꿀 기회를 가졌고 당대 바로크 예술의 대표
작가인 카라바조를 연구하며 작품에 녹여내려 했다.

　예술에 호기심 많은 그녀에게 불행이 닥친 것은 15세가 된 1611년의 어느
날이었다. 아버지와 친분이 있던 화가 아고스티노 타시Agostino Tassi로부터 성폭행
을 당했다. 하지만 처벌은 미흡했고 그날의 상처는 마음속에 정의로운 복수를
예술로 폭발시키는 계기를 마련했을 것이다. 마치 홀로페르네스의 목을 거침
없이 자르는 유디트처럼 말이다.

　성난 듯 보이는 두 여인에게서는 생명을 잃어 가는 존재에게 어떠한 연민
조차 느끼지 않는 차가움이 읽힌다. 유디트는 왼손에 홀로페르네스의 머리카
락을 쥐고 머리를 짓누르며 오른손으로는 그의 칼을 이용해 가차 없이 뜻을
이루고 있다. 하얀 침대 시트를 흥건히 물들인 핏줄기는 피의 복수극이 완수
되었음을 알려 주며, 조만간 천에 감싼 시신 머리를 들고 적진을 빠져나가 고

향인 베툴리아로 향할 것임을 암시한다.

젠틸레스키는 이 외에도 성경 이야기나 그리스도교 성녀들을 그렸는데 자화상처럼 성녀들에 자신의 모습을 넣기도 했다. 우피치의 〈알렉산드리아의 카타리나 성녀〉에서 작가를 빼닮은 성녀는 순교 도구인 톱니바퀴 앞에서도 시대와 성별을 초월해 주체적인 한 인간의 고귀한 정신성을 보여 준다.

아르테미아라는 이름은 그리스 신화 속 사냥의 여신 아르테미스(디아나)에서 기원했다. 사냥의 여신이자 자연과 숲, 동물의 여신 아르테미스는 아폴론과 함께 정의의 이름으로 오만한 여인 니오베를 처벌했다. 1600년대 여신의 이름을 닮은 이 화가는 그림으로 현실 속 악인을 처벌하며 세상의 모순과 그릇된 시선에 일침을 가한다.

카라바조의 작품들은 파란만장한 도망자였던 삶을 닮은 듯 이탈리아 반도의 여러 도시뿐 아니라 전 세계 이곳저곳에 퍼져 있다. 현재 80여 점 전해지는 작품 중 20점 이상이 카라바조의 삶이 직간접적으로 연결된 도시 로마의 미술관들에 소장되어 있다. 우피치에도 한창 로마에서 열정적으로 활동하던 시기의 작품들이 전시되어 있어, 로마를 방문하지 못하지만 카라바조의 그림을 직접 느끼고자 하는 이들에게 작게나마 위안을 준다.

우피치 미술관의 90 전시실에는 〈이삭의 희생〉(1603년경), 〈메두사의 머리가 그려진 방패〉(1598년경), 〈바쿠스〉(1598년경)가 있다. 카라바조가 1606년 살인을 저지르기 전, 한창 로마에서 유명한 작가로 발돋움하던 시기에 탄생시킨 작품들이다.

카라바조는 그리스 로마 신화와 그리스도교 문화를 배경으로 한 작품들을 남겼다. 그중 〈이삭의 희생〉은 구약 창세기에 나오는 이야기이다. 중심에 등장한 노인은 유대인들이 조상으로 여기는 아브라함이다. 그리고 그 손에 제압되어 제단 위에 놓인 어린 남자아이가 바로 이삭이다.

성경 속에서 아브라함은 신의 선택을 받은 특별한 인물로 표현된다. 자식

카라바조, 〈이삭의 희생Sacrificio di Isacco〉, 1603년경, 캔버스에 유채, 104×135cm

을 갖지 못하다 100살이 되었을 때 부인 사라와의 사이에서 아들 이삭을 얻었다고 한다. 시간이 지나 어느 날 신은 아브라함에게 힘들게 얻은 첫째 아들 이삭을 제물로 바치라 명했다. 수많은 갈등과 고민 끝에 그는 신을 향한 제물을 받치는 제단 위에 나무 장작을 놓고 이삭을 눕혔다. 울부짖는 아들의 모습에도 신의 명을 따르려는 칼 든 손은 천천히 이삭의 목을 향하고 있었다. 그 순간 신의 뜻을 대신 전하러 온 천사가 등장하며 신에 대한 진정한 믿음을 알게 되었으니 멈추고 덤불 속에서 나타난 숫양을 대신 제물로 바치라고 한다. 마치 그림에서 보이는 것처럼 말이다.

이 그림은 1603년경 마페오 바르베리니Maffeo Barberini 신부의 주문으로 그려졌다. 바로크 양식의 대표 작가 카라바조와 지안 로렌초 베르니니를 후원한

카라바조, 〈바쿠스Bacco〉, 1598년경, 캔버스에 유채, 95×85cm

인물일 뿐 아니라 바티칸 미술관의 여러 작품의 주문자로도 등장한다. 또한 1623년 교황으로 선출되며 우르바노 8세Urbano VIII로 거듭난다. 〈이삭의 희생〉은 깊은 신앙을 가진 바르베리니 신부와 카라바조가 함께 만들어 낸 다분히 신앙심 넘치는 그림이다. 수많은 성경 이야기 중에서도 충실한 믿음에 대한 직접적인 메시지가 드러나기 때문이다.

아브라함의 표정은 다분히 복합적이다. 갈등, 믿음, 의심, 안도 등 다양한 감정이 표출된다. 이마를 가로지른 주름과 깊게 파인 미간, 그 아래로 그림자가 드리워진 방향을 알 수 없는 눈동자, 하얀 수염 때문에 보이지 않는 입 모양을 관객에게 상상하도록 하며 여러 감정을 한번에 표현하는 어려운 숙제를 작가는 해결해 냈다. 이에 대비되어 아버지의 거칠고 투박한 손에 제압되어 죽음의 문턱으로 이끌려가는 이삭은 공포와 두려움만이 가득한 일관된 표정으로 관객을 향한다.

단도를 굳게 쥔 아브라함의 손목을 붙잡는 천사의 모습은 단호하다. 아브라함에게 '이 정도면 되었다'는 듯한 표정으로 아들 대신 제물이 될 숫양을 손가락으로 가리킬 뿐이다.

사나웠던 믿음의 시험이 있던 제단 뒤편은 이제 막 구름이 걷혔다. 밝은 하늘과 가장 가까운 곳에 세워진 성당과 여기저기 길을 따라 듬성듬성 건물이 세워진 마을의 모습도 보인다. 마치 아브라함이 통과한 시험의 결과로 새 세상이 열린 것처럼 어두운 제단 뒤로 밝은 일상의 모습이 펼쳐진다.

카라바조는 소재에 따라 관객을 각기 다른 방향으로 향하는 감정의 롤러코스터에 휘몰아 넣는다. 때로 신앙심으로 가득한 깊은 내면으로, 다른 작품에서는 붉은 선혈의 비린 향기를 색으로 뿌려 놓으며 관객을 잔혹한 사건 속 공범으로 이끌기도 한다. 혹은 풀과 꽃, 과일 향기와 함께하는 연회로 초대해 나른하고 게으른 하루로 이끌기도 한다. 〈바쿠스〉에서는 다양한 과실과 함께 붉게 채운 커다란 잔을 내미는 포도주의 신 바쿠스가 있다. 청포도와 적포도 넝

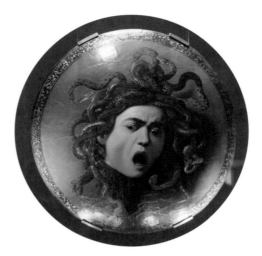

카라바조, 〈메두사의 머리가 그려진 방패Scudo con testa di Medusa〉, 1598년경, 캔버스에 유채, 지름 55cm

방패 형태의 동그란 작품에는 신화 속 괴물인 메두사가 등장한다. 뱀으로 된 머리카락과 페르세우스에게 머리가 잘리는 순간의 선혈이 초록빛 배경과 대비되며 카라바조의 사실적인 묘사 능력을 단적으로 보여 준다. 나무로 만든 방패 위로 캔버스 천을 붙이고 그 위에 유화로 그렸다. 1598년 프란체스코 마리아 델 몬테 추기경이 토스카나의 대공 페르디난도 1세 데 메디치에게 무기 관련 소장품 전시장을 위해 선물했다고 알려져 있다.

그리스 로마 신화는 르네상스 이후 사람들에게 인기 있는 문화적 소재로 재탄생하였는데 그중 메두사의 잘린 머리는 지혜와 사려 깊음을 상징했다. 메두사 처단에 일조한 여신 아테나의 지혜나 페르세우스의 영웅적인 모습 등을 연상할 수 있기 때문일 것이다.

쿨로 장식된 화관을 쓴 채 붉은 볼과 풍성하고 검은 머리카락에서 영원할 것 같은 젊은 혈기를 과시하며 관객을 나른함과 느긋함에 취하게 한다.

〈바쿠스〉는 〈메두사의 머리가 그려진 방패〉를 주문했던 카라바조의 열렬한 후원자인 프란체스코 마리아 델 몬테Francesco Maria del Monte 추기경이 또 다시 페르디난도 1세 데 메디치Ferdinando I de' Medici에게 아들 코시모 2세 데 메디치Cosimo II의 결혼을 축하하는 의미로 선물한 작품이다. 이 선물은 동시에 피렌체에서 별다른 활동을 하지 않았던 카라바조의 그림이 피렌체에 남겨지도록 해 오늘날 카

라바조의 작품을 피렌체에서 볼 수 있는 역사를 만들어 냈다.

카라바조는 제법 많은 그림에 바쿠스가 연상되는 인물을 등장시켰다. 자신을 담기도 했고 관련 인물을 등장시키기도 했다. 풍성한 자연의 산물뿐 아니라 붉은 혈색과 중성미를 과시하는 젊은 남성을 통해 바쿠스(디오니소스) 신의 성격을 상상할 수 있도록 한다.

사실적 표현으로 정평이 난 카라바조의 진면목은 세부 묘사에서 발견된다. 그림에 한 걸음 더 가까이 다가가 바라보면 술의 신이 만드는 나른하고 여유로운 분위기 속에서 작가의 성실함과 부지런함이 남긴 디테일이 보이기 시작한다. 멈춰 있는 듯한 왼손의 포도주 잔을 아주 자세히 살펴보면 가득 찬 포도주 위로 붉은 물결이 잔 중심에서 밖으로 퍼져 나간다. 그 순간 바쿠스의 얼굴을 다시 보면 왠지 그림 속 정적을 깨고 살아 움직일 것 같은 착각도 든다. 한가득 채운 과일 바구니에서 푸릇한 향기가 넘칠 것 같던 포도, 사과, 무화과, 석류 등이 사실은 벌레 먹고 시들어 있음을 알 수 있다. 방금까지만 해도 신선하게만 보였다가 몇 분 만에 시들어 버리는 마법이 그림 속에서 벌어지는 것이다.

카라바조의 그림에는 늘 양극단이 공존하는 느낌이 든다. 붉은 생명과 푸른 죽음, 밝음과 어두움, 활력과 시듦, 잔혹한 피 냄새와 꽃과 풀의 내음 등이 그 이중적인 느낌의 원천이다.

이 작품은 풍성함, 생명의 활기와 대비되는 사물들을 등장시켜 삶의 허무와 무상을 이야기하는 바니타스vanitas 정물화가 떠오르게 한다. 오늘 하루의 가치, 그리고 유한한 삶의 의미를 생각하도록 한다.

피렌체 아카데미아 미술관

Galleria dell'Accademia di Firenze

미켈란젤로의
원본 〈다비드〉가
있는 곳

갈레리아 델 아카데미아 디 피렌체, 즉 피렌체 아카데미아 미술관은 우피치 미술관보다 비교적 낯선 곳일 수도 있다. 하지만 이탈리아에서 가장 많은 방문객이 찾는 인기 미술관으로 손꼽히며 긴 줄이 생기는 이유는 미켈란젤로의 여러 조각 '원작'이 숨겨져 있다는 특별함 덕분일 것이다.

이탈리아 미술관 이름에는 간혹 '아카데미아'라는 말이 등장한다. 여러 의

파치노 디 보나구이다, 〈생명의 나무Albero della Vita〉, 1310-1315년경, 목판 위에 금과 템페라, 248×151cm

중세의 명상집 『생명의 나무Lignum Vitae』에 영감을 받은 이 작품은, 예수 그리스도의 탄생과 승천에 관한 신약의 내용을 그림으로 이해하는 데 아주 유용하다. 중심부에는 십자가에 못 박힌 예수 그리스도가 붉은 피를 흘리고 있다. 그가 달린 십자가는 마치 나무처럼 좌우 여섯 개씩 가지를 뻗고 있는데 각각에는 과실 혹은 나뭇잎처럼 보이는 서너 개의 금빛 배경 그림이 그려져 있어 예수 그리스도의 일화를 순차적으로 보여 준다.

그리스도의 강생, 수태고지, 아기 예수의 탄생 등 신약 초반부부터 그림 꼭대기에 보이는 천상의 왕좌에 앉은 예수 그리스도와 성모, 성인 성녀들의 모습으로 이야기의 마침표를 찍는다.

미가 있지만 미술학교accademia di belle arti로 사용되기도 한다. 아카데미아 미술관은 미술학교 설립 시 인접한 곳에 교육 목적의 부속 기관처럼 만들어진 경우가 많아 피렌체뿐 아니라 베네치아를 비롯한 크고 작은 도시에서 볼 수 있다. 그렇기에 단순히 '아카데미아 미술관'이라기보다는 도시 이름을 붙여서 부르는 것이 더 정확하다.

피렌체 아카데미아 미술관은 1784년 합스부르크 가문 출신의 레오폴트 2세Leopold II 대공이 피렌체를 점령하며 자신이 새로 설립한 아카데미아의 학생들을 교육할 목적으로 병원과 수도원이 있던 자리에 미술관을 세운 것이 현재까지 이어지고 있다. 물론 레오폴트 2세가 처음 피렌체에 미술학교를 세운 것은 아니다. 1563년 코시모 1세 데 메디치가 세운 아카데미아 델레 아르티 델 디세뇨Accademia delle Arti del Disegno라는 미술학교가 이미 있었지만 신성로마제국 황제 레오폴트 2세가 피렌체를 손에 넣으면서 새롭게 미술학교와 미술관을 개관한 것이다.

피렌체에서 이곳을 꼭 방문해야 하는 이유가 있다. 다름 아닌 피렌체가 낳은 대가 미켈란젤로의 조각을 전 세계에서 가장 많이 볼 수 있는 미술관이기 때문이다.

물론 이곳에도 중세에 그려진 황금빛 제단화나 보티첼리, 아뇰로 브론치노, 필리포 리피 등 우피치 미술관에 걸작을 남긴 르네상스 작가들의 작품들을 만날 수 있고 이곳 한편의 악기 박물관Museo degli strumenti musicali에서는 역사가 묻어 있는 악기들을 볼 수 있다. 하지만 자신은 조각가라고 강변하며 시스티나 성당 천장화 주문을 거절하려 했던 미켈란젤로의 조각 작품 일곱 점을 한번에 볼 수 있는 곳은 전 세계에서 이곳이 유일하다.

그중에서도 피렌체와 르네상스의 상징과 같은 미켈란젤로의 〈다비드〉 원본을 볼 수 있다는 것이 가장 큰 수확일 것이다. 〈다비드〉 원본은 현재 복제 작품이 서 있는 시뇨리아 광장을 떠나 시간과 자연의 풍화로부터 보호하기 위해

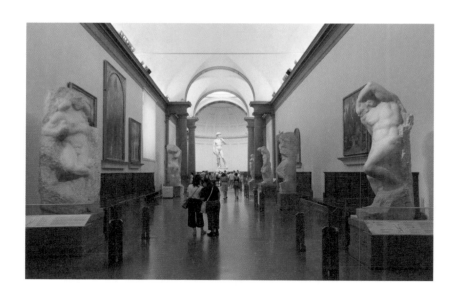

1873년에 이곳으로 옮겨졌다.

　〈다비드〉를 저 멀리 두고 연결된 긴 회랑인 갈레리아 데이 프리지오네Galleria dei Prigioni는 '죄수들의 회랑'을 뜻한다. 흔히 〈노예상Prigioni〉 혹은 〈죄수들Schiavi〉이라는 이름으로 불리는 4개의 거대한 미완성 조각이 기다리고 있어 〈다비드〉로 향하는 바쁜 걸음에 잠시 쉼표를 마련해 준다. 4개 조각상은 로마에 있는 산 피에트로 인 빈콜리 바실리카Basilica di San Pietro in Vincoli 내에 자리 잡은 교황 율리오 2세의 묘지 장식으로 처음 만들어졌다. 율리오 2세는 미켈란젤로와의 애증 어린 일화와 르네상스 양식으로 바티칸을 꾸민 것으로 유명하다. 피렌체에 〈다비드〉를 성공적으로 발표한 이듬해인 1505년 미켈란젤로를 로마로 불러 자신의 묘지를 만들도록 주문한다. 이후 그 역사적인 시스티나 천장화를 의뢰하기도 했다. 1513년 세상을 떠난 율리오 2세는 인생 마지막을 보여 주는 묘지를 미켈란젤로에게 완성시키라는 유언을 남겼다. 하지만 이 기념비적인 묘지 계획은 교황 사후 미켈란젤로의 초기 계획이 축소되고 변경되며 갈 곳 잃

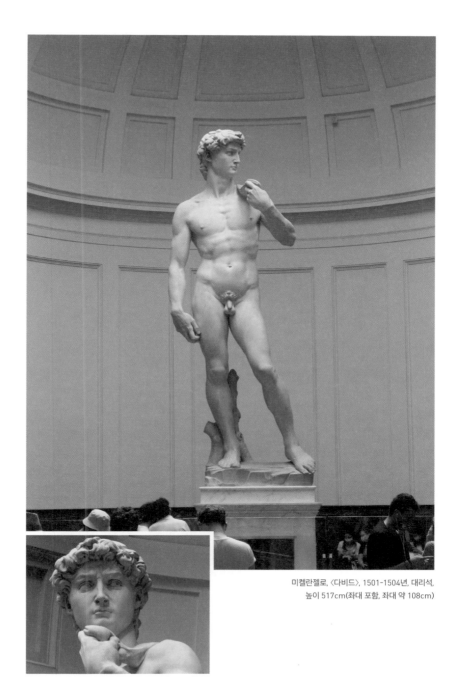

미켈란젤로, 〈다비드〉, 1501-1504년, 대리석,
높이 517cm(좌대 포함, 좌대 약 108cm)

은 미완성 〈노예들〉을 만들어 낸다.

〈노예들〉 혹은 〈죄수들〉이라는 제목은 언뜻 어울리지 않아 보인다. 하지만 육체의 굴레에서 벗어날 수 없는 연약한 인간을 표현하고 있어 죽음을 계기로 한 조각에 더할 나위 없이 적합한 제목이자 소재인 셈이다.

비록 미완성이지만 각 인체가 가지는 특징이 고스란히 드러나 있다. 형태에 따라 각각 〈다시 살아나는 노예〉, 〈젊은 노예〉, 〈아틀란테〉, 〈수염난 노예〉라고 불리며 한계를 마주하는 인간의 모습을 보여 준다. 율리오 2세 묘지 장식으로 만들어진 노예상은 현재 루브르 박물관에 있는 〈죽어가는 노예〉와 〈반항하는 노예〉까지 합쳐 총 여섯 점이 남아 있다.

갈레리아 데이 프리지오니에 놓인 미켈란젤로 작품을 하나하나 지나면 저 멀리 보이던 다비드가 점점 가까워진다. 성경에 소년으로 묘사된 그 모습이 점점 거대해지고 바라보던 고개가 점차 가파르게 꺾이는 것을 느낄 수 있다. 웅성웅성하는 무리 속 하나의 점이 될 무렵 트리부나 델 다비드Tribuna del David의 중심에 선 〈다비드〉 앞에 도착하게 된다.

〈다비드〉는 생각보다 크다. 피렌체 아카데미아 미술관을 방문하기에 앞서 대부분의 사람들은 베키오 궁전 앞에 있는 복제 작품을 이미 보았을 것이다. 하지만 거대한 수평성을 가진 시뇨리아 광장Piazza della Signoria과 위압적인 수직성을 가진 베키오 궁전 앞에 선 〈다비드〉는 상대적인 왜소함을 겪을 수밖에 없다. 하지만 〈다비드〉는 좌대를 포함해 5미터가 넘는 거대한 위용을 자랑한다.

〈다비드〉는 미켈란젤로의 대표작이자 동시에 피렌체 르네상스의 얼굴과도 같다. 중세를 지나며 잊었던 고대 그리스, 로마 조각이 낳은 남성 누드가 르네상스 시대에 부활했음을 광장의 시민들에게 보여 준다. 물론 미켈란젤로보다 60년 앞선 1440년경 도나텔로가 만든 청동의 〈다비드〉가 답답한 옷을 벗고 고대가 알려준 육체의 아름다움으로 성경 속 인물을 표현한 적이 있다. 하지만 작품이 놓인 장소나 크기, 새 시대에 어울리는 표현 등이 미켈란젤로의 〈다

도나텔로, 〈다비드〉, 1440년경, 청동에 금박, 158cm,
바르젤로 국립 미술관, 피렌체

안드레아 델 베로키오, 〈다비드〉, 1472-1475년경,
청동, 126cm, 바르젤로 국립 미술관, 피렌체

또 다른 〈다비드〉의 조각가 도나텔로는 건축의 브루넬레스키, 회화의 마사치오와 함께 피렌체 르
네상스를 연 예술가 3인에 속한다. 도나텔로의 〈다비드〉는 중세의 긴 시간동안 건축물에 붙어 존
재하던 조각을 벽에서 벗어나 다시 고대 그리스와 로마에서처럼 360도 모든 방향에서 볼 수 있는
조각으로 부활시켰다.

이 작품은 1440년경 메디치 가문의 흔히 코시모 일 베키오라 불리는 코시모 데 메디치Cosimo de' Medici
로부터 주문받아 피렌체의 메디치 저택Palazzo Medici Riccardi 중정 중심의 높은 좌대 위에 설치되어 있
었다고 한다. 결전을 성공적으로 완수한 영광스러운 승리자의 모습이 고개를 가볍게 숙여 잘린 머
리를 바라보는 자세와 표정에서 발견된다. 도나텔로의 〈다비드〉는 피렌체의 군주로서 업적을 세운
메디치 가문의 영광을 상징하는 금빛 트로피처럼도 보인다. 실제로 작품 표면 여기저기에는 부분
적으로 금박을 했던 흔적이 남겨져 있다.

도나텔로보다 뒤늦게 만들어진 안드레아 델 베로키오의 〈다비드〉 역시 메디치 가문의 주문으로
만들어졌다. 출중한 능력을 지닌 베로키오는 레오나르도 다 빈치, 산드로 보티첼리 등 피렌체와 르
네상스를 대표하는 예술가들의 스승이었다는 사실로 유명하다. 베로키오의 〈다비드〉는 도나텔로
와 마찬가지로 승리자의 모습이 두드러진다. 당대 어린 귀족의 옷을 입고 있는 작품의 일부에는 금
박 흔적이 있고 자세와 표정은 거만해 보이기까지 해서 미켈란젤로의 다윗과는 사뭇 다른 분위기
를 드러낸다. 심지어 다윗의 정체를 알려 주는 무기인 돌은 생략되어 있다.

비드〉를 더욱 완숙한 르네상스적인 조각처럼 보이게 한다. 사실 미켈란젤로의 〈다비드〉를 사진으로만 본다면 그다지 흥미롭지 못할 수도 있다. 하지만 실제로 작품을 본다면 작가가 관객이 직접 실물이 보고 느낄 것을 전제로 만들었다는 당연한 진리를 다시 한번 깨닫게 해 준다.

미켈란젤로의 〈다비드〉는 피렌체 두오모의 거대한 쿠폴라 아래 벽면을 지지하는 부벽 중 한 곳에 설치될 목적으로 1501년 피렌체 두오모의 건설 기관인 오페라 디 산타 마리아 델 피오레(Opera di Santa Maria del Fiore, 산타 마리아 델 피오레는 꽃의 성모 마리아란 뜻으로 피렌체 두오모의 공식적인 이름이다)로부터 주문되었다. 수년이 지나 1504년 젊고 유명한 미켈란젤로의 손끝에서 작품이 완성되자 사람들은 열광하기 시작했다. 아울러 세심한 손길이 담긴 작품을 피렌체 두오모의 외부 높은 곳이 아닌 가까이에서 볼 수 있는 곳에 설치되길 원하였다. 당시 〈다비드〉의 새로운 설치 공간에 대해 예술가들이 다양한 의견을 내며 논쟁을 벌였다고 한다. 결국 〈다비드〉 복제품이 자리한 베키오 궁전 앞에 놓이는 것으로 결정이 되었다. 논쟁에는 레오나르도 다 빈치, 산드로 보티첼리, 필리포 리피 등 익숙한 예술가들도 참여했다고 한다.

구약에 등장하는 다윗을 소재로 한 작품은 피렌체에서 여럿 볼 수 있다. 1400년대 중반 안드레아 델 베로키오의 〈다비드〉와 도나텔로의 〈다비드〉가 메디치 가문의 주문으로 만들어진 적이 있다. 이스라엘의 어린 목동 다윗이 필리스티아의 거인 골리앗을 물리치는 공통된 이야기를 배경으로 작가 간의 표현 차이나 공통점을 비교해 보는 것도 흥미롭다. 미켈란젤로의 〈다비드〉를 보면 도나텔로나 안드레아 델 베로키오의 작품과 어딘가 다르다는 느낌을 받는다. 승리자의 전리품 같은 골리앗의 머리도, 이후 누구를 향할지 모르는 강력한 정의의 칼도 보이지 않는다. 벌거벗은 한 젊은 남성이 불의에 항거하듯 돌팔매를 들고 당당하게 서 있을 뿐이다. 미켈란젤로는 업적을 드러내기보다는 승리를 향해 도전하는 영웅으로서의 다비드를 탄생시킨 것이다. 이런 모습

상상의 자유를 주는 미완의 예술, 살로네 델 오토첸토Salone del Ottocento의 석고 작품들

때문에 1500년대 전후 피렌체에 공화정부를 세우자는 세력과 메디치 가문의 군주제를 지지하는 세력 간 대립 속에 공화정부를 세우기 원했던 시민의 세력 상징으로 활약할 수 있었을 것이다.

　작품 외적으로 풍성한 이야기를 만드는 〈다비드〉는 작품 내적으로도 흥미롭다. 조각을 자세히 뜯어보면 조화롭다고 느껴졌던 인체 비율이 조금 어색하다는 것을 알 수 있다. 〈다비드〉 전체 비례를 보면 머리와 손이 다소 크게 만들어졌음을 알아차리게 된다. 피렌체 두오모의 높은 곳에 설치하는 것을 전제로 만들어지다 보니 아래에서 위로 보았을 때 머리가 상대적으로 작아 보이는 현상을 해소할 방법이 된다. 뿐만 아니라 미켈란젤로는 〈다비드〉 머리와 손을 강조함으로써 동물과는 다른 인간의 정신과 지혜에 대한 이야기를 담으려 했을 것이다.

　수많은 일화를 만든 〈다비드〉는 여전히 피렌체의 상징이자 르네상스의 상

몇몇 작품 위에는 검정색 점이 찍혀 있다. 이 점들은 똑같은 크기 혹은 일정 비율로 확대 및 축소하여 작품을 제작할 때 측정 도구의 기준점 역할을 한다.

징과 같은 역할을 하고 있다. 글과 사진에 다 옮길 수 없는 5.17미터 공간의 거인 같은 〈다비드〉의 존재는 언젠가 다시 피렌체를 찾아야 할 명확한 이유를 남겨 준다. 밝은 태양빛을 초대하는 유리 돔 천장을 가진 트리부나 델 다비드 Tribuna del David의 이곳저곳을 누비며, 각자가 느끼는 〈다비드〉의 가장 아름다움 지점을 찾는 여유로운 여행을 할 수 있도록 도와준다.

미술관은 예술가의 서로 다른 양식과 취향을 바탕으로 창조된 최선의 완성물이 넘쳐나는 곳이다. 하지만 피렌체 아카데미아 한편에는 이런 일반적인 상식과는 다른 백색 작품들이 펼쳐져 있다. 기다란 공간 안에 줄 지어 선 석고 작품들은 완성과 미완성의 모호한 단계 속에서 관객의 상상을 자극한다.

이곳의 수많은 석고 작품을 보면 어딘가 마무리가 덜 된 듯도 보이고, 석고로 만든 작품이 청동이나 대리석도 견디기 힘든 시간의 흐름과 사람들의 손길을 견딜 수 있을까 하는 걱정스런 마음도 생겨난다. 게다가 어떤 작품 위에는 의미 모를 검은 점들이 곳곳에 찍혀 있어 완성이란 기준에 대한 의구심을 갖게도 한다. 사실 이 작품들은 완성작으로 전시되거나 눈비 내리는 외부에 놓

여 수백, 수천 명의 손길이 닿을 장소에 놓일 용도도 아니다. 단지 석재나 청동으로 만들어질 조각 작품을 대신해 모형 역할에만 충실하도록 만들어졌을 뿐이다.

만약 조각가가 초상 조각 혹은 건물 외부 장식이나 장례를 위한 헌정 작품을 주문을 받으면 먼저 스케치를 하거나 수분을 적당히 머금은 부드러운 회갈색 찰흙을 손에 쥘 것이다. 그리고 흙으로 작품을 완성한 후, 흔히 캐스팅 작업이라 부르는 석고로 변환하는 과정을 가졌을 것이다. 이렇게 하면 값비싼 재료인 청동이나 대리석으로 작품을 만들기 전에 결과물이 어떻게 될 지 미리 예상해 볼 수 있게 된다. 이곳에 작품을 남긴 1800년대의 작가들뿐 아니라 현대 작가들도 할 법한 방식이다.

이 점을 이해한다면 이 수많은 석고 작품들의 목적을 짐작할 수 있을 것이다. 대부분 주문자의 만족 여부를 확인한 후 주물 작업을 거쳐 청동 작품으로 변하기도 하고, 이를 모형 삼아 조각한 대리석 작품으로도 변신했을 것이다.

살로네 델 오토첸토의 석고 작품들을 보면 미켈란젤로의 시스티나 성당 천장화 중 〈아담의 창조〉가 떠오른다. 신의 손끝에 닿기 직전인, 이미 인체는 완성되었지만 아직 그 안에 생명이 태동하지 않은 그런 느낌말이다. 비록 미완성과 완성 사이에 존재하는 작품들이지만, 이곳의 하얀 석고 인체를 바라보는 관객들은 이것이 만약 푸른 청동으로, 베로나에서 온 붉은 대리석이나 미켈란젤로도 사용한 카라라에서 온 새하얀 대리석으로, 혹은 밀라노 두오모를 위해 사용한 분홍색 칸돌리아 대리석으로 만들어지면 어떨까 하는 상상을 할 수 있다. 각자의 상상을 담아 입김을 불어 넣으면 작품은 상상 속에서 숨을 쉬기 시작할 것이다.

메디체오 라우렌치아노 단지

Complesso Mediceo Laurenziano

산 로렌초 바실리카의 외벽은 현재 미완성으로 남겨 있다. 메디치 가문 출신 교황인 레오 10세가 미켈란젤로에게 이 파사드에 대한 계획을 의뢰하기도 했지만 1521년 교황이 세상을 떠난 이후 메디치 가문으로부터 지원이 끊기자 영원히 완성을 보지 못한 채 남겨졌다. 카사 부오나로티 박물관Museo della Casa Buonarroti에 남겨진 미켈란젤로가 만든 나무 모형만이 완성 후 모습을 상상하게

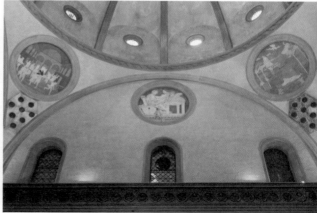

메디치 가문과 관련된 건물에는 이 가문을 상징하는 문장이 등장한다. 시대에 따라 문장을 구성하는 구珠의 개수와 배치 방법이 조금씩 변한다. 피렌체 건물들에서 메디치 가문의 흔적을 찾아보는 것도 흥미로운 여정일 것이다.

한다.

피렌체 하면 떠오르는 몇 단어가 있다. 두오모, 백합, 르네상스, 예술, 메디치 가문... 현대 사람들이 피렌체에서 느껴보기를 기대하는 대부분은 1400년 이후로 펼쳐지는 르네상스의 열매들이다. 이 무성한 열매들은 많은 부분 1434년 코시모 데 메디치를 시작으로 사실상 피렌체를 지배했던 메디치 가문의 후원을 거름 삼아 자란 것들이다.

부와 권력, 그리고 예술은 떼놓을 수 없다. 부와 권력이 있는 곳에 늘 예술이 있는 것은 아니지만, 예술이 탄생하기 위해서는 부와 권력을 가진 누군가의 후원이 필요하다. 1400년대부터 1500년대까지 독점적 지배를 펼친 메디치 가문과 공화국이 탄생하기를 바랐던 시민들 사이에서 갈등이 있기도 했지만 지금의 피렌체가 있게 된 데에는 이 가문의 역할이 절대적이었다. 인문주의의 대한 열정과 예술 후원이 르네상스의 도시 피렌체라는 결과를 낳았고 미술사의 많은 페이지가 피렌체인들의 이야기로 풍성하고 다채롭게 꾸며지는 데 이바지했다. 메디치 가문의 후원으로 탄생한 그림과 조각 외에도 피렌체 곳곳에

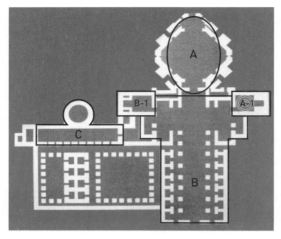

메디체오 라우렌치아노 단지는 출입구를 기준으로
세 영역으로 나뉜다.
A. 카펠레 메디체 내의 카펠라 데이 프린치피, 신 제의실(A-1)
B. 산 로렌초 바실리카, 구 제의실(B-1)
C. 메디체아 라우렌치아나 도서관

세워진 가문의 건물들 역시 피렌체의 예술과 문화 역사를 이해하는 데 중요한
예술 작품이 된다.

이 거대한 예술품 중 대표적인 것을 메디체오 라우렌치아노 단지Complesso
Mediceo Laurenziano 안에서 볼 수 있다. 이 단지는 산 로렌초 바실리카Basilica di San Lorenzo
를 중심으로 주변으로 카펠레 메디체Cappelle Medicee, 메디체아 라우렌치아나 도서
관Biblioteca Medicea Laurenziana으로 나누어 볼 수 있다.

그리고 그 건물들이 가치 있는 예술품으로 올라설 수 있도록 일조한 르네
상스 예술가들로는 그 유명한 브루넬레스키, 미켈란젤로, 바사리 등이 등장한
다. 이 세 곳은 메디체오 라우렌치아노 단지 내에서도 각기 다른 입구를 갖고
있는 데다 공간의 존재를 알리는 커다란 간판도 없다. 이탈리아의 생활 중에
정말 의미 있고 가치 있는 것들은 인파 뒤에 가려지고 숨겨져 있어 '아는 사람
들만 와서 보라'는 분위기를 느낀 적이 많다. 이곳도 그중 하나이다. 하지만 걱
정할 필요는 없다. 가치를 알아보고 호기심 가득한 눈으로 건네는 질문에 그
누구보다 친절하게 알려 주는 이탈리아 사람들이니까 말이다.

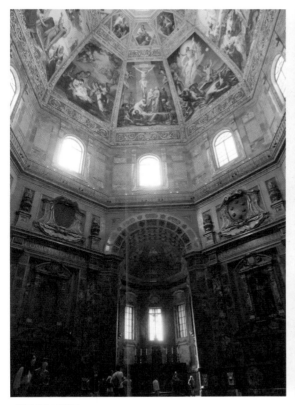
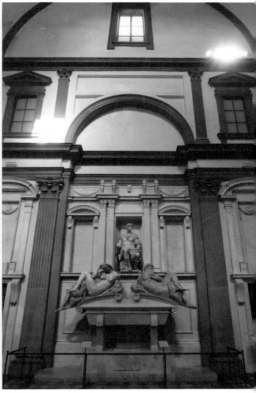

카펠라 데이 프린치피 신 제의실

 메디체오 라우렌치아노 단지의 시작은 산 로렌초 바실리카Basilica di San Lorenzo
이다. 로마 시대부터 성당 건물로서 자리 잡고 있던 산 로렌초 바실리카는 예
술 작품 속에 그려진 권력가 메디치의 은유적인 모습이 아닌 실제 메디치 가
문의 삶 그리고 죽음을 보여 주는 진정한 의미의 초상화가 된다. 메디치 가문
의 팔라초Palazzo Medici Riccardi와 불과 수십 미터 떨어진 이곳이 메디치 가문의 장례
지가 되며 바실리카는 재탄생하기 시작한다. 1429년 조반니 데 메디치Giovanni de'
Medici의 장례식이 구 제의실Sagrestia Vecchia에서 거행된 것을 시작으로 이후 산 로렌

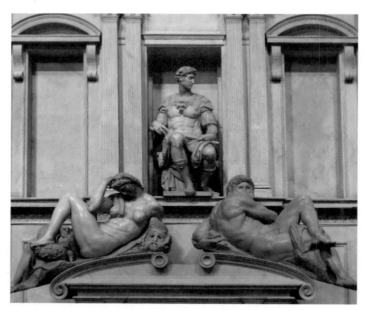

신 제의실 동쪽 벽면에는 미켈란젤로에 의해 1524-1534년에 만들어진 줄리아노 디 로렌초 데 메디치Giuliano di Lorenzo de' Medici의 묘지가 있다. 1513년부터 1516년까지 피렌체 영주였던 그는 37살이라는 나이에 세상을 떠나며 로마 장군 같은 옷을 입고 앉아 있는 젊은 모습으로 영원히 사람들의 기억에 남게 되었다.

줄리아노의 조각상을 보면 발이나 다른 신체에 비해 얼굴이 유난히 작게 만들어진 느낌을 준다. 그래서인지 석관 바로 앞에서 얼굴을 올려다보면 그를 우러러 보는 듯한 기분이 든다. 손과 머리가 크게 만들어진 〈다비드〉와 반대라 할 수 있다. 측면으로 보이는 입체감 있는 얼굴과 곱슬머리와 긴 목은 한번 본 사람이라면 잊지 못할 그의 영원한 인상과 같다. 비록 그 모습이 실제의 모습과는 얼마나 닮아 있는가에 대해서는 의문이 남지만 말이다.

줄리아노 디 로렌초 데 메디치 조각상의 발 아래에는 '시간의 흐름'이라는 신 제의실 전체 주제에 어울리는 두 조각상이 등장한다. 왼쪽은 밤을 상징하며 여성으로 표현된 〈노테Notte〉이고, 오른쪽은 낮을 상징하며 남성으로 표현된 〈조르노Giorno〉이다. 두 작품은 남녀 구분 없이 역동적 자세와 근육질 표현을 즐긴 미켈란젤로 조각의 특징을 보여 준다.

초 바실리카의 부속 건물로 신 제의실Sagrestia Nuova과 카펠라 데이 프린치피Cappella dei Principi가 새로 지어지며 가문의 장례식과 매장이 이루어졌다. 1743년 메디치 가문의 마지막 상속자인 마리아 루이자 데 메디치Maria Luisa de' Medici를 끝으로 수백 년간 메디치 가문의 장례와 매장을 위한 공간으로서의 산 로렌초 바실리카와 그 주변 공간들의 임무는 끝이 난다.

카펠레 메디체Cappelle Medicee에서는 1600년대 이후부터 수백 년 동안 순차적으로 만들어지는 군주들의 경당이라는 뜻을 가진 카펠라 데이 프린치피와 1500년대 중반에 미켈란젤로가 계획하고 만든 신 제의실이 주인공 같은 역할을 한다.

특히 카펠라 데이 프린치피 안에서 놀라움으로 다가오는 것은 당연히 규모와 화려함이다. 외부는 물론 내부에서도 이 쿠폴라는 피렌체 두오모의 쿠폴라를 연상시키며 화려한 천장화로 안쪽을 뒤덮고 있다. 자세히 보면 구약과 신약 이야기라는 것을 알 수 있다. 크기는 피렌체 두오모의 절반 정도밖에 되지 않지만 압도감은 크게 다르지 않다. 아마도 더욱 가까이 거대한 돔 천장을 느낄 수 있어서 일 것이다. 또한 이곳이 장례 공간이라는 것을 잊지 않도록 말해 주는 것은 팔각형 공간의 여섯 벽면을 차지한 거대한 석관 여섯 개 때문일 것이다. 이 석관의 주인공은 1569년부터 1723년까지 활약한 메디치 가문의 군주들로서 벽면 높은 곳에 새겨진 라틴어 이름으로 확인할 수 있다. 석관 사이를 채운 납작한 기둥 장식 하단에는 다양한 색의 돌들로 토스카나 지역 16개 도시의 문장이 세심하게 조각되어 있는데 이는 메디치 가문의 영향력이 미치는 지역을 보여 준다.

한쪽 통로를 지나면 카펠라 데이 프린치피보다 수십 년 먼저 완성된 공간에 도착한다. 이곳은 미켈란젤로의 건축과 조각을 함께 볼 수 있는 신 제의실이다. 제의실은 미사 때 쓰이는 귀중한 제구나 제의를 보관하는 장소이지만 이곳은 메디치 가문의 유해 보관소로 사용되고 있다. 이름이 '신 제의실'인 이

유는 산 로렌초 바실리카와 연결되어 있는 브루넬레스키가 지은 구 제의실과의 구분 때문이다.

미켈란젤로는 메디치 가문 출신 교황 레오 10세의 주문으로 1520년 처음이곳을 계획한다. 신 제의실은 현재 있는 조각 작품들 이외에도 벽면에 강, 땅, 하늘 등을 상징하는 인물상들이 채워져 더욱 다채롭게 단장될 예정이었다. 하지만 피렌체뿐만 아니라 유럽사에도 기록될 만큼 많은 사건들이 벌어진 혼란의 시기를 마주하며 공사는 수차례 멈춤과 지속을 반복했다. 미켈란젤로는 1534년 자신을 지원하던 메디치 가문 출신의 교황 클레멘스 7세마저 세상을 떠나자 신 제의실 작업뿐 아니라 메디체아 라우렌치아나 도서관, 교황 율리오 2세의 묘지를 위한 노예상들(1525-1530) 등 피렌체에서 진행하던 작업들을 모두 놔둔 채 로마로 떠난다. 1534년 로마로 떠난 미켈란젤로의 빈자리는 1550년대 말까지 조르조 바사리 등의 예술가들이 채우게 되며 지금의 모습으로 남겨졌다.

비록 모든 것이 처음 의도대로 완벽하게 완결되지 않고 서둘러 마무리한 느낌을 지울 수 없지만, 미켈란젤로의 신 제의실을 위해 계획한 테마는 느낄 수 있다. 그것은 바로 시간의 흐름이다. 무엇도 멈출 수 없는 시간의 흐름 속에서도 이를 뛰어넘어 영광과 승리를 얻는 메디치 가문의 모습을 상징적으로 나타내려 한 것이다. 비교적 완성된 상태의 줄리아노 디 로렌초 데 메디치Giuliano di Lorenzo de' Medici와 로렌초 디 피에로 데 메디치Lorenzo di Piero de' Medici를 위해 만들어진 미켈란젤로의 초상 조각 속에서는 의인화된 낮과 밤, 그리고 새벽과 황혼이 등장하며 시간과 삶에 대한 이야기를 하는 미켈란젤로의 뜻에 동참하는 모습을 보여 준다.

메디체아 라우렌치아나 도서관은 건축가 미켈란젤로라는 명함만큼이나 익숙지 않은 곳일 수도 있다. 하지만 미켈란젤로의 건축은 조각만큼이나 그만의 특별한 느낌이 있다. 미켈란젤로가 표현해 오던 근육질 인체들이 벽체, 기둥,

메디체아 라우렌치아나 도서관 내 베스티볼로 살라 디 레투라(열람실)

창틀, 계단으로 변신한 듯하다.

　1520년경 미켈란젤로에게 처음 도서관 건축을 주문한 이는 1523년 클레멘스 7세 교황이 된 추기경 줄리오 데 메디치Giulio de' Medici이다. 교황이 되기 전 1519-1523년까지 피렌체 영주로서도 활약했는데, 메디치 가문의 귀중한 필사본 수집품들을 보관하기 위한 공간을 필요로 했다. 하지만 이곳 역시도 부와 권력의 후원으로 예술이 완성된다는 것을 말해 주듯이 신 제의실과 함께 공사의 멈춤과 진행을 반복한다. 1534년 건축을 지원하던 클레멘스 7세가 세상을 떠나고 미켈란젤로도 수많은 숙제들을 남겨 놓은 채 피렌체를 등지며 공사가 중지된다. 이후 조르조 바사리 등이 미켈란젤로가 남긴 계획에 따라 도서관 공사를 마무리 지었고, 50년 가까이 끌어오던 메디치 가문의 도서관은 1571년 완성되며 대중에게 공개된다.

　도서관은 크게 두 공간으로 구분된다. 첫 번째는 베스티볼로vestibolo인데 도서관의 본격적인 시작을 알리는 현관과 같다. 두 번째는 살라 디 레투라sala di lettura, 즉 열람실로 베스티볼로에서 회색의 거대한 계단을 거슬러 올라오면 다

다르게 되는 도서관의 역할을 하는 공간이다. 이 두 공간은 기능적으로도 다를 뿐 아니라 공간의 형태가 주는 인상마저도 상반된다.

이중 베스티볼로vestibolo의 첫인상은 수직적인 공간의 형태와 피렌체의 다른 르네상스 건물들에서 자주 보았던 짙은 회색의 돌(pietra serena, 피에트라 세레나)과 하얀 벽면이 만드는 정갈함, 그리고 무게감이다. 하지만 이내 공간에 가만히 머물러 있다 보면 이곳을 채우는 건축 부재들이 미켈란젤로의 작품 속 근육질 인물들로 느껴진다. 누구는 거대한 회색빛 기둥으로, 누구는 소용돌이 모양의 까치발 장식으로, 누군가는 계단의 타원형의 바닥면으로 변한 것만 같다. 각각의 인물이 조각가이자 건축가인 한 남자의 마법에 잠시 건축물의 일부로 변신해 숨죽이고 있다고 할까. 잠시 몸과 얼굴을 가면과 망토로 가리고 있을 뿐 시간이 지나 마법이 풀리면 이를 벗고 본모습을 드러낼 것 같다. 그리고는 중심 공간을 차지하는 위압감 넘치는 계단을 통해 살라 디 레투라에 입장하도록 유도한다.

열람실인 살라 디 레투라는 공간의 비율, 가구, 천장의 장식 모두 미켈란젤로의 설계로 이루어진 곳이다. 이곳에서 미켈란젤로가 고안한 의자와 책상을 겸하는 독특한 가구인 플루테오pluteo도 볼 수 있다. 또한 수평적인 인상이 강한 공간과 함께 시선을 붙잡는 것은 나무 천장과 테라코타 바닥의 장식이다. 이 둘을 보면 마치 거울에 비춘 것처럼 동일한 무늬를 갖고 있는 것을 발견할 수 있다. 하지만 좀 더 자세히 보면 조금씩 다른 부분을 발견할 수 있는데 이는 수백 년 전 사람들이 이곳을 방문할 후대의 사람들에 남겨 놓은 숨은 그림 찾기 같은 기분을 준다.

조각 작품의 보물 창고

르네상스 이후의 피렌체 회화 작품들을 보려면 우피치 미술관을 방문
해야 한다. 그리고 피렌체가 낳은 대표 예술가 미켈란젤로의 조각을
보려면 피렌체 아카데미아 미술관에 가야 한다. 하지만 이 두 곳만으
로 채워지지 않는 공백을 채우기 위해서는 바르젤로 국립 미술관Museo
Nazionale del Bargello으로 향해야 한다. 이곳에는 르네상스 전후로 탄생한 피
렌체의 조각들이 기다리고 있다.

　바르젤로는 미술관에 담긴 예술 작품뿐만 아니라 미술관 자체가 이
미 피렌체의 역사를 담고 있다. 미술관 건물은 1255년 피렌체의 귀족
가문에 대항한 시민들의 무기 창고와 요새로 처음 지어지기 시작한 곳
이다. 이후 피렌체의 시민들이 만든 행정기관과 의회, 법원 등이 들어

선 건물이기도 했고, 포데스타Podesta라고 불리는 시장이 상주하는 건물의 역할을 하기도 했다. 바르젤로 미술관에는 미켈란젤로나 도나텔로, 안드레아 델 베로키오, 지암볼로냐의 조각들이 공간과 상호 소통하며 조각 작품의 본래적인 역할을 보여 준다.

로비아Robbia 가문 장인들의 유약 테라코타 작품들, 15세기 후반

미켈란젤로, 〈바쿠스Bacco〉,
1496-1497년, 대리석, 207cm

도나텔로, 〈산 조르조San Giorgio〉,
1416-1417년, 대리석, 209cm

숨겨진 천상의 색채

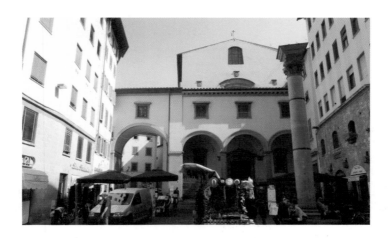

 산타 펠리치타 성당Chiesa di Santa Felicita은 여행자들에게 그리 알려진 장소는 아닐지 모른다. 하지만 전 세계의 이방인들이 모이는 르네상스 도시인 피렌체에 나만의 비밀스런 장소를 하나 만든다면 이곳만큼 좋은 곳은 없을 것이다.

 성당은 베키오 다리Ponte Vecchio를 건너 피티 궁전Palazzo Pitti으로 향하는 길 한쪽에 있다. 그저 색 바랜 연노란 페인트로 마무리된 장식 없는 파사드는 이곳이 성당일 것이라는 상상도 하지 못하게 한다. 그마저도 피티 궁전까지 연결된 바사리 복도Corridoio Vasariano 외벽이 가리고 있어 가면을 쓴 것처럼 철저히 감춰져 있다. 이곳에 화가 폰토르모Pontormo가 남긴 〈십자가에서 내리심〉이 있다. 친숙한 이름이 아니라 해도 우피치 미술관이나 피렌체 아카데미아 미술관에서 남다른 색감을 눈여겨본 이들

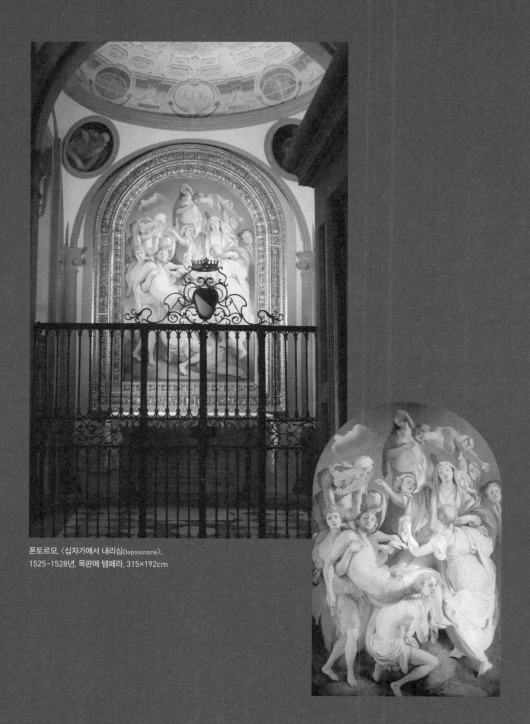

폰토르모, 〈십자가에서 내리심Deposizione〉,
1525-1528년, 목판에 템페라, 315×192cm

이라면 이름을 이미 발견했을 수도 있다.

폰토르모는 '중심에서 동떨어진' 혹은 '이상한 피렌체인'이라는 뜻을 가진 '에첸트리치 피오렌티니eccentrici fiorentini'라는 화풍을 가진 작가 중 하나이다. 피렌체의 전형적인 르네상스 양식에서 벗어나 이후 찾아올 매너리즘의 선구자적인 역할을 한다. 폰토르모에 유독 빠져드는 이유는 무엇보다도 색 때문이다. 명암 표현을 위해 단일한 색상의 물체도 다채로운 색으로 표현하는 흥미로운 시도를 보여 준다. 그리고 예측할 수 없던 색의 변주는 시각으로 느끼는 달콤함과 환상적인 분위기를 만들어 낸다.

대표작 〈십자가에서 내리심〉은 성당에 입장하자마자 우측에 있다. 브루넬레스키가 설계한 바르바도리-카포니 경당Cappella Barbadori-Capponi 한쪽 벽에 걸려 있다. 이곳이 사적인 장소였음을 알려 주는 철창 위로 보이는, 흑백이 사선으로 교차된 문장紋章은 이곳을 소유했던 카포니 가문을 상징한다. 그 옆으로 폰토르모의 프레스코화 〈수태고지〉(1525-1528)도 볼 수 있다.

방문에 앞서 성당 개방 시간을 확인하는 것은 필수다. 그리고 개방이 안내와 달리 늦어지더라도 잠시 기다리면 된다. 경당 앞에 놓인 작은 안내 기계에 1유로를 넣으면 동전 소리와 함께 어두운 카펠라에 한동안 환하게 불이 켜진다. 이것을 기억한다면 '펠리치타'라는 이름처럼 폰토르모의 색이 만들어 낸 '행복'을 시끌벅적한 피렌체 중심에서 차분히 느낄 수 있다.

Milano, Venezia

밀라노와
베네치아

브레라 회화관

Pinacoteca di Brera

피나코테카 디 브레라Pinacoteca di Brera 흔히 브레라 회화관으로 불리는 이곳은 밀라노 두오모에서 멀지 않은 팔라초 디 브레라Palazzo di Brera 내에 있다. 비아 브레라via Brera 28에 위치한 건물의 입구로 들어와 중정의 청동 조각상 뒷편 좌우에 나 있는 계단을 통해 2층으로 올라가면 회화관 입구를 찾을 수 있다. 내부에는 회화관 이외에도 미술학교인 밀라노 브레라 아카데미아Accademia di belle arti di Brera

와 브레라 천문학 박물관Museo Astronomico di Brera도 함께 자리 잡고 있다. 둘러보면 1000년 가까운 역사를 가진 건물의 본모습을 여기저기서 발견할 수 있다. 물론 1층 미술학교의 강의실 내부까지 방문하는 건 안 되겠지만 말이다.

브레라brera는 도시의 외곽, 도시 밖 경작지 등을 의미하는 단어에서 비롯하였다. 이런 어원이 무색하게 밀라노 두오모에서도 걸어갈 수 있는 도시 중심지 중의 중심지이다. 지금 같은 대도시의 모습을 갖기 전에는 외곽 지역이었을 팔라초 디 브레라의 위치에서 1000년 전 중세 도시 밀라노의 규모를 간접적으로나마 느껴 볼 수 있다.

이탈리아에서 미술관이나 박물관을 지칭할 때 갈레리아Galleria, 무제오Museo 등과 함께 피나코테카Pinacoteca라는 말을 사용한다. 보통 갈레리아나 무제오는 뒤에 예술을 의미하는 아르테arte를 붙여 미술과 관련된 전시품을 놓은 곳이라는 의미를 명확히 하기도 한다. 그림, 조각, 타피스트리, 공예품 등 다양한 종류의 시각 예술 작품들을 볼 수 있다. 하지만 피나코테카는 여러 시각 예술 중 회화 작품에 집중한 전시 공간인 경우가 대부분이다. 라틴어로 널빤지에 그린 그림을 뜻하는 '피낙스pinax'와 상자나 금고를 뜻하는 '테카theca'가 합쳐진 단어라는 것이 공간의 정체성을 더욱 또렷이 드러낸다.

이곳 역시 '이탈리아의 박물관이나 미술관 건물 자체가 역사이자 예술이다'라는 공식을 보여 준다. 팔라초 디 브레라는 12세기 말 설립되어 16세기 교황으로부터 파문되며 역사의 뒤로 사라진 우밀리아티Umiliati 수도원 건물로 시작되었다. 이후 교황 비오 5세로부터 팔라초를 인계받은 예수회는 이를 고급 교육을 위한 일종의 대학교로 변신시켰고, 다시 밀라노의 주인이 바뀌면서 1773년에는 오스트리아 정부가 압류하여 근대적인 계몽주의 교육 기관으로 발전시킨다. 또한 1797-1814년 밀라노를 손에 넣은 나폴레옹은 밀라노의 성당과 수도원이 갖고 있던 예술 작품들을 압류해 팔라초 내부에 압류 예술품 수장고를 만들어 사용하게 되는데 그의 몰락과 함께 남겨진 이 작품들이 브레

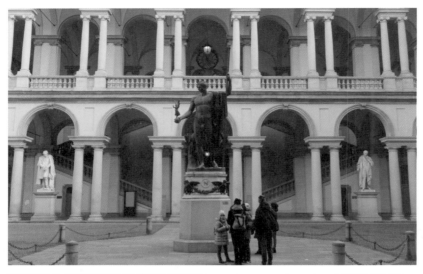

안토니오 카노바, 〈평정자 마르스와 같은 나폴레옹 보나파르트Napoleone Bonaparte come Marte pacificatore〉, 1811년, 청동, 340cm

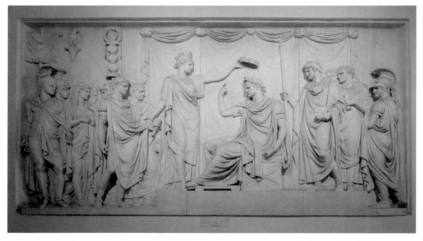

가에타노 마태오 몬티, 〈이탈리아의 왕 나폴레옹의 대관식Incoronazione di Napoleone Re d'Italia〉, 1811-1814년, 대리석

팔라초 디 브레라에서는 과거 권력자들의 흔적을 여기저기에서 찾아 볼 수 있다. 특히 팔라초의 안뜰과 1층 벽면에서 볼 수 있는 나폴레옹과 관련된 조각들이 대표적이다. 작품 속 나폴레옹은 전쟁의 신이나 로마 황제와 같은 모습으로 변장해 그가 꿈꾸던 권력의 크기를 가늠하게 한다.

작가 미상, 〈스포르차 제단화〉, 1494-1495년,
목판에 템페라와 유채, 230×165cm

브라만테, 〈기둥에 묶인 그리스도Cristo alla colonna〉,
1487-1490년, 목판에 유채, 93.7×62.5cm

라 회화관의 시작점이 된다.

브레라 회화관에는 르네상스부터 근현대에 이르는 회화 중심의 방대한 작품들이 전시되어 있다. 성당과 수도원들이 소장하던 각 시기 대표 작가들의 걸작이 벽면 가득 있는데 엄청난 규모의 팔라초나 성당 내부를 장식했던 역할답게 놀라운 크기를 자랑한다. 다가서면 그 거대함이 마치 눈앞에서 쏟아질 것 같이 펼쳐진다. 이곳에서는 만테냐, 라파엘로, 피에로 델라 프란체스카, 틴토레토, 카라바조, 프란체스코 아예츠 등 1400-1900년대 사이의 다양한 작가의 걸작들을 볼 수 있다. 또한 학기 중에 팔라초에 들어서면 미술학교의 풍경도 볼 수 있는데 건물 안팎으로 학생들이 왁자지껄 담소를 나누거나 중정에 옹기종기 앉아 각자 싸온 도시락을 먹는 모습도 볼 수 있어 정겹다.

11 전시실에 있는 〈스포르차 제단화〉에서는 1400년대 중후반 밀라노 영주

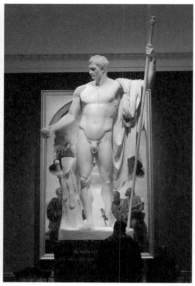

안토니오 카노바, 〈평정자 마르스와 같은 나폴레옹 보나파르트Napoleone Bonaparte come Marte pacificatore〉, 1808년, 석고, 340cm

였던 스포르차Sforza 가문의 루도비코 스포르차와 부인 베아트리체 데스테Beatrice d'Este, 두 아들의 모습을 만날 수 있다. 루도비코 스포르차Ludovico Sforza는 밀라노에 르네상스를 꽃피운 인물로도 유명하다. 그가 영주로 있던 시절 레오나르도 다 빈치, 브라만테 등 르네상스의 대표적인 작가들이 밀라노의 스포르차 궁정의 후원하에 예술적 열정을 불태웠다.

우르비노 출신의 브라만테는 레오나르도 다 빈치와 함께 15세기 말 밀라노의 영주 루도비코 스포르차의 후원으로 밀라노에서 다양한 활약을 한 르네상스 대표 건축가이자 화가이다. 그의 회화 작품 〈기둥에 묶인 그리스도〉는 24전시실에서 전성기 르네상스 작가들의 작품과 어깨를 나란히 하고 있다. 이 작품은 예수 그리스도의 수난 장면 중 기둥에 묶여 태형을 당하는 장면을 소재로 한다. 자세히 보면 보이는 그리스도의 피와 땀, 눈물에서 구원자의 인간

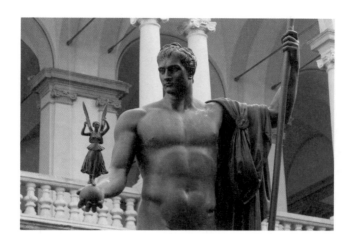

적 감정이 느껴진다. 그리고 그 고난과 슬픔은 관객에게 고스란히 전해져 큰 울림을 준다.

회화관 내부에 들어서면 가장 먼저 하얀 석고상이 입장객을 환영하듯 서 있다. 자세히 보니 팔라초 브레라에 처음 들어와 마주한 중정에서 본 청동 조각과 똑같은 모습이다. 그제서야 청동 좌대에 'N'이라는 이니셜로 표현된 주인공이 '나폴레옹 보나파르트'라는 것을 알게 된다.

〈평정자 마르스와 같은 나폴레옹 보나파르트〉라는 제목에서 알 수 있듯이 로마 신화 속 전쟁의 신인 마르스를 연상시키는 누드의 인체에 나폴레옹을 한껏 미화한 얼굴이 현실과 이상理想 사이 간극 따위는 무시한 채 눈앞에 거대하게 서 있다. 고대 장군을 연상시키는 외투와 긴 봉을 한 손에 들고 있다. 또 다른 손에는 세상을 상징하는 구를 쥐고 있다. 하지만 잊지 말고 다시 봐야 할 것은 안뜰의 청동 나폴레옹 조각상에는 구 위로 날개 달린 승리의 여신 비토리아(니케)가 등장하며 작품의 의도를 더욱 선명하게 드러내 준다는 사실이다. 청동이나 석고로 된 작품은 원래 카노바가 대리석을 조각하여 만든 것을 복제한 작품들이다. 원래의 대리석상은 나폴레옹을 몰락하게 한 영국이 일종의 전

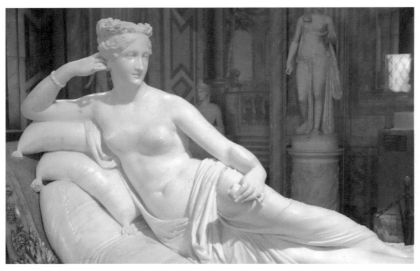

안토니오 카노바, 〈승리자 베누스와 같은 파올리나 보르게세 보나파르트〉, 1805-1808년, 대리석, 192×60cm, 보르게세 미술관, 로마

리품으로 가져갔다.

〈평정자 마르스와 같은 나폴레옹 보나파르트〉를 만든 작가는 안토니오 카노바이다. 이탈리아 신고전주의 대표 조각가로 당시 로마에서 교황의 묘지 장식을 주문받을 정도로 실력을 인정받았다. 이탈리아 반도의 많은 도시 국가들을 점령한 나폴레옹의 위업에 어울리는 작품 또한 의뢰받은 그가 이 작품으로 화답한 것이다.

신고전주의 작품에서 빼놓을 수 없는 것이 고전적 아름다움 뒤에 숨겨진 권력자에 대한 찬양이다. 광장이나 사람들이 많이 모이는 곳에는 권력자의 영웅적인 초상이 세워졌다. 물론 새 권력의 시대가 도래하면 과거 권력을 찬양하던 예술 작품은 그 자리를 내주거나 파괴되는 운명을 갖지만 말이다. 나폴레옹에게 프랑스에 화가 자크 루이 다비드가 있었던 것처럼 이탈리아에는 조각가 안토니오 카노바가 있었다. 브레라 회화관에서 볼 수 있는 〈평정자 마르

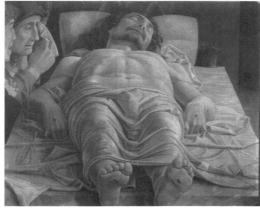

안드레아 만테냐,
〈죽은 그리스도 Cristo morto〉, 1483년경,
캔버스에 템페라, 68×81cm

스와 같은 나폴레옹 보나파르트〉는 이탈리아 반도를 지나간 수많은 외세의 흔적 한 페이지를 보여줌과 동시에 브레라 회화관의 역사적 시작점이자 관람의 시작을 알려 주는 새로운 임무를 하고 있다.

파란 터널처럼 보이는 6 전시실 소실점의 위치에는 안드레아 만테냐의 〈죽은 그리스도〉가 노란 조명을 받으며 자리 잡고 있다. 브레라 회화관의 대표작 중 하나로 항상 많은 이목이 집중된다.

이 그림은 르네상스적 회화의 특징을 보여 준다. 앞선 중세 성화 속 인물들은 인간적인 감정과 고통 따위는 마치 다른 세상의 것인 듯 시종일관 무표정한 모습으로 등장한다. 그러다 보니 아들을 잃은 성모 마리아나 십자가형의 고통 속에 죽어가는 예수의 모습에 엄숙함만이 가득하다. 하지만 이 작품에는 아들을 잃은 어머니의 고통과 눈물과 스승을 잃은 슬픔이 등장인물들의 표정 위로 고스란히 드러난다. 그리고 인간의 숨결을 잃은 그리스도의 육신도 그저 차갑게 식은 인간의 몸 그 자체로 표현된다.

작품에서 발견되는 르네상스적인 회화의 또 다른 특징은 바로 원근법이다. 보통 가상의 입체 공간을 평면 위로 표현할 때 쓰이지만 한 인체 내에서 펼쳐지는 원근에도 사용한다. 이 경우 단축법이라 부르기도 한다. 가까이 있는 부분은 크게, 멀리 있는 부분은 작게 그려 한 인체 안에서 거리감을 준다. 단축법으로 비스듬히 표현된 몸은 관객의 시선과 더욱 밀접하게 접촉되어 고난을 끝낸 그리스도를 더욱 직접적으로 느끼게 한다.

〈죽은 그리스도〉를 그린 안드레아 만테냐는 베네치아 공국 내 파도바 지역 출신의 작가이다. 토스카나 지방에서 르네상스를 이끌던 다양한 화가들의 양식을 접하게 되며 투시도법에 대한 연구를 하게 되었다고 한다. 물론 단축법이 사용된 〈죽은 그리스도〉는 한편으로 어색한 느낌을 준다. 발은 조금 작아 보이고 머리는 상대적으로 커 보이기도 해서다. 하지만 완벽한 단축법으로 인체가 표현되었다면 얼굴이 너무나도 작아져 그리스도의 죽음이라는 분위기가 전달되기 어렵지 않았을까 싶다.

얼굴과 더불어 관객을 향해 꺾인 양 손목과 발바닥의 상흔은 오각형의 꼭짓점을 만들며 시선이 그리스도의 몸 위를 역동적으로 움직이게 한다. 그 눈의 흐름이 지나는 한 지점에서는 창에 찔린 그리스도의 옆구리 상처도 보인다.

죽은 그리스도의 우측으로 세 인물이 살며시 등장한다. 그중 가운데에서 측면 얼굴을 보여 주는 나이 든 여성은 아들의 죽음을 바라보아야만 했던 성

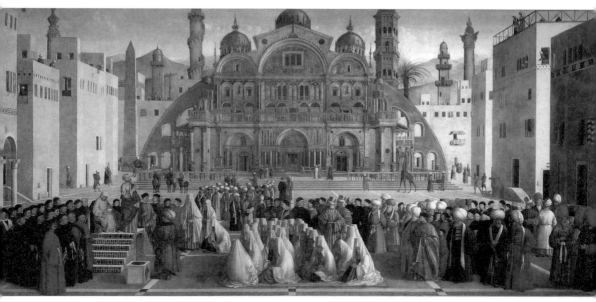

젠틸레 벨리니, 조반니 벨리니, 〈이집트 알렉산드리아에서 마르코 성인의 설교〉, 1504-1507년, 캔버스에 유채, 347×770cm

모 마리아이다. 수많은 그림 속에 젊고 생기 있게 표현되던 그녀지만 젊음의 아름다움은 시간에 의해 이미 풍화된 모습이다. 그 주변으로 두 인물이 보이는데 모은 손을 보이며 후측면 얼굴로 등장한 남성은 사도 요한일 것이고 한탄과 탄식이 담긴 입모양으로 흐릿한 얼굴을 상상하게 해 주는 인물은 마리아 막달레나일 것이다. 이들은 예수 그리스도와 성모 마리아의 삶에 많은 부분을 함께한 주요 인물들이다. 격정이 만든 이들의 붉은 피부색은 죽은 그리스도의 창백한 회색빛 피부와 대비되어, 죽은 그리스도의 육체를 더욱 차갑고 무겁게 느껴지도록 한다.

브레라 회화관에는 역사의 변곡점을 지나며 고향을 떠나온 작품들이 있다. 그 대표작이 베네치아 르네상스의 상징적인 형제 작가인 젠틸레 벨리니, 조반니 벨리니의 〈이집트 알렉산드리아에서 마르코 성인의 설교〉와 틴토레토

의 〈마르코 성인 시신의 발견〉이다. 이 두 작품은 베네치아의 산 마르코 스쿠
올라 그란데Scuola Grande di San Marco에 설치되었던 각기 다른 연작 중 하나로 19세기
초 나폴레옹에 의해 밀라노로 옮겨졌다.

회화관 각 전시장에서는 수많은 작품이 각자 의미심장한 이야기를 거대한
캔버스 위에 풀어놓고 있다. 게다가 각기 다른 거대한 건물 내부에 설치되어
있던 이 작품들은 그 크기로 종교적 열정을 겨루는 듯한 느낌이 들 때도 있다.

그 정적 속 치열한 순간 한 작품이 경쟁의 마침표를 찍으며 시선을 사로잡
는다. 바로 압도적인 크기로 상상과 실제가 뒤얽힌 2000년 전 이집트 알렉산
드리아로 관객을 초대하는 〈이집트 알렉산드리아에서 마르코 성인의 설교〉이
다. 가로 폭이 무려 8미터에 가까운 현존하는 가장 큰 회화 작품 중 하나이다.

베네치아에서 제작된 작품들 중 유독 거대한 캔버스화들을 찾아볼 수 있
다. 부유한 도시라는 이유도 물론 있겠지만 기후적 영향도 클 것이다. 1500년
대 전후로 이탈리아 반도의 건물 내부 벽면을 장식하기 위해 프레스코화가 유
행했다. 하지만 습기에 약한 프레스코화의 특성상 바다에서 뿜어져 나오는 수

분과 염분이 가득한 베네치아에서는 보존과 유지가 어려웠을 것이다. 그래서 만들어진 것이 텔레로telero라는 독특한 벽화 방식이다. 캔버스를 내부 벽면의 형태에 맞춰 붙인 이후 유화로 그림을 그리는 것이다. 시간이 지나며 건물 철거와 함께 사라진 프레스코화와 달리 비교적 간단하게 옮겨질 수 있어 현재까지 남아 있을 수 있었다. 〈이집트 알렉산드리아에서 마르코 성인의 설교〉가 바로 텔레로에 해당한다. 원래 베네치아 산 마르코 스쿠올라 그란데Scuola Grande di San Marco의 한 공간인 살라 델 알베르고Sala dell'Albergo에서 마르코 성인에 관한 일화를 알려 주는 벽화 연작 중 하나였다.

그곳에 거대한 그림을 그리기 시작한 작가는 벨리니 형제 중 형인 젠틸레 벨리니Gentile Bellini이다. 생전에 그는 동방 문화권인 콘스탄티노플로 여행을 다녀온 경험이 있다고 한다. 여행지에서 맞이한 이국적이고 매력적인 향취가 그림에 고스란히 녹아들어, 다양한 동방 양식이 혼합된 마르코 성인이 선교 활동으로 활약하던 가상의 1세기 알렉산드리아를 재창조하는 데 일조했다. 작품 속에는 이슬람 사원에서 볼 수 있는 미나렛과 이집트의 오벨리스크, 성당 건물에서 볼 수 있는 종탑, 고대 로마 문화를 연상시키는 기둥들이 다채롭게 섞여 있다. 세상을 떠난 젠틸레 벨리니에 이어 동생인 조반니 벨리니가 미완성으로 남겨진 작품을 마무리하며 형제의 공동 작품이 되었다.

그림 속에서 주인공 역할을 부여받은 마르코 성인은 그림 좌측 단상 위에서 설교 중인데 연분홍과 파랑이 섞인 옷을 입고 있다. 하지만 성인으로 향하는 시선을 이내 다른 곳으로 분산된다. 다채로운 풍경과 독특하고 신비한 옷차림은 관객을 마치 타임머신을 타고 가상의 과거로

여행 온 여행자처럼 만들기 때문이다. 얼굴이 살포시 보이는 하얀색 긴 베일을 쓰고 있는 무슬림 여인들의 모습이나 독특한 붉은 모자나 하얀 터번을 쓴 무슬림 남성들의 모습은 관객을 더욱 이국적인 분위기와 향취에 빠져들게 한다. 그들 사이로 〈신곡Divina Commedia〉으로 유명한 13-14세기 이탈리아 대문학가인 단테 알리기에리Dante Alighieri도 푸른색 옷을 입고 월계관을 쓴 모습으로 얼굴을 내밀고 있어(207쪽 A) 거대한 작품 여기저기를 둘러보는 데 또 다른 재미를 더한다.

설교 중인 마르코 성인 뒤로 검은색과 붉은색 옷을 입고 줄지어선 사람들은 16세기 초 산 마르코 스쿠올라 그란데Scuola Grande di San Marco의 회원들이다. 이들 역시 시간을 뛰어 넘어 마르코 성인이 갔던 알렉산드리아로 순례를 떠난 모습이다. 상상과 실제가 공존하는 2000년 전 가상의 알렉산드리아에서 설교를 마친 마르코 성인은 머지 않아 순교하며 복음사가이자 알렉산드리아의 초대 주교로서의 역할을 마무리하고 전설과 같은 이야기의 주인공이 될 것이다. 성인과 관련된 그 뒷이야기는 베네치아 아카데미아 미술관Gallerie dell'Accademia di Venezia

조반니 만수에티, 〈아니아노의 세례Battesimo di Aniano〉, 1519-1524년, 캔버스에 유채, 335×135cm

베네치아의 산 마르코 스쿠올라 그란데의 〈살라 델 알베르고 연작〉 중 하나로 브레라 회화관이 소장 중이지만 공개하지 않는 작품이다.

틴토레토, 〈마르코 성인 시신의 발견Ritrovamento del corpo di san Marco〉, 1562~1566년, 캔버스에 유채, 396×400cm

에 있는 또 다른 〈살라 델 알베르고 연작〉으로 이어진다.

〈이집트 알렉산드리아에서 마르코 성인의 설교〉가 있는 전시장과 연결된 9 전시실에는 또 다른 분위기로 마르코 성인에 관련된 일화를 들려주는 틴토레토Tintoretto의 그림이 있다. 벨리니 형제의 그림보다는 작지만 가로와 세로가 4미터에 육박하는 제법 큰 작품이다.

두 작품 모두 베네치아 출신으로 마르코 성인과 관련된 이야기를 하고 있지만 각기 다른 연작임을 보여 주듯 화면의 느낌은 사뭇 다르다. 벨리니 형제

의 작품이 건축적 요소가 섞인 실외 풍경에서 성인의 이야기가 차분히 펼쳐진다면 틴토레토의 〈마르코 성인 시신의 발견〉은 강한 조명이 내리쬐는 실내 무대 위의 인물들을 중심으로 긴박감 넘치는 이야기가 펼쳐지는 듯하다. 이 두 작품 사이에는 약 60년의 시차가 있다. 이 기간 동안 이탈리아 반도의 정치적, 사회적 분위기가 급격히 변했고 그에 맞춰 예술 양식도 변했기 때문이다.

틴토레토는 흔히 매너리즘 작가로 불린다. 16세기 중후반에 유행한 매너리즘은 르네상스적인 규칙성을 깨고 불안정하고 자극적인 방식으로 변해가는 예술 양식을 부르는 이름이다. 베네치아에서는 매너리즘 양식이 특히나 유행했다. 이 그림에서는 한쪽으로 치우친 소실점이 만든 깊은 터널 공간 속에서 긴박한 사건이 전개된다. 그리고 그 속에서 활약하는 인물들의 강한 명암 대비 속에서 길쭉하게 왜곡된 인체로 매너리즘 회화의 표현적 특징을 보여 준다.

불안함과 긴박함이 느껴지는 그림 속 사건은 전설로 전해지는 부오노 다 말라모코Buono da Malamocco와 루스티코 다 토르첼로Rustico da Torcello라는 두 베네치아 상인의 성스러운 절도 계획으로 시작된다. 그들은 1세기 알렉산드리아에서 순교한 마르코 성인의 유해를 수백 년이 지난 828년 알렉산드리아에서 베네치아로 몰래 숨겨 오려는 계획을 감행한다. 기적적으로 등장하는 마르코 성인의 영혼 도움으로 유해는 베네치아로 옮겨져 왔고 이를 모시기 위해 오래된 성당 터 위로 새로 지은 성당이 바로 베네치아를 대표하는 산 마르코 바실리카이다.

그림 속에는 마르코 성인의 영혼이 그림 왼쪽 전경에서 밝고 빛나는 모습으로 등장하여 두 베네치아 상인들에게 자신의 유해가 발견되었음을 손을 들어 알려 주며 베네치아로 돌아가는 길을 재촉하게 한다. 그림 우측에는 악마에 홀린 사람이 등장하며 사건의 긴박감을 더한다.

그림 중심에 금빛 옷을 입고 무릎을 꿇고 있는 한 노년의 남성이 보인다. 그는 산 마르코 스쿠올라 그란데의 원장인 톰마소 란고네Tommaso Rangone로 1562-

피에로 델라 프란체스카, 〈브레라 제단화〉, 1472-1474년, 목판에 템페라, 251×172cm

1566년에 그려진 틴토레토의 마르코 성인 3연작을 후원한 인물이다. 그는 이 연작들 모두에서 화려한 옷을 입고 흰 수염을 가진 모습으로 그려지며 세 연작 중 나머지 두 작품인 〈난파선에서 사라센 사람을 구하는 마르코 성인〉(277쪽), 〈마르코 성인의 시신을 훔침〉(279쪽)이 있는 베네치아 아카데미아 미술관으로 향하는 여정에 또 다른 기대감을 주는 역할을 한다.

브레라 회화관에서는 피에로 델라 프란체스카, 라파엘로, 카라바조의 작품을 볼 수 있어 이들의 예술적 영향력을 밀라노에서도 느낄 수 있게 한다.

24 전시실에 있는 피에로 델라 프란체스카의 작품은 우르비노의 산 베르나르디노 성당Chiesa di San Bernardino의 주제대를 장식하던 제단화였다. 나폴레옹이 수도원과 성당을 폐쇄하고 작품을 압수하는 바람에 밀라노로 오게 된 이 작품은 회화관의 이름을 따 〈브레라 제단화〉라고도 하고, 주문자의 이름을 따 〈몬테펠트로 제단화〉라고도 한다.

또한 이 그림에서처럼 옥좌에 앉은 성모 마리아와 아기 예수 주변으로 성인들이나 주문자 등이 등장하는 작품을 '신성한 대화Sacra Conversazione' 유형 그림이라고 하는데 이탈리아 성화에서 자주 등장하는 형태이다.

이 작품을 처음 보면 성모에게로 시선이 집중된다. 실제로 얼굴 위치가 그림의 중심이자 소실점이 있는 곳이기도 하고 주변에 자리 잡은 성인들과 천사들의 눈이 그림 중심으로 시선을 향하게 하는 안내선 역할을 하기 때문일 수도 있다. 성모 마리아의 얼굴에 도착한 관객의 시선은 그녀의 시선을 따라 마리아의 무릎 위에서 곤히 잠든 아기 예수에 머물게 된다. 붉은 석류 목걸이를 건 채 곤히 잠든 아기 예수와 마리아의 모습에서 피에타가 연상되기도 한다.

사실 이 그림에서 인물들과 더불어 눈길을 끄는 것은 배경에 그려진 르네상스 양식의 건물이다. 그 위로 보이는 건축 장식들은 단순 장식이 아닌 그림이 전하려는 이야기를 한 번 더 강조하는 막중한 임무를 띠고 있다. 그중 대표적인 것이 성모 마리아와 아기.예수가 앉은 옥좌 뒤로 보이는 조개 모양의 천장

장식과 그 아래로 길게 늘어뜨린 진주처럼 보이는 거대한 알이다. 조개는 생명을 잉태하는 여성의 능력을 보여 주는 상징물이다. 또한 성모를 순결한 조개로, 예수를 그 안에 자라난 진주로 표현하며 성모의 특별한 잉태를 설명하기도 한다. 동시에 타조알은 그리스도의 부활이나 성모 잉태에 대한 또 다른 상징물인데 주문자인 몬테펠트로 가문을 표현하는 상징 중 하나이기도 하다.

성스러운 인물들이 등장하며 성스러운 이야기를 전하는 그림 속에서 주문자 페데리코 다 몬테펠트로 공작은 그림 우측 하단의 용병대장이라는 역할에 어울리는 은색 갑옷을 입고 등장한다. 그는 르네상스 예술의 후원자로 유명한데 우피치 미술관이 소장한 부부 초상화와 마찬가지로 좌측면 얼굴로 자신을 소개한다. 이 그림에서는 그가 늘 같은 모습으로 등장하게 된 이유를 설명하는데 무릎 꿇은 모습 앞으로 보이는 참혹하게 구겨진 투구가 바로 그것이다. 마상 시합에서 오른쪽 눈을 잃은 이후 그의 초상화는 좌측 모습만을 담게 되었다.

이 그림은 부인 바티스타 스포르차Battista Sforza가 세상을 떠난 해인 1472년 그려지기 시작했다. 당시 주문자가 등장하는 제단화에서는 부부나 가족 모두가 성모자를 중심으로 좌우에 대칭을 이루며 등장하는 경우가 많지만 여기서는 혼자된 영주의 모습을 보여 주듯 홀로 그림 속에 등장한다. 대신 혼인의 상징인 반지만이 갑옷의 장갑을 벗은 투박한 손 위로 반짝인다.

브레라 회화관이 자랑하는 24 전시실의 르네상스 걸작 중에 로마에서 자주 보았던 라파엘로 산치오의 작품도 있다. 그리스도교 문화를 바탕으로 한 예술 작품 대부분은 성경 이야기를 소재로 한다. 그중 신약을 다룬 작품들은 수태고지나 아기 예수 탄생과 관련한 사건, 성장한 그리스도의 세례 장면과 제자들과의 기적적인 이야기, 최후의 만찬, 수난과 십자가, 부활의 순간을 담아낸다. 또한 마리아와 요셉의 약혼 혹은 결혼을 소재로 한 작품도 제법 자주 보인다.

전성기 르네상스 작가 라파엘로 산치오의 예술적 능력을 보여 주는 〈성모

라파엘로, 〈성모 마리아의 결혼Sposalizio della Vergine〉, 1504년, 목판에 유채, 170×118cm

마리아의 결혼〉은 치타 디 카스텔로Città di Castello에 있는 산 프란체스코 성당Chiesa di San Francesco내 산 주세페 경당Cappella di San Giuseppe을 장식하던 그림이다. 1800년대 전후로 나폴레옹 보나파르트에 의해 팔라초 브레라로 옮겨졌다.

라파엘로는 그림 속에 마리아와 요셉의 결혼 장면을 담았다. 신약에서 어린 그리스도를 보필하는 성스러운 역할을 부여받은 두 남녀의 결혼이지만 한편으로는 통속적인 결혼 장면처럼 느껴지기도 한다. 마리아 주변을 둘러싼 다섯 여인들의 눈빛과 아름다운 여인의 선택을 받지 못한 다섯 남성들의 아쉬움이 그림 밖으로 느껴지는 듯하다. 요셉을 포함한 여섯 남자들을 보면 모두 가늘고 긴 마른 나뭇가지를 하나씩 들고 있다. 그중 붉은 바지를 입은 한 젊은이는 이 나뭇가지를 다리로 부러뜨리려 하고 있다.

전설에 따르면 아름다웠던 마리아가 혼인할 나이가 되자 청혼하려는 남자들이 몰려왔다고 한다. 이들에게는 마른 나뭇가지가 각각 하나씩 주어졌는데, 요셉이 가진 나뭇가지에서 꽃이 피어나며 결혼 상대자로 선택되었다고 한다. 마치 그림 속 요셉 왼손에 든 긴 나뭇가지에만 분홍색 꽃이 피어 있는 것처럼 말이다.

기를란다요 공방, 〈아기 예수의 경배〉 부분, 1490년경, 목판에 템페라, 지름 90cm, 암브로시아나 회화관, 밀라노

라파엘로, 〈성모 마리아의 결혼〉 부분

마리아와 요셉이 함께 등장하는 대부분의 그림에서 마리아는 젊고 아름다운 여성으로 표현되는 반면에 요셉은 걱정과 근심에 빠진 나이 든 남성의 모습으로 등장한다. 요셉의 근심 어린 표정은 장차 태어날 아기 예수와 관련된 다사다난한 일들을 떠오르게 한다. 이들 부부는 앞으로 신의 아들과 함께 성경에 기록된 많은 난관들을 넘어야 한다.

그림 배경에 등장하는 르네상스적 이상향을 보여 주는 건물의 열린 문은 그림 전체를 관장하는 투시도법의 소실점 역할을 한다. 마리아와 요셉이 밟고 있는 바닥면을 지나 열린 문을 통과해 이어지는 산과 하늘까지 닿는 가상의 선은 지상과 천상을 연결하며 이 둘이 하는 결혼의 특별함과 영원함을 강조해 주는 듯하다. 또한 건물 벽면에는 'RAPHAEL VRBINA'와 'M', 'DIIII'라는 글자가 새겨져 있어 이탈리아 중부 우르비노_{Urbino} 출신 라파엘로가 1504년 완성한 작품에 서명을 하는 공간이 되어 준다(M은 1000을, D는 500, IIII는 IV를 대신해 4를 뜻함).

브레라 회화관에서는 카라바조의 작품도 볼 수 있다. 카라바조의 작품들은 그의 파란만장한 삶의 굴곡이 시작된 로마 중심으로 이탈리아 여러 곳에 퍼져 있다. 하지만 밀라노에서 탄생하고 교육받은 카라바조의 작품 한 점쯤을 회화관에서 소장하는 것이 어찌 보면 당연한 것일지도 모르겠다.

브레라 회화관의 28 전시실에 있는 〈엠마오의 저녁식사〉는 1606년 5월 28일 로마에서 자신과 원한 관계에 있던 라누치오 톰마소니_{Ranuccio Tommasoni}를 살해한 후 참수형을 선고받은 카라바조가 주변의 도움으로 로마에서 피신해 은거 중에 그린 작품이다. 그의 복잡한 심경은 이전과는 다른 분위기의 작품을 창조하는 촉매제가 되었을 것이다.

이 그림은 루가 복음에 나오는 '엠마오의 저녁식사'에 관한 장면이다. 예수 그리스도는 십자가형을 받고 인류 구원의 짐을 지고 인간으로서의 삶을 마쳤다. 이후 몇몇 제자들은 사흘 만에 그리스도가 부활하였다는 소문에도 예수

카라바조, 〈엠마오의 저녁식사Cena in Emmaus〉, 1606년, 캔버스에 유채, 141×175cm

를 만나기 이전의 삶으로 돌아가려 하였다. 그림에서 테이블에 앉은 뒷모습, 옆모습으로 등장하는 두 명이 바로 그 제자들이다. 이들은 고향으로 돌아가는 중 우연히 길에서 만난 한 남자와 그리스도의 부활과 그가 설파한 진리에 대한 대화를 나눈다. 정체를 알 수 없는 남자의 말에 감탄한 두 제자는 남자를 초대하여 저녁 식사를 함께 하던 중 이 남자가 최후의 만찬 때처럼 빵을 나누며 이야기하자 그가 바로 부활한 예수 그리스도라는 것을 알아보게 된다. 그 놀라움과 환희의 순간에 그리스도는 사라져 버린다. 카라바조의 〈엠마오의 저녁식사〉는 바로 이 놀라움과 환희의 순간을 포착한 작품이다. 이후 제자들은

다시 기쁜 마음에 예루살렘으로 달려가 다른 제자들에게 자신이 경험한 기적을 가쁜 숨을 내쉬며 전했을 것이다.

환희와 놀람에 빠진 제자들과 달리 우측 상단에 있는 노인들은 그저 무덤덤할 뿐이다. 의심 어린 혹은 무관심한 눈빛으로 대화를 듣고 있는 두 노인의 모습은 제자들과 대조적이다. 믿는 자와 의심하는 자가 좁디좁은 한 공간 안에 밀어 넣어져 감정의 온도는 더욱 크게 대비된다. 브레라 회화관의 유독 어두운 28 전시실에 놓인 이 작품을 바라보면 마치 그림 속 믿음과 의심이 교차하는 작은 테이블 앞에 함께 앉아 선택의 기로에 놓인 듯한 착각이 든다. 그래서인지 바라보는 다른 관객들도 노란 불빛 아래 빛나는 작품에 집중하며 선택할 준비를 하는 것처럼 보인다.

흔히 볼 수 없던 세계적 명성을 가진 작가의 작품을 이탈리아에 방문하면 쉽사리 볼 수 있다. 그렇다 보니 유명세 밖에 있는 걸작들은 상대적으로 외면받을 수밖에 없다. 대표적으로 프란체스코 아예츠Francesco Hayez가 그렇다. 그 이름이 그다지 익숙하지는 않을 것이다. 아마도 낭만주의 양식에서 앞서 활약한 테오도르 제리코Théodore Géricault, 외젠 들라크루아Eugène Delacroix나 프란시스코 고야Francisco Goya가 먼저 떠오를 것이다. 하지만 아예츠는 브레라 회화관의 대미를 장식하는 38 전시실에서 개인전처럼 작품을 펼치며 이탈리아에서 그 위상을 느껴 볼 수 있게 한다.

1791년 베네치아에서 태어나 교육받은 프란체스코 아예츠는 밀라노에서 오래 활약했다. 베네치아 출신임을 보여 주듯 화려하고 다채로운 색감은 탄성을 자아낸다. 베네치아와 로마 등지에서 청년기를 보낸 후 밀라노에서 활동하고 생을 마감했는데 단내 나는 색감 속에 쉽게 꺼낼 수 없었던 열정을 숨겨 놓았다.

아예츠는 낭만주의 회화 이전에 당대 상류층의 모습을 담은 초상화로도 유명했다. 사실 그의 초상화 작품들을 브레라 회화관에서 처음 보았을 때 '정말

팔라초 브레라 밖의 작은 광장인 피아체타 브레라piazzetta Brera에는 프란체스코 아예츠의 동상이 있다. 아예츠는 1850년부터 1861년까지 브레라 아카데미아의 교수였다.

잘 그렸다'고 생각했다. 비록 그가 남긴 낭만주의 양식 그림과 비교하면 절제한 흔적이 보이지만 액자 속 근엄한 표정과 동작에서 인물의 성품까지 말없이 전달되는 듯했다.

그가 활동하던 시기, 나폴레옹이 떠나간 이탈리아 반도의 많은 지역은 오스트리아 제국의 영향하에 있었다. 그리고 이탈리아인들의 가슴 속에는 외세로부터의 자유를 쟁취하고자 하는 열망이 자라나고 있었다. 이런 시대 분위기 속에서 이탈리아 독립의 열렬한 지지자였던 아예츠는 아름다운 색으로 위장한 인물들로 오스트리아 정부의 검열을 피하면서도 그 안에 애매모호한, 다시 바라보면 너무나도 명확한 의지를 그림 속에 녹여 놓았다. 독립 운동이 한창이던 시기의 작품 〈명상La meditazione〉이 대표적이다. 입을 다문 여인은 외젠 들라크루아의 〈민중을 이끄는 자유의 여신〉이 연상되는 모습으로 이탈리아의 해

프란체스코 아예츠, 〈명상〉 혹은 〈1848년 이탈리아ɪ'Italia nel 1848〉, 1850년,
캔버스에 유채, 92.3×71.5cm, 아킬레 포르티 현대미술관, 베로나

방을 크게 외치고 있다.

　이탈리아에는 낭만주의의 꽃이 피어나기 어려운 상황이었다. 자유롭게 감
정을 표현하는 낭만주의 예술은 교황청이 있는 보수적인 이탈리아에서 싹트
는 데 한계가 있었을 뿐만 아니라 이탈리아를 점령하던 외부의 세력들은 독립
과 자유의 의지를 담은 예술 작품이 탄생하는 것을 원치 않았을 것이다.

　1848-1849년의 제1차 이탈리아 독립 전쟁에 이어 1859년 드디어 프란체스
코 아예츠를 비롯한 이탈리아인들이 바라던 독립과 통일이 이탈리아 반도 내

세력의 한축인 샤르데냐 왕국의 주도로 부분적으로 이루어지기 시작한다. 하지만 이는 단순히 이탈리아 반도인들의 열정과 희생으로만 이루어졌던 것은 아니다. 이탈리아 반도 북서쪽과 사르데냐섬을 점유하고 있던 사르데냐 왕국은 프랑스 나폴레옹 3세의 지원으로 오스트리아인들을 몰아낼 수 있었다. 이 시기 그려진 〈입맞춤〉의 아름다운 색 안에는 그의 민족주의적인 열망과 함께 또 다른 외세와 함께해야 하는 불안이 동시에 담겼을 것이다.

프란체스코 아예츠의 대표작 〈입맞춤Il bacio〉은 표면적으로는 조만간 헤어져야 하는 남녀 사이의 아쉬움 표현한 작품처럼 보인다. 무표정한 중세적인 공간에서 눈을 감고 짧디짧은 지금 순간에 충실한 남자와 떠나는 모습을 마지막까지 보려는 듯 가늘게 눈뜬 여성이 있다. 어찌 보면 단순한 구조인데 다양한 해석의 가능성으로 상상의 자유를 준다. 또한 뒤편으로 보이는 누군가의 그림자는 둘 사이로 등장할 또 다른 존재를 예고하며 새로운 상상을 덧붙인다.

옷 색깔로 숨은 의도를 해석하기도 하는데, 남성은 깃털 달린 갈색 모자 아래로 초록 안감을 가진 적갈색 망토와 붉은 바지를 입고 있고, 여인은 하얀 레이스가 보이는 푸른 드레스 차림이다. 이들의 모습을 보면 1800년대 전후로 사용되기 시작한 이탈리아 국기의 녹색, 백색, 적색 조합과 프랑스 국기에 사용되는 청색, 백색, 적색 조합이 연상된다.

남녀의 불안한 미래와 감정을 요동하게 하는 제3자의 출현, 오늘 밤의 뜨거운 불꽃이 내일 아침 얼음처럼 차가워질 수 있는 미묘한 남녀 관계의 미학이 국가 간의 예측할 수 없는 관계의 온도와도 크게 다르지 않다고 작가는 생각했을 수도 있다. 역사적으로 이탈리아 반도의 도시들, 그중에서도 알프스 너머 바로 자리 잡은 밀라노는 프랑스와 신성로마제국과의 동맹과 뒤이은 침략의 역사를 수차례 경험했기 때문이다.

그럼에도 불구하고 불안함과 아쉬움이 공존하는 공간 속 두 연인이 함께하는 모습은 한없이 아름답다. 〈입맞춤〉은 당시 엄청난 인기를 얻었다. 이탈리아

프란체스코 아예츠, 〈입맞춤〉, 1859년, 112×88cm, 캔버스에 유채

독립과 통일 운동Risorgimento을 상징한다고 여겨지며 반도의 자유를 꿈꾸던 대중들은 이 작품을 보기 위해 몰려왔다. 또한 무언가를 위해 떠나야 하는 남성과 이를 아쉬워하며 기다리는 여성의 안타까운 이야기가 이후 많은 작품에 상징처럼 차용되었다고 한다. 이러한 큰 인기를 반영하듯 〈입맞춤〉은 브레라 회화관의 첫 작품을 포함하여 총 4점이나 그려졌다.

　개인적으로 프란체스코 아예츠의 작품을 좋아한다. 이야기를 숨겨 놓은 방식과 함께 눈으로 드러나는 색이 정말 훌륭하다. 특히 〈파면당한 베네치아의 도제 프란체스코 포스카리〉가 마음에 든다. 제법 큰 캔버스 위에 조지 고든 바이런의 희곡 〈두 명의 포스카리The Two Foscari〉와 베르디 오페라 〈두 명의 포스카리I Due Foscari〉에 등장하는 15세기 베네치아의 도제 프란체스코 포스카리의 이

프란체스코 아예츠, 〈파면당한 베네치아의 도제 프란체스코 포스카리Il doge Francesco Foscari destituito〉, 1844년, 캔버스에 유채, 230×305cm

야기가 펼쳐진다.

이 작품이 인상에 남는 이유는 지극히 개인적인 경험 때문이다. 날씨 좋은
어느 아침, 달달한 아예츠의 색이 눈에 아른거려 브레라 회화관을 찾았다. 그
날따라 유리 출구를 통해 푸른 아침 햇살이 전시장 안으로 들어왔다. 그러자
늘 비추던 노란 조명 빛깔은 사라지고 아침의 기운이 그림을 비추며 또 다른
색을 보여 주었다. 그 순간이 잊히지 않는다.

이 작품은 반드시 가까이서 세밀하게 훑어보아야 진가를 알 수 있다. 색, 인
물 표정 등 멀찌감치 볼 때와 전혀 다른 분위기를 풍긴다. 그리고 가능하다면
날씨가 좋은 날 오전에 보는 것도 좋다. 피렌체의 폰토르모가 선사한 그때의
기억이 이 작품에서 떠오른다.

암브로시아나 회화관

Pinacoteca Ambrosiana

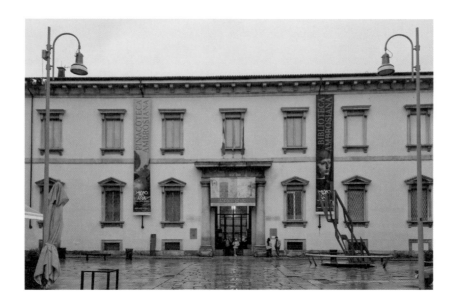

분홍빛 드레스 입은 귀부인 같은 두오모는 밀라노의 중심에 우뚝 솟아 있다. 이 분홍 대리석으로 조각된 자태를 보려 수많은 사람들이 모여든다. 인파로 뒤덮인 두오모 광장을 지나 작은 골목으로 들어서면 거리의 소음은 모두 사라지고 고요한 단정함으로 맞이하는 연노란색 외관의 팔라초가 눈앞에 보인다.

4세기 후반 밀라노의 주교이자 초기 그리스도교 4대 교부 중 한 명인 암브

로조Ambrogio 성인의 이름을 따 암브로시아나 회화관으로 불리는 곳이다. 가톨릭 지역 구분에 따라 밀라노를 밀라노 교구 혹은 암브로시아나 교구라고도 부르는데, 이 교구의 예술적 관심과 역량을 볼 수 있는 곳이 바로 피아차 피오 11Piazza Pio XI에 위치한 암브로시아나 회화관이다. 이곳에서는 밀라노에서 활약한 레오나르도 다 빈치의 솜씨와 함께 레오나르도 다 빈치 화파(Leonardeschi, 레오나르데스키), 라파엘로 산치오, 카라바조, 산드로 보티첼리, 티치아노 베첼리오 등 유명 작가들의 작품을 볼 수 있다. 그 외에도 아늑한 공간에서 차분하게 작품을 감상할 수 있어 조용한 보물 창고 같은 전시장이기도 하다.

암브로시아나 회화관은 17세기 초 추기경이자 대주교인 페데리코 보로메오Federico Borromeo의 후원으로 만들어졌다. 그는 밀라노의 대주교가 되기 전인 16세기 말 로마에 머물렀는데 아마도 그곳에서 현재의 바티칸 미술관이 시작점이 된 수많은 고대 예술품과 로마의 찬란한 문화를 느꼈고, 예술과 인문학을 통해 신에게 다가갈 통로를 만들 수 있으리라 생각했을 것이다. 암브로시아나

〈피에타〉와 〈라오콘〉의 석고 복제 작품들

회화관은 보로메오가 소장하고 있던 그림과 스케치를 기증하면서부터 시작되었다. 이 작품들은 회화관에서 여전히 볼 수 있는 주요 소장품이다. 현재 암브로시아나 회화관 출구이자 과거 암브로시아나 도서관 입구의 건물에는 암브로시아나 도서관을 뜻하는 'BIBLIOTHECA AMBROSIANA(비블리오테카 암브로시아나)'라는 문구가 벽면 높은 곳에 쓰여 있다. 그 위에는 페데리코 보로메오 가문의 문장이 장식되어 있다. 그 건물 옆에는 창립자인 페데리코 보로메오 대리석 조각상이 있다.

전시가 본격적으로 시작되는 2층으로 향하는 계단 중간쯤에 〈라오콘〉과 미켈란젤로의 〈피에타〉의 석고 복제 작품이 있다. 이 둘 모두 현대에 보는 〈라오콘〉과 〈피에타〉 원본과는 조금씩 다른 모습을 하고 있다. 특히 〈라오콘〉은 1900년대 오른팔을 올바른 형태로 복원하기 전의 모습이 담겨져 있어 이 복제품들 역시 오랜 역사를 갖고 있다는 것을 알게 해 준다.

산드로 보티첼리, 〈파딜리오네의 성모 마리아Madonna del padiglione〉, 1490년경, 목판에 템페라, 지름 65cm

암브로시나 회화관에는 시대를 달리하는 성화 위주의 작품들이 많은데 〈베누스의 탄생〉이나 〈라 프리마베라〉 같은 신화 주제를 주로 남긴 산드로 보티첼리도 예외는 아니다. 보티첼리의 〈파딜리오네의 성모 마리아〉는 암브로시나 회화관이 자랑하는 대표작 중 하나로 2 전시실에 있다. 성스러운 천막인 파딜리오네에서 마리아는 천사와 함께 온 아기 예수에게 모성의 상징인 가슴과 모유가 뿜어져 나오는 모습을 보여 준다.

안토니오 바딜레, 〈세바스티아노 성인의 순교Martirio di san Sebastiano〉, 1530-1540년경, 150×101cm, 캔버스에 유채

안토니오 바딜레의 〈세바스티아노 성인의 순교〉는 회화관 소장품 중 가장 좋아하는 그림에 속한다. 관객의 시선이 몰리는 '걸작'들을 지나 다소 외진 10 전시실 한편에 걸려 있다. 가치를 인정받지 못하고 있다는 지극히 개인적인 생각이 만든 측은함 때문인지 회화관을 방문할 때마다 점점 작품이 검고 어두워지는 것 같아 보인다. 시간의 흐름 앞에 혼탁해진 작품을 보며 언젠가 복원되어 원래의 밝고 뽀얀 색을 보고 싶다는 생각이 간절해진다.

이 작품이 흥미로운 이유는 기둥에 묶인 채 화살을 온몸에 맞은 전형적인 세바스티아노 성인 모습 뒤로 보이는 배경 때문이다. 콜로세움과 콘스탄티누스 황제의 개선문 등의 고대 로마의 유적이 당대 사람들의 모습과 함께 활기차게 펼쳐진다. 작품을 보고 있으면 1500년대 어느 날 로마의 유적지를 거니는 느낌이 든다.

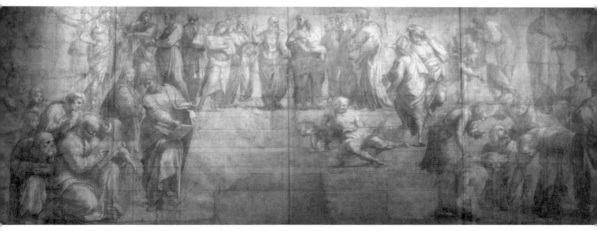

라파엘로, 〈아테네 학당 스케치〉, 1509년, 종이에 목탄과 백연, 285×804cm

〈아테네 학당 스케치〉는 라파엘로가 〈아테네 학당〉 제작을 위해 벽화와 동일한 크기로 그린 것으로 회화관이 자랑하는 소장품 중 하나이다. 자랑할 만도 한 것이 5 전시실 한 벽면을 가득 채우며 285×804 센티미터에 달해 종이로 남아 있는 르네상스 그림 중 가장 큰 규모이다. 거대한 종이 위로 남긴 서로 다른 강약을 가진 흑백의 선들을 볼 수 있는데 아름다운 색으로 예쁘게 매만진 실제 프레스코화에서보다도 더욱 직접적으로 대가의 손길을 느낄 수 있다. 또한 자세히 보면 인물 외곽선을 따라 구멍이 뚫려 있는 것을 발견할 수 있다. 그림이 그려질 벽면에 고정하고 바늘과 같이 뾰족한 도구로 외곽선을 따라 찔러 스케치 선을 벽면에 남겼던 흔적이다.

이 대형 스케치에는 〈아테네 학당〉 완성본에 등장하는 인물 몇몇이 빠져 있어 스케치와 실제 작품을 비교하는 재미를 준다. 힌트를 남기자면 라파엘로가 교황청에서 〈아테네 학당〉을 작업하던 시기, 같은 장소에서 작업하던 예술가들의 외형을 모티브로 했다.

현재 회화관인 이곳에는 과거에 미술학교인 아카데미아와 도서관도 있었다. 1609년에 개장한 세계 최초의 대중 도서관 중 하나로서 입구는 현재 회화관 출구로 사용되고 있다. 그래서 회화관을 관람한 후 자연스럽게 수많은 고서들을 품은 과거 도서관의 모습을 내부에서 볼 수 있다. 시대를 앞서가는 천재였던 레오나르도 다 빈치의 스케치 모음인 〈코덱스 아틀란티쿠스Codex Atlanticus〉가 전시 중이다. 1000페이지가 넘는 방대한 양의 스케치는 일부 전시하고 일정 기간마다 교체하므로 방문할 때마다 다 빈치의 고뇌와 열정이 담긴

주세페 베르티니, 〈단테 스테인드글라스Vetrata dantesca〉, 1851년, 스테인드 글라스, 700×290cm

21 전시실에 있는 한 스테인드 글라스 작품은 사진으로 담을 수 없는 크기와 화려함으로 눈길을 끈다. 스테인드 글라스는 보통 고딕 성당의 창문 장식을 위해 제작되지만 이 작품은 1851년 런던의 만국박람회에 출품하기 위해 만들어졌고 이후 회화관에 기증되며 이곳에 자리 잡게 되었다. 피렌체 출신 문학가 단테 알리기에리Dante Alighieri가 14세기 초에 쓴 서사시 〈신곡〉을 소재로 했는데 곳곳에 〈신곡〉 속 베르길리우스, 마틸다, 베아트리체 등이 각자의 이야기에 어울리는 배경을 등지고 등장한다. 가장 높은 곳에는 천국에서 단테가 만나게 되는 성모 마리아가 동정녀의 상징인 백합을 든 모습으로 등장하며 지옥, 연옥, 천국으로 이어지는 〈신곡〉의 결말을 보여 준다. 밀라노에 있는 폴디 페촐리 미술관Museo Poldi Pezzoli에 동일한 이미지의 스테인드 글라스가 170×61cm로 축소되어 설치되어 있다.

바르톨로메오 비바리니, 〈크리스토포로 성인의 다폭 제단화Polittico di San Cristoforo〉, 1486년,
목판에 템페라, 107×55cm(하단 가운데), 107×47cm(하단 좌우), 58×55cm(상단 가운데), 58×46cm(상단 좌우)

새로운 손 스케치를 볼 수 있다.

　암브로시아나 회화관에 입장하면 미술관이 자랑하는 대표작들을 1 전시실에서 첫 번째로 만나게 된다. 하지만 개인적으로 이곳에서 처음 보았으면 하는 작품은 2 전시실 한쪽 벽에 있는 황금빛 배경을 가진 바르톨로메오 비바리니의 〈크리스토포로 성인의 다폭 제단화〉이다.

　이탈리아 미술관 대부분에서는 각양각색의 성인을 그린 예술품들이 빠지지 않고 등장한다. 성화 속 수많은 인물은 다양한 시대의 양식을 입고 회벽 위 프레스코화로, 목판 위 템페라로, 캔버스 위 유화로 신성하게 혹은 인간적으로 등장한다. 이 성인들의 이름을 반드시 제목을 보아야만 알 수 있는 것은 아

니다. 일정한 규칙 속에서 정체를 이미 작품에 드러내고 있기 때문이다. 〈크리스토포로 성인의 다폭 제단화〉에는 이탈리아의 미술관이나 성당 벽화에 자주 등장하는 인기 성인들이 그려져 있다. 그렇기에 '성화의 안내서'와 같은 이 작품을 가장 먼저 보는 것을 추천한다.

밀라노 인근 도시 베르가모Bergamo의 한 성당에 설치하기 위해 제작되었던 이 제단화는 여섯 조각의 나무판으로 되어 있고 그 위로 여덟 인물이 템페라로 그려져 있다. 각 인물은 각자의 상징으로 자신의 정체를 금빛 배경 위에서 보여 주는데, 아래로 보이는 긴 패널 위로 그려진 세 성인은 특히나 자주 등장하니 기억해 두면 다른 작품 감상할 때 두고두고 쓸모가 있다.

긴 목판 중심에는 크리스토포로 성인이 주인공처럼 등장한다. 아이를 업고 야자수 지팡이를 한 손에 든 흡사 순례자 같은 모습이다. 자세히 보면 두 다리를 물가에 담그고 있음을 알게 된다. 많은 작품 속에 공통적으로 나타나는 이 모습은 전설처럼 내려오는 한 이야기가 기원이 된다.

크리스토포로 성인은 3세기의 인물로 큰 키와 큰 목소리를 가지고 있었고 힘이 세 강가에서 사람들이 강을 건널 수 있도록 하는 일을 했다고 한다. 여느 날처럼 지팡이를 한 손에 들고 물가를 거닐다가 예사롭지 않은 한 아이를 만나게 된다. 아이는 자신을 강 건너편으로 옮겨 달라 부탁했고 이에 성인은 아이를 목마 태워 물속으로 들어가기 시작했다. 하천을 건너던 중 아이의 무게가 갑자기 옮길 수 없을 정도로 무거워졌다. 이내 범상치 않은 존재임을 직감한 크리스토포로 성인은 정체를 물었고 아이는 자신이 예수 그리스도라고 밝혔다고 한다. 이후 그가 들었던 마른 나무 지팡이에는 그리스도의 부활이나 신앙심을 의미하는 야자열매가 가득 열렸다고 한다. 또한 아기 예수의 한 손에는 세상을 상징하는 구 형태의 물체를 쥐고 있어 세상의 구원자라는 모습을 은유적으로 보여 준다. 사실 크리스포로 성인의 이름은 이 전설과 같은 이야기를 이미 담고 있다. 그리스식 이름 크리스토포로스Christophoros가 '그리스도를

조반니 안드레아 데 마지스트리스, 〈성모 마리아와 세바스티아노 성인과 로코 성인〉, 16세기 초, 산 페델레 바실리카 내 프레스코화, 코모

다양한 장소의 작품들에서 세바스티아노 성인과 로코 성인의 모습이 유사한 모습으로 등장한다.

등에 짊어진 자'를 뜻하기 때문이다.

고개를 돌려 성인의 왼쪽 작품을 보면 반나체로 기둥에 묶인 젊은 남자가 있다. 자세히 보면 온 몸에 화살이 박혀 있다. 이 전형적인 표현으로 수많은 작품에 등장하는 성인의 이름은 바로 세바스티아노이다. 3세기 말의 인물로 로마 디오클레티아누스 황제의 친위 대장이었다고 전해지는데 로마의 그리스도교 박해기에 종교적 신념을 지키다 기둥에 묶인 채 화살형을 당했다고 한다. 하지만 화살에 맞고도 살아나며 기적의 인물로 남게 된다. 이후 다시 붙잡혀 결국 순교의 순간을 맞이했지만 말이다.

세바스티아노 성인은 수백 년이 지나 흑사병 같은 전염병이 유럽을 휩쓸던 시기에 사람들에게 희망을 주는 역할을 하게 된다. 당시 사람들은 정체 모를

수많은 죽음이 보이지 않는 화살에 맞았기 때문이라고 생각했다. 이에 화살을 맞고도 살아난 기적을 보인 세바스티아노 성인을 전염병의 수호성인으로 여기고 전염병이 치유되기를 바라는 마음을 담아 성인에게 봉헌된 작품을 여럿 만든다. 이런 배경이 그를 주제로 한 작품을 여러 곳에서 볼 수 있는 이유일 것이다.

또 다른 대표 인물로는 피가 흐르는 허벅지 안쪽을 보여 주는 순례자의 모습으로 표현된 로코 성인이 있다. 프랑스 남부 출신으로 1300년대 중반에 활동했다고 한다. 당시 북이탈리아에 흑사병이 창궐하자 사람들을 도와주기 위해 북이탈리아로 왔는데 불행하게도 본인 역시 흑사병에 걸리게 된다. 한쪽 허벅지에 피가 흐르는 모습으로 알 수 있다. 흑사병이 걸린 로코 성인이 홀로 산으로 피신해 지냈는데 개가 성인에게 음식을 가져다주어 연명할 수 있었다. 이후 개의 주인에게 발견되어 치료받고 살아났다는 이야기가 전설처럼 전해지며 로코 성인을 다룬 작품에는 순례자를 상징하는 조개껍데기와 더불어 개가 함께 등장하기도 한다.

세바스티아노 성인, 로코 성인은 특히 북부 이탈리아 오래된 성당 벽면에서 자주 볼 수 있다. 이유를 알 수 없는 죽음의 공포에서 해방되기를 기원하며 두 성인이 담긴 작품을 만들고 그 앞에서 기도했을 것이다. 앞서 언급했듯이 종교나 신화를 소재로 한 작품에 특정 인물의 정체를 나타내는 전형적인 방식은 마치 외국어 단어처럼 한번 익혀 두면 두고두고 활용할 수 있다. 무엇보다 다소 무겁게 다가올 수도 있는 성화를 바라보는 시선이 한결 가벼워질 수도 있다.

카라바조가 그린 〈과일 바구니〉는 암브로시아나 회화관의 대표적인 작품이다. 회화관 파사드에 걸린 거대한 배너에 다 빈치의 〈음악가의 초상〉과 함께 걸렸고 미술관 도록 표지에도 선택되었을 정도다. 설립자 페데리코 보로메오 대주교가 로마의 한 추기경으로부터 구입한 것으로 추정되며 대주교의 주

밀라노 산 마우리치오 성당Chiesa di San Maurizio al Monastero Maggiore 내부 16세기초 베르나르디노 루이니Bernardino Luini가 그린 프레스코화의 부분이다. 칼날이 달린 톱니바퀴 옆에 서 있는 알렉산드리아 출신 카타리나 성녀와 잘린 젖가슴이 올려진 접시를 든 아가다 성녀의 모습을 담았다. 순교자를 상징하는 종려나무 가지를 한 손에 든 순교 성인은 본인의 순교나 고문 장면을 연상시키는 기물과 함께 그려지는 경우가 많고, 유사한 표현 방식이 다른 작품에도 고스란히 사용되어 정체를 쉽게 알도록 안내한다.

카라바조, 〈과일 바구니〉, 1597-1600년경, 캔버스에 유채, 54.5×67.5cm

카라바조, 〈바쿠스〉 부분, 1596년경, 캔버스에 유채, 95×85cm,
우피치 미술관, 피렌체

카라바조, 〈과일바구니를 든 젊은이〉 부분, 1593-1594년경,
캔버스에 유채, 70×67cm, 보르게세 미술관, 로마

카라바조의 그림에는 인물과 함께 다양한 과일이나 식물과 같은 정물이 등장한다. 자세히 보면 시
든 모습으로 표현되어 있어 영원하지 못한 생명력을 은유적으로 말해 주는 듯하다.

요 수집품을 전시한 1 전시실 한쪽 벽을 독차지하고 있다.

　카라바조는 그리스 로마 신화와 성경을 주제로 한 작품 모두를 남겼다. 하지만 대부분 바로크 예술에 어울리는 종교적 서사를 담은 것이 많다. 성경 속 한 장면을 다룬 작품의 배경에는 끝을 알 수 없는 어둠이 펼쳐지고 어딘가에서 등장하는 한 줄기 빛 속에 피어난 성경 속 인물의 육체는 어두운 배경과 대비를 이루며 배우의 호흡이 고스란히 느껴지는 소극장 공연으로 관객을 초대하는 것 같았다.

　〈과일 바구니를 든 젊은이Ragazzo con canestra di frutta〉는 이전과 사뭇 다르다. 다양한 인물이 등장하던 그림이라는 무대 위에는 과일, 식물, 바구니라는 낯선 배우만이 한낮의 햇빛처럼 밝은 배경 앞으로 등장하고 있을 뿐이다. 꽃, 식물, 과

일, 기물 등이 등장하는 것이 미술사에서 낯선 일은 아니지만 정물이 그림의 주인공처럼 등장하는 것은 극히 이례적인 사건이다.

흔히 정물화를 17세기 플랑드르 지역에서 처음 시작되었다고 한다. 다양한 기물을 작업실로 가져온 작가는 정물을 보며 느낀 감흥이나 거기 담을 수 있는 이야기를 신화나 성경 속 인물 등이 독점하다시피 한 캔버스 위에 주인공처럼 등장시켰다.

이보다 조금 앞선 시기 카라바조는 정물을 주인공 삼은 작품을 그렸다. 왜 그랬는지 다양한 해석이 존재하지만 로마 성직자들과 깊은 관계를 갖고 있었음을 생각하면 종교적 이야기를 전달하기 위해 정물을 등장시켰다는 추측 역시도 충분히 가능한 것이다.

〈과일 바구니〉(235쪽) 속에는 자연의 생산물을 담은 바구니가 가장 아랫부분 얇은 갈색 선으로 된 선반 위에 올려져 있다. 잔뜩 채우다 못해 밖으로 빠져나온 과일과 나뭇잎들은 자연의 아름다운 색을 담은 풍성한 산물을 첫인상으로 보여 주는 듯하다. 하지만 한발 더 다가가서 바라보면 전혀 다른 인상이 펼쳐진다. 사실감 넘치는 과일 바구니 속 생기 넘치던 과일과 나뭇잎은 사실 벌레 먹고, 시들고, 말라비틀어진 모습이라는 것이 황금빛 조명 아래 여실히 드러난다.

이는 인간의 운명을 연상하게 한다. 많은 허물과 영원할 수 없는 삶뿐만 아니라 언제 보이지 않는 아득한 선반 아래의 세계로 떨어질지 모르는 불안정한 인간 세상의 모습으로 말이다. 위태롭게나마 과일을 지탱하는 바구니를 인간과 신 사이의 중재자인 '교회'로 해석하기도 하지만 이 역시도 선반 밖으로 일부 삐져나와 불안하기는 마찬가지다.

신과 피조물을 이야기하는 듯한 이 작품은 인간 존재를 생각하게 한다. 그리고 불완전한 인간을 감싸는 황금빛 배경의 정체를 상상하게도 한다. 흠 많은 인간을 여실히 드러내기도 하고 따뜻하게 감싸는 신의 손길과 시선을 담은

얀 브뤼겔, 〈보석, 동전, 조개껍데기가 있는 꽃병〉, 1608년, 동판에 유채, 65×45cm

암브로시아나 회화관의 7 전시실에는 몇몇 북유럽 르네상스 작가들의 작품이 정물화와 풍경화가 있다. 그중 얀 브뤼겔의 〈보석, 동전, 조개껍데기가 있는 꽃병〉은 사실적인 묘사가 돋보이는 북유럽 정물화의 전형을 보여 준다. 브뤼겔은 브뤼겔 데이 벨루티Bruegel dei Velluti 즉, '벨벳의 브뤼겔'이라고도 부르는데 작품으로 한 발 더 다가서면 눈으로 촉감이 느껴지는 경험을 할 수 있다. 회화관의 설립자 페데리코 보로메오 대주교가 카라바조의 〈과일 바구니〉와 함께 유독 아낀 작품으로 알려져 있다.

빛이 아닌가 싶다. 암브로시아나 회화관의 유일한 카라바조의 작품으로서 다양한 상상을 하게 하며 1 전시실을 밝히고 있다.

관람이 끝나가는 길목에 방문하게 되는 아울라 레오나르디Aula Leonardi는 다 빈치와 연관된 작가 및 레오나르도 다 빈치 화파로 분류되는 이들의 작품을 모아 놓은 전시장이다. 레오나르도 다 빈치 화파로 불리는 화가는 여럿 존재한다. 다 빈치에게 직접 교육받은 제자들뿐 아니라 다양한 경로로 그의 영향을 받아들인 예술가 모두를 의미하기 때문이다.

이곳에 전시된 〈세례자 요한 성인〉을 그린 지안 자코모 카프로티Gian Giacomo Caprotti는 일명 살라이로 불리는데 화파 내에서도 특별한 인물이다. 여러 추종자들과 달리 레오나르도 다 빈치가 직접 가르친 제자이기 때문이다. 게다가 다 빈치가 죽기 전 밀라노의 산타 마리아 델레 그라치에 성당 근처에 있는 포도밭 일부와 여러 작품을 유산으로 남겨 남다른 관계를 생각하게 한다.

살라이의 작품 〈세례자 요한 성인〉은 다 빈치의 〈세례자 요한 성인〉을 모

살라이, 〈세례자 요한 성인〉, 1520년경,
목판에 템페라와 유채, 73×50.9cm

레오나르도 다 빈치, 〈세례자 요한 성인〉, 1508-1513년,
목판에 유채, 69×57cm, 루브르 박물관, 파리

태로 한다. 다 빈치 작품으로 오해받았던 이 작품은 전반적인 자세와 명암법
은 유사하지만 인물들이 보여 주는 분위기가 어딘가 다르다. 작품에는 작가의
생각과 모습이 투영된다는 말이 있다. 그렇기에 어떤 인물에서 작가의 얼굴이
언뜻 비치기도 하고, 표정과 색에서 작가의 생각과 감정이 투사되어 보이기도
한다. 미묘하게 다른 장난기 넘치는 표정을 가진 세례자 요한의 모습은 다 빈
치와 복잡 미묘한 관계를 가지며 '작은 악마(살라이)'를 뜻하는 별명을 가졌던
지안 자코모 카프로티를 그려보게 한다.

살라이의 〈세례자 요한 성인〉 위 높은 벽면에는 익숙한 작품이 기다랗게
걸려 있다. 안드레아 비안키Andrea Bianchi, 일명 일 베스피노il Vespino가 그린 다 빈치
의 〈최후의 만찬〉 모작이다.

베스피노는 암브로시아나 회화관 창립자 페데리코 보로메오의 후원으로

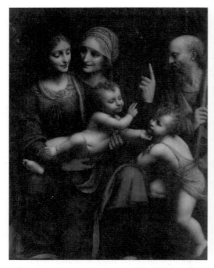

베르나르디노 루이니, 〈성가족과 안나 성녀와 세례자 요한 성인〉, 1520-1530년, 목판에 유채와 템페라, 118×92cm

레오나르도 다 빈치, 〈안나 성녀의 스케치〉, 1500-1505년경, 종이에 흑색 분필, 백색 분필, 찰필, 141.5×104.6cm, 내셔널 갤러리, 런던

1 전시실에는 베르나르디노 루이니Bernardino Luini의 작품도 있다. 북부 이탈리아의 대표적인 르네상스 화가로서 밀라노를 비롯한 북 이탈리아와 스위스 지역에 많은 작품을 남겼다. 그의 작품은 다 빈치의 작품을 연상시키는데 직접 사제 관계가 아니었지만 '레오나르도 다 빈치 화파'로 분류될 만큼 명암법과 인물 표현 등에서 유사성을 보인다. 그 특징을 여실히 보이는 〈성가족과 안나 성녀와 세례자 요한 성인〉은 다 빈치의 〈안나 성녀의 스케치〉에 영감을 받아 그린 것으로도 유명하다. 흐뭇하게 아기 예수를 바라보는 젊은 성모와 이를 지켜보는 성모의 어머니 안나 성녀, 그리고 나이든 모습으로 등장하는 양부 요셉과 어린 세례자 요한이 그림 우측에 등장한다. 루이니는 프레스코화로도 유명한데 암브로시아나 회화관에서 멀지 않은 산 마우리치오 성당Chiesa di San Maurizio al Monastero Maggiore 내에서 볼 수 있다. '밀라노의 시스티나 성당'이라 불릴 만큼 다양한 프레스코화가 인상적인 곳으로 방문할 가치가 있다.

여러 르네상스 걸작을 모작했다. 그중 〈최후의 만찬〉을 택한 특별한 이유가 있다. 다 빈치의 이 역작은 의심할 여지없이 밀라노뿐만 아니라 이탈리아에서 가장 유명한 회화 중 하나로 르네상스 회화의 정수를 담고 있지만 그 화려한 유명세의 뒤편으로는 '복원에 실패한 그림', '잘못된 재료를 사용한 그림'이라

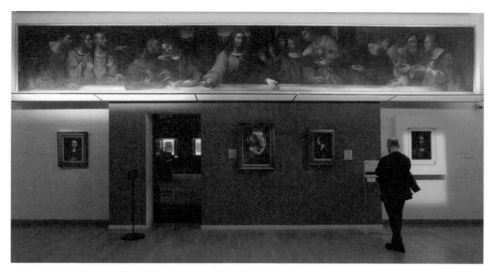

일 베스피노, 〈최후의 만찬〉, 1611-1616년, 캔버스에 유채, 118×835cm

는 부정적인 수식어가 따라 오기도 한다.

　레오나르도 다빈치는 1494년 밀라노의 영주 루도비코 스포르차_{Ludovico Sforza}로부터 산타 마리아 델레 그라치에 성당 옆 수도원 식당 벽면에 〈최후의 만찬〉을 그려 달라는 주문을 받는다. 천천히 그리며 더 많은 표현을 하고자 했던 다 빈치는 '재빨리 그리는 일반적인 기법인 프레스코화'와 다른 시도를 한다. 자신의 화풍을 살릴 수 있도록 특수한 물감을 만들어 〈최후의 만찬〉을 완성한 것이다. 오랜 시간 다듬어 가며 그린 벽화는 일반적인 프레스코화와 달리 다채로운 명암 단계와 세밀한 묘사가 돋보였을 것이다. 하지만 1498년 완성한 지 얼마 지나지 않아 점차 색이 떨어져 나가기 시작한다. 수도원의 식당이라는 습기가 많은 환경과 실험적인 물감은 벽화가 가진 본연의 색을 오랜 시간 보존하는 데 한계가 있었다. 이후 수차례의 전쟁과 잘못된 복원 등 여러 시련을 겪고서 20세기 새롭게 복원되어 현재 보이는 모습으로 우리 앞에 남겨졌다.

레오나르도 다 빈치, 〈최후의 만찬〉, 1494-1498년, 실험적인 벽화 기법,
460×880cm, 산타 마리아 델레 그리치에 성당, 밀라노

과거 암브로시아나 도서관으로 사용되던 살라 페데리치아나의 모습

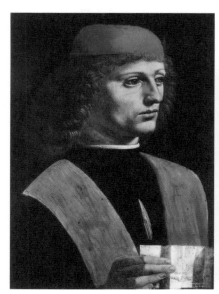

레오나르도 다 빈치, 〈음악가의 초상〉, 1485년경,
목판에 유채, 44.7×32cm

베스피노는 다 빈치 작품이 파손되는 상황 속에서 작품을 기록하고자 그림을 그렸다. 베스피노의 〈최후의 만찬〉에서 다 빈치의 〈최후의 만찬〉의 원래 색을 상상해 볼 수 있다.

아울라 레오나르디에서는 다 빈치의 〈음악가의 초상〉을 볼 수 있다. 유리관에 꽁꽁 싸인 모습에서 미술관이 얼마나 아끼는지 짐작할 수 있다. 그럴 만도 한 것이 밀라노에서 다 빈치는 〈암굴의 성모〉 두 점과 여러 귀족 초상화 등을 남겼지만 현재 전해지는 것은 이 작품과 〈최후의 만찬〉 벽화, 밀라노 스포르체스코성Castello Sforzesco에 있는 뽕나무 덩굴이 그려진 '살라 델레 아세Sala delle Asse'의 벽화가 전부이기 때문이다.

1482년 피렌체를 떠나 밀라노에 도착한 다 빈치는 여러 인물화를 그렸다. 그리고 영혼의 움직임이라는 뜻을 가진 '모티 델아니마moti dell'anima'를 표현하고자 했다. 외모에서 영혼의 성질이 드러날 것이라 생각한 그는 〈최후의 만찬〉

레오나르도 다 빈치, 〈코덱스 아틀란티쿠스Codex Atlanticus〉, 종이에 잉크 스케치, 64.5×43.5cm

을 그릴 당시 예수를 배신한 유다를 표현하기 위해 범죄자의 외형적 특징을 연구하기도 했다.

〈음악가의 초상〉에서도 차분하고 섬세한 성품이 드러나는 듯하다. 주인공은 밀라노 두오모 성가대의 마에스트로(지휘자)였던 음악가 프란키노 가포리오Franchino Gaforio로 알려져 있다. 하지만 추측일 뿐 정확히 누구인지는 장담할 수 없다. 그저 30대 정도의 남성이 손에 든 악보를 통해 그가 음악가라는 것을 추측할 뿐이다.

아무런 답을 찾을 수 없는 아쉬운 마음에 그림을 멍하니 바라보다 보면 그림이 그려진 목판의 갈라짐이나 흠이 보인다. 캔버스가 보편적으로 활용되기 전까지 회화에 쓰인 목판이 시간을 견디며 얻은 상처들로 보인다. 그런 의미에서 유리관에 꽁꽁 싸여져 있는 이유를 알 수 있을 것도 같다.

아울라 레오나르디와 연결된 살라 페데리치아나Sala Federiciana는 이 여정의 대미를 장식하는 전시장이자 과거 암브로시아나 도서관이 있던 의미 있는 공간이다. 이곳에는 뜻밖의 작품이 기다리고 있다. 남겨진 것이 대부분 회화임에도 불구하고 다 빈치를 다방면의 천재로 여기는 이유는 방대한 스케치로 기록한 다채로운 상상 때문일 것이다. 비록 모두 실현하지는 못했지만 그는 머릿속에 떠오르는 수많은 계획을 글과 그림으로 남겼다. 그림이나 조각 같은 예

술 방면도 있지만 민간이나 군대 관련 건축, 무기, 수력학, 기하학, 해부학, 광학, 요리법 등 다양한 분야가 포함된다. 당대 사람들에게는 그저 상상화였겠지만 현대인으로서 현대에 마주하는 형태와 유사한 기물들이 500년 묵은 종이 위에 잉크로 기록되어 있어 그저 신기하기만 하다.

이 스케치들 모음집 중 〈코덱스 아틀란티쿠스〉가 있다. 다 빈치가 1478년부터 그리기 시작했고 1482년 밀라노 영주였던 루도비코 일 모로 스포르차에게 자신을 소개하는 일종의 포트폴리오처럼 사용했을 것이다. 이후 그가 사망한 1519년까지 영역을 넘나드는 상상이 종이 위로 옮겨졌다. 다 빈치 사후에 제자들에게 남겨진 스케치들이 책으로 엮였다.

1119쪽에 달하는 스케치 모음집인 〈코덱스 아틀란티쿠스〉는 사실 후대에 붙여진 이름이다. 16세기 후반 모아진 스케치와 글이 아틀라스 규격(660×864mm)으로 정리되어 2절판 책으로 제본된다. 코덱스는 손으로 쓴 낱장을 묶어 만든 책을 의미하고 아틀라스는 규격을 뜻한다. 즉 '아틀라스 규격의 손 스

밀라노 스포르체스코성 안에는 '살라 델레 아세Sala delle Asse'가 있다. 이곳은 1498년 밀라노 영주 루도비코 스포르차가 다 빈치에게 프레스코화로 장식해 달라고 위임한 곳이다. 이곳에는 그림으로 된 얽힌 뽕나무로 실내 정원과 같은 공간이 만들어졌다. 이후 시간이 흘러 벽화는 사람들의 기억 속에서 잊혀졌다가 20세기에 회벽으로 덮인 벽 안쪽으로 작품이 있다는 사실이 발견되면서 복원을 시작하였다.

케치'이라는 뜻일 뿐 다 빈치의 의도가 담긴 말은 아니다.

1119쪽 분량의 스케치는 3-4개월 간격으로 새로운 페이지로 교체 전시된다. 〈음악가의 초상〉처럼 유리에 꽁꽁 싸인 스케치 위로 남겨진 다 빈치의 글씨가 정말 좌우가 바뀌어 있는지 확인해 보는 것도 흥미로울 것이다.

스케치 상태가 너무 좋아서 '500년 넘는 시간 동안 보관된 진품이 맞을까?' 하는 마음에 원본인지 인쇄본인지 전시장 안내자에게 물어본 적이 있다. 자신 있고 단호한 말투로 '여기에 복사본copia은 없다'는 익숙한 답을 들려준 것이 기억에 남는다.

노베첸토 미술관
Museo del Novecento

수많은 예술품과 이를 담는 미술관 건물들은 각각의 사연을 담고 있다. 수백 년 전 지어진 병원, 수도원 혹은 교황을 배출한 귀족 가문의 주거지 등 작품을 담고 있는 건물들마저도 미술관에 빠질 수 없는 중요한 작품이 되어 서 있다. 밀라노에는 1900년대 이후의 근현대 미술 작품을 보여 주는 곳이 있다. 이름마저도 '1900년대'를 의미하는 노베첸토는 건물 역사와 소장품 종류를 생각할

아르투로 마르티니Arturo Martini는 '노베첸토' 운동의 대표 조각가로 노베첸토 미술관 내외부에서 그의 작품을 볼 수 있다.

때 미술관이라는 이름이 가장 잘 어울리는 곳이다.

지금 노베첸토 미술관으로 사용되는 이 건물이 처음 건설되던 1930년대에는 이곳은 팔라초 델 아렌가리오Palazzo dell'Arengario라고 불렸다. 아렌가리오는 시청사나 중세 도시 국가에서 의회로 사용하던 건물을 의미하는 만큼 원래 이곳은 관공서였다. 이 건물을 탄생시킨 주체는 다름 아닌 이탈리아 근현대사를 흑역사로 장식한 파시스트, 즉 전체주의 정권이었다.

제1차 세계대전 이후 혼란스러운 정치 상황 중 이탈리아 왕국의 왕인 비토리오 엠마누엘레 3세의 승인 아래 베니토 무솔리니가 이끄는 파시스트 정당이 정권을 잡게 된다. 그들은 제2차 세계대전이 끝나는 1945년까지 이탈리아를 전쟁과 비이성의 소용돌이로 몰아넣으며 독일의 나치 정권과 운명을 함께했다. 파시스트의 흔적들은 우체국이나 경찰서, 법원 같은 관공서 건물이나 기차역에 남아 있는데, 현재 노베첸토 미술관이 들어선 팔라초 델 아렌가리오 역시도 그 어둡던 시기의 산물인 것이다.

앙리 마티스, 〈오달리스크Odalisca〉,
1925년, 캔버스에 유채, 46×38.5cm

아마데오 모딜리아니,〈폴 기욤의 초상Ritratto di Paul Guillaume〉,
1916년, 캔버스에 유채, 81×54cm

　　노베첸토는 1900년대 외에도 또 다른 의미가 있으니, 1922년 말 밀라노
에서 일어난 예술 운동인 '노베첸토Novecento'를 가리킨다. 그 운동에 뜻을 함께
한 예술가들은 파시스트 정권에 긴밀한 협력을 했고 '질서로의 회귀(ritorno
all'ordine, 리토르노 알오르디네)'를 모토로 고전성과 형태의 순수성 등을 추구하
며 건축, 조각, 회화 등 다양한 방면에서 활약하였다. 노베첸토 미술관 건물의
원래 이름인 팔라초 델 아렌가리오 역시 이 운동의 결과물이다. 그렇기 때문
에 1900년대의 작품을 만날 수 있는 곳이란 의미와 함께 파시스트 정권 시대

조르조 데 키리코, 〈전투(검투사들)〉, 1928-1929년, 캔버스에 유채, 89×115.8cm

그리스에서 태어난 이탈리아계 작가 조르조 데 키리코Giorgio de Chirico의 작품에는 항상 고전적인 무언가가 일상적인 사물과 함께 등장한다. 신화 속 인물을 연상시키는 조각 작품, 아치를 가진 건물 등이 대표적이다. 조르조 데 키리코의 작품을 '형이상학적 회화(pittura metafisica, 피투라 메타피시카)'라고 부르는데 그림 속 사물이 현실을 뛰어넘는 형이상학적인 의미를 갖기 때문이다. 수수께끼와 같은 그의 작품들은 마그리트, 에른스트, 달리 등 초현실주의 화가들에게 큰 영감을 주었다.

의 취향을 반영한 예술 운동을 만날 수 있는 미술관이라는 중의적인 의미로 해석할 수 있다.

　　노베첸토에는 모딜리아니, 마티스, 피카소, 브라크, 데 키리코, 칸딘스키 등 1900년대 전반 유럽에서 명성을 얻은 작가들의 작품도 있다. 그리고 1900년대 초중반 이탈리아에서 탄생하여 전 세계적으로 영향을 미친 미래주의Futurismo 와 아르테 포베라Arte povera 운동의 작품들도 함께 전시되어 있다.

노베첸토 미술관 내에는 특별한 경험을 할 수 있는 공간이 있다. 밀라노 두오모 그리고 '밀라노의 응접실Salotto di Milano'의 역할을 하는 비토리오 엠마누엘레 2세 갈레리아Galleria Vittorio Emanuele II를 한 눈에 바라볼 수 있다. 늘 붐비는 두오모 광장의 활기에 동참하는 것도 좋지만 차분하게 이들의 활기를 바라보는 것도 좋다. 운이 좋은 날에는 저 멀리 알프스 산맥까지 배경으로 등장하며 밀라노의 아름다운 풍경에 빠져들게 한다. 천장에는 루치오 폰타나의 〈제9회 밀라노 트리엔날레를 위한 네온의 구조〉가 설치되어 있다.

예술은 사회를 비추는 거울과 같다. 이곳에 전시된 미술품을 통해 1900년대 극적으로 펼쳐지는 이탈리아의 정치, 사회의 모습을 간접적으로 느껴 볼 수 있다.

주세페 펠리차 다 볼페도의 〈제4신분〉은 굉장히 큰 그림이다. 수백 명의 군중이 그림 밖 세상을 향해 행진하는 것 같다. 결의에 찬 표정의 사람들은 배경에 깔린 어두운 시절을 벗어나 태양이 비추는 밝은 세상을 향해 서로 손을 맞잡고 나아간다.

주세페 펠리차 다 볼페도, 〈제4신분Il Quarto Stato〉, 1898-1902년, 캔버스에 유채, 293×545cm

이탈리아 미술관에서 볼 수 있는 많은 그림에는 신화와 성경 속 인물이나 귀족들이 있는데 자신들만을 향한 밝은 빛 아래 성스럽게 혹은 화려하게 등장한다. 하지만 이 작품에서는 그들의 모습이 보이지 않는다. 1800년대 말을 살았던 가장 평범했던 이들이 대신 가득 채워졌다. 시대가 마주하는 거대한 변화의 흐름을 이끄는 주인공으로서 빛을 향해 한 걸음 한 걸음 나아간다.

주세페 펠리차 다 볼페도는 이탈리아 사회주의와 민중에 관심이 많았다. 1868년 유복한 부모 밑에서 태어나 1861년 이탈리아 반도가 사보이 가문의 비토리오 엠마누엘레 2세에 의해 통일된 이후 기대했던 것과 달리 민중들이 더욱 궁핍해지고 억압과 핍박을 견뎌야 하는 상황을 어린 시절부터 지켜보았다. 세상의 불평등함을 눈과 가슴으로 느끼며 이 거대한 그림을 그리는 원동력으로 삼아 그림 속에 고향인 볼페도Volpedo의 풍경을 배경으로 하여 일상 속 누군가의 모습을 습작을 포함해 10년에 걸쳐 그림 속에 담아냈다.

〈제4신분〉이란 1789년부터 1799년까지 일어난 프랑스 혁명기에 탄생한 단

밀라노의 근대 미술관 설치 모습

어이다. 국왕 아래로 제1신분인 성직자, 제2신분인 귀족, 제3신분이 평민으로 구별되지만 제3신분이었던 부르주아와 그들보다도 사회적으로 낮은 계급이었던 노동자를 구분 짓기 위해 생겨난 표현이다. 특히 제4신분은 1800년대 이탈리아에서 농민, 기술자, 수공업자를 의미하는 단어로 사용되었는데 소박하지만 당당한 군중들이 바로 이 제4신분의 주역들이다. 행진을 이끄는 세 인물은 군중 대표로서 당당하게 그림 밖 사람들에게 그들의 의지와 신념을 보여 준다.

작가는 사회에서 소외된 다수를 위해 나름의 방법으로 순수한 열정을 바쳤다. 그 결과 작품은 밀라노시가 정한 밀라노 대표작 중 하나로 선정되었고 민중의 권리와 자부심을 표현한 상징적인 그림으로 여겨지게 되었다. 하지만 그 영광의 시기는 사실 1907년 주세페 펠리차 다 볼페도가 부인의 죽음 이후 삶을 비관하며 자살로 세상을 떠난 지 수십 년이 지난 후이다. 이는 미술사 속에 자주 등장하는 걸작을 남긴 작가들의 비극적 삶을 떠오르게 한다.

이 작품은 2022년 일명 '감GAM, Galleria d'Arte Moderna'으로 흔히 불리는 밀라노의 근

움베르토 보치오니,
〈공간 속에서 연속성을 가진 단일한 형태들〉,
1913년(청동 주조 1931년),
청동, 높이 126.4cm

대 미술관으로 옮겨졌다. 2010년 노베첸토 미술관의 개장과 함께 옮겨져 관람
시작점을 알려 주던 작품이 원래의 전시 장소로 돌아간 것이다. 이탈리아의
것들은 쉽게 바뀌지 않는다. 늘 있던 그 자리에 수년, 수십 년이 지나도 추억을
만들어준 장소와 예술 작품들이 있다. 하지만 이런 흔치 않은 변화의 경험은
밀라노라는 이탈리아 내에서도 가장 역동적인 도시에서만 경험할 수 있는 특
별한 추억이 아닐까 싶다.

　어린 시절에 움직이는 사람을 표현하기 위해 여러 개의 팔과 다리를 그려
본 경험이 있을 것이다. 팔다리를 정확하게 묘사하지 않아도 움직임만은 확실
히 표현할 수 있었다. 하지만 이 장난스러웠던 표현이 이탈리아의 한 시대를
풍미했던 정치적, 사회적 배경 속에 등장한 미술사조의 표현 방식이라는 것을
알고 있는 사람은 많지 않을 것이다.

　노베첸토 미술관에는 본래 부여된 형태를 깨고 뛰어나오는 듯한 모습을 가
진 조각 작품이 있다. 이 역동감 넘치는 작품은 이탈리아가 낳은 대표적인 예

술가 움베르토 보치오니의 〈공간 속에서 연속성을 가진 단일한 형태들〉이다.

역동적인 움직임의 미학을 강조하게 된 것은 1909년 이탈리아 시인 필리포 톰마소 마리네티Filippo Tommaso Marinetti의 '미래주의 선언'을 그 시작으로 한다. 볼로냐의 한 신문인 가제타 델 에밀리아Gazzetta dell'Emilia에 처음 이 선언문이 게재된 이후 프랑스의 가장 유명한 신문인 르 피가로지에 실리게 되며 널리 퍼지게 된다. 선언문에는 정체되고 낙후된 이탈리아의 정치와 경제, 민중들의 삶을 발전시키고자 하는 강한 의지가 담겨 있었다. 그는 과거의 전통과 단절하고 기계, 속도, 힘, 전쟁 등을 찬양하며 이탈리아의 정치, 사회, 문화, 예술 등 다방면에 급진적인 변곡점을 만들어 내려 했다. 그리고 기계의 힘과 새로운 기술이 만드는 빠른 속도로 역동감 넘치는 발전을 원하던 이탈리아 사람들의 바람은 새로운 예술 작품을 잉태하는 양수가 되어 미래주의 예술 운동을 탄생시켰다.

1900년대 초 미래주의 회화를 넘어 조각에까지 미래주의의 옷을 입힌 대표 예술가가 바로 움베르토 보치오니이다. 필리포 톰마소 마리네티에게 큰 감명을 받은 보치오니는 속도와 힘 그리고 기계 미학에 빠지게 된다.

보치오니의 대표작 〈공간 속에서 연속성을 가진 단일한 형태들〉은 사회적 요구와 작가의 관심사인 인체의 '상대적인 움직임moto relativo'을 명확히 보여 주며 앞으로 나아가는 인체의 움직임에 영감받은 활력 넘치는 형태가 완성되었다. 작품에서 앞을 향해 뛰어 나아가는 인체의 모습이 어렴풋이 느껴진다. 정체된 한 순간이 아닌 마치 뛰어가는 인물의 순간순간을 담은 여러 장의 사진을 겹쳐 만든 것 같다.

〈공간 속에서 연속성을 가진 단일한 형태들〉이 완성된 후 머지않아 이탈리아는 제1차 세계대전 참전을 선언하게 된다. 1916년 이탈리아군에 지원한 보치오니는 참전을 기다리던 중 말에서 떨어지는 사고로 33살의 나이에 세상을 떠난다.

제1차 세계대전이 끝난 후 사회 변화의 요구를 기계, 속도, 힘의 미학으로

움베르토 보치오니, 〈탄력Elasticità〉,
1912년, 캔버스에 유채, 100×100cm

표현하던 미래주의는 과거의 순수한 예술이 아닌 정권의 도구로 변질되기 시작한다. 미래주의 선언을 외쳤던 필리포 톰마소 마리네티는 권력의 핵심을 향해 야심차게 나아가던 무솔리니와 무솔리니의 초기 파시스트 지지자와 함께했다. 이후 파시스트들은 정권을 잡으며 자신들이 주장하던 전쟁과 기계와 기술의 아름다움을 선전하는 수단으로 미래주의 예술을 이용한다.

미래주의는 1900년대 초반 이탈리아의 상황을 고스란히 반영한다. 예술은 사회를 변화시키는 촉매제이기도 하지만 한 사회의 자화상이기도 하다. 예술로 삶이 아름다워질 수도 있지만 동시에 추악함을 아름답게 포장할 수도 있음을 역사 속에서 반복되는 이야기를 통해 생각해 볼 수 있다.

미술관 내외부에는 1930-1940년 초에 제작된 아르투로 마르티니Arturo Martini의 조각품이 있다. 아르투로 마르티니는 1900년대 초반 이탈리아를 대표하는 조각가이자, 전통의 뿌리 위에 자신만의 조형 언어를 꽃피운 이탈리아 예술가들의 전형을 보여 준다. 동시에 파시스트 정권이 계획했던 여러 건물 안팎에 수많은 흔적을 남겨 놓으며 권력과 예술의 관계를 떠올리게도 한다.

아르투로 마르티니, 〈블리니의 죽은 자들이 일어날 것이다 I morti di Bligny trasalirebbero〉, 1935년, 석조, 높이 122cm

그의 작품은 파시스트 시대 관공서로 지어진 건물에서 여전히 찾아볼 수 있다. 노베첸토 미술관 건물 외부뿐 아니라 밀라노 법원 등에서도 '질서로의 회귀'를 모토로 하는 '노베첸토' 운동의 건축물을 더욱 권위적이고 압도적으로 보이도록 꾸며주는 조각품들을 볼 수 있다. 그중 노베첸토 미술관에서 볼 수 있는 〈블리니의 죽은 자들이 일어날 것이다〉는 파시스트 정권의 두체(duce, 지도자)인 무솔리니의 흔적이 가장 깊게 담긴 작품으로 묘비를 박차고 일어나는 한 남성의 모습이 거친 표면을 가진 석재 위로 창조되었다.

무솔리니의 파시스트 정권은 제1차 세계대전 참전 용사들을 영웅적으로 묘사하며 그들의 지지와 지원을 정권 기반으로 삼았다. 자연스럽게 그들을 영웅화하고 기념하기 위한 납골당이나 기념비들을 만들도록 지원했다. 〈블리니의 죽은 자들이 일어날 것이다〉 역시도 제1차 세계대전 중 프랑스를 지원하기

위해 블리니 전투battaglia di Bligny에 수천 명의 이탈리아 군인들이 참전했다가 사망하거나 부상당한 역사적 사건을 배경으로 만들어진 기념비이다.

이 작품이 갖는 한 가지 흥미로운 점은 식민지 개척을 위해 에티오피아 침략을 독려하는 무솔리니의 1935년 연설 내용을 바탕으로 만들어졌다는 것이다. 무솔리니는 프랑스 블리니Bligny에 묻혀 있는 수천의 이탈리아 군인들이 땅속에서 일어날 것이라고 언급했고 이 연설 내용이 바로 아르투로 마르티니의 〈블리니의 죽은 자들이 일어날 것이다〉의 시작이 되었다.

이 흥미로운 흔적은 양팔과 다리로 세워 올려지는 묘비에서 발견할 수 있다. 마치 작품 앞에 선 이들에게 보여 주려는 듯 거의 수직에 가깝게 새워진 묘비 위에는 '블리니의 죽은 자들이 일어날 것이다MORTI DI BLIGNY TRASALIREBBERO'와 연설 날짜인 '1935년 10월 2일(2 OTT. 1935)'이 새겨져 있다. 지워진 듯한 부분에는 원래 'MUSSOLINI'라는 이름과 파시스트식 연호가 적혀 있었다.

마르티니를 생각하면 예술가의 역할이란 무엇인가라는 생각을 하게 된다. 단순히 파시스트 정권과 관련된 작가로만 언급하기에는 근대 이탈리아 조각

의 한 모습을 보여 준 의미 있는 역할이 묻히는 느낌이다. 그러나 남다른 예술적 성취와 성공에도 불구하고 수많은 파시스트 건물에 자리 잡은 작품들을 보면 여러 생각이 교차한다. 로마, 중세, 르네상스, 바로크와 신고전주의 기간에도 예술은 늘 시대에 어울리는 달콤한 시각물로 권력을 장식해 주었다. 그럼에도 불구하고 아르투로 마르티니의 작품에서 유독 권력의 입김이 강하게 느껴지는 이유는 무엇일까? 아마도 근현대 시작점인 20세

기였음에도 과거 예술이 행하던 역할에 그대로 머물렀다는 사실 때문이 아닐까 생각해 본다.

1900년대 명암이 공존하는 노베첸토 미술관에 웬 오래된 통조림처럼 보이는 작품이 하나 있다. 그다지 주목을 끌지 않아 걸음을 돌릴 무렵 통조림 위에 'Merda d'Artista Artist's Shit'라는 글씨가 눈길을 붙잡는다. 바로 '예술가의 똥'이라는 뜻이기 때문이다.

시대를 대변하는 정련된 사유로 창작된 작품들 사이에 〈예술가의 똥〉을 놓은 이는 피에로 만초니이다. 1950-1960년대 밀라노에서 활동한 대표적인 현대 미술 작가로서 전시장에 통조림 깡통을 남겨 두었다. 자신의 똥을 밀봉해서 말이다.

한껏 치장한 작품들 사이에서 눈살을 찌푸리며 지나칠 수도 있지만 의미를 알게 된다면 아름다운 색과 형태로 향기를 내는 여느 작품과는 또 다른 현대 미술만의 향을 느낄 수 있다.

자신을 세계적 작가로 만들어 준 〈예술가의 똥〉을 계획하며 만초니가 주목했던 것은 과시를 위한 소비 대상으로 전락한 미술계에 대한 문제의식이다. 유명한 예술가의 것이면 무엇이든 구매하려 드는 시대에 그는 과연 무엇까지 팔 수 있을까 하는 의문을 가졌고 그 결론이 결국 '예술가의 똥'이었던 것이다.

1961년 5월 만초니는 일반적으로 사용되던 고기용 통조림 깡통에 똥을 담아 밀봉했다고 한다. 그 위로 이탈리아어, 프랑스어, 영어, 독일어로 친절히 내용물과 용량, 생산연월이 적힌 라벨을 붙였다. 그리고 단순한 배설물이 아닌 성스러운 '예술가'의 것임을 한 번 더 강조하듯 뚜껑에 서명을 남겼고 한정품처럼 90개 깡통에 1에서 90 사이의 숫자를 각각 부여하였다.

이 90개의 캔을 판매하는 데에도 그만의 위트를 발휘했다. 라벨에 표시된 바에 따르면 예술가의 똥 30그램이 들어있는데 이를 동일한 무게의 금, 즉 순금 30그램과 교환이 가능하다고 한 것이다. 흔히 세상에서 가장 가치 없는 것

피에로 만초니, 〈예술가의 똥〉, 1961년, 캔, 인쇄된 종이,
인간의 배설물 혹은 석고, 4.8×6cm
"예술가의 똥, 용량 30그램, 신선하게 보존됨, 1961년 5월에
생산 및 통조림통에 밀봉" (라벨에 적힌 이탈리아어 부분의 번역)

으로 거론되는 똥이 예술가의 이름으로 축성되어 지구상 가장 귀한 물질 중 하나인 금과 동일한 가치로 변신했다. 마치 연금술 같은 마술을 시도한 것이다. 물론 판매된 이 작품들의 현재 가치는 30그램의 황금을 몇 배 상회하게 되었다.

만초니는 〈예술가의 똥〉에 앞서 고무풍선을 불어 만든 〈공기의 인체〉라는 제목으로 예술가의 몸에서 생성된 호흡을 판매한 적도 있다. 급격히 팽창하는 예술 시장에서 예술가의 이름과 몸을 빌려 탄생한 작품이 갖는 허황된 가치를 일련의 작품을 통해 이야기하고 싶었던 것인지도 모르겠다. 피에로 만초니는 서른이 채 되기 전 심장마비로 사망한다. 그의 죽음은 그의 흔적이 담긴 작품들을 비교할 수 없이 더 비싸지고 희귀하게 만들었다.

만초니의 작품들에는 세상을 바라보는 냉철한 시선과 위트가 살아 숨 쉰다. 그리고 생각해 볼 가치가 있는 것들을 삶의 주변에 널려 있는 사물들로 명확히 제시해 준다. 또한 예술가들에게는 예술품의 창조를 위해 숙달된 손이 반드시 필요한 것이 아닐 수 있음도 알려 준다. 그가 세상을 떠난 수년 후 1967년 이탈리아 미술계에 '아르테 포베라Arte Povera' 운동이 시작되며 현대 미술의 바람이 본격적으로 불게 된다.

아르테 포베라는 흔히 '가난한 예술'이나 '빈곤함의 예술'을 뜻한다. 상업성

피에로 만초니, 〈공기의 인체Corpo d'aria〉, 1959-1960년, 나무 상자와 고무풍선, 42.4×12.3×4.8cm

을 멀리했던 아르테 포베라 작가들은 기존의 예술 작품에서 사용하지 않았던 흙, 시멘트, 폐기물, 낡은 천, 쓰레기 등을 주워다 특별한 가공 없이 조합해 시적인 은유를 담았다. 현대의 미술관에는 이미 다양한 폐기물과 일상 사물들이 원래 전시장의 주인이었던 것처럼 공간을 채우며 작가의 생각과 감정을 이야기하고 있지만 1960년대를 살아가던 사람들에게 이런 시도는 어색하면서도 신선하게 다가왔을 것이다. 그리고 이들의 영향력은 파리나 뮌헨, 뉴욕 등에서 불어오던 새로운 흐름들에 서로 영향을 주고받으며 우리가 현재 보는 동시대 미술의 방향을 이끌어 주는 역할을 했을 것이다. 이런 흐름의 시작점에서 피에로 만초니의 역할이 컸다고 생각한다.

수년 전 밀라노의 브레라 아카데미아에서 본 학생들의 작품이 기억난다. 아카데미아의 쓰레기장이나 집안 구석진 창고에나 있었을 오래된 물건을 가

노베첸토 미술관에서는 공간주의Spazialismo를 만들어 내며 현대 미술에 또 다른 업적을 남긴 루치오 폰타나Lucio Fontana의 작품도 볼 수 있다. 루치오 폰타나는 1950-1960년대 전통적인 기법이나 재료 사용을 멈추고 새로운 시대에 어울리는 새로운 기술과 재료를 이용하고자 했다. 그가 주장하는 새로운 공간의 개념은 네온이라는 산업 재료를 이용해 전시 공간과 어우러지는 작품을 만들게 하였고, 동시에 전통적인 회화에서 가상의 공간이 탄생하던 백색 캔버스를 칼로 찢고 구멍 뚫어 실제의 공간을 만드는 실험을 감행토록 한다. 전시장에는 그의 네온 작품과 함께 캔버스가 다양한 방식으로 난도질된 작품들을 볼 수 있다.

루치오 폰타나, 〈공간적 개념, 아테세Concetto spaziale, Attese〉, 1959년, 97×130cm

폰타나는 캔버스 위에 색을 칠하기도 하고 다양한 재료를 붙여 요철을 만드는 등의 시도를 감행하며 동일한 이름을 가진 유사한 형태의 작품을 여럿 남겼다. 또한 그의 유명세와 함께 그의 (캔버스를 찢는) 용기를 모방한 작품들이 등장한다. 폰타나는 자신의 작품과 모작을 구분하기 위해 작품 뒤에 자신만이 알 수 있는 맥락을 알 수 없는 문장을 써 놓기도 했다.

미켈란젤로 피스톨레토, 〈도망치는 여인〉,
1967-1970년, 강철판에 사진 프린트 및 유채, 230×120cm

미켈란젤로 피스톨레토는 아르테 포베라의 대표 작가 중 하나이다. 대표작 〈거울 그림들 Quadri specchianti〉 중 하나가 미술관에 전시되어 있다. 보통 그림 테두리 혹은 액자는 그림 속 세상과 현실을 구분해 주는 화려하지만 차가운 경계선과 같았다. 하지만 표면이 거울처럼 처리된 강철판 작품에서는 그림 속 세상과 현실의 구분이 모호하다. 현실의 전시장과 관객을 작품 안으로 흡수해 버리고 캔버스 위를 차지하던 주인공은 오히려 그림 밖 현실 세계로 나가려 한다. 그는 실제 삶과 예술이 통하는 통로를 만들어 냈다.

져와 설치 작업을 해 놓았다. 낡고 버려진, 소위 쓰레기로도 불리는 것들의 틈 바구니에서 이탈리아인 특유의 눈썰미로 아주 잘 찾아와 시각 언어로 무언가 전달하려는 흔적이 역력히 보였다. 이를 보며 이탈리아에서 동시대의 작가들 사이에서 여전히 살아 숨 쉬는 아르테 포베라의 향기를 느낄 수 있었다.

이탈리아 고딕 건축의 아름다움

공식 명칭이 'Cattedrale Metropolitana della Natività della Beata Vergine Maria'인 밀라노 두오모(성처녀 마리아 탄생의 대성당)는 밀라노의 중심에서 이탈리아적인 고딕 건축 양식의 아름다움을 뽐내고 있다. 이곳에 대해 더 알고 싶다면 밀라노 두오모 박물관Museo del Duomo di Milano을 추천하고 싶다. 박물관에서는 14세기 프랑스에서 건너온 고딕 양식을 바탕으로 이탈리아적인 향기가 가미되어 완성되는 수백 년간의 과정을 볼 수 있다. 이곳에서 소장하고 있는 스케치, (실행되지는 못한) 재건축 계획안을 담은 나무 모형들, 스테인드글라스, 조각, 태피스트리 등은 한때 밀라노 두오모의 내외부를 장식했거나 장식하기를 염원했던 작품들이다.

또한 고딕 양식으로 시작해 르네상스, 바로크, 신고전주의, 낭만주의 그리고 20세기 초 미술 운동으로 이어지는 다양한 모습의 성인 조각 작품들은 전통을 지키면서도 늘 시대에 어울리는 새로운 아름다움을 담고자 하는 밀라노적인 정서를 보여 주는 좋은 예가 된다.

밀라노 두오모 재건축 계획안
나무 모형Modello del Duomo di Milano,
1519-1891년, 1:22 스케일,
밀라노 두오모 박물관

베네치아 아카데미아 미술관

Gallerie dell'Accademia di Venezia

베네치아 산타 루치아역Stazione di Venezia Santa Lucia에서 도보로 20분 정도 좁은 길을 지나면 베네치아 아카데미아 미술관에 도착할 수 있다. 오는 길에 좁은 골목 옆으로 흐르는 운하들은 이곳이 베네치아인 것을 십분 느끼게 해준다.

이곳은 베네치아의 대표 미술학교인 베네치아 아카데미아의 부속 기관으로 처음 생겨났다. 다른 이탈리아 미술관들처럼 수백 년 역사의 증인과 같은 건물이다.

미술관 천정과 벽면의 장식들은 이 건물이 갖고 있는 미술관 이전 역사를 드러낸다.

　12세기 설립된 '자선의 성모 마리아'라는 뜻을 가진 산타 마리아 델라 카리
타Santa Maria della Carità 수도원과 13세기에 들어선 동명의 스쿠올라 그란데가 어울
려 있던 베네치아 역사의 한 장면을 보여 준다. 이 역사의 흔적은 미술관의 천
장과 벽면 곳곳에 남겨진 장식들로 알 수 있다.

　스쿠올라Scuola 혹은 스쿠올라 그란데Scuola Grande는 베네치아의 역사와 베네치
아 아카데미아 미술관에 있는 여러 그림들을 이해하기 위해 반드시 알아야 하
는 베네치아의 독특한 기관이다. 스쿠올라는 학파 혹은 화파, 학교로도 번역되
기도 하지만 또 다른 한 가지 뜻이 추가된다. 베네치아 역사 속에 존재하는 독
특한 단체 혹은 동업자 협회, 조합 등과 그들이 사용하던 건물로 번역해 볼 수
있기 때문이다. 11세기에 처음 시작된 스쿠올라는 다양한 목적으로 만들어졌
다. 동일한 직업군을 가진 사람들의 모임을 위해 만들기도 했고 어떤 곳은 어
려운 이들에게 경제적 혹은 신앙적 도움을 주고자 만들어지기도 했다. 이들은
스쿠올라를 설립하며 자신들만의 수호성인들도 정하기도 했다. 여러 가지를
고려해 보았을 때 공동의 목표를 추구하던 모임으로 생각할 수 있을 것 같다.

지금까지 베네치아에 남아 있는 많은 예술품들은 중산층이나 기술자 집단 등이 가입했던 스쿠올라보다는 귀족과 상류계층들이 구성원이었던 스쿠올라 그란데에서 주문하여 건물을 장식하던 작품들이다. 스쿠올라 그란데는 귀족 회원들로부터 많은 돈을 기부받았고, 그 돈으로 가난한 사람들을 도와주기도 했다. 동시에 대부업 등에 투자해 수익을 얻었다고 한다. 이러한 자본력은 피렌체의 메디치 가문처럼 베네치아의 예술을 발전시켰고, 베네치아 아카데미아 미술관을 채우는 풍부한 소장품들을 만드는 계기가 되었다. 특히나 베네치아 아카데미아 미술관을 방문하면 벽 하나를 채울 만큼 거대한 회화 작품들을 만날 수 있는데 이 캔버스 위로 그려진 거대한 벽화인 텔레로telero는 습기가 많은 베네치아에서 습기에 약한 프레스코화를 대체하는 벽화 기법으로 부유한 스쿠올라 그란데 건물 내부를 화려하게 장식했다. 텔레로는 벽에 직접 그리는 프레스코화에 비교하면 떼어 낼 수 있다는 장점도 있는데 바로 이 점이 수백 년 된 작품들이 현재까지 옮겨져 보존될 수 있는 이유가 된다. 대형 캔버스 작품들 대부분은 여러 곳의 스쿠올라 그란데 벽면을 장식하던 텔레로들을 모아 놓은 것이라고 생각하면 된다.

가장 번성했던 스쿠올라 그란데는 현재 베네치아 아카데미아 미술관 자리에 있었던 산타 마리아 델라 카리타 스쿠올라 그란데, 산 마르코 스쿠올라 그란데, 산 조반니 에반젤리스타 스쿠올라 그란데 등이다.

1800년 전후로 나폴레옹 보나파르트가 이탈리아 반도의 많은 지역을 점유한다. 그의 수도원 및 성당 폐쇄 정책에 따라 수도원, 성당, 스쿠올라 그란데 대부분이 폐쇄된다. 이후 산타 마리아 델라 카리타 수도원과 스쿠올라가 있던 공간은 1807년 나폴레옹 정부의 소유가 되며 미술학교인 베네치아 아카데미아Accademie di Belle Arti di Venezia와 아카데미아의 부속 건물로서 아카데미아 미술관이 개관한다. 동시에 베네치아와 인근 지역의 폐쇄된 수도원, 성당, 스쿠올라 그란데의 작품들이 아카데미아 미술관에 모이기 시작한다. 물론 이 중 몇몇 작

치마 다 코넬리아노Cima da Conegliano, 〈산 마르코의 사자와 세례자 요한, 사도 요한, 마리아 막달레나, 예로니모 성인〉,
1506-1508년, 205.5×499.5cm, 캔버스에 유채, 베네치아 아카데미아 미술관

베네치아에서는 어디를 가나 날개 달린 사자의 문장이나 조각상을 볼 수 있다. 그 이유는 요한, 루카, 마태오와 함께 4대 복음사가 중 하나인 마르코를 수호성인으로 두었기 때문이다. 요한은 독수리, 루카는 황소, 마태오는 사람, 마르코는 날개 달린 사자를 상징으로 사용한다. 따라서 도시 곳곳에 마르코 성인을 의미하는 사자 문양 장식을 해 놓았다. 사자 발 아래 놓인 책에는 마르코 성인이 천사로부터 전해 들은 "평화가 나의 복음사가 마르코 너에게 있기를Pax tibi, Marce, evangelista meus"이라는 글귀가 쓰여 있는 경우가 많다.

품들은 나폴레옹의 뜻에 따라 프랑스 파리로 옮겨졌다가 나폴레옹이 권력을 잃는 시기 다시 고향에 돌아오는 과정을 겪어야 했다.

이러한 역사의 질곡이 베네치아 아카데미아 미술관을 시작하게 만들었다. 현재 같은 건물에 있던 미술학교는 다른 곳으로 이전하며 이곳은 온전히 미술작품을 전시, 보존하는 미술관의 역할만을 하게 된다.

베네치아 아카데미아 미술관에서는 스쿠올라 그란데에 설치되어 있던 거대한 텔레로 연작들과 베네치아 화풍을 보여 주는 작가인 벨리니 형제, 조르조네, 티치아노 베첼리오, 틴토레토, 카날레토Canaletto 등의 작품을 볼 수 있다. 독특한 베네치아 화풍과 함께 여러 작품의 이야기가 서로 연결되며 베네치아의 수호자 마르코 성인의 전설적인 이야기를 들려주는 특별한 경험을 하게 하며 베네치아가 로마, 피렌체, 밀라노와는 또 다른 성격을 가진 도시라는 것을

새삼 느끼도록 한다.

6 전시실 b에는 각기 다른 거대한 가상 공간 속 펼쳐지는 이야기들로 가득하다. 수많은 인물들과 공간을 품은 텔레로들은 서로 다른 이야기를 하는 듯보이지만 자세히 살펴보면 모두 하나를 가리키는 것을 알 수 있다. 바로 베네치아와 산 마르코 스쿠올라 그란데의 수호 성인인 마르코 성인에 대한 것이다.

〈살라 델 알베르고 연작〉은 산 마르코 스쿠올라 그란데의 한 공간인 살라델 알베르고에 설치되었던 마르코 성인의 전설과 관련된 일곱 작품을 말한다. 이 7점의 연작들은 나폴레옹이 이탈리아를 점령했던 1800년대 초반 원래의자리에서 분리되어 밀라노의 브레라 회화관과 베네치아 아카데미아 미술관에 나뉘어 보관된다.

연작 중 조반니 만수에티Giovanni Mansueti가 그린 〈아니아노의 세례〉(비공개 작품)와 젠틸레 벨리니와 조반니 벨리니가 그린 〈이집트 알렉산드리아에서 마르코성인의 설교〉는 현재 밀라노의 브레라 회화관에 보관되어 있고 나머지 다섯점은 베네치아 아카데미아 미술관의 6 전시실 b에서 볼 수 있어 여전한 나폴

조반니 만수에티, 〈아니아노를 치유하는 마르코 성인San Marco risana Aniano〉 혹은
〈아니아노의 치유Guarigione di Aniano〉, 캔버스에 유채, 376×399cm

레옹의 흔적을 느낄 수 있다.

전설과 실제 사이를 오가는 연작에는 마르코 성인의 이야기와 함께 당대의
산 마르코 스쿠올라 그란데 회원들의 모습, 그리고 회원들이 무역으로 많은
이익을 얻었던 알렉산드리아가 있는 동 지중해 연안의 이국적인 풍경 역시 보
여 주며 흥미로움을 더한다.

조반니 만수에티의 〈아니아노를 치유하는 마르코 성인〉은 이집트 알렉산
드리아에서 마르코 성인이 아니아노(혹은 아니아누스)를 타액과 흙으로 치유
한 기적을 담은 그림이다. 아니아노는 중앙부 아래 바닥에 앉아 있고 주변에
는 그가 구두장이임을 알려 주는 도구와 신발들이 놓여 있다. 우측에는 한 손
으로 아니아노의 손을 잡고 다른 쪽으로 축복의 손동작을 하는 마르코 성인이

조반니 벨리니, 비토레 벨리니아노Giovanni Bellini, Vittore Belliniano, 〈마르코 성인의 순교Martirio di san Marco〉, 1515-1526년,
캔버스에 유채, 362×771cm

보인다. 연분홍색과 푸른색의 옷을 입은 마르코 성인 주변에는 산 마르코 스
쿠올라의 회원으로 보이는 인물들 외에도 터번을 쓴 사람들이 마르코 성인의
기적에 감명받은 듯 기적의 현장에 함께한다.

이후 장면은 브레라 회화관에 있는 조반니 만수에티의 〈아니아노의 세례〉
(비공개)로 이어질 것이다. 기적을 경험한 구두장이 아니아노는 세례를 받아 마
르코 성인의 제자가 되고, 알렉산드리아에서 순교한 마르코 성인을 이어 알렉
산드리아의 두 번째 주교가 된다고 한다.

〈마르코 성인의 순교〉는 브레라 회화관에서 본 〈이집트 알렉산드리아에서
마르코 성인의 설교〉의 다음 장면이다. 가상의 알렉산드리아를 배경으로 하는
그림의 우측 전경에서 사람들에게 둘러싸인 마르코 성인이 고통 속에 순교하
는 장면이 표현되어 있다. 이교도인들은 성인의 몸을 밧줄로 묶고 끌고 다녔
다고 한다. 검은 옷을 입고 검은 모자를 쓴 산 마르코 스쿠올라 그란데 회원들
도 여기저기에 등장하며 순교의 증인으로서 참여하고 있는 듯하다. 보통 그림
중심에 주인공과 주요 사건이 그려지는 경우가 많은데 이 작품은 애매한 위

야코포 팔마 일 베키오, 〈마르코, 조르조, 니콜라 성인이 악마로부터 베네치아를 구함 I santi Marco, Giorgio e Nicola liberano Venezia dai demoni〉, 캔버스에 유채, 362×408cm

치에서 주된 사건이 펼쳐진다. ⌐⌐ 형태에서 알 수 있듯이 출입문이 있던 벽면 모양에 맞춰 중앙 하단부가 없는 형태로 캔버스가 제단되어 그려졌는데, 문을 지나는 사람들이 쉽게 볼 수 있는 공간에 성인의 순교 장면을 그린게 아닐까 생각해 볼 수 있다.

　마르코 성인의 순교 이후를 담은 작품들은 성인의 전설적인 서사를 기반 으로 한다. 출처는 대부분 성직자이자 문학가인 야코포 다 바라체 Jacopo da Varazze 가 다양한 그리스도교 성인들의 흥미로운 이야기를 담아 13세기 말에 발표한 『황금 전설 Legenda Aurea』이다.

　화가 야코포 팔마 일 베키오 Jacopo Palma il Vecchio의 작품 역시 『황금 전설』에 영감

받아 그린 작품이다. 배경이 되는 전설에 따르면 며칠간 거친 풍랑으로 바다로 나갈 수 없던 한 늙은 뱃사공이 베네치아 팔라초 두칼레 근처에 있었다. 그때 한 남성이 다가와 베네치아의 산 조르조섬isola di San Giorgio으로 가자고 청했다. 궂은 날씨에도 불구하고 손님의 청을 거절할 수 없던 늙은 뱃사공은 나룻배를 이끌었다. 산 조르조섬에 도착하자 두 번째 남성이 배에 타며 리도섬isolo di Lido으로 가자고 청했다. 뱃사공은 또 다시 풍랑 속에서 배를 이끌었다. 리도섬에 도착하자 또 세 번째 남성이 배에 타며 베네치아의 산 니콜로 항구porto di San Nicolò로 가자고 청했다. 늙은 뱃사공과 세 남성은 함께 격랑과 폭풍을 뚫고 가던 중 저 멀리서 검은 배를 발견한다. 놀랍게도 악마가 배를 운전하고 있었고 배는 사악한 악령으로 가득 차 있었다.

늙은 뱃사공과 세 남성은 사악하고 잔인한 악령들이 탄 배가 며칠간 베네치아를 폭풍 속에 몰아넣은 원흉임을 알게 되었다. 갑자기 세 남성이 자리에서 일어나 십자가 표식을 만들었고, 이윽고 회오리바람이 불기 시작하며 사악한 악령으로 가득 찬 배를 빨아들였다. 악령을 실은 배가 사라진 베네치아의 바다는 잠잠해졌고 하늘은 맑게 갰다.

이 정체를 알 수 없었던 손님들은 바로 마르코 성인, 조르조 성인, 니콜라 성인이었다. 마르코 성인은 뱃사공에게 다가가 반지를 주며 베네치아를 악마로부터 구한 이야기를 베네치아의 공화국의 지도자인 도제doge와 사람들에게 전하라고 말했다고 전해진다.

영웅적인 모습의 성인들이 등장하며 악령을 무찌르는 환상적인 이야기는 베네치아의 여러 섬들을 배경으로 펼쳐진다. 흥미롭고 박진감 넘치는 이야기를 바탕으로 한 그림에는 악마로 가득한 어두운 배와 거친 풍랑, 기괴한 물고기들이 등장하며 상상의 이야기를 더욱 흥미롭게 이끌어 준다. 이 이야기에 이어 파리스 보르돈Paris Bordon의 〈도제에게 반지를 전함〉이 펼쳐진다.

〈도제에게 반지를 전함Consegna dell'anello al doge〉은 늙은 뱃사공이 세 성인들이 베

밀라노 산테우스토르지오 바실리카 내부 비스콘티 경당에 그려진 조르조 성인을 담은 14세기 프레스코화

이탈리아의 미술관이나 성당에 가면 백마 탄 멋진 기사가 용을 처단하고 공주를 구하는 듯한 장면이 담긴 작품을 볼 기회가 있다. 그 동화 같은 이야기의 주인공이 바로 조르조(혹은 게오르기우스) 성인이다. 로마 시대 황제의 근위병이었고 이후 종교적 신념을 지키다 순교하였다고 한다. 성인의 이야기는 중세를 거치며 용을 물리쳐 제물로 바쳐질 여인을 구해 내고 그 지역 사람들을 세례받도록 했다는 전설적인 이야기로 변신한다. 중세 시대 기사의 모범과 같은 성인의 모습은 시대를 달리하는 여러 작품 속에 멋지게 표현된다.

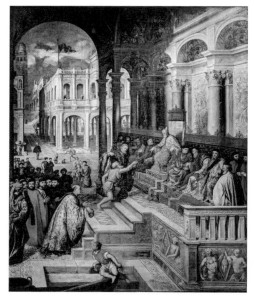

파리스 보르돈Paris Bordon,
〈도제에게 반지를 전함〉, 1534년경,
캔버스에 유채, 370×300cm

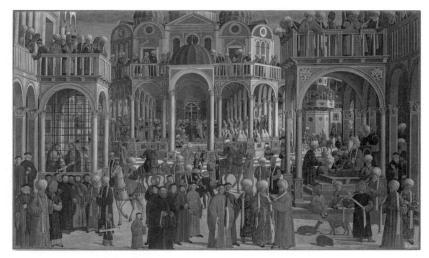

조반니 만수에티, 〈마르코 성인 삶의 3가지 에피소드Tre Episodi della vita di san Marco〉, 1525-1531년경,
371×603cm, 캔버스에 유채

네치아를 구한 이야기를 전하며 그 증표로 마르코 성인에게 받은 반지를 도제
doge에게 전달하는 모습을 보여 준다. 베네치아의 팔라초 두칼레Palazzo Ducale와 산
마르코 종탑Campanile di San Marco을 연상시키는 건물들이 배경에 등장하며 베네치
아다운 분위기를 전해 준다.

〈살라 델 알베르고〉 연작 중 조반니 만수에티의 〈마르코 성인 삶의 3가지
에피소드〉는 알렉산드리아에서 순교한 마르코 성인과 관련된 각기 다른 시간
대의 일화를 한 그림 속에 담아냈다.

그림을 가득 메우는 인파들 사이로 좌측, 중앙, 우측에 3개의 건물이 보인
다. 각 건물에 마르코 성인의 세 에피소드가 펼쳐진다. 첫 번째는 그림 우측 건
물의 현관과 같은 로지아loggia에 술탄처럼 표현된 한 남성 주변으로 사람들이
모여 마르코 성인을 제거할 계책을 세우는 모습이 표현되었다.

중심의 성당 건물에서는 연분홍색과 푸른색이 섞인 옷을 입은 마르코 성인
이 보인다. 미사 중인 그를 감싸 어딘가로 끌고 가려 하는 이들은 아마도 성인

을 제거할 계책을 세우고 있었던 이들의 하수인일 것이다.

마지막 에피소드는 왼쪽 건물에서 찾아볼 수 있다. 철망으로 막힌 감옥에서 마르코 성인을 발견할 수 있다. 성인은 붉은색과 푸른색 옷을 입고 금빛 후광을 가진 인물과 이야기하는 듯한데 그는 바로 하늘에서 내려온 예수 그리스도이다. 그 뒤로는 천사로 보이는 인물이 두 손을 모으고 이 둘의 대화에 함께하고 있다. 다음 날 순교할 마르코 성인은 그의 유해가 언젠가 베네치아로 돌아갈 것이라는 예언도 듣는다고 한다. 이는 마르코 성인의 유해를 베네치아로 옮겨오는 이야기가 담긴 산 마르코 스쿠올라 그란데에 그려진 틴토레토의 마르코 성인 연작 작품을 기대하게 한다.

마르코 성인을 수호성인으로 하는 산 마르코 스쿠올라 그란데는 다양한 예술가들의 창의가 녹아 있는 텔레로들로 스쿠올라의 내부를 신앙심 넘치는 화려함으로 채웠다.

베네치아 아카데미아 미술관의 11 전시실에는 산 마르코 스쿠올라 그란데의 살라 카피톨라레Sala Capitolare를 장식했던 또 다른 마르코 성인의 연작이 있다. 그림을 그린 주인공은 자코포 로부스티Jacopo Robusti라는 본명보다는 염색공(tintore, 틴토레)의 아들이란 가명으로 유명한 베네치아의 대표적인 매너리즘 화가 틴토레토이다.

매너리즘이라는 단어는 익숙한 단어이다. 하나의 일을 하다보면 너무 익숙해진 나머지 오히려 퇴보한다는 의미로 일상생활에서 사용하곤 한다. 하지만 새로운 것을 준비하기 위한 실험적인 시도의 한 모습이라면 긍정적인 의미 역시 가질 수 있다고 생각한다.

미술사에서 매너리즘은 1520년대부터 1600년대 초 본격적으로 바로크 양식이 등장하기까지 이탈리아 반도에서 유행하던 건축, 회화, 조각을 아우르는 예술 양식을 의미한다. 매너리즘 양식의 탄생 배경에는 교황청의 위상 변화도 큰 이유로 작용했다. 1520년 전후로 벌어지는 종교개혁 운동과 로마 약탈 등

틴토레토, 〈난파선에서 사라센 사람을 구하는 마르코 성인San Marco salva un saraceno dal naufragio〉,
1562-1566년, 캔버스에 유채, 396×334cm

작품은 강한 폭풍으로 파도가 하늘까지 뒤덮은 어느 날을 배경으로 한다. 깊고 어두운 바다가 만
드는 강한 물보라는 작은 조각배에 의지한 나약한 인간들을 바다 속으로 집어 삼키려 한다. 대자
연 속 사람들은 비명을 지르며 미약한 힘으로 몸을 비틀어 균형을 잡아 보려 노력하지만 머잖아 바
다 위에는 어떤 흔적도 없이 모두 사라지고 없을 것이라는 것을 그림 속 인물들 역시도 예감하고
있을 것이다. 이 삶과 죽음이 서로 맞닿아 있는 순간에 기적이 일어난다. 그림의 우측에서 연분홍
색 옷을 입은 마르코 성인이 하늘에서 등장한다. 마르코 성인은 그리스도교로 개종한 한 사라센
사람을 하늘로 들어 올려 폭풍 속에서 그를 구하는 기적을 보여 준다.

마르코 성인의 기적을 담은 극적인 장면 속에서 더욱 화면에 몰입하며 긴장감을 느끼도록 하는 요
소는 짙은 초록색 파도의 강렬한 넘실거림과 휘몰아치는 바람이다. 그림의 절반 이상을 채우는 파
도는 더욱 극적으로 기적을 표현함과 동시에 불안함의 미학을 한껏 드러낸다. 그림을 가까이에서
보면 성난 파도 속에서 파도만큼이나 순식간에 지나간 빠른 붓자국을 그대로 느낄 수 있다. 힘 있
게 그은 짙푸른 파도 속의 하얀 물결들은 긴박하고 불안했던 그날에 순식간에 벌어진 기적을 부족
함 없이 표현해 준다.

의 사건으로 교황청을 중심으로 펼쳐지던 전성기 르네상스 양식은 멈추게 된다. 때마침 이탈리아의 다른 여러 도시 국가의 군주들이 새로운 예술 소비자로 등장하며 그들의 취향에 맞게 르네상스 양식이 새롭고 실험적으로 변신하게 되는데 이 시기의 예술을 매너리즘 양식이라고 부를 수 있다.

베네치아는 매너리즘 양식이 발전한 도시 중 하나이다. 베네치아 대표 화가 틴토레토는 작품에 매너리즘적인 양식과 함께 베네치아적인 화려한 색채를 섞어 관객으로 하여금 화면 속에 벌어지는 사건을 더욱 몰입하며 바라보게 한다. 세상을 이미 떠난 마르코 성인의 영혼이 등장하는 전설이나 성인의 유해를 기적적으로 베네치아로 옮겨 온 극적인 이야기는 틴토레토의 긴박감 넘치는 매너리즘 화풍에 훌륭하게 어울리는 소재가 된다. 공간에서 보이는 과장된 투시도법이나 그림 속 인물들의 재빠른 걸음 주변에 작가가 남긴 움직임의 물결과 같은 하얀색 붓 터치는 숨 가쁜 이야기에 생동감을 더한다.

틴토레토가 1562-1566년 사이 제작한 세 연작은 산 마르코 스쿠올라 그란데의 원장이었던 톰마소 란고네Tommaso Rangone가 후원하여 완성되었다. 『황금 전설』을 바탕으로 하는 이 연작은 〈마르코 성인의 시신을 훔침〉, 〈난파선에서 사라센 사람을 구하는 마르코 성인〉, 〈마르코 성인 시신의 발견〉으로 이루어진다. 산 마르코 스쿠올라 그란데의 주요 모임 공간 중 하나인 살라 카피톨라레Sala Capitolare에 설치되어 있었다고 한다.

이 연작은 1800년대 이후로 나폴레옹의 이탈리아 점령기를 거치며 스쿠올라를 떠나게 된다. 이 중 〈마르코 성인의 시신을 훔침〉과 〈난파선에서 사라센 사람을 구하는 마르코 성인〉은 베네치아 아카데미아에 보관되고 〈마르코 성인 시신의 발견〉은 밀라노의 브레라 회화관에 나뉘어 보관된다. 세 작품에는 마르코 성인과 함께 공통적으로 한 명이 등장하는데 바로 그림의 후원자 톰마소 란고네이다. 각 작품 속에서 황금실로 짠 화려한 옷을 입고 흰 수염을 가진 노인을 찾으면 된다.

틴토레토, 〈마르코 성인의 시신을 훔침〉 부분, 1562-1566년, 캔버스에 유채, 397×315cm

순교한 마르코 성인은 성인을 죽음에 이르게 한 알렉산드리아의 이교도인들에 의해 시신이 불태워져 사라질 위기에 놓였다고 한다. 그 순간 하늘에서 우박과 번개가 지상의 사람들을 내리찍는다. 강렬한 하늘의 진동에 성인을 시신을 불태우려 하던 사람들은 일제히 도망쳤다고 한다. 그림 속의 긴 회랑 안으로 옅은 뒷모습만 남긴 채 사라지는 것처럼 말이다. 그 소란스러운 순간에 알렉산드리아의 그리스도교 신자들은 마르코 성인의 유해를 서둘러 옮긴다. 이들에 의해 성인의 유해는 알렉산드라아에 소박하게 세운 한 성당 부근에 안장되었다고 한다. 성인의 유해는 수 세기 후 828년 베네치아에서 온 상인인 부오노 다 말라모코Buono da Malamocco와 루스티코 다 토르첼로Rustico da Torcello에 의해 발견될 것이다.

틴토레토, 〈마르코 성인 시신의 발견〉 부분, 1562-1566년, 캔버스에 유채, 396×400cm, 브레라 회화관, 밀라노

밀라노의 브레라 회화관에서 소장 중인 이 작품은 틴토레토의 연작 중 하나로 〈마르코 성인의 시신을 훔침〉 이후 수백년이 지나 828년 베네치아에서 온 상인인 부오노 다 말라모코Buono da Malamocco와 루스티코 다 토르첼로Rustico da Torcello에 의해 발견되는 모습을 보여 준다. 성인의 유해 는 무사히 베네치아로 옮겨져 지금의 산 마르코 바실리카의 탄생과 이어지게 된다.

　7 전시실에는 20세기 초현실주의 화가 달리나 마그리트를 연상시키는 작 품들이 있다. 하지만 가까이 다가가 작게 붙여진 안내판을 보면 제작연도가 1500년대 전후로 표시되어 있어 놀라움을 준다.

　1450년경 현재의 네덜란드 남부에서 태난 히에로니무스 보스는 생애 대부 분을 고향에서 활동했다. 게다가 평생 서른여 점의 작품만을 남겼는데 그중 세 점 〈은둔 수도자의 세첩 제단화〉, 〈내세의 4가지 계시Quattro visioni dell'Aldilà〉, 〈성 녀 리베라타의 세첩 제단화Trittico di Santa Liberata〉가 베네치아 아카데미아 미술관에 소장되어 있어 귀중한 작품을 만나는 소중한 기회가 된다. 보스의 작품은 특 유의 어두운 분위기와 세밀한 묘사, 작가의 상상력이 가미된 본 적 없는 생명

히에로니무스 보스Jheronymus Bosch, 〈은둔 수도자의 세첩 제단화Trittico degli Eremiti〉, 1495-1505년경, 목판에 유채,
가운데 86×60cm, 왼쪽 85×29cm, 오른쪽 86×29cm

체가 보는 이에게 신선한 매혹을 느끼게 한다.

　기본적으로 3개 패널이 세 명의 은둔 수도자와 관련 일화를 표현하고 있다.
가운데가 불가타 성경을 쓴 예로니모 성인, 왼쪽이 안토니오 성인, 오른쪽이
에지디오Egidio 성인이다. 이들의 모습은 육체적, 정신적 유혹을 이겨내야 하는
험난한 수도자의 삶을 상상하도록 한다.

　히에로니무스 보스의 그림들은 자세히, 가까이에서 보아야 한다. 이탈리아
그림과는 또 다른, 말과 글로는 설명할 수 없는 기괴하고 독특한 분위기가 북
유럽 출신다운 사실적 붓 터치와 상상으로 결합되어 있다. 마치 지중해의 정
원에서 맞이하는 아직 녹지 않은 빙하 조각처럼 낯설지만 신비롭게 다가온다.

　비밀스러운 작가의 더욱 비밀스러운 작품 한 점이 8 전시실에 걸려 있다.
베네치아 대표 작가 조르조네Giorgione는 1478년경 태어나 1510년 짧은 삶을 마

조르조네, 〈폭풍우Tempesta〉, 1502-1503년경, 캔버스에 유채, 82×73cm

감하기 전까지 10여 년 동안 베네치아 미술사에 혁신적인 업적을 남겼다. 동시에 베네치아 대표 르네상스, 매너리즘 작가인 티치아노 베첼리오의 스승이라는 이력도 남겼다. 당대 텔레로 작가들이 설명적인 내용이나 표현을 사용한 것과 달리 그의 등장인물들은 희미한 외곽선 위로 부드럽게 색이 이어진다. 그리고 신화적, 성경적, 역사적 상징들을 사용한 알레고리적 표현으로 보는 이로 하여금 지적인 놀이의 시간을 선사한다.

대표작 〈폭풍우〉에는 화려한 옷을 입고 긴 막대에 기대어 선 한 젊은 남성과 그가 바라보는 수풀 속에서 아이에게 젖을 물리고 있는 나체의 여인이 등장한다. 폭풍우가 몰아치는 배경을 뒤로하고 이유를 알 수 없는 역할만 말없이 연기하고 있어 다양한 해석을 가능하게 한다.

수많은 해석 중에는 '신화 속 로마 건국의 시조가 되는 아이네이아스의 부

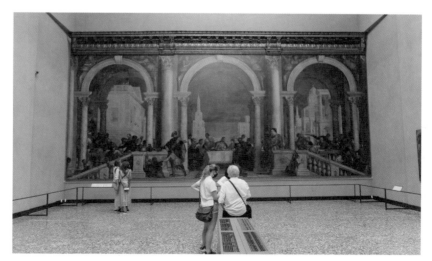

파올로 베로네세, 〈레위 집에서의 축하연Convito in casa di Levi〉, 1573년, 캔버스에 유채, 555×1310cm

인 중 한 명인 라비니아가 아들 실비우스를 숲에서 낳고 키웠고, 이후 그가 전설적인 왕이 된다'는 내용으로서, 주문자인 베네치아의 부유한 가문 벤드라민Vendramin을 신화를 빗대어 찬양하려 한 것이라는 가설도 있다. 이 경우 젖을 물리는 여인은 라비니아, 갓 태어난 아이는 실비우스이며 창을 든 남성은 장성한 실비우스가 된다. 더불어 아담과 이브의 모습이라는 등 다채로운 해석이 존재한다.

조르조네의 그림은 '알 수 없음의 매력'으로 시선을 사로잡는다. 이는 침묵을 만들기도 하지만 작품을 보며 소란스럽고 분주하게 상상하고 떠들 자유를 준다. 그의 비밀스러운 알레고리화는 삶과 시간에 대한 이야기를 전하는 듯한, 같은 전시장 내에 있는 〈노파La vecchia〉(1502-1503년경)로 이어진다.

그리고 거대함을 보여 주려 작정한 듯한 작품을 10 전시실에서 만날 수 있다. 바로 베로네세의 〈레위 집에서의 축하연〉이다. 전체를 한눈에 보려면 한참 뒷걸음질을 쳐야 한다. 베네치아의 산티 조반니 에 파올로 도메니코회 대수도

레오나르도 다 빈치, 〈비트루비우스적 인간Uomo vitruviano〉, 1490년경, 종이에 잉크와 펜, 34×24cm

베네치아 아카데미아 미술관의 대표 소장품 중 하나가 흔히 '인체도'라고 부르는 레오나르도 다 빈치의 〈비트루비우스적 인간〉이다. 고대 로마 건축가 비트루비우스가 저서 『건축 10서De architectura』에서 밝힌 인체와 건축물 비율의 관계에 영감받은 다 빈치가 원과 사각형을 이용해 인체 비율에 대한 연구를 한 것을 볼 수 있다. 이 작품은 안타깝게도 보존과 복원 등의 이유로 쉽게 공개하지 않는다.

원Grande convento domenicano dei Santi Giovanni e Paolo의 한 벽면에 있다가 이곳으로 옮겨졌다. 화려한 건물 안에서 펼쳐지는 왁자지껄한 축하연을 담고 있다. 사실 베네치아의 르네상스 작가 파올로 베로네세가 최후의 만찬을 소재로 그린 작품이었다. 하지만 기존의 '차분하고 소박한 분위기 속의 진행되는 의미심장한 만찬'과 달리 마치 유흥의 장소처럼 연신 밝고 유쾌한 분위기가 펼쳐진다. 난쟁이 광대와 손님들의 북적거림은 최후의 만찬이 더 이상 엄숙하고 정적인 모습만을 보여줄 필요가 없음을 보여 주려는 듯하다. 하지만 이 자유분방한 표현은 베네치아 출신의 작가 베로네세로 하여금 종교재판에 회부되어 곤욕을 치르게 하였다. 이후 성경 속 다른 일화로 제목을 바꾸며 베로네세는 위기를 모면했

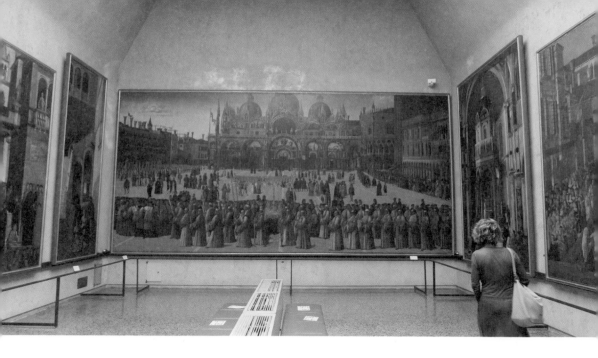

다고 한다.

20 전시실에는 그림이 벽면을 가득히 덮고 있다. 익숙한 듯 낯선 풍경과 인물로 가득 찬 텔레로들은 관람객에게 수백 년 전 베네치아인들이 경험한 기적적인 날들을 상상하게 한다.

이곳에 있는 텔레로들은 모두 19세기 초 나폴레옹에 의해 폐쇄된 산 조반니 에반젤리스타 스쿠올라 그란데Scuola Grande di San Giovanni Evangelista의 한 공간인 살라 델 알베르고Sala dell'Albergo에 설치되었다. 원래 9-10개의 텔레로 연작이었지만 파손되어 현재 8개만 남겨져 있다. 설치될 벽면의 크기와 모양에 맞게 다양한 크기로 재단된 캔버스들 위로 스쿠올라 그란데에서 깊은 신앙과 애정을 갖고 보관하던 특별한 성물과 관련된 이야기들을 들려준다.

1495년부터 1500년대 초까지 그려진 연작의 탄생에는 베라 크로체Vera Croce 혹은 산타 크로체Santa Croce라 불리는 것이 있다. 예수 그리스도가 십자가형을 받았을 때 사용된 것으로 알려진 십자가 조각 일부로서 이것이 산 조반니 에반

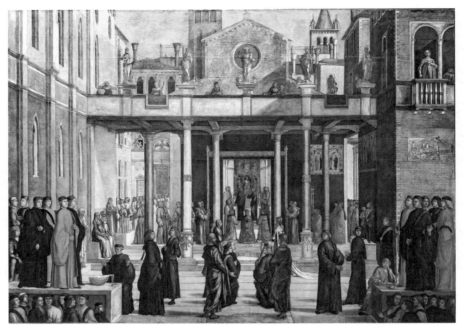

라차로 바스티아니Lazzaro Bastiani, 〈산 조반니 에반젤리스카 스쿠올라 그란데에 크로체 성물을 기증함Offerta della reliquia della Croce ai confratelli della Scuola Grande di San Giovanni Evangelista〉, 1496년경, 캔버스에 유채, 324×441cm

이 작품은 베라 크로체Vera Croce가 스쿠올라에 처음 온 날을 소개해 준다. 1369년 예루살렘과 키프로스 왕국의 외교관이자 군인이었던 필립 드 메지에르Philippe de Meziéres가 베라 크로체를 스쿠올라에 기증했다고 한다. 그림의 중심부 저 먼 곳에는 필립 드 메지에르가 스쿠올라의 원장에게 베라 크로체를 기증하는 모습이 산 조반니 에반젤리스타 스쿠올라 그란데의 내부 성당을 배경으로 그려져 있다.

젤리스타 스쿠올라 그란데로 오게 된 이야기이다.

이 성스러운 십자가 조각은 로마 시대 콘스탄티누스 황제의 어머니인 헬렌 성녀가 예루살렘에서 처음 발견하였고, 이후 중세를 거치며 도시 로마와 예루살렘 등 여러 장소에서 크고 작은 조각으로 나뉘어 보관되었다고 한다. 가장 특별한 성물聖物이자 동시에 이 스쿠올라의 상징인이 된 베라 크로체는 예상치 못한 기적들을 일으켰다고 하는데 이 유물과 관련된 기적들을 담은 연작이 바

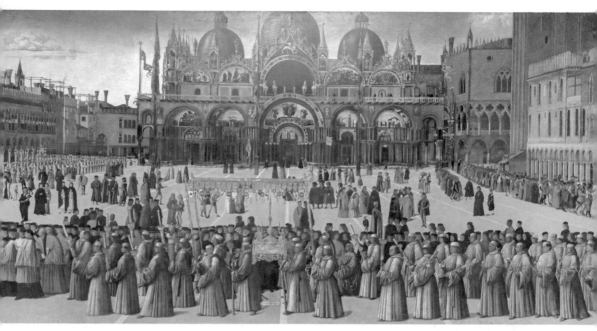

젠틸레 벨리니, 〈산 마르코 광장의 행렬Processione in piazza San Marco〉, 1496년, 캔버스에 유채, 373×745cm

젠틸레 벨리니의 〈산 마르코 광장의 행렬〉은 전시장에 함께 전시된 8폭의 텔레로 중에서도 가장 큰 크기를 자랑한다. 이 작품은 1444년 4월 25일 산 마르코 광장에서 열렸던 베네치아의 스쿠올라들의 행렬 모습을 담고 있다. 하얀 가운을 입은 회원들은 베라 크로체를 금빛 성물함에 넣어 그림의 전경 중심부에서 행렬하고 있다. 행렬과 함께 벌어진 기적에 관한 이야기는 수많은 인파들 가운데 성물함 뒤로 자주색 옷을 입고 무릎을 꿇고 있는 한 남성으로부터 시작된다. 야코포 데 살리스Jacopo de' Salis라는 브레시아 출신의 상인인데 그는 베라 크로체 뒤에서 아들의 병을 낫게 해달라고 기도를 드렸고, 아들의 위중한 병은 기적적으로 낫게 되었다고 한다.

작품이 전하는 기적적인 이야기뿐 아니라 수백 년 전 광장의 모습을 현재와 비교하는 흥미로움도 선사한다. 산 마르코 바실리카의 다섯 출입문을 장식하는 모자이크 장식이나 금빛 첨탑, 광장의 바닥 장식이 지금과는 달랐던 과거의 풍경을 알려 준다.

로 20 전시실을 채우는 베라 크로체Vera Croce 연작이다. 작품 속 공간은 마치 사진을 찍은 것처럼 당시 베네치아의 모습을 생생하게 재현한다. 수백 년 전 산 마르코 바실리카와 광장, 리알토 다리, 산 조반니 에반젤리스타 스쿠올라 그

젠틸레 벨리니, 〈산 로렌초 다리에서의 십자가의 기적Miracolo della Croce al ponte di San Lorenzo〉, 1500년,
캔버스에 템페라, 326×435cm

이 작품은 1370년에서 1382년 사이 스쿠올라의 행렬 중에 금빛 십자가 형태의 성물함에 든 베라 크로체가 산 로렌초 다리에서 운하로 빠진 전설적인 사건을 배경으로 한다. 운하에 빠진 성물을 건져내기 위해 하얀 가운을 입은 산 조반니 에반젤리스타 스쿠올라 그란데의 회원들이 운하로 뛰어들었다. 하지만 운하에 빠진 베라 크로체는 회원들의 손을 피해 물속을 움직였고 당시 스쿠올라 그란데의 원장인 안드레아 벤드라민Andrea Vendramin만 베라 크로체를 손에 잡을 수 있었다고 한다. 그의 모습은 작품 전경 중심부에 등장한다.

란데 건물 등 현재에도 베네치아에서 살아 숨 쉬는 건물들이 당대의 옷을 입고 그림 속에 등장하며, 방금 지나왔던 혹은 조만간 지나가게 될 그곳들의 모습과 비교하게 한다. 그리고 그 안에서 펼쳐진 기적과 같은 이야기에 귀 기울이게 만든다.

젠틸레 벨리니, 〈피에트로 데 루도비치의 기적적인 치유Guarigione Miracolosa di Pietro de' Ludovici〉, 1501년경,
캔버스에 템페라, 368×263cm

과거의 산 조반니 에반젤리스타 스쿠올라 그란데 내부 성당을 배경으로 했을 이 그림의 중심에는
베라 크로체가 담긴 성물함이 제대 위로 보인다. 그 앞으로는 검을 옷을 입은 한 남성이 무릎을 꿇
고 있는 모습이 보이는데 그 남성 앞으로 산 조반니 에반젤리스타의 한 회원이 초를 들고 그를 향하
고 있다. 전설에 따르면 피에트로 데 루도비치Pietro de' Ludovici라는 사람은 열병을 앓고 있었는데, 베
라 크로체와 닿아 있던 초를 만지자 완치되었다고 한다.

비토레 카르파치오Vittore Carpaccio, 〈리알토에서 십자가의 기적Miracolo della Croce a Rialto〉, 1496년경,
캔버스에 템페라, 371×392cm

이 작품은 베라 크로체와 관련된 1300년대 중반에 일어난 기적을 보여 준다. 좌측에 있는 한 팔라
초의 2층 발코니에는 악령에 홀려 기괴한 표정과 자세를 취하는 검은 옷을 입은 남자와 그 앞에선
베네치아 인근의 도시 그라도Grado의 총대주교였던 프란체스코 케리니Francesco Querini가 보인다. 프
란체스코 케리니가 베라 크로체를 악령에 홀린 사람에게 가까이 대자 기적적으로 치유되었다고
한다.

그림의 우측에는 1500년대 이후에 석재로 새롭게 만들어지기 전에 나무로 만들어졌던 리알토 다
리의 옛 모습이 보인다. 또한 저 멀리 뒤집어진 원뿔의 모습의 굴뚝들 사이로 지금은 사라진 과거
건물의 모습을 묘사하고 있어 사진기가 없던 시기였음에도 훌륭한 기록물의 역할을 한다.

조반니 만수에티, 〈산 리오 광장에서 크로체 성물의 기적Miracolo della reliquia della Croce in campo San Lio〉, 1494년경,
캔버스에 템페라, 322×463cm

젠틸레 벨리니의 제자 조반니 만수에티가 그린 〈산 리오 광장에서 크로체 성물의 기적〉은 평소 베라 크로체에 대한 불신을 가졌던 한 산 조반니 에반젤리스타 스쿠올라 그란데 회원의 장례식을 배경으로 한다. 장례식을 위해 베네치아의 산 리오 성당Chiesa di S.Lio으로 회원들은 베라 크로체가 든 십자가 형태의 성물함을 옮기려 했다고 한다. 하지만 이 베라 크로체가 든 성물함이 갑자기 무거워지는 바람에 성당 내부로 옮기는 것이 어려웠고 결국 장례 예식을 위해 다른 십자가가 사용된다는 내용이다. 그림의 중앙부에서 이를 확인할 수 있다.

조반니 만수에티, 〈벤베뉴도 다 산 폴로의 딸의 치유의 기적Miracolosa guarigione della figlia di Benvegnudo da San Polo〉,
1501년경, 캔버스에 템페라, 361×299cm

이 작품은 산 조반니 에반젤리스타 스쿠올라 그란데의 회원이었던 벤베뉴도의 딸의 병이 치유된
내용을 이야기한다. 벤베뉴도의 딸은 태어나면서부터 병을 가지고 있었다고 한다. 어느 날 벤베뉴
도의 딸이 베라 크로체 근처에 놓였던 작은 초를 만지자 병이 순식간에 낫게 되었다고 한다. 가상
공간에는 베네치아임을 알려 주는 운하와 배가 있고, 2층에서는 기적의 증인인 무릎 꿇고 있는 벤
베뉴도와 회복된 그의 딸과 함께 화려한 당대 팔라초 내부를 추측할 수 있도록 한다.

베네데토 디아나Benedetto Diana, 〈산타 크로체 성물의 기적Miracolo della reliquia della Santa Croce〉,
1505-1510년경, 캔버스에 템페라, 371×150cm

1480년 3월 10일 당시 베네치아 공화국에서 대부 업무를 담당하던 알비세 피네티Alvise Finetti의 전
설적인 일화를 들려준다. 팔라초의 안뜰처럼 보이는 공간에서 사람들 틈에서 창백해져 죽어가는
알비세 피네티의 아들이 보인다. 이미 생명을 잃은 듯 아이의 피부는 회색빛에 가깝다. 하지만 조만
간 베라 크로체의 기적으로 아이는 치유되어 살아날 것이라는 것을 그림은 미리 이야기해 준다.

카날레토, 〈현관이 있는 전망Prospettiva con portico〉, 1765년, 캔버스에 유채, 131×93cm

안토니오 카날Antonio Canal, 흔히 카날레토Canaletto로 불리는 베네치아 출신 작가는 사진인지 헷갈리는 그림 앞에서 "진짜 잘 그렸다!"라는 혼자만 들리는 탄성의 시간을 갖게 한다. 그가 갈고 닦은 완벽한 투시도법으로 창조한 1700년대 산 마르코 광장 주변이나 리알토 다리 등 유명 건축이 포함된 베네치아 풍경은 그가 활약한 시대의 베네치아로 시간 여행을 떠난 듯한 기분을 선사하기도 한다. 생전에 절정의 인기를 구가하던 그의 작품들은 의외로 고향인 베네치아에서 찾아보기 쉽지 않다. 오히려 로마와 밀라노 등 유럽의 다른 도시에 넓게 퍼져 있다.

베네치아에서도 카날레토의 작품은 흔치 않은데 〈현관이 있는 전망〉은 나름 더 특별한 가치가 있다. 카날레토는 말년에 베네치아 아카데미아Accademia di Belle Arti di Venezia의 교수가 되어 그의 장기인 원근법과 투시도법으로 건축물을 표현하는 과목을 가르쳤다고 한다. 이 작품은 원근법과 투시도법을 가르치는 교수답게 투시도법이 무엇인가를 보여 주려는 듯하다. 그리고 베네치아의 유명 건축물로 가득했던 그의 다른 작품과 달리 베네치아 어딘가 있을 듯한 일상 공간만을 등장시키며 교육자로서 그린 낯선 작품을 제시한다.

도판 출처(퍼블릭 도메인)

로마 1장

https://commons.wikimedia.org/wiki/File:Palazzo_Altemps_-_cortile_1010531.JPG× https://commons.wikimedia.org/wiki/File:Crypta_Balbi_interior-4.jpg
https://commons.wikimedia.org/wiki/File:Colossal_statue_of_Minerva,_S_37,_Roman_2nd_century_AD,_marble_-_Musei_Capitolini_-_Rome,_Italy_-_DSC06122.jpg
https://commons.wikimedia.org/wiki/File:Detail-Michelangelo%27s_Bacchus-Museo_del_Bargello.jpg
https://commons.wikimedia.org/wiki/File:Sarcofago_dio_portonaccio_10.JPG
https://it.wikipedia.org/wiki/Galata_suicida#/media/File:Ludovisi_Gaul_Altemps_Inv8608_n3.jpg
https://commons.wikimedia.org/wiki/File:The_Townley_Discobolos.jpg
https://commons.wikimedia.org/wiki/File:Aphrodite_Anadyomene_from_Pompeii.jpg

로마 2장

https://it.wikipedia.org/wiki/File:Romolo_e_remo.jpg#/media/File:Rubens,_Peter_Paul_-_Romulus_and_Remus_-_1614-1616.jpg
https://commons.wikimedia.org/wiki/File:Herakles_Farnese_MAN_Napoli_Inv6001_n01.jpg
https://commons.wikimedia.org/wiki/File:8646._-_St_Petersburg_-_Hermitage_-_Jupiter.jpg
https://commons.wikimedia.org/wiki/File:Caravaggio_(Michelangelo_Merisi)_-_Good_Luck_-_Google_Art_Project.jpg
https://commons.wikimedia.org/wiki/File:La_Fornarina,_por_RafaelFXD.jpg
https://commons.wikimedia.org/wiki/File:Girolamo_Francesco_Maria_Mazzola_-_Madonna_with_the_Long_Neck.jpg

로마 3장

https://commons.wikimedia.org/wiki/File:Piet%C3%A0_by_Vincent_van_Gogh_(1889)_JPG
https://commons.wikimedia.org/wiki/File:New_Wing,_Vatican_Museums,_(24501607587).jpg
https://commons.wikimedia.org/wiki/File:Augustus_of_Prima_Porta_(inv._2290).jpg
https://commons.wikimedia.org/wiki/File:Doriforo,_copia_romana_da_originale_di_prassitele_%28440_ac_circa%29,_inv_2215.JPG
https://it.wikipedia.org/wiki/Disputa_del_Sacramento#/media/File:Disputa_del_Sacramento_(Rafael).jpg
https://it.wikipedia.org/wiki/Chiavi_del_cielo#/media/File:Coat_of_arms_Holy_See.svg
https://it.wikipedia.org/wiki/Giudizio_universale_(Michelangelo)#/media/File:Michelangelo,_Giudizio_Universale_02.jpg
https://it.wikipedia.org/wiki/Cappella_Sistina#/media/File:Cappella_sistina_ricostruzione_dell'interno_prima_degli_interventi_di_Michelangelo,_stampa_del_XIX_secolo.jpg
https://it.wikipedia.org/wiki/Volta_della_Cappella_Sistina#/media/File:Cappella_sistina_volta_00.jpg
https://it.wikipedia.org/wiki/Davide_e_Golia_(Michelangelo)#/media/File:Michelangelo,_David_and_Goliath_01.jpg
https://it.wikipedia.org/wiki/Giuditta_e_Oloferne_(Michelangelo)#/media/File:Judith_and_Holofernes_(Michelangelo).jpg
https://it.wikipedia.org/wiki/Creazione_di_Adamo#/media/File:Creaci%C3%B3n_de_Ad%C3%A1n.jpg
https://it.wikipedia.org/wiki/Giudizio_universale_(Michelangelo)#/media/File:Michelangelo,_Giudizio_Universale_02.jpg

로마 4장

https://it.wikipedia.org/wiki/File:Papa_Paolo_V#/media/File:Pope_Paul_V.jpg
https://it.wikipedia.org/wiki/Busto_di_Papa_Paolo_V#/media/File:Gianlorenzo_bernini,_busto_di_papa_paolo_V,_1622-23_circa_(gall._borghese)_02.jpg
https://it.wikipedia.org/wiki/Deposizione_Borghese#/media/File:Raffaello,_pala_baglioni,_deposizione.jpg
https://upload.wikimedia.org/wikipedia/commons/b/b9/Pauline_Bonaparte_2.jpg
https://it.wikipedia.org/wiki/Gladiatore_Borghese#/media/File:Borghese_Gladiator_Louvre_Museum,_Paris_2_October_2014.jpg
https://it.wikipedia.org/wiki/Dama_col_liocorno#/media/File:Raffael_046FXD.jpg
https://it.wikipedia.org/wiki/Bacchino_malato#/media/File:Bacchino_malato_(Caravaggio).jpg
https://it.wikipedia.org/wiki/Davide_con_la_testa_di_Golia_(Caravaggio_Roma)#/media/File:David_with_the_Head_of_Goliath_(1610).jpg
https://it.wikipedia.org/wiki/Caravaggio#/media/File:Bild-Ottavio_Leoni,_Caravaggio.jpg
https://it.wikipedia.org/wiki/Fanciullo_con_canestro_di_frutta#/media/File:Caravaggio_-_Fanciullo_con_canestro_di_frutta.jpg
https://it.wikipedia.org/wiki/Madonna_dei_Palafrenieri#/media/File:CaravaggioSerpent.jpg
https://it.wikipedia.org/wiki/San_Girolamo_(Caravaggio)#/media/File:Caravaggio_-_San_Gerolamo.jpg
https://it.wikipedia.org/wiki/San_Giovanni_Battista_(Caravaggio_Borghese)#/media/File:Caravaggio_Baptist_Galleria_Borghese_Rome.jpg
https://en.wikipedia.org/wiki/Metamorphoses

피렌체 1장

https://commons.wikimedia.org/wiki/File:Bronzino_Portrait_of_Cosimo_I_de%27_Medici_in_armour_1545_(Uffizi).jpg
https://commons.wikimedia.org/wiki/File:The_Baptism_of_Christ_(Verrocchio_%26_Leonardo).jpg
https://commons.wikimedia.org/wiki/File:Tondo_Doni.jpg
https://commons.wikimedia.org/wiki/File:Wild_Boar-Uffizi.jpg
https://de.m.wikipedia.org/wiki/Datei:Piero_della_Francesca_047.jpg
https://commons.wikimedia.org/wiki/File:Fra_Filippo_Lippi_-_Madonna_with_the_Child_and_two_Angels_-_WGA13307.jpg
https://commons.wikimedia.org/wiki/File:GiottoMadonna.jpg
https://commons.wikimedia.org/wiki/File:Antonello_da_Messina_Vierge_lisant_(Sainte_Eulalie)_collection_Forti.jpg
https://upload.wikimedia.org/wikipedia/commons/0/09/Raphael_Madonna_della_seggiola.jpg
https://upload.wikimedia.org/wikipedia/commons/2/23/Madonna_of_the_Magnificat.png
https://commons.wikimedia.org/wiki/File:Botticelli-primavera.jpg
https://commons.wikimedia.org/wiki/File:Madonna_della_Melagrana_(Botticelli).png
https://commons.wikimedia.org/wiki/File:Botticelli,_compianto_di_milano.jpg
https://commons.wikimedia.org/wiki/File:Annunciation_(Leonardo).jpg
https://commons.wikimedia.org/wiki/File:Leonardo_Magi.jpg
https://commons.wikimedia.org/wiki/File:Botticelli_-_Annunciation_1481_(Uffizi).jpg
https://commons.wikimedia.org/wiki/File:Simone_Martini_-_The_Annunciation_and_Two_Saints_-_WGA21438.jpg
https://upload.wikimedia.org/wikipedia/commons/7/78/Judith_Beheading_Holofernes_-_Caravaggio.jpg

https://en.m.wikipedia.org/wiki/File:Artemisia_Gentileschi_-_St_Catherine_of_Alexandria_-_WGA8560.jpg
https://commons.wikimedia.org/wiki/File:Michelangelo_Caravaggio_022.jpg
https://commons.wikimedia.org/wiki/File:Bacchus_by_Caravaggio_1.jpg

피렌체 2장

https://commons.wikimedia.org/wiki/File:Pacino_di_buonaguida,_albero_della_vita,_00.jpg
https://commons.wikimedia.org/wiki/File:Bronze_David_by_Donatello-Bargello.jpg
https://commons.wikimedia.org/wiki/File:David_Andrea_del_Verrocchio_ca._1466-69._Bargello_Florenz-01.jpg

피렌체 3장

https://commons.wikimedia.org/wiki/File:San_Lorenzo_Firenze_plan.JPG

밀라노 1장

https://en.m.wikipedia.org/wiki/File:Pala_sforzesca.jpg
https://commons.wikimedia.org/wiki/File:Bramante-cristo-alla-colonna.jpg
https://en.wikipedia.org/wiki/File:Pauline_Bonaparte_as_Venus_Victrix_by_Antonio_Canova,_Galleria_Borghese_%28&5589%962615%29.jpg
https://commons.wikimedia.org/wiki/File:The_dead_Christ_and_three_mourners,_by_Andrea_Mantegna.jpg
https://commons.wikimedia.org/wiki/File:Mansueti_S_Anianus_baptized_by_S_Markus.tiff
https://commons.wikimedia.org/wiki/File:Piero_della_Francesca_-_Madonna_and_Child_with_Saints_(Montefeltro_Altarpiece)_-_WGA17615.jpg
https://en.wikipedia.org/wiki/File:Raphael_Marriage_of_the_Virgin.jpg
https://en.m.wikipedia.org/wiki/File:CaravaggioEmmaus.jpg
https://upload.wikimedia.org/wikipedia/commons/9/9b/Hayez_Meditazione_Italia_1848.jpg
https://commons.wikimedia.org/wiki/File:El_Beso_(Pinacoteca_de_Brera_Mil%C3%A1n_1859).jpg
https://commons.wikimedia.org/wiki/File:Hayez_-_Doge_Francesco_Foscari%E2%80%99s_Removal_(The_Two_Foscari)_1844_6362.jpg

밀라노 2장

https://commons.wikimedia.org/wiki/File:Sandro_Botticelli_059.jpg
https://commons.wikimedia.org/wiki/File:San_Fedele_Como,_affresco_Madonna_tra_i_santi_Sebastiano_e_Rocco.jpg
https://commons.wikimedia.org/wiki/File:Caravaggio_Basket_of_Fruit.jpg
https://commons.wikimedia.org/wiki/File:Jan_Brueghel_(I)_-_Vase_of_Flowers_with_Jewellery,_Coins_and_Shells_-_WGA03593.jpg
https://commons.wikimedia.org/wiki/File:Caprotti_-_Saint_John_the_Baptist_-_c_1520.jpg
https://commons.wikimedia.org/wiki/File:Leonardo_da_Vinci_-_Saint_John_the_Baptist_C2RMF_retouched.jpg
https://commons.wikimedia.org/wiki/File:B_Luini_Sacra_Famiglia_con_S_Giovannino_S_Anna_Milano_Ambrosiana.jpg
https://commons.wikimedia.org/wiki/File:Leonardo_da_Vinci_-_Virgin_and_Child_with_Ss_Anne_and_John_the_Baptist.jpg
https://commons.wikimedia.org/wiki/File:Leonardo_da_Vinci_(1452-1519)_-_The_Last_Supper_(1495-1498).jpg
https://commons.wikimedia.org/wiki/File:Leonardo_da_Vinci_-_Portrait_of_a_Musician.jpg
https://commons.wikimedia.org/wiki/File:Leonardo_da_Vinci_-_Ambrosiana-Codice-Atlantico-f-139-recto.jpg

베네치아 4장

https://commons.wikimedia.org/wiki/File:Accademia_-_Il_Leone_di_San_Marco_e_Santi_by_Cima_da_Conegliano.jpg
https://upload.wikimedia.org/wikipedia/commons/9/90/Accademia_-_San_Marco_risana_Aniano_-_Giovanni_Mansueti.jpg
https://commons.wikimedia.org/wiki/File:Martyrdom_of_St_Mark_by_Giovanni_Bellini_and_Vittore_Belliniano_-_Accademia_-_Venice_2016.jpg
https://commons.wikimedia.org/wiki/File:Palma_il_Vecchio_e_Paris_-_Burrasca_di_mare_-_516_20844.jpg
https://commons.wikimedia.org/wiki/File:Accademia_-_Presentazione_dell%27anello_al_doge_di_Paris_Bordone.jpg
https://commons.wikimedia.org/wiki/File:Accademia_-_Episodi_della_vita_di_san_Marco_da_Giovanni_Mansueti_Cat.571.jpg
https://commons.wikimedia.org/wiki/File:Accademia_-_St_Mark_saves_a_Sarracen_by_Tintoretto.jpg
https://commons.wikimedia.org/wiki/File:Accademia_-_St_Mark%27s_Body_Brought_to_Venice_by_Jacopo_Tintoretto.jpg
https://commons.wikimedia.org/wiki/File:Jacopo_Tintoretto_-_Finding_of_the_body_of_St_Mark_-_Yorck_Project.jpg
https://commons.wikimedia.org/wiki/File:Hieronymus_Bosch_-_Hermit_Saints_Triptych.jpg
https://commons.wikimedia.org/wiki/File:Giorgione,_The_tempest.jpg
https://en.m.wikipedia.org/wiki/File:Giovanni_Antonio_Canal,_il_Canaletto_-_Perspective_View_with_Portico_-_WGA03965.jpg
https://commons.wikimedia.org/wiki/File:Accademia_-_Offerta_della_reliquia_della_Croce_ai_confratelli_della_Scuola_di_San_Giovanni_Evangelista_di_Lazzaro_Bastiani.jpg
https://commons.wikimedia.org/wiki/File:Giovanni_Antonio_Canal%2C_il_Canaletto_-_Perspective_View_with_Portico_-_WGA03965.jpg
https://upload.wikimedia.org/wikipedia/commons/4/44/Accademia_-_Procession_in_piazza_San_Marco_by_Gentile_Bellini.jpg
https://commons.wikimedia.org/wiki/File:Accademia_-_Miracolo_della_reliquia_della_Croce_al_ponte_di_San_Lorenzo_-_Gentile_Bellini_-_cat.568.jpg
https://it.wikipedia.org/wiki/File:Accademia_-_Miracolo_della_reliquia_della_Croce_al_ponte_di_San_Lorenzo_-_Gentile_Bellini_-_cat.568.jpg
https://commons.wikimedia.org/wiki/File:Accademia_-_Miracle_of_the_Holy_Cross_at_Rialto_by_Vittore_Carpaccio.jpg
https://commons.wikimedia.org/wiki/File:Accademia_-_Miracle_of_the_Relic_of_the_Holy_Cross_in_Campo_San_Lio_by_Giovanni_Mansueti.jpg
https://commons.wikimedia.org/wiki/File:Accademia_-_Miracolosa_guarigione_della_figlia_di_Benvenudo_de_San_Polo_-_Giovanni_Mansueti_Cat562.jpg
https://it.wikipedia.org/wiki/File:Accademia_-_Miracolo_della_reliquia_della_santa_Croce_-_Benedetto_Diana.jpg
https://commons.wikimedia.org/wiki/File:Hombre-vitruvio.jpg
https://upload.wikimedia.org/wikipedia/commons/9/90/Accademia_-_San_Marco_risana_Aniano_-_Giovanni_Mansueti.jpg

이탈리아 미술관 산책

초판 1쇄 인쇄일 2023년 12월 8일
초판 1쇄 발행일 2023년 12월 15일

지은이 한광우

발행인 윤호권
사업총괄 정유한

편집 김화평 **디자인** 김효정 **마케팅** 정재영, 이아연
발행처 ㈜시공사 **주소** 서울시 성동구 상원1길 22, 7-8층(우편번호 04779)
대표전화 02-3486-6877 **팩스(주문)** 02-585-1755
홈페이지 www.sigongsa.com / www.sigongjunior.com

글 ⓒ 한광우, 2023

ISBN 979-11-7125-286-2 04600
ISBN 979-89-527-7268-8 (세트)

*시공사는 시공간을 넘는 무한한 콘텐츠 세상을 만듭니다.
*시공사는 더 나은 내일을 함께 만들 여러분의 소중한 의견을 기다립니다.
*잘못 만들어진 책은 구입하신 곳에서 바꾸어 드립니다.

WEPUB 원스톱 출판 투고 플랫폼 '위펍' __wepub.kr
위펍은 다양한 콘텐츠 발굴과 확장의 기회를 높여주는
시공사의 출판IP 투고·매칭 플랫폼입니다.